U0042497

長流美術館
50
週年紀念選

吳昌碩
齊白石
傅抱石

藝術家

長流五十年感言 館長序

長流機構已成立了五十年，半個世紀以來，藝術產業的變化真的是天壤之別。一九七三年長流草創初期，藝術市場，篳路藍縷，一片荒蕪，當時國民所得大約六百美元一年，收藏風氣尚待開發，好在政府正大力發展經濟，每年的經濟成長率達到二位數，因此人們開始有閒錢來關注藝術活動，所以業務發展還算順利。

然而不久就發生石油危機，許多企業不支倒閉，接二連三，景氣低迷也一再上演，好在對藝術愛好的初心，一直沒有動搖，所以在大陸文革時期的大量書畫文物，從世界各地買回台灣，豐富了台灣收藏的質與量。

後因亞洲經濟好轉，中國藝術品的行情在全世界拍賣會上開花結果，屢創天價，大陸在改革開放後，吸收海外投資，全民搞經濟，因此對藝術品的需求也逐漸提高，拍賣會亦如雨後春筍紛紛成立，多年來長流的藏品一直活躍在國際拍賣會及大陸的嘉德、翰海、榮寶齋和朵雲軒等老拍賣會中以「長流」為素材主打，創下輝煌的成績。也奠定了長流在藝術收藏界的口碑和地位。

一九九〇年為進一步推廣藝術和服務愛藝的朋友，開始發行「長流藝聞」月刊，發行量最高達一期六萬五千份，這份月刊持續了卅年，因應時代潮流而升級為電子雜誌月刊。

每次展覽活動所印行的專書畫冊亦達百餘冊之多，精美的印刷獲得多次經濟部頒發的「金印獎」殊榮。今年欣逢五十週年，規劃出版三石（吳昌碩、齊白石、傅抱石）、張大千、溥心畬、一徐二黃（徐悲鴻、黃賓虹、黃君璧），日本回流、名畫江湖傳奇、台灣膠彩、楊三郎、張萬傳、林風眠、閻振瀛、秦松、秦立生、趙獸、涂克、古玉、古文物，等廿冊。

二〇〇三年及二〇〇九年分別於桃園南崁及台北仁愛鴻禧設立美術館，積極拓展國際及兩岸三地的文化藝術交流，先後在北京中國美術館、上海美術館、山東美術館、山東藝術學院、西安文化博物館、陝西史博館、南京美術館、廈門美術館、中華兒女美術館、中央美院舉行台灣畫家的展覽，也在日本京都文化博物館、東京都美術館、大阪美術館、京都市立美術館、新加坡博物館甚至遠到法國三個博物館開展，獲得極大的回響。長流以傳承發展優秀的文化為使命，透過藝術交流活動，推廣台灣藝術家走向國際，揚名海外。

此外並積極引介世界各國包含大陸著名藝術家來台展覽，藝象萬千國際名家邀請展，至今參展藝術家超過六百人，對兩岸藝術交流竭盡心力。

二〇〇七年成立藝流國際拍賣公司，首拍於台北圓山飯店頂樓舉行，聲勢浩大一鳴驚人，轟動藝術收藏界。二〇〇八年四月在香港舉行精品專拍，創台灣拍賣會首度前進香港的紀錄。二〇一八年接手號稱台灣首善的御膳房—馥園飲食經營權，打造一個集藝術、文化、傳承於一爐的俱樂部，建築外觀保留原來蘇州園林的設計風貌，內部進行整修，空調、水電、廚衛……等全面更新，預期二〇二五年正式營運。

我很幸運生長在一個藝術家庭的環境，從小培養對藝術的愛好，踏入社會也遇到了台灣經濟奇蹟、大陸改革開放，亞洲藝術市場崛起……等寶貴的機會。更要感謝父母和內人的全力支持，讓我勇往直前，無後顧之憂，近廿年海外留學的兒女都陸續回來幫忙，兒媳婦也積極願意接棒傳承。最後，感謝五十年來一路支持愛顧的好朋友、藝術家、收藏家、政商公教軍警各界長官和學者專家的相挺，加上所有合作廠商的配合，和全體同仁的盡心盡力，讓長流順利的成長茁壯，衷心感恩。

長流美術館館長

黃承志

長流美術館五十週年慶　出版序

適逢長流美術館五十週年慶，為增進館務的公益性與公共性，並在藝術學領域有更深層的發展，長流機構黃承志館長特邀請美術學者在其營運歷程中，有關學理與創作美學的深切理解，深入在各個名家中研究整理，傳承與文化中的關係，分別有盡情入理的分析、並賞析美學特質與社會發展的文化價值。

以服務社會、發展社會的動機下，將撰寫文獻的成果結成書冊，以為藝術認識、美學教育、以及推廣全民品評藝術層次的功用。其間被邀請的著名學者，均是在其領域中，具有深度的研究、與藝術工作者、大學授課的教授、美術館研究人員，包括黃光男、蕭瓊瑞、曾長生、潘潘、劉芳如、蔡介騰、劉墉、魏可欣等專家。當然在運作進行中，除了對其美術館藏品加以分別賞析外，相關於創作者的生平與生長的時空系數，均在比較與對應的理解，知其所知，亦知其所不知的立場，純為對美術品有機的研究與陳述，借之為品評藝術美的學習與感應。

當然，這是一項「文化研究與實踐」初步工作，也是藝術美學與人性成長的開端。包括公私立美術館專業中的核心工作，閱讀長流美術館邀請學者書寫的研究成果，不難了解在整體規劃中的企圖，希望從在地文化中的「地方靈性」發展成為「歷史與社會的價值」，並一連串開發、搜集與展現中、得到時代的精神與環境的真實、繼而聯結到歷史與社會的藝術美學的整理。

一方面將名家的作品深層的研究分析，以為承先啟後的教育能量，如張大千、傅狷夫、黃君璧、溥心畬、吳昌碩、齊白石、傅抱石、林風眠等名家名畫為經，再延伸為台灣名家林玉山、陳進、黃鷗波等名家為緯、經緯交錯並成系統；另一方面發掘新起如閻振瀛、胡宏述、秦立生、秦松等名家的作品，亦在諸學者的研究整理，有了新世紀新時代的文化產業發展。

值得一提的是長流美術館在五十週年慶中，出版文本的資料外，除了承繼文化再生的使命，作品文獻與文化品質是很重要工作的電子資源，如「品畫論」的網路傳播，亦在長流美術館的規畫下，能為社會美學發展盡力。

身為美術愛好者與出版藝術事業的工作者，樂見此系列的出版，也希望長流美術館在非營利範疇的事業中，能涓涓細流，釋出更多的社會資源，開發社會與發展社會的理想下，盡更多文化人的奉獻與成果。祝賀館慶，大發宏業，成功勝利。

藝術家雜誌發行人

何政廣

長流美術館五十週年慶　序

台灣的畫廊興起於一九六〇年代，至一九七〇年代步入穩定發展期。喜好美術的承志兄有意投入畫廊業，尊翁鷗波先生也樂於促成。先生是名畫家，擁有許多畫壇友人，頗利於經營畫廊，但當年他的初衷是想為畫友增拓一個舞台，尤其是膠彩畫家。

因為「省展」曾發生國畫正名之爭議，膠彩畫家遭受排斥。一九七二年林玉山、林之助、陳進、陳慧坤、許深州、蔡草如及先生等人，發起組織「長流畫會」自力救濟。處在此時空背景之下，隔年「長流畫廊」開幕。

開幕之後，陸續辦過溥心畬、張大千、黃君璧、林玉山、陳進、陳慧坤、楊三郎、張萬傳、黃鷗波、許深州……等個展或聯展，並收藏其作品。接著也舉辦較年輕一輩畫家歐豪年、胡念祖、閻振瀛、郭東榮、陳景容、劉國松、秦松、劉耕谷、賴添雲、陳恭平……等展覽。

一九八〇年代末期，兩岸往來漸多，也開始收藏對岸名家之作。如：吳昌碩、齊白石、黃賓虹、徐悲鴻、傅抱石、林風眠、吳冠中……等作品，並舉辦兩岸交流展。除積極收藏近現代繪畫之外，也涉入古代書畫及器物之收藏與展覽。

累積二、三十年的經歷，承志兄逐漸拓展其業務，如一九九〇年創辦《長流藝聞月刊》，近年因應時代潮流而改為電子雜誌月刊。二〇〇三年增設「桃園長流當代美術館」，二〇〇九年在鴻禧大廈創立「長流美術館」，取代昔日在金山街的畫廊。

「長流美術館」的業務除舉辦台灣畫家的畫展，也持續辦理兩岸的交流，以至國際性的展覽，並且擴展文物類型的蒐集，朝著美術館的理想與方向前進。當館務逐漸發展的過程中，仍不忘鷗波先生的初衷，對於膠彩畫家組成的「綠水畫會」時時給予贊助。值此長流機構成立五十週年之際，敬祝「長流美術館」如細水長流，持續發展，日益茁壯。

前國立故宮博物院副院長

林柏亭

目錄

吳昌碩

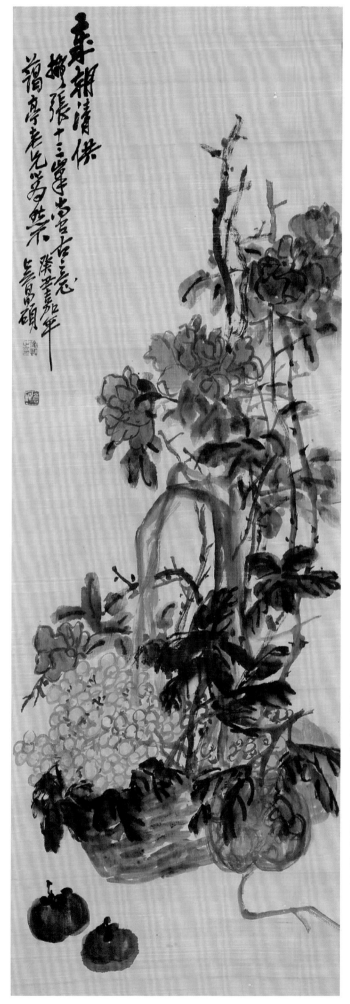

歲朝清供　1913　設色絹本　138×47.5cm

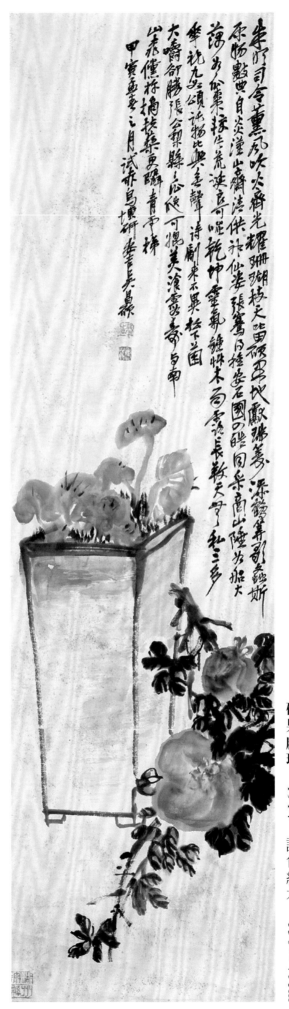

碩果獻瑞 1914 設色紙本 150×41cm

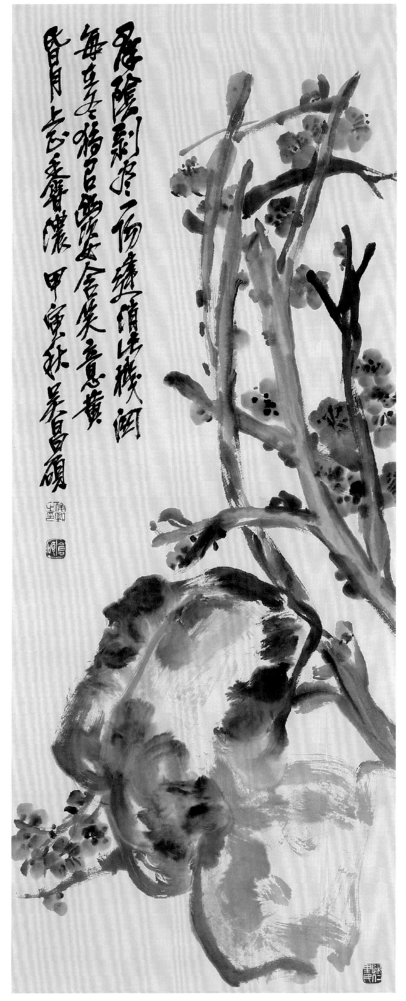

幽香圖　1914　設色紙本　104×41cm

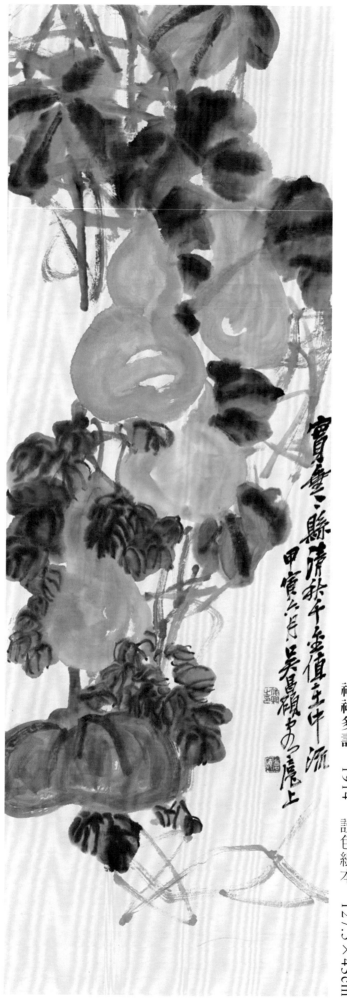

福祿多壽　1914　設色紙本　127.5×43cm

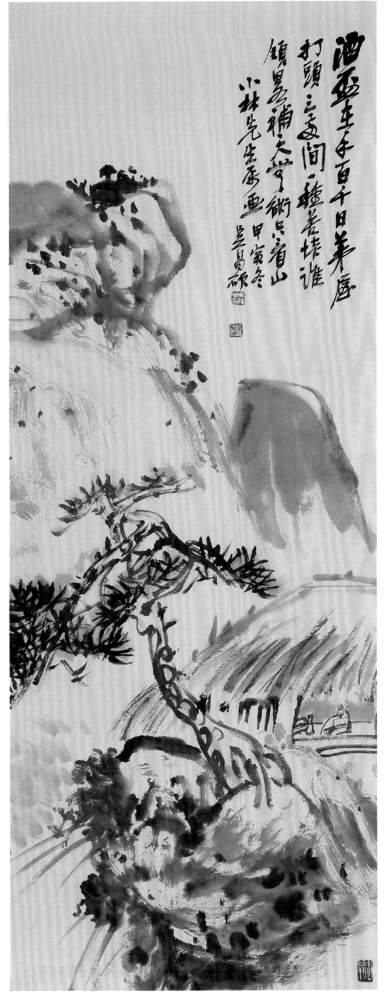

酒熟主人百日笑口

打頭三年間一種著墻誰

鎮昌補大學衛先者山

小林先生屬畫 甲寅冬 吳昌碩

與松對酒　1914　水墨紙本　100×38.5cm

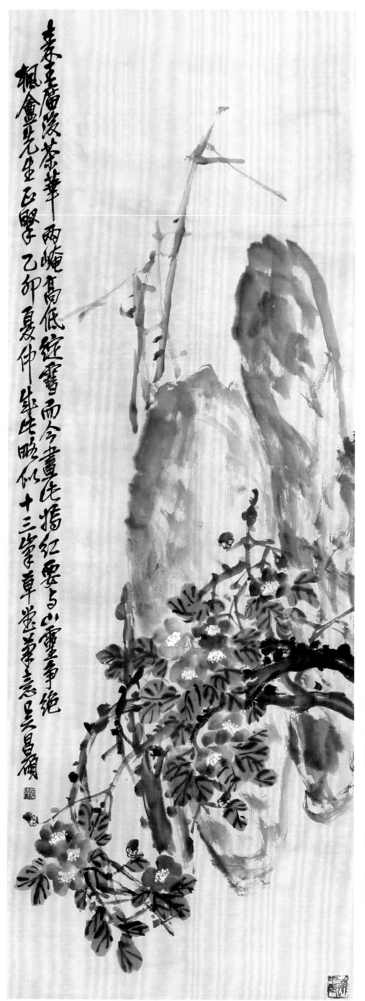

山茶白石圖　1915　設色紙本　135×49cm

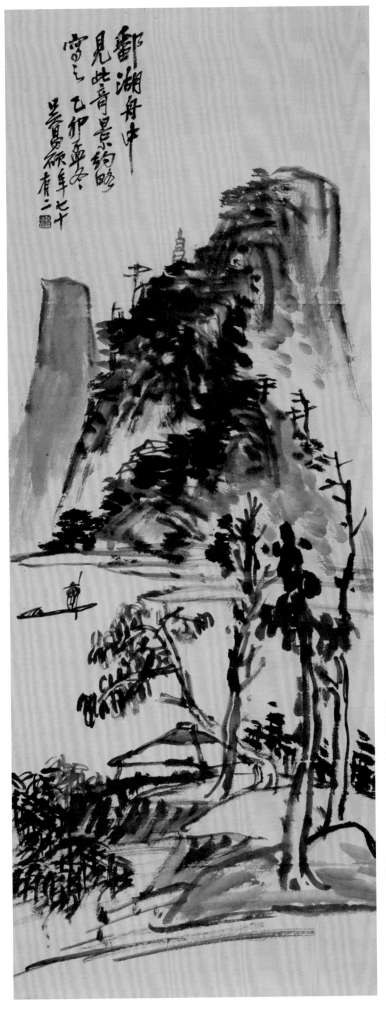

鄱湖音景　1915　水墨紙本　113×43cm

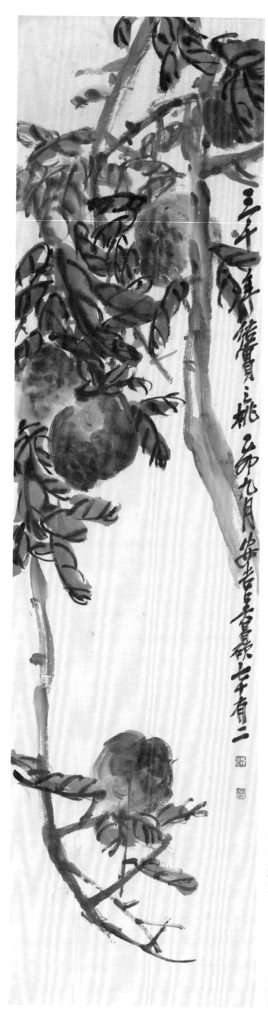

結實之桃　1915　設色紙本　130×33.5cm

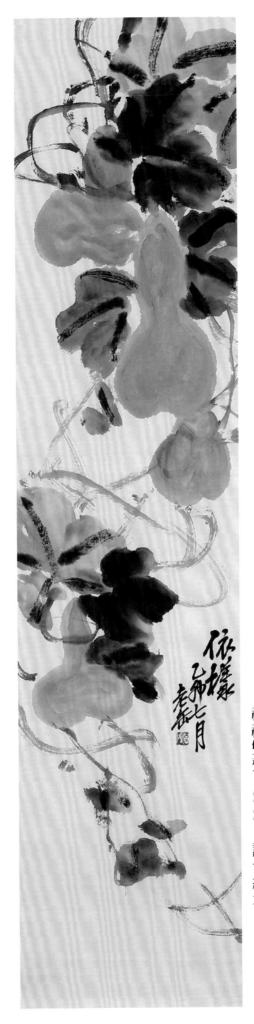

福祿雙齊　1915　設色紙本　130×30cm

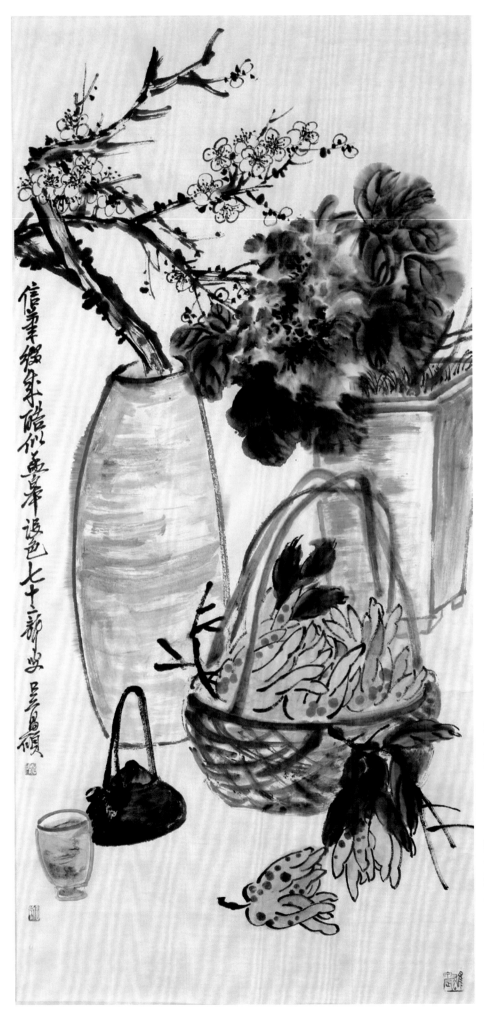

清供圖　1915　設色紙本　135×66cm

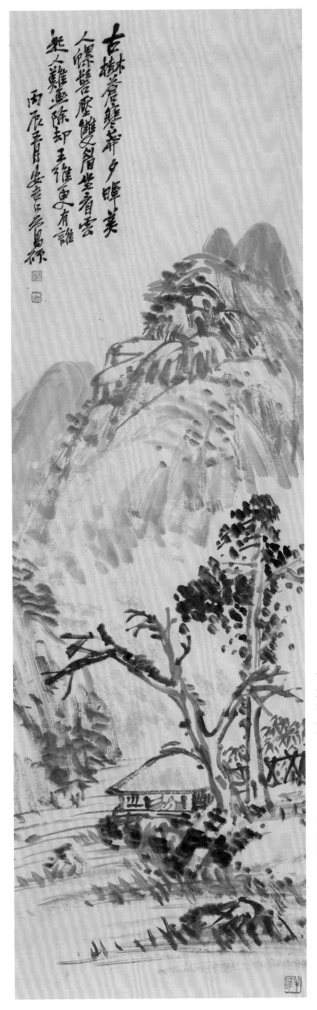

古樹蒼寒　1916　水墨紙本　131.5×39.5cm

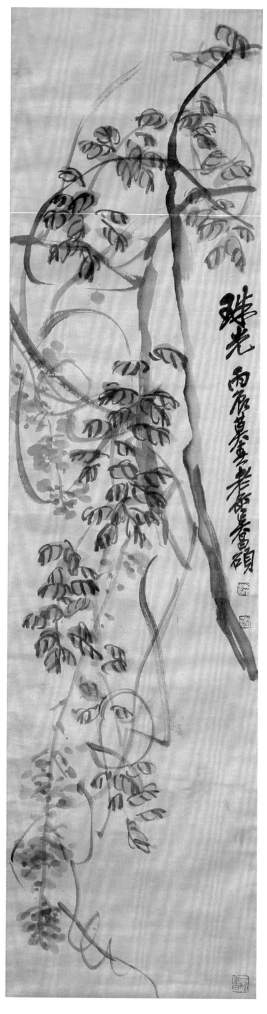

珠光　1916　設色絹本　107×28cm

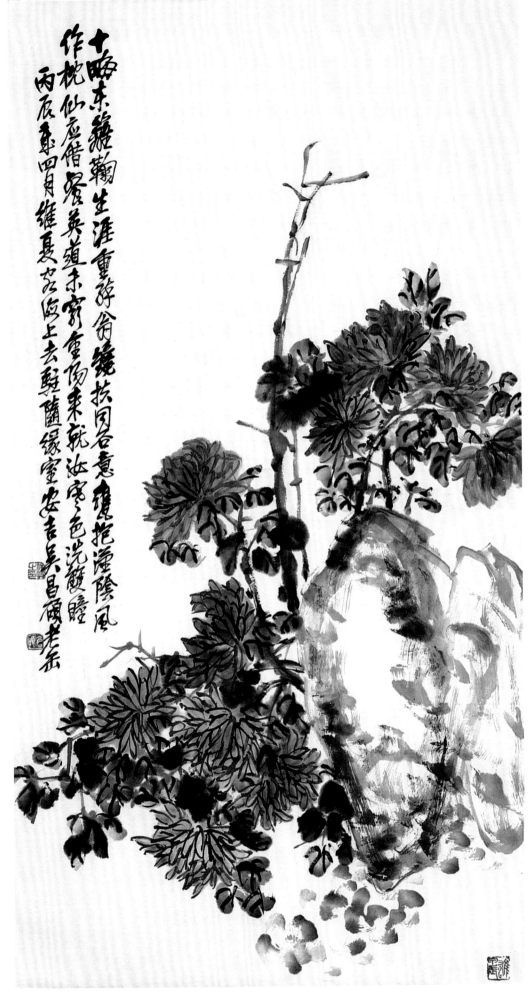

十日東籬菊瀚生涯重孕翁鏡扶同含意獲抱灌陰風作枕仙應借容英道未寄重陽來就汝寄色色洗礙睹丙辰夏四月維夏於敝上去野隨緣蜜安吉吳昌碩老缶

菊石清艷圖　1916　設色紙本　127×68cm

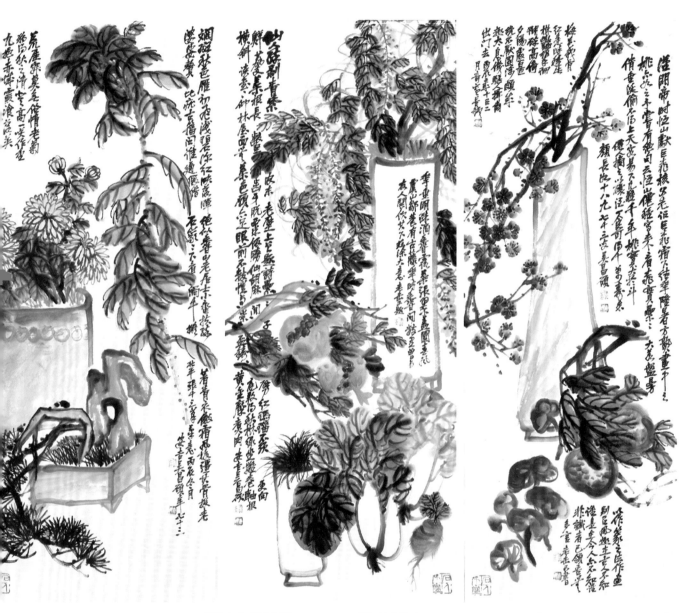

花果六聯屏風 1916 設色紙本 174×378cm（137.5×52cm×6）

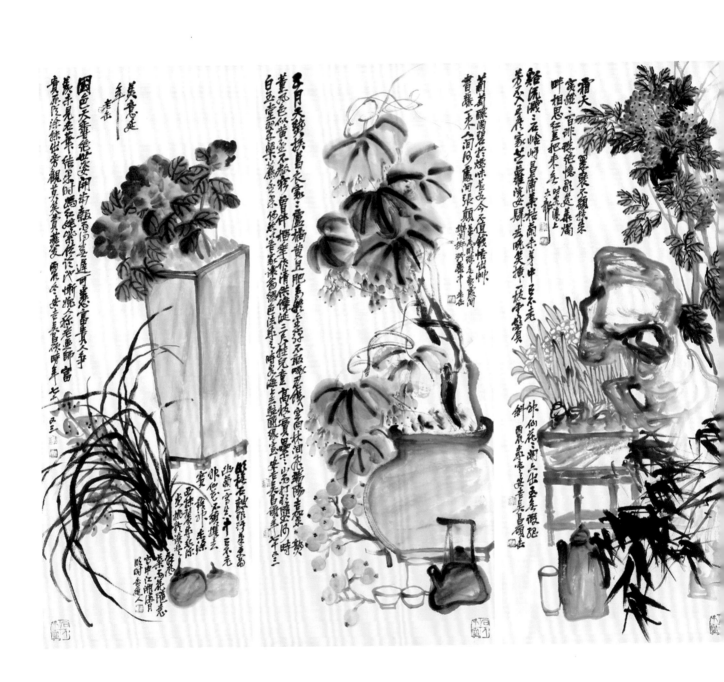

23

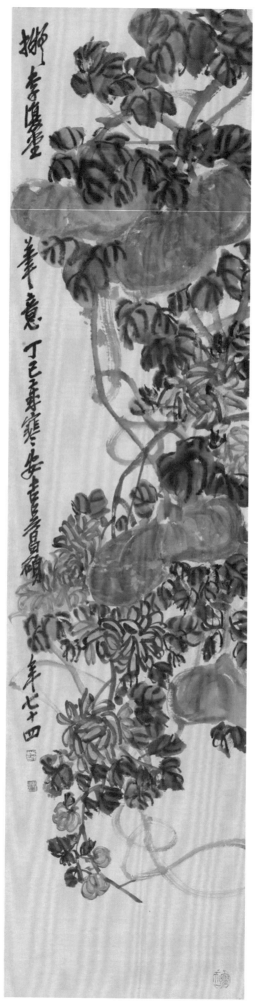

秋興圖　1917　設色紙本　128.5×32.5cm

歲寒三友　1917　設色紙本　131×64.5cm

火珠紅欲綻
蒼茫丁巳昌吳昌碩

天竺圖　1917　設色紙本　148×57.5cm

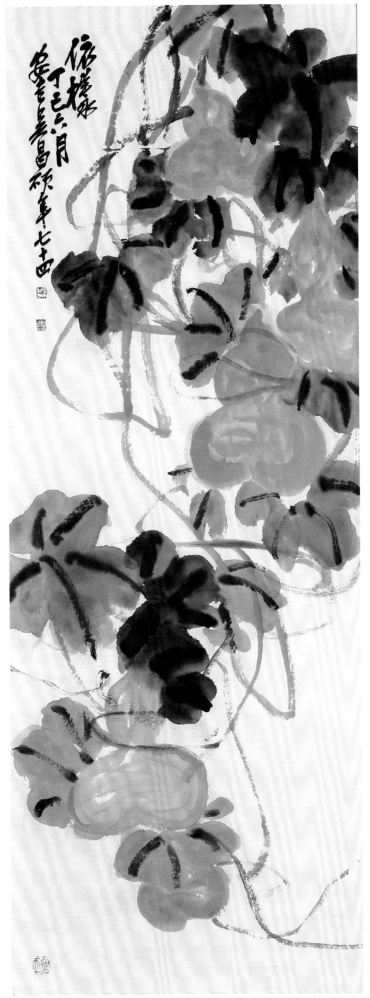

福祿獻壽　1917　設色紙本　126×46.5cm

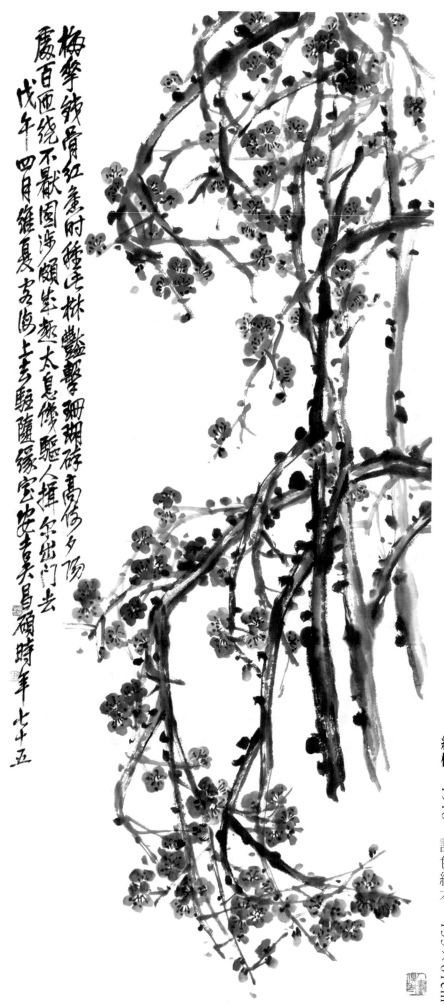

梅孿鉄骨紅氣時種逗林豐豐
珊瑚碎高低夕陽
慶百匝繞不斁闔涉願生趣
太息儂驅人摧余出門去
戊午四月雜夏客海上
老夫驅隨緣宛安吳昌碩時年七十五

紅梅　1918　設色紙本　135×61cm

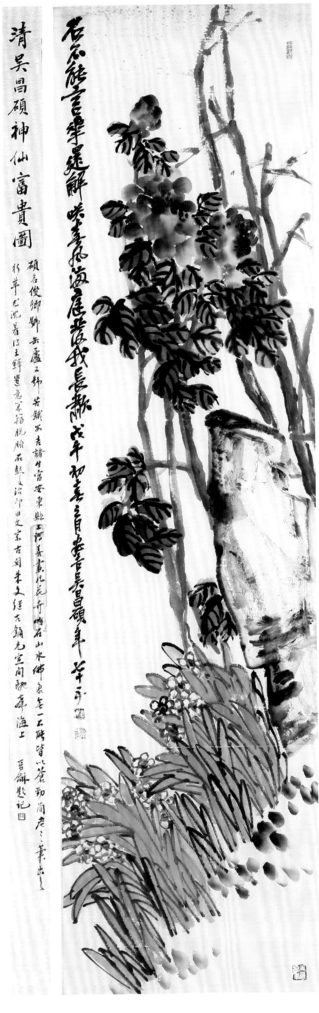

小泉先生雅賞 慶銳御識晉 后晉餅茲贈

神仙富貴圖 1918 設色紙本 173×46.5cm

清吳昌碩神仙富貴圖

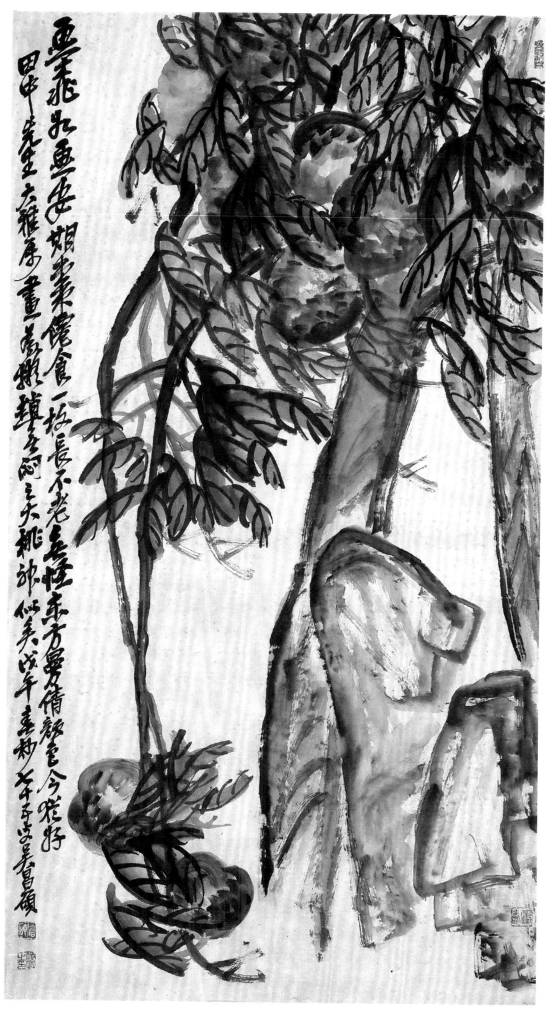

壽桃　1918　設色紙本　111×61cm

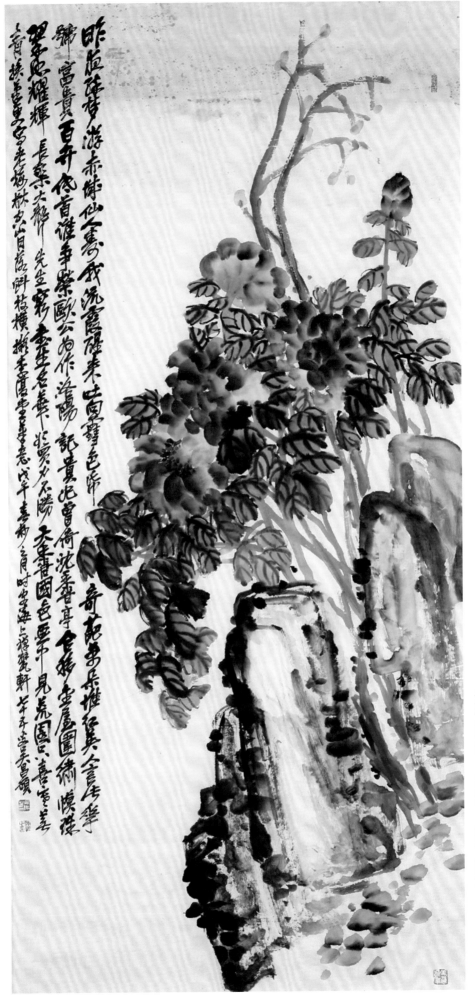

天香國色　1918　設色紙本　176×83cm

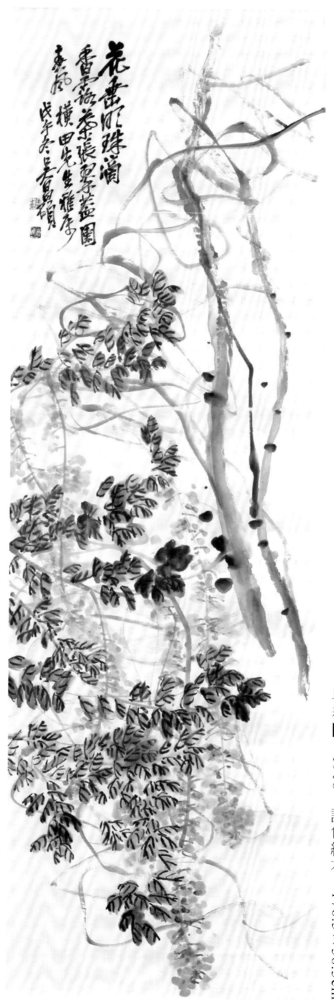

早春圖　1918　設色紙本　176.5×58.5cm

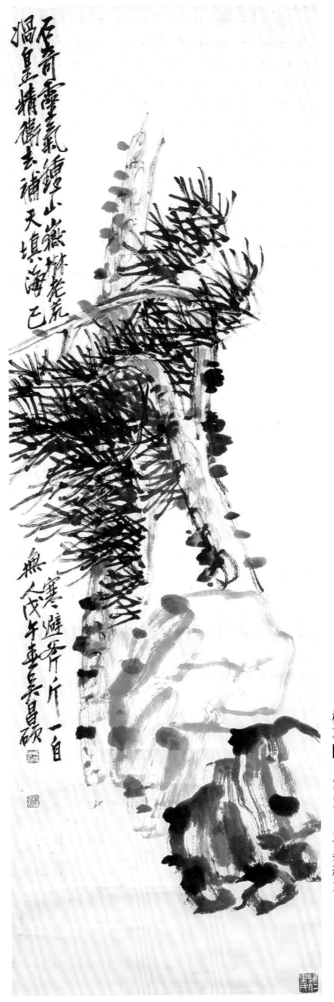

石奇靈氣鍾山巖嵥古荒
掘皇精衛去補天填海已
無寒避苦斤斤一自

戊午孟冬吴昌碩

松石圖　1918　水墨紙本　108×35cm

無量壽佛百祿圖二屏　1918　設色紙本　175×68cm×2

吳昌碩、康有為合作

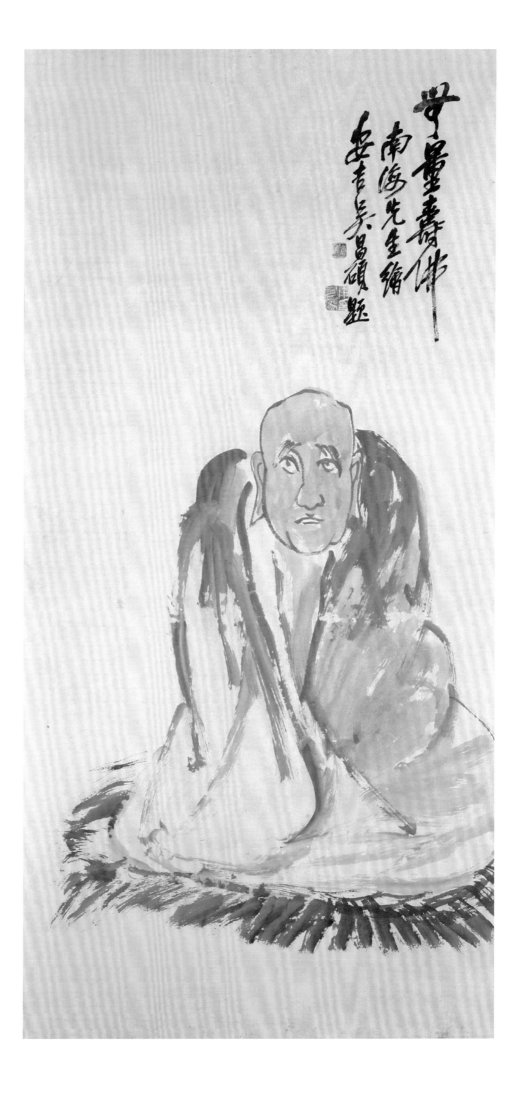

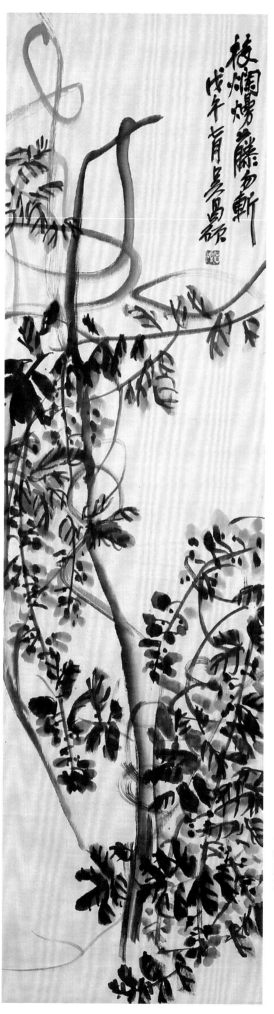

枝爛爛藤如斬
戊午首夏吳昌碩

野藤 1918 水墨綾本 117.5×32cm

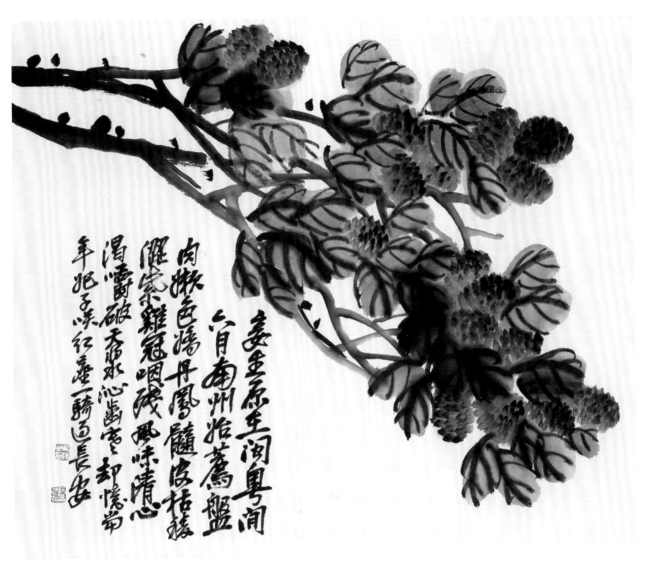

香荔圖　1918　設色紙本　48×57cm

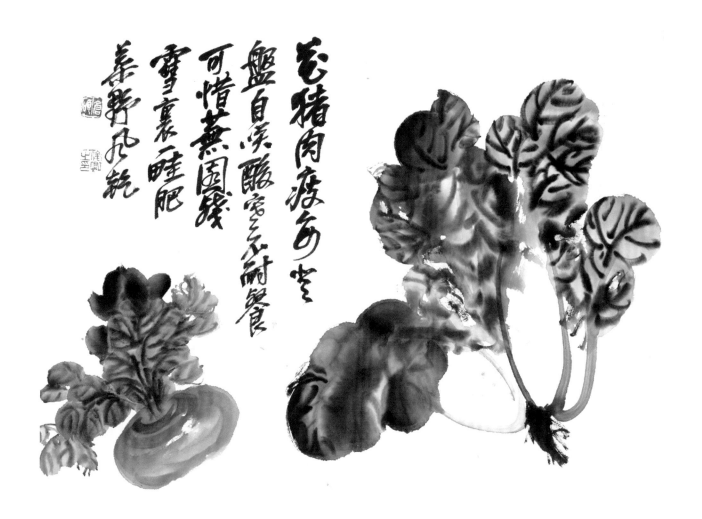

野菜圖 1918 設色紙本 48×61cm

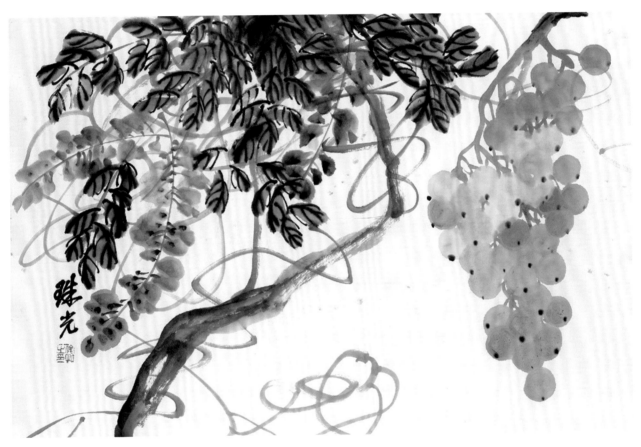

珠光滿園　1918　設色紙本　48×73cm

飄流石岭岫昌浦萋枯阑朵
箏中有不差々神仙花々開々出
玉無瑕琅芳不入
玉廛家芒雞浣
女歸去晚笑擞
一枝雲輕紫斜

仙花玉露　1918　設色紙本　48×105.5cm

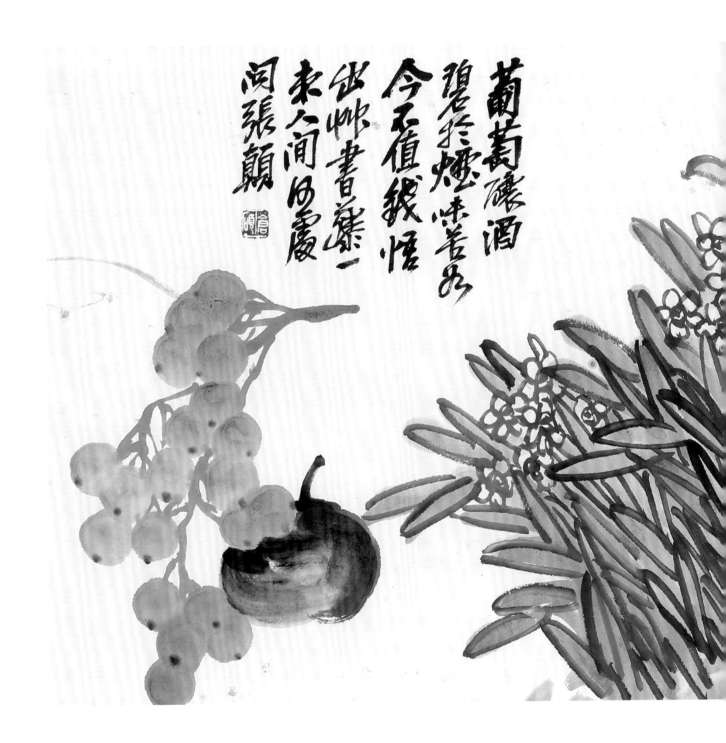

葡萄釀酒
碧若眼煙來善飲
今不值錢惜
出邨書齋一
來人間風廣
問張顛

白梅 1918 水墨紙本 48×116cm

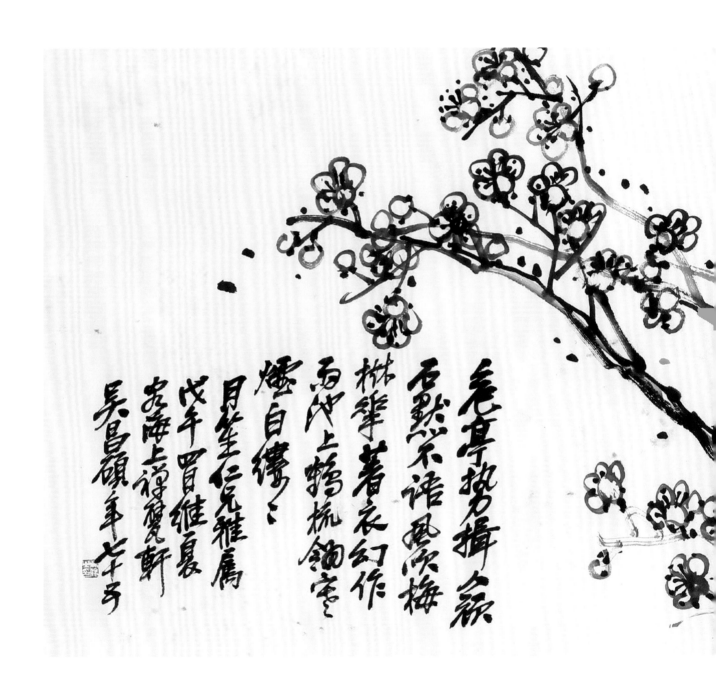

老幹扶疏擋不收
幾枝不語風欲梅
槎枒著衣幻作
丙戌上鶴梳鈿室
煙自傳之
月笙仁兄雅屬
戊午買糧裏
客海上禪蓮寬軒
吳昌碩年七十五

幽香庭 1918 設色紙本 48×121cm

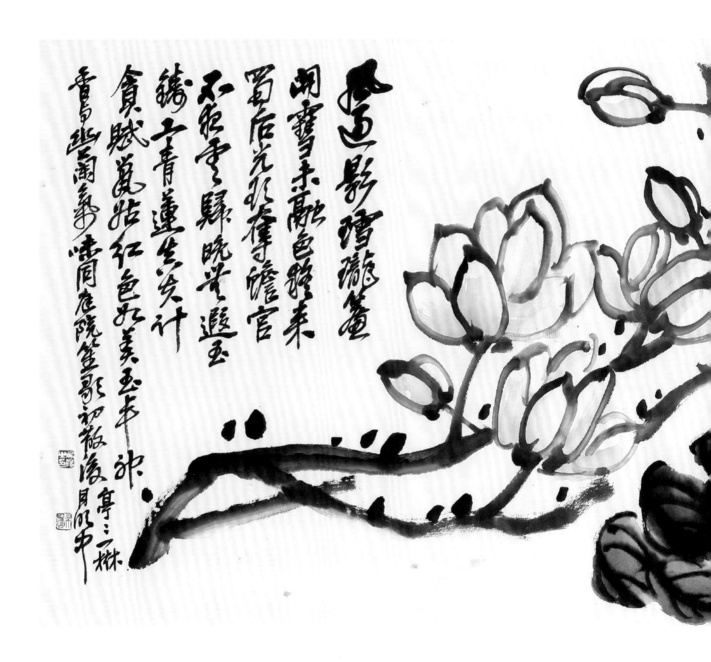

玉兰影暗珑笼　湖边雪来融色鲜来
蜀后先皿春擔官　不夜雪归晓光避玉
铸二青莲生灵计　貪賦筧妝红色珎美玉未亦
青島幽園氣　霄間在院筌影初春後月時中
亭二枨

籬畔寒香　1918　設色紙本　48×178.5cm

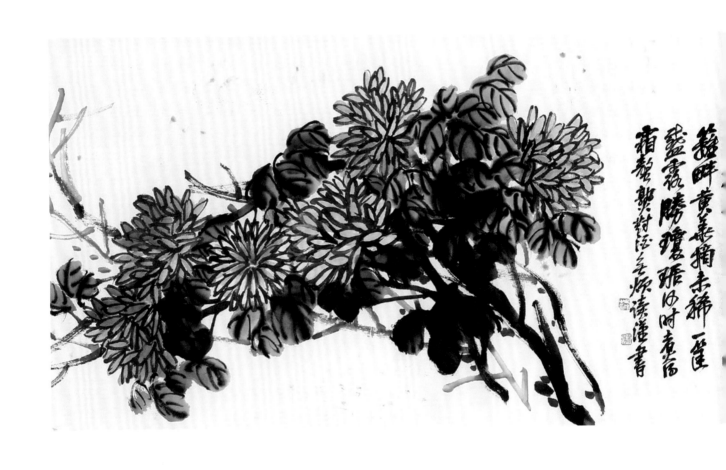

花卉 1918 設色紙本 48×178cm

蘆藝作秋
意汀洲生晚
涼柔盧句江補之

荷葉毛者墨墨畫汁涂雲不
知桑聲日夕頻車弄筆作板
瞻哭橈日晚花蘆天地雪
个呼元紀誰生容手雅弄孤亞
米旦挂粉群坐敲盡晚色同模黏素

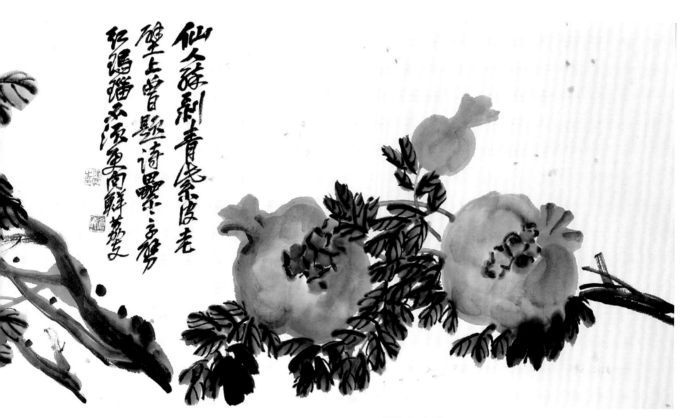

蕪園爭豔 1918 設色紙本 48×178cm

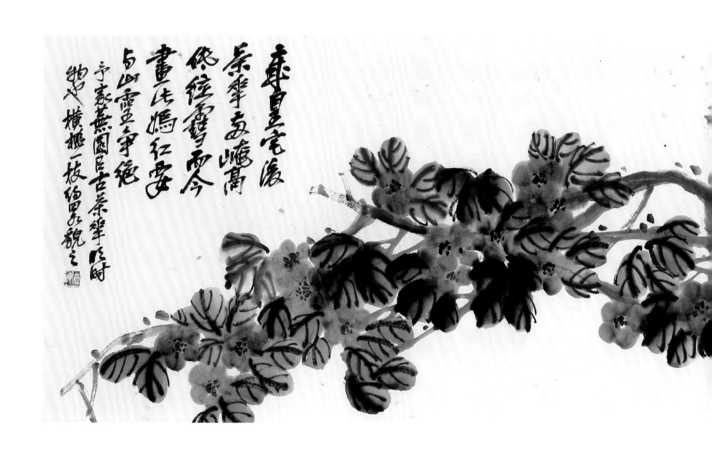

庚寅春宅後
茶花吾嬌高
僅經霜雪零
畫庄寫紅妝
与山靈争絶
予家燕園居古茶花時
物也橫擬一枝絢爛貌之

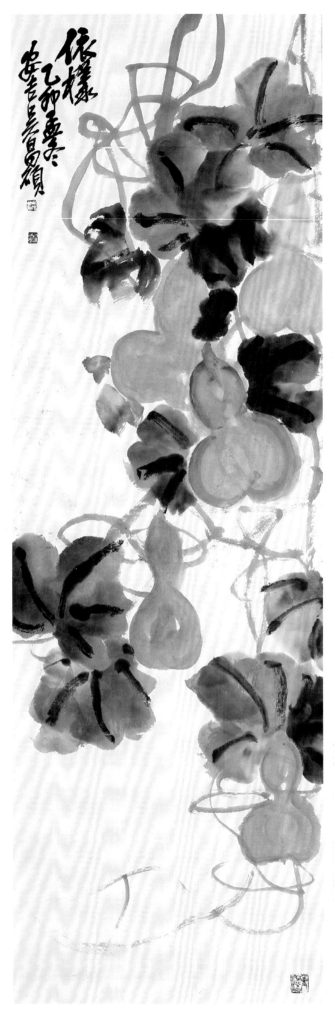

依樣　1915　設色絹本　134×34cm

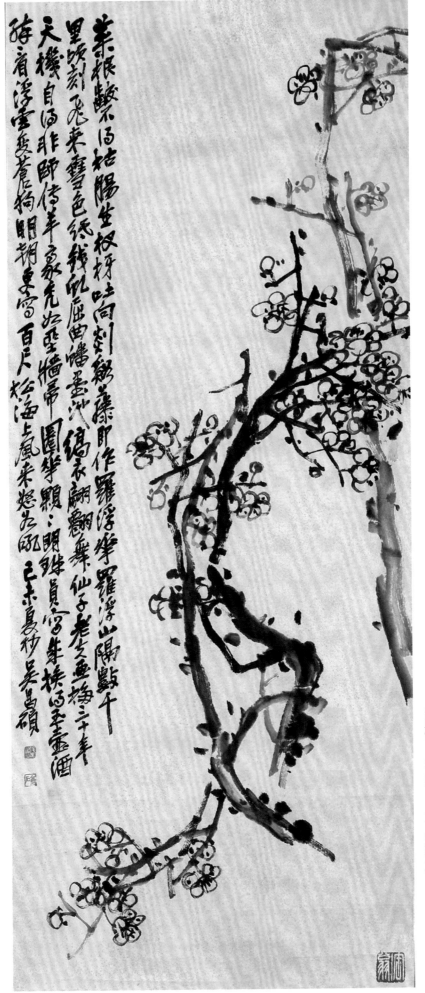

業根蟠絞不阿枯陽坐枕枒吐呵剡谿
裏巉刻飛來靈色紙我帆屈曲幡墨沖
天槎自酒非師傳羊豪先此堊墻帚
葉縞衣翩翻舞仙子老去畫梅三十年
圖半顯：明珠員寫生換卻玉靈酒
羅浮墓羅浮山陽數千
狡首浮雲斐蒼柯捫朝要雷百尺松海上風來怒吼
己未夏抄吳昌碩

白梅　1919　水墨紙本　132.5×56cm

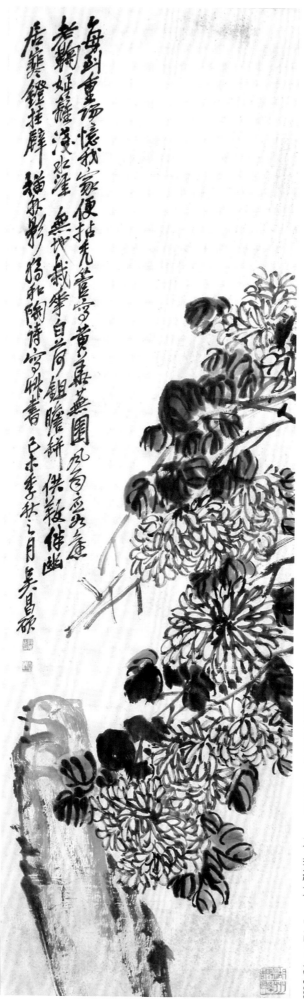

每到重陽憶我家便折先塋掃黃壚無圍風雨亞夫庵老鶴蜿蜒漠水涯無地栽挲自前鋤瞻瓶供飯伴幽居龕鐙掛壁描取影擬北陶詩寫峽書

己未季秋之月吳昌碩

重陽憶舊居　1919　水墨紙本　142×43cm

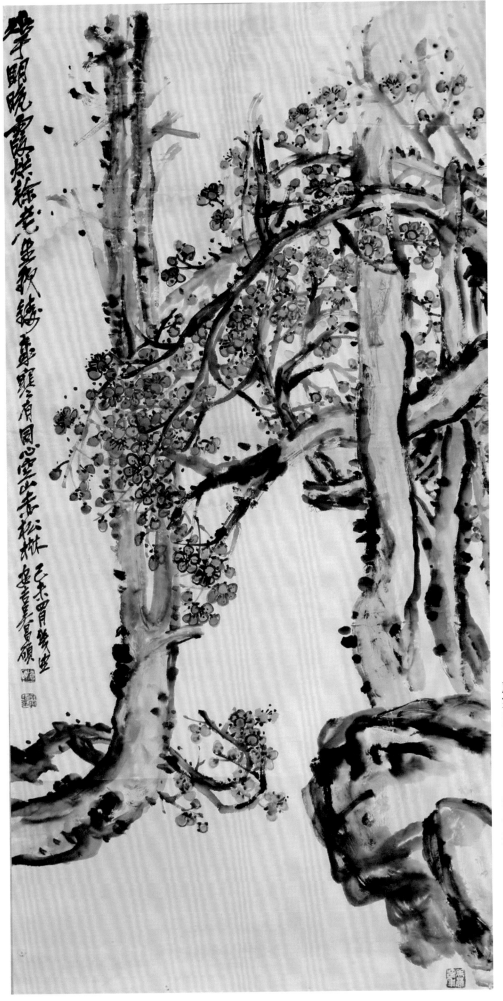

歲寒圖　1919　設色紙本　134.5×86.5cm

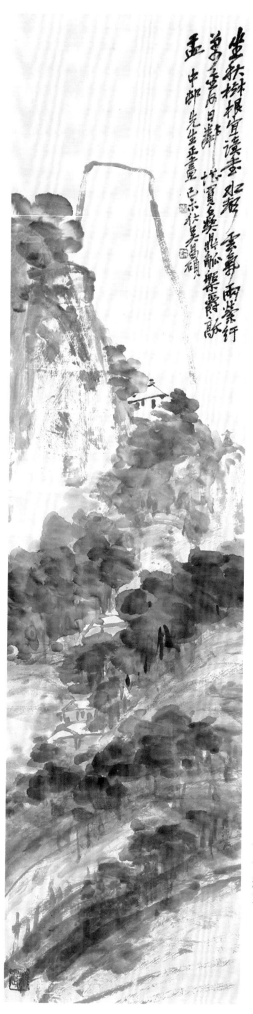

坐秋林根竇摸臺似招　雲亭兩峯杆
黃山壬后日瀨　咸寶色燦鼎軸樂壽軟
盂中邸先生正畫　巳未秋吳昌碩

秋山向晚　1919　設色紙本　138×34cm

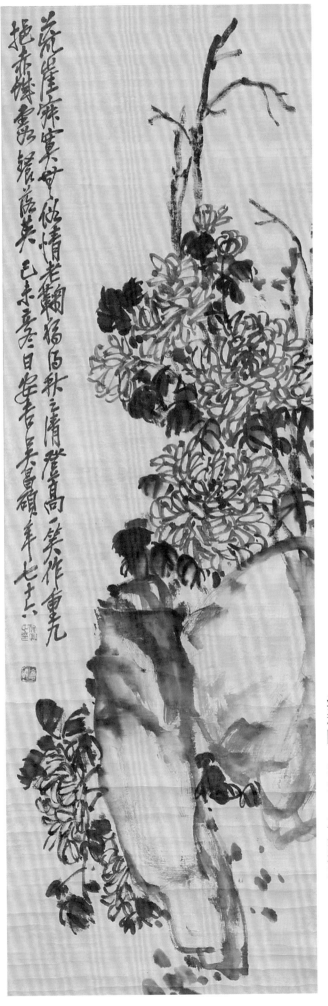

荒崖無寒不欹情老鶴看秋三清聲高一笑作重九

把其傳香鐙有英己未重九日安吉吳昌碩年七十六

清秋圖　1919　水墨絹本　126.5×41cm

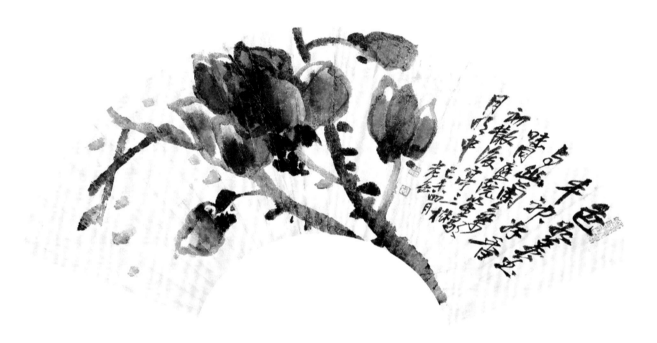

幽蘭 1919 設色紙本 16.5×52cm

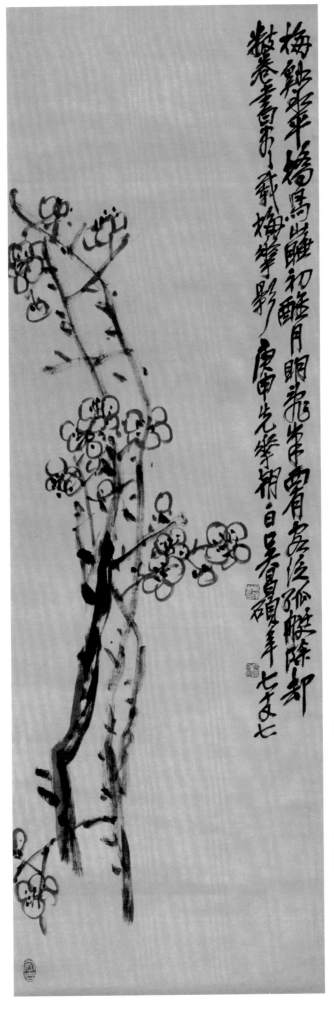

梅花　1920　水墨綾本　91×29.5cm

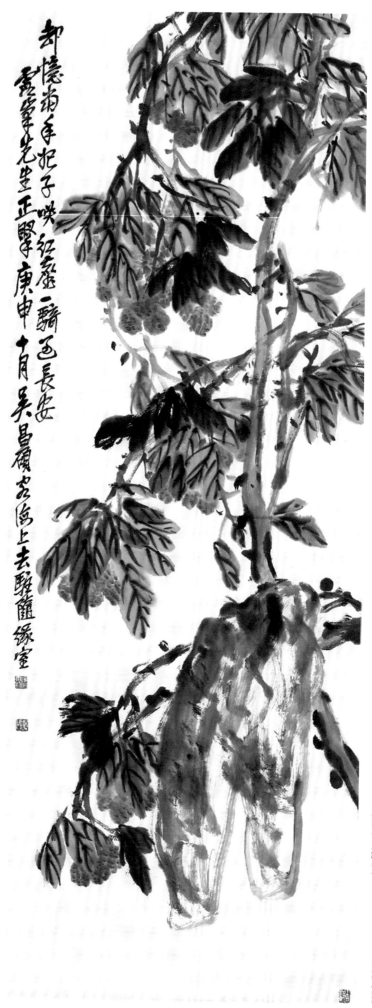

卻憶菊年把子㕛
紅盧二驃迓長安
雪盦先生正腎庚申
十月吳昌碩書於海上去駐蓬緣室

紅荔圖 1920 設色紙本 134.5×49.5cm

古樹參雲　1920　水墨紙本　130.5×50cm

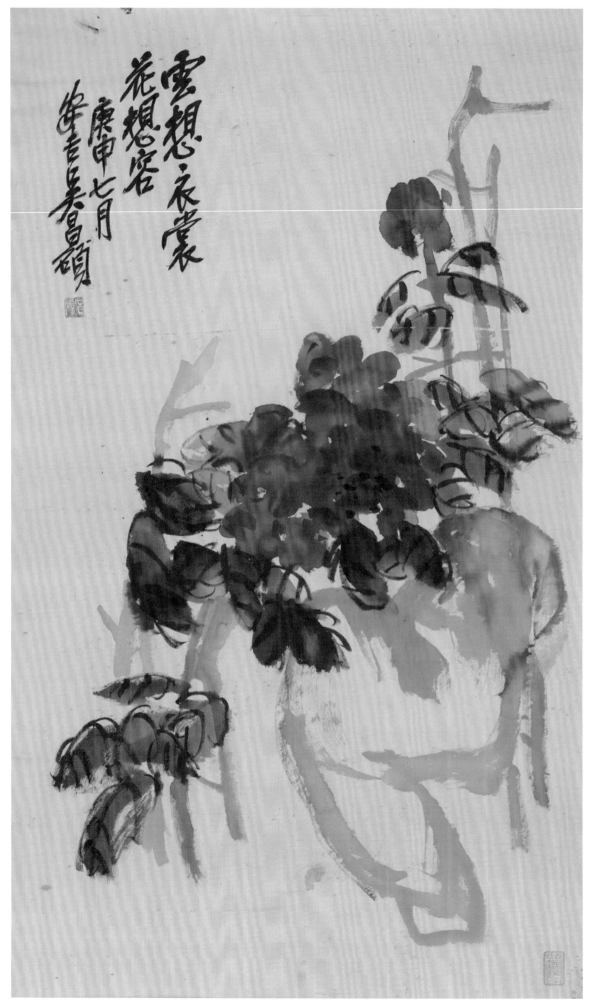

雲想衣裳
花想容
庚申七月
安吉吳昌碩

花開富貴　1920　設色絹本　84×50cm

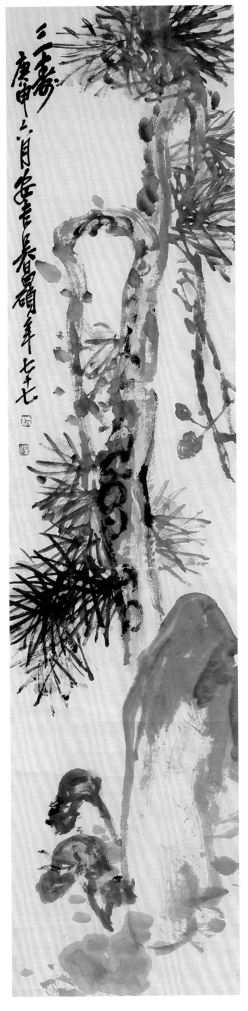

三壽圖　1920　設色紙本　125×29.5cm

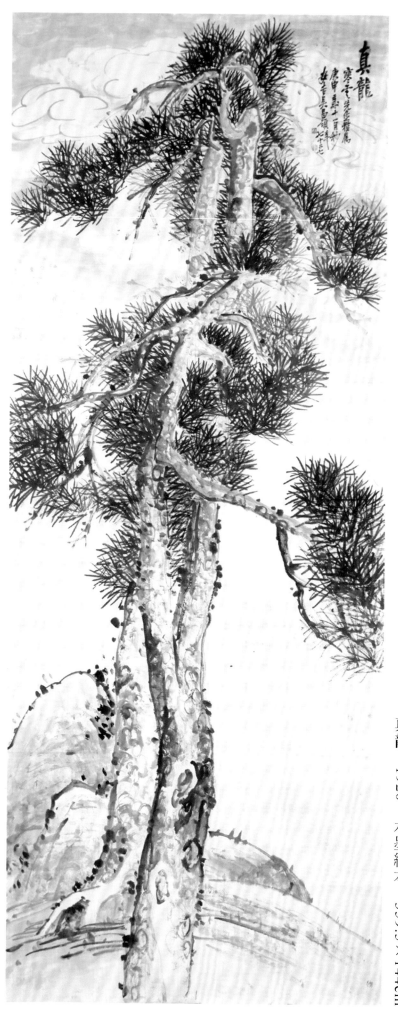

真龍 1920 水墨紙本 359.5×144cm

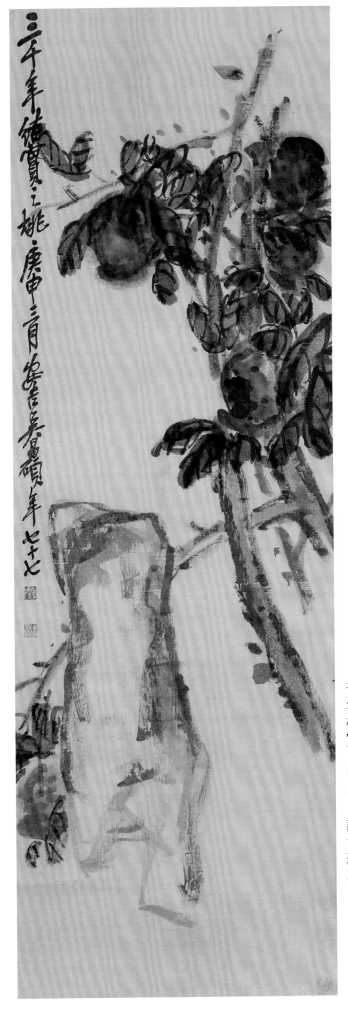

千年桃實　1920　設色絹本　124×41.5cm

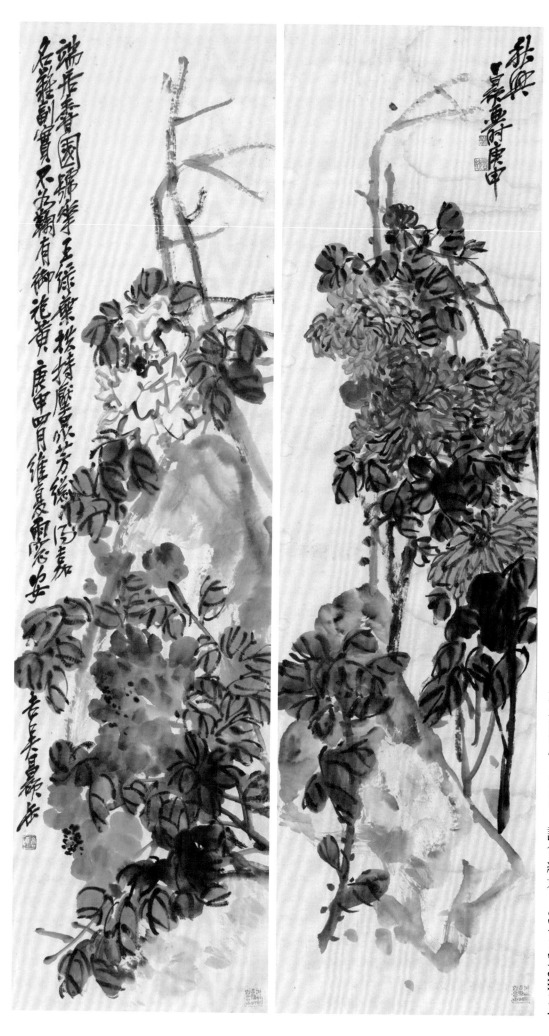

花卉四屏　1920　設色紙本　137×37cm×4

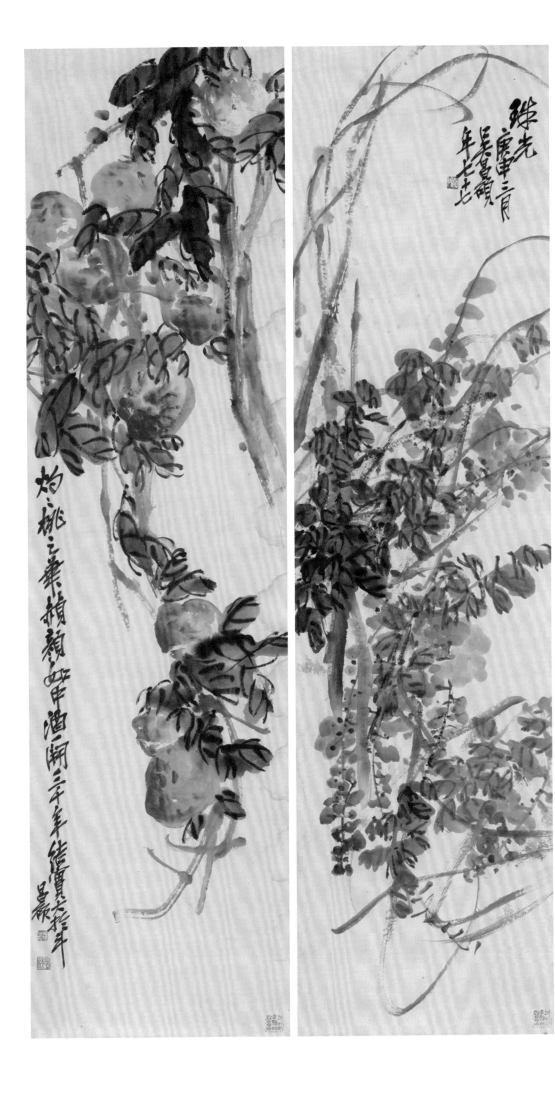

67

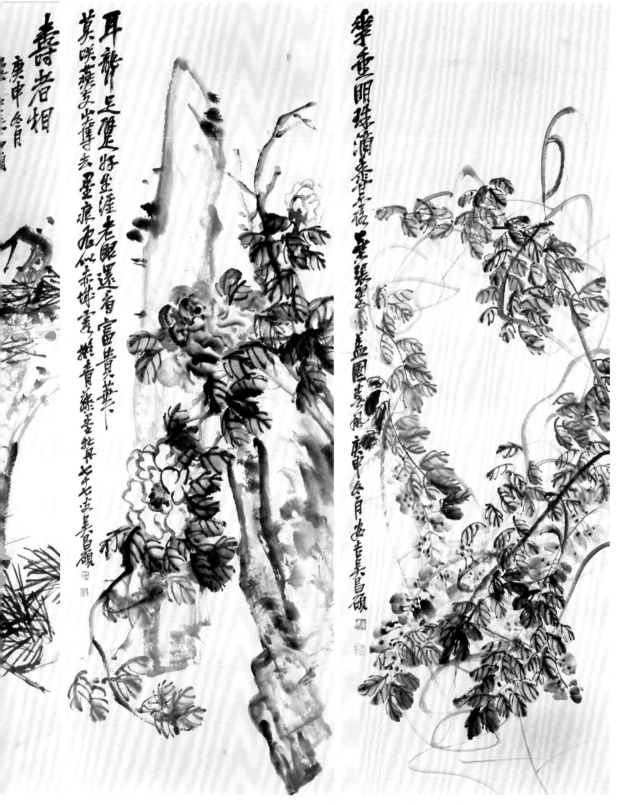

花卉十屏　1920　水墨紙本　136×48.5cm×10

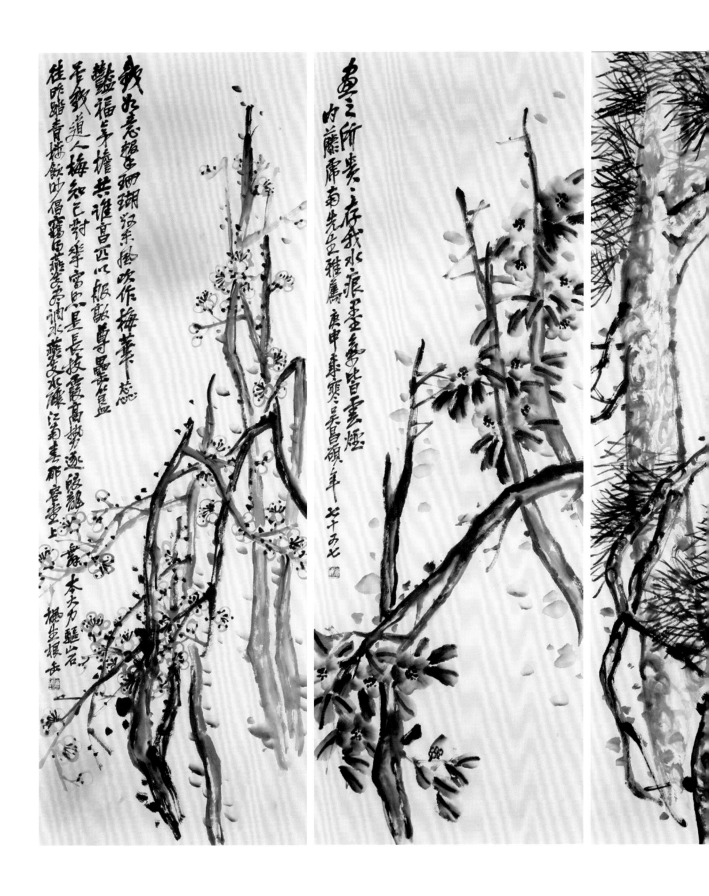

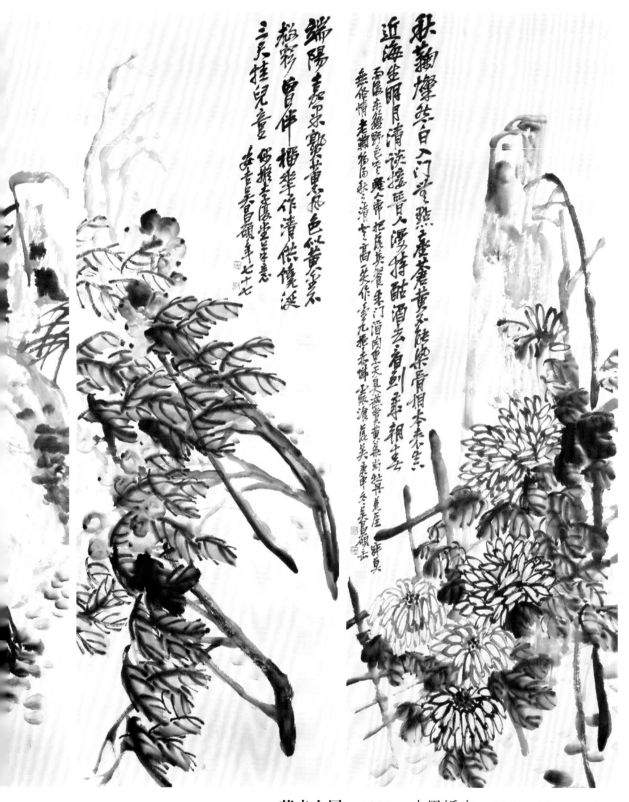

花卉十屏　1920　水墨紙本　136×48.5cm×10

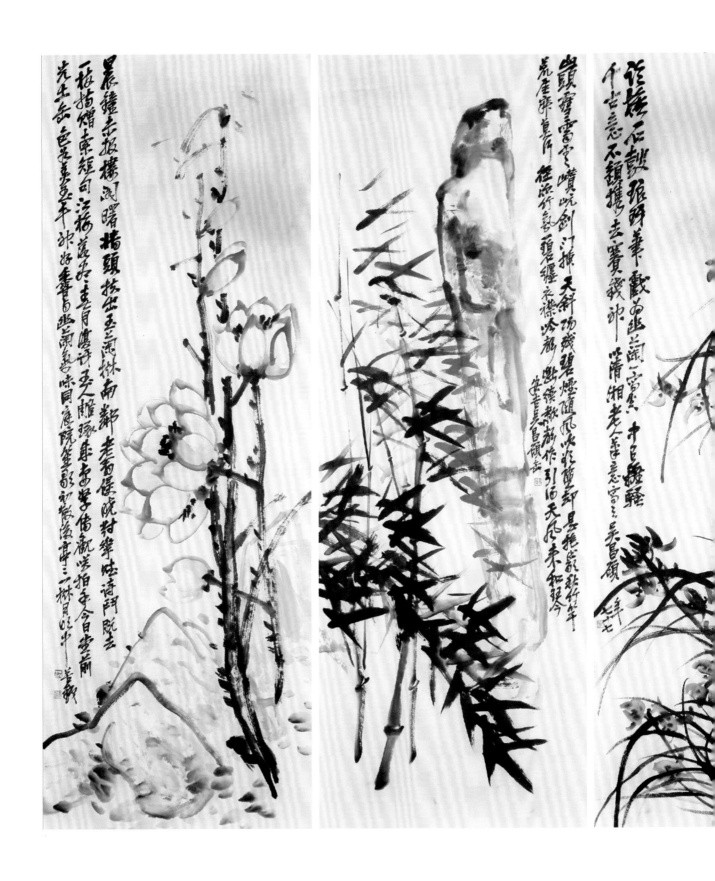

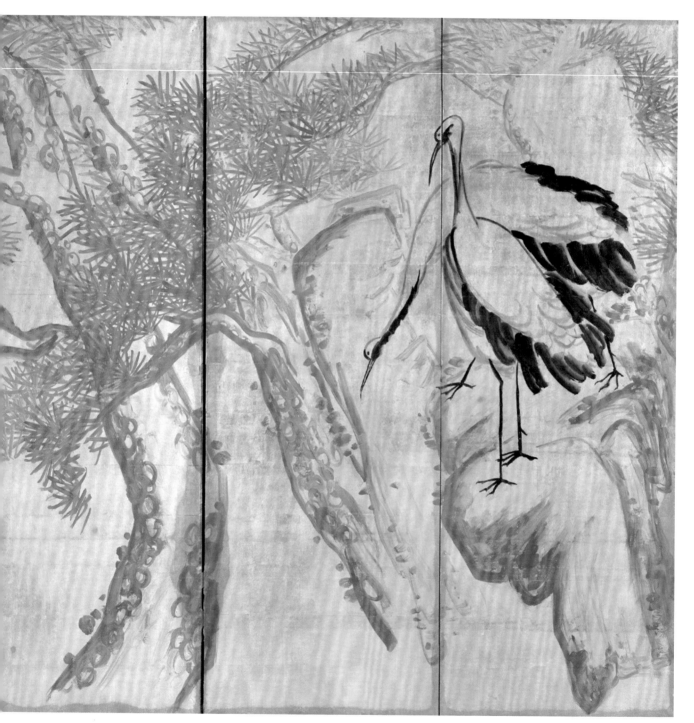

歲寒鶴壽屛風　1920　硃砂紙本　174×372cm×2

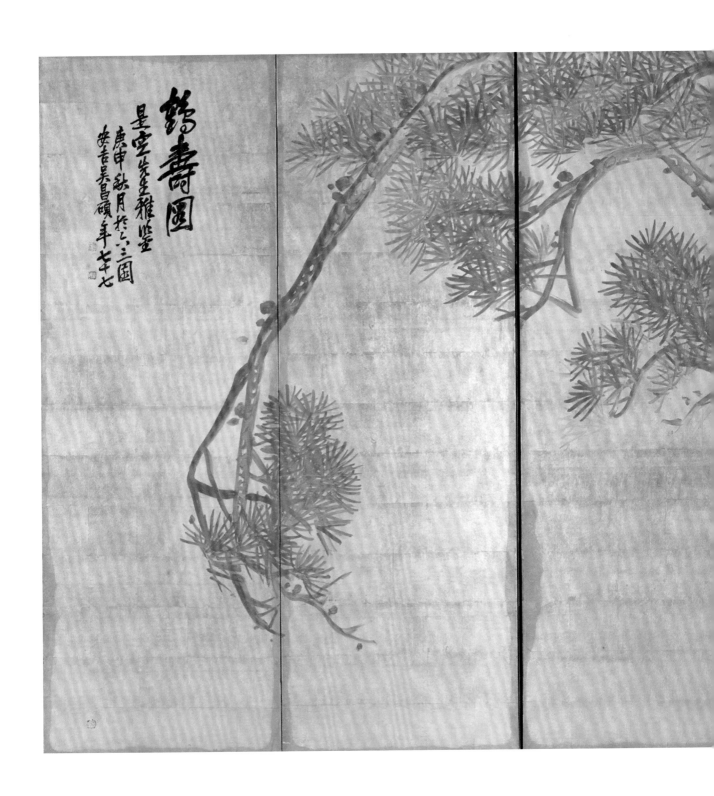

鶴壽荷圖

星垣先生雅鑒
庚申秋月拈白三圖
安吉吳昌碩年七十七

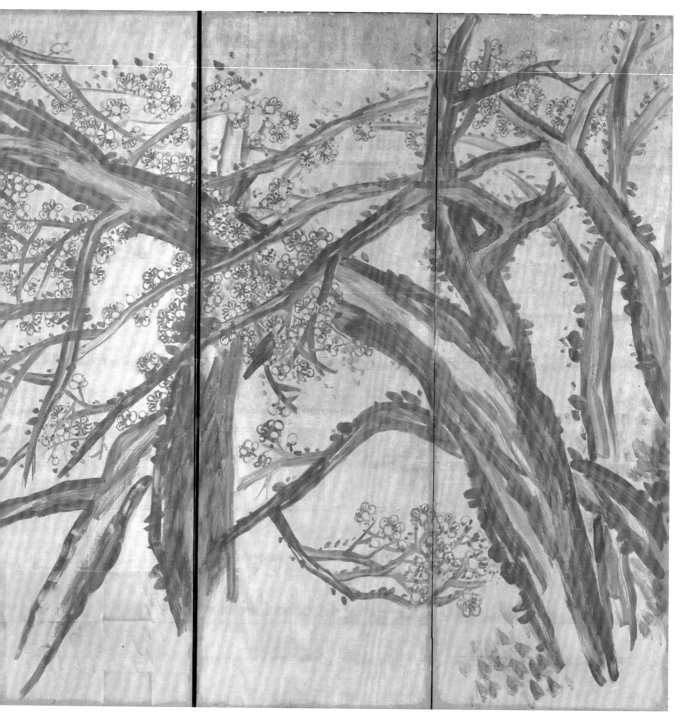

歲寒鶴壽屏風　1920　硃砂紙本　174×372cm×2

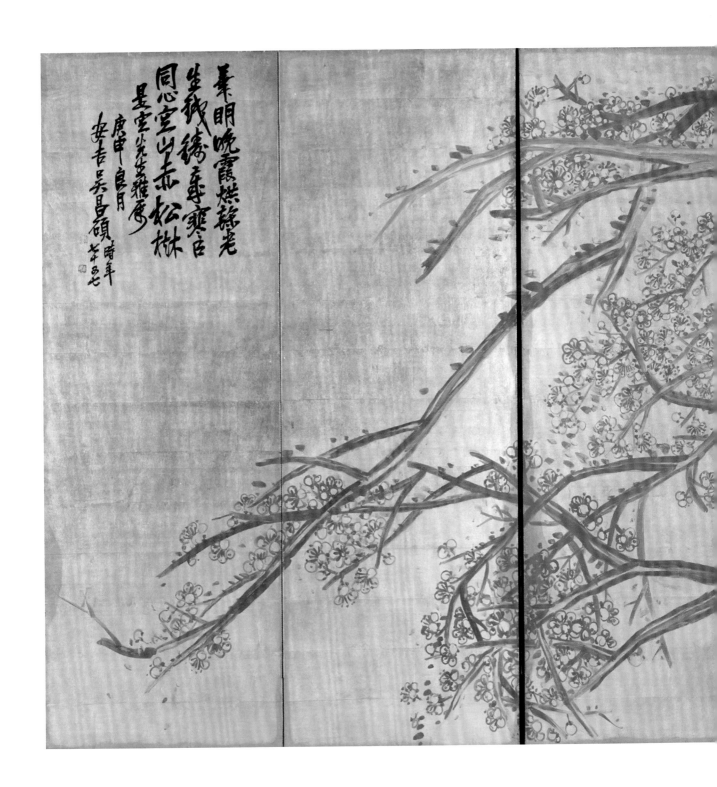

華明晚霞燦鬚老
生我鑄身尋爽塏
同心定山赤松林
是雲少先生雅屬

庚申良月
安吉吳昌碩 時年七十七

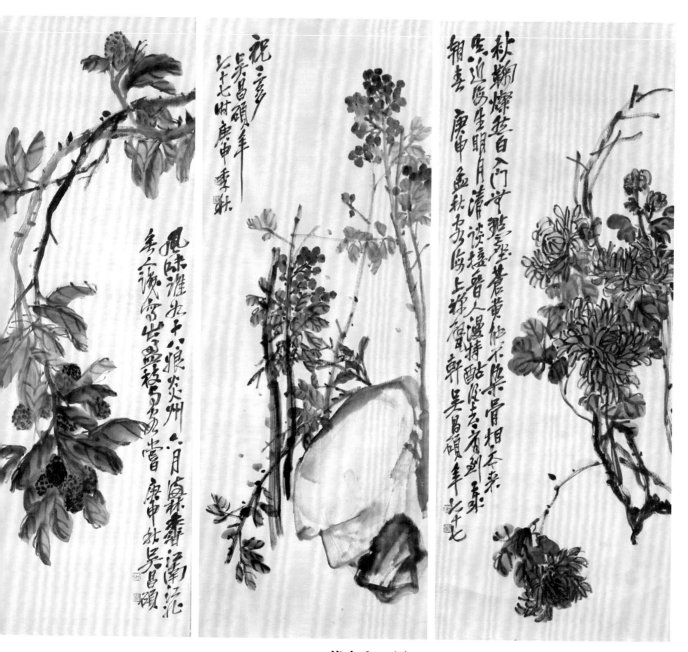

花卉十二屏　1920　設色絹本　104×40cm×12

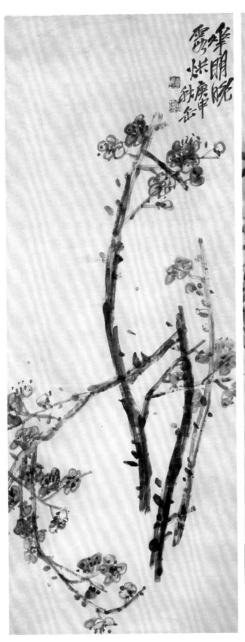

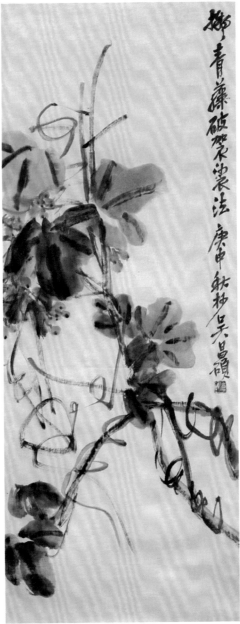

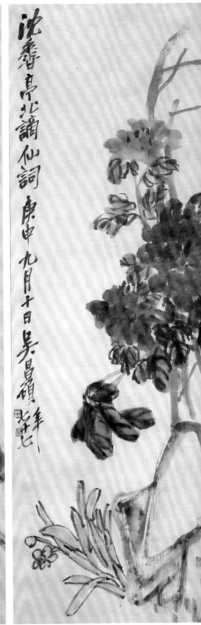

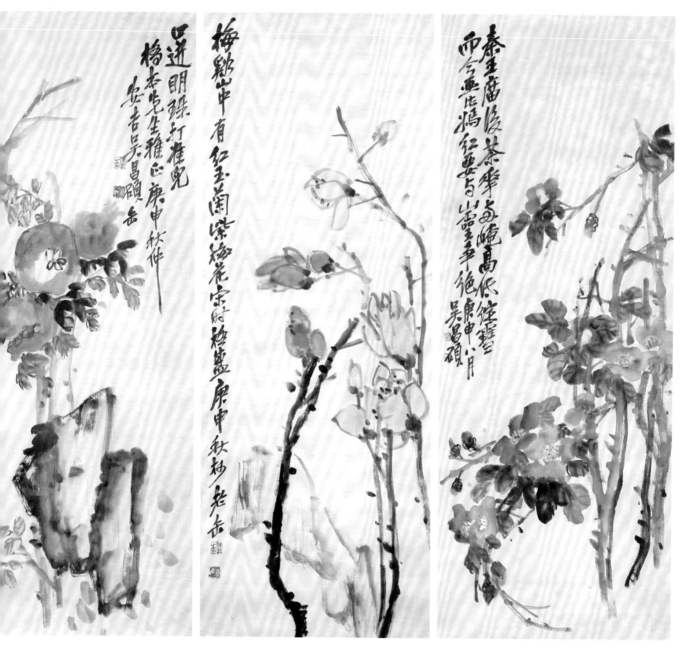

花卉十二屏　1920　設色絹本　104×40cm×12

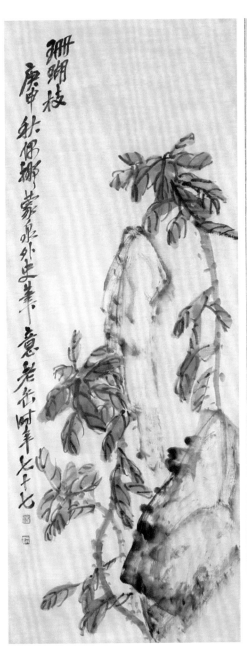

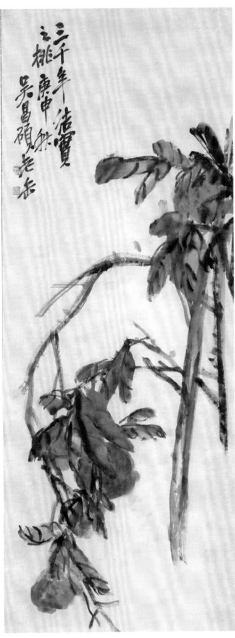

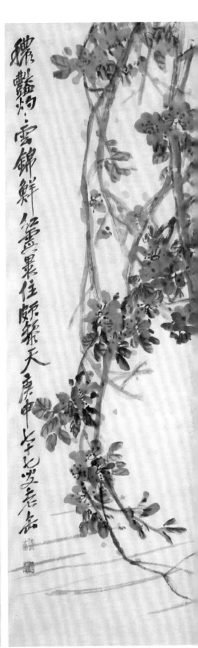

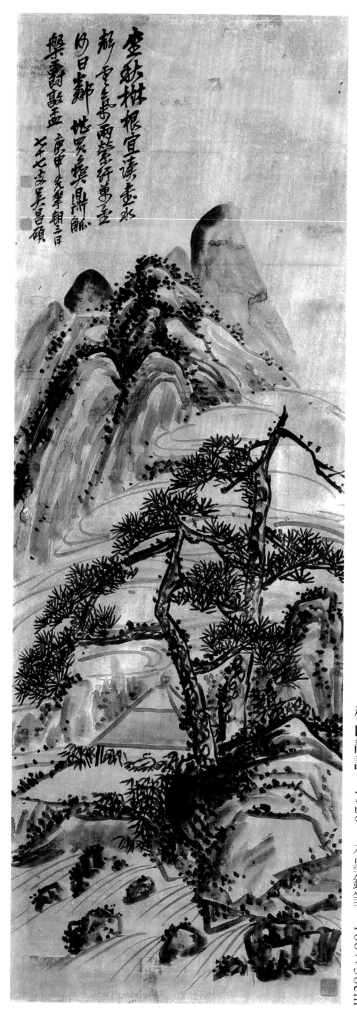

秋山靜讀　1920　水墨銀箋　166×58cm

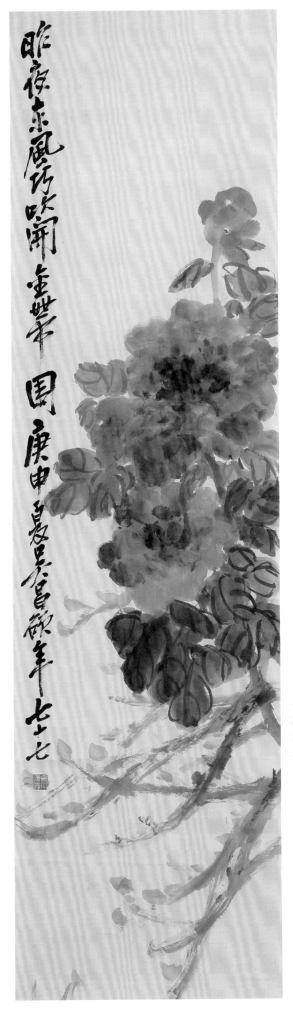

昨夜東風巧吹開金無蒂
圖 庚申夏吳昌碩年七十七

金帶扶搖 1920 設色紙本 118×33cm

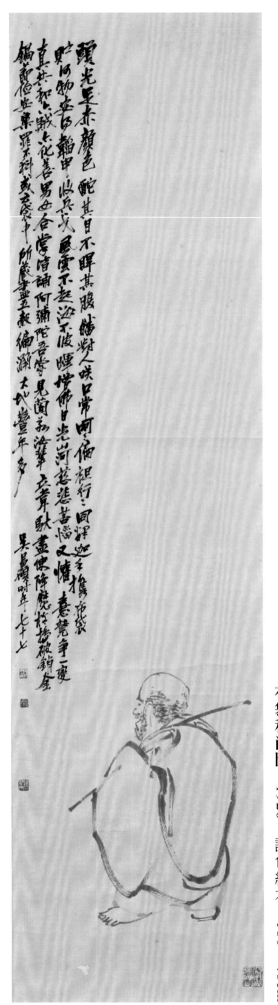

霞光曼赤顏色 鮀其目不暉其腹慵懶對人咲口常開倆祖行二同撣迦牟攜花袈
貯何物來口韜甲心兵戈風雲不起泓不波憚憚佛日光山河慈悲苦惱又憪意覺爭一變
真共和六載六化善男女合掌清誦阿彌陀吾嘗見蘭孫海筆蒼茫昧畫德障礙於褶袍頰金
錫飯倆安樂罷不科歲云袋中所藏事畫亙畝稿瀰大化豐年多

吳昌碩時年七十七

布袋和尚圖　1920　設色紙本　180×48cm

057

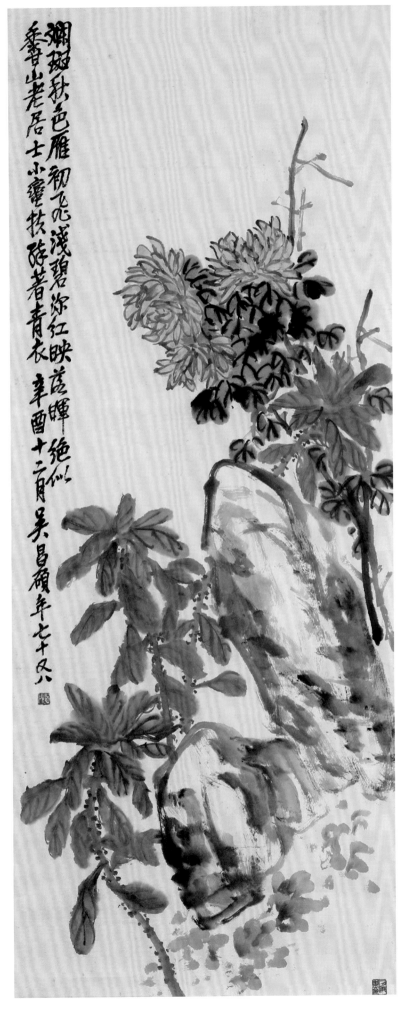

斕斑秋色雁初飛見淺碧深紅映蒼暉絕似
衡山老居士小窗枝隙著青衣
辛酉十二月吳昌碩年七十又八

香山秋色　1921　設色紙本　135.5×54cm

83

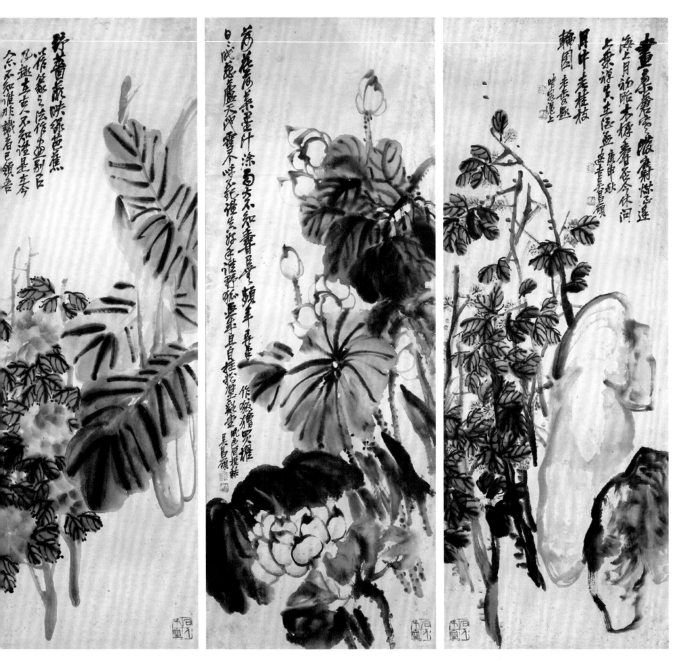

花鳥六曲一雙屏風　1920　設色紙本　136×53cm×12

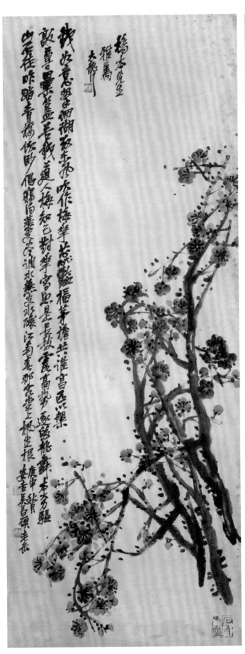
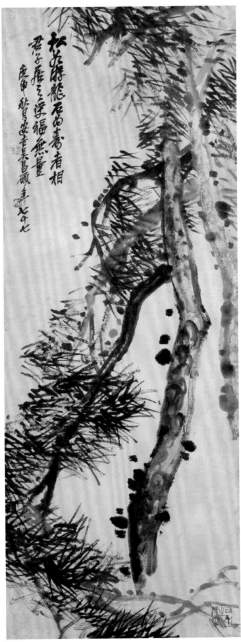
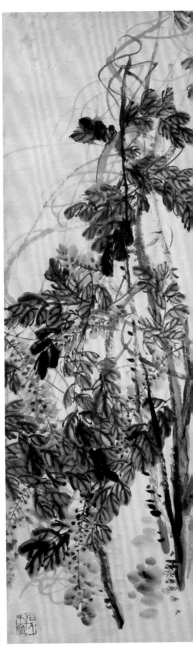

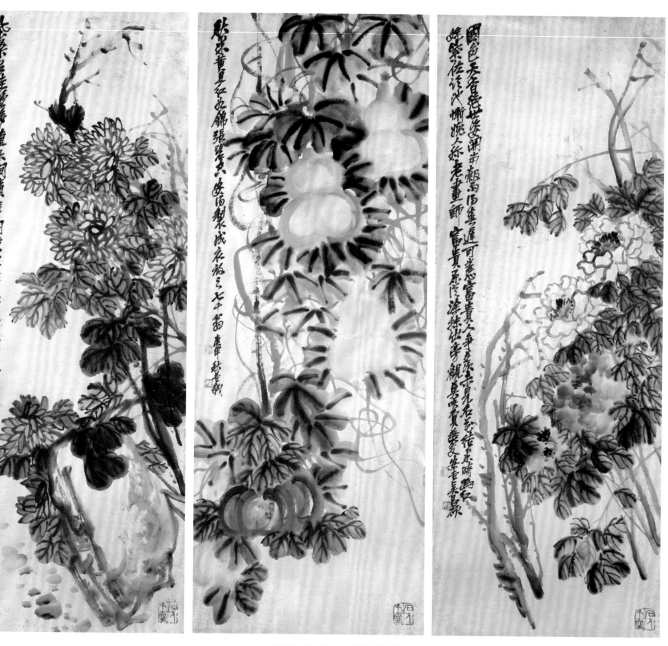

花鳥六曲一雙屏風　1920　設色紙本　136×53cm×12

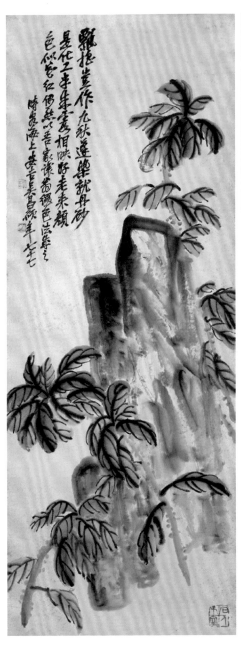

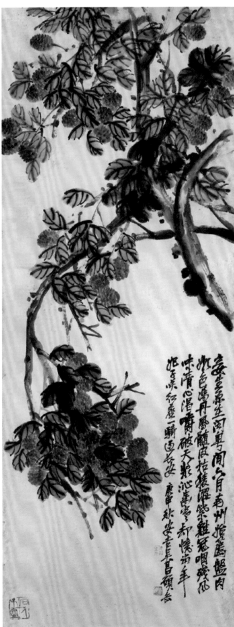

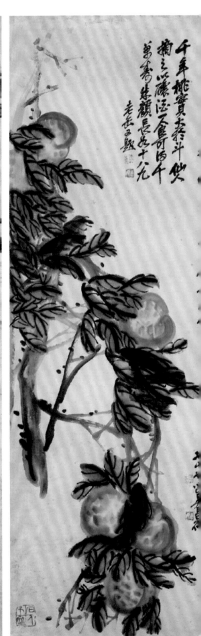

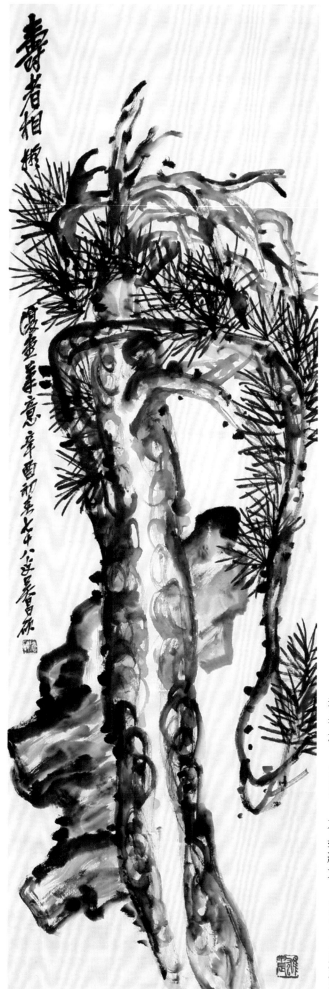

壽者相　1921　水墨紙本　131×42.5cm

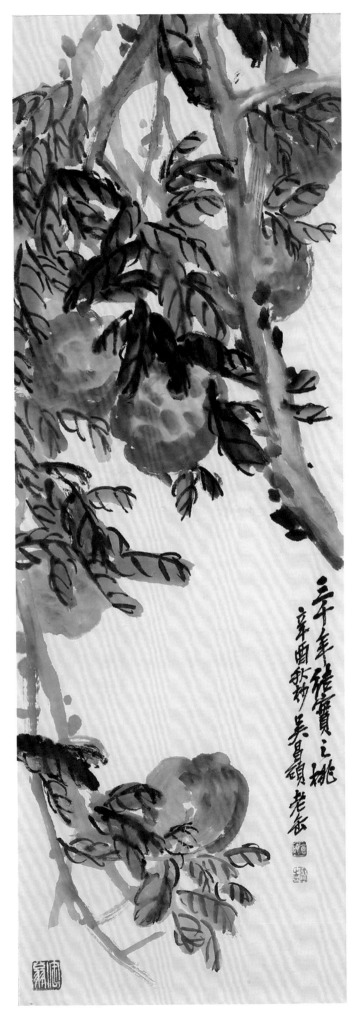

碩桃圖　1921　設色紙本　136×46cm

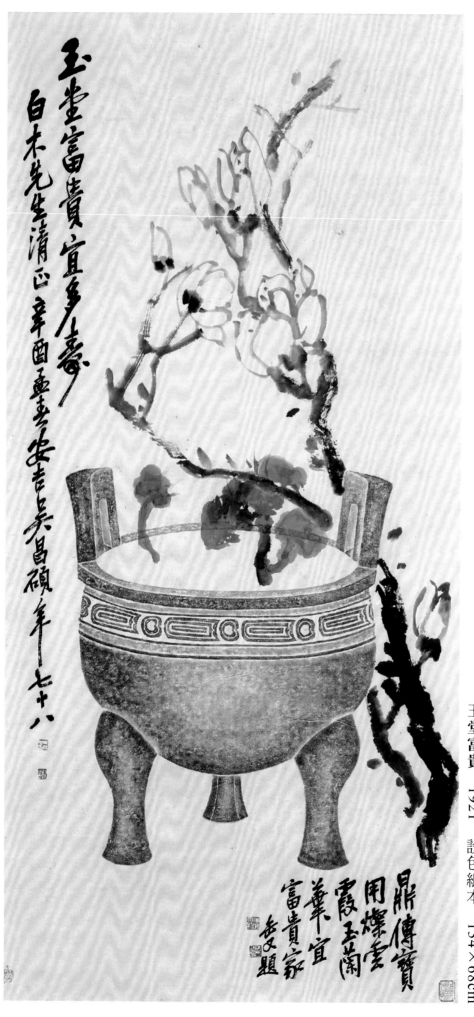

玉堂富貴　1921　設色紙本　134×68cm

玉堂富貴宜多壽

白木先生清正　辛酉畫□壽安吉吳昌碩年七十八

鼎傳寶
用爛雲
霞玉蘭
葉宜
富貴家
委題

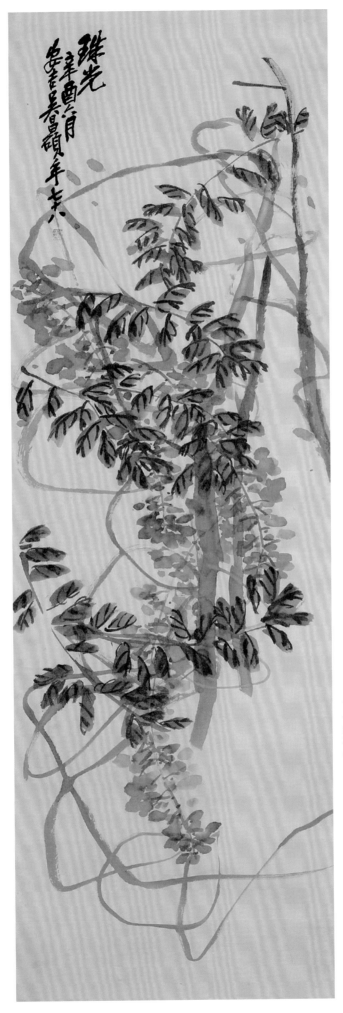

古藤珠光　1921　設色絹本　132×42cm

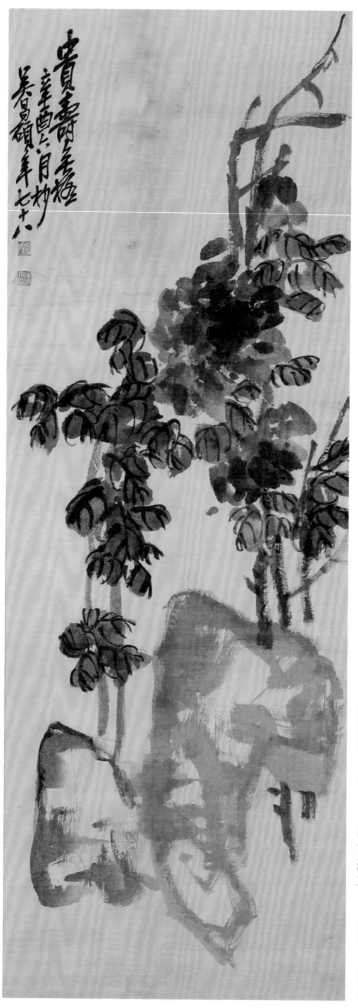

貴壽無極 1921 設色絹本 116.5×42cm

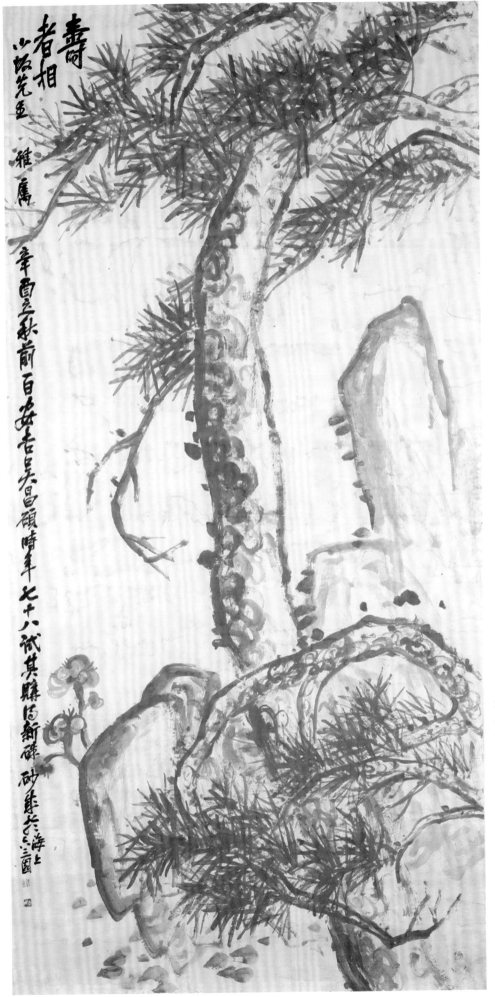

壽者相　1921　硃砂紙本　246×123cm

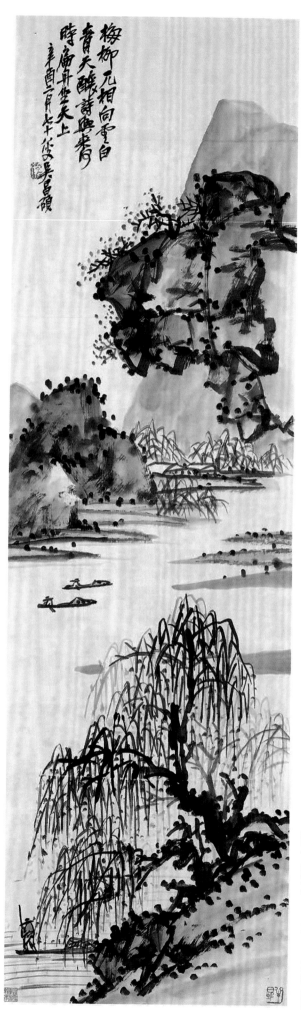

梅柳扁舟　1921　設色紙本　139×41.5cm

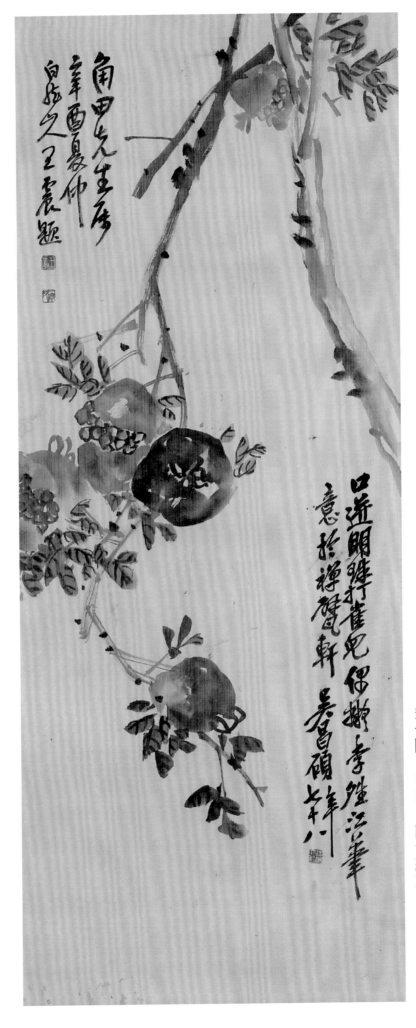

多子圖　1921　設色絹本　122.5×49cm

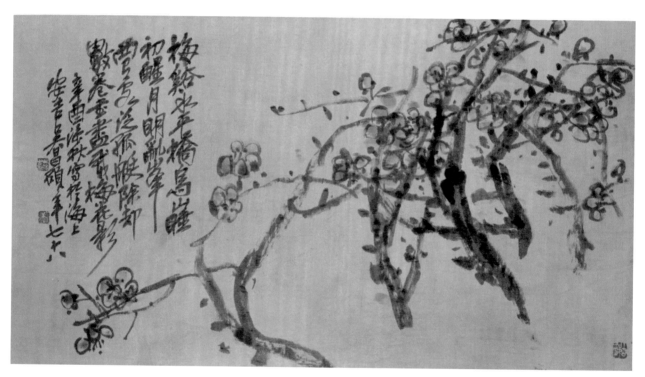

月上梅梢 1921 設色絹本 39×71cm

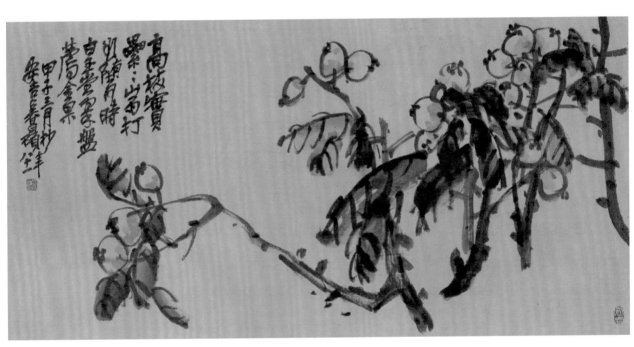

枇杷　　1924　　水墨綾本　　37×74cm

山谿雲雨 1927 水墨紙本 31×165cm

山窗多
雲兩相對
魚都官嗽
西過汉色
牡湖紅枝
柳岸绣
秋榈竹黃
没壶細柳
去佳翠軍
三堂空座
泥水痕
丁卯八月
吳昌頏
（印）

99

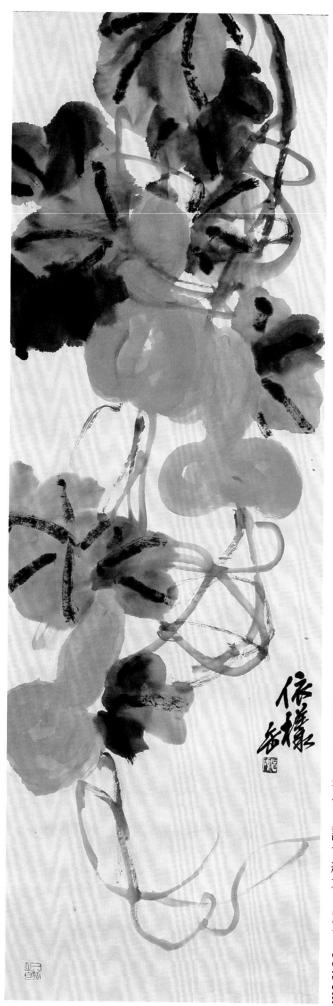

依樣　1920年代　設色紙本　107×35.5cm

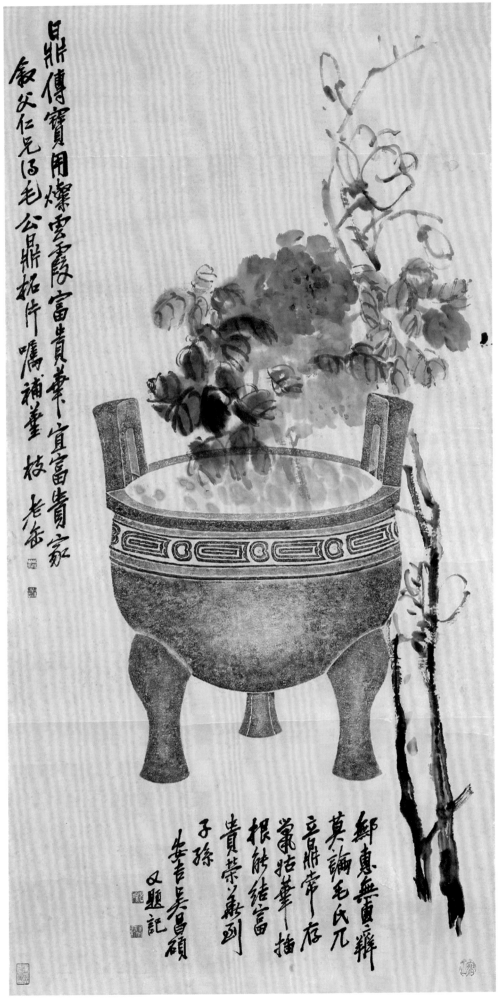

且鼎傳寶用爍雲霞富貴華宜富貴家
斂父仁兄屬毛公鼎拓片屬補畫枝 老缶

鄰惠無量辮
莫論毛氏兀
立鼎帝在
當品粘華插
根能結富
貴榮藏到
子孫
安吉吳昌碩
又題記

鼎盛圖 1920年代 設色紙本 136×69.5cm

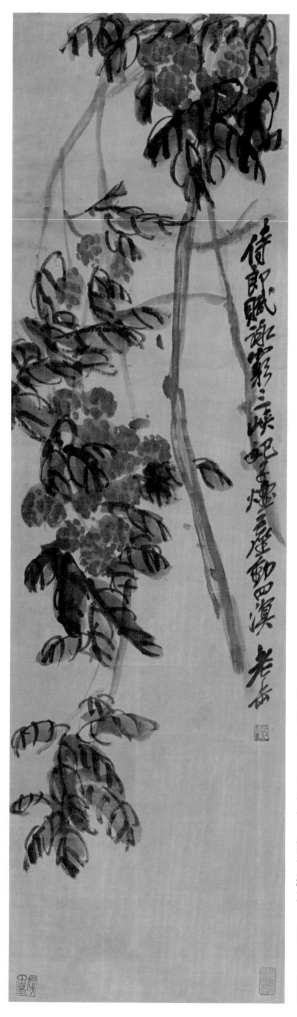

紅荔圖　1920年代　設色絹本　103×30cm

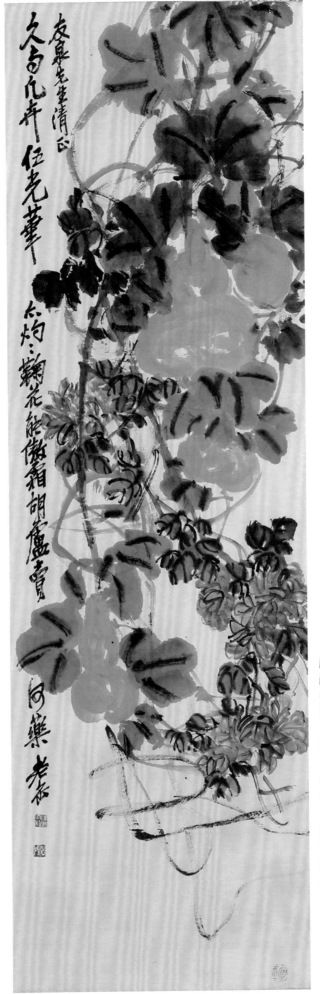

福祿俱到　1920年代　設色紙本　137×43cm

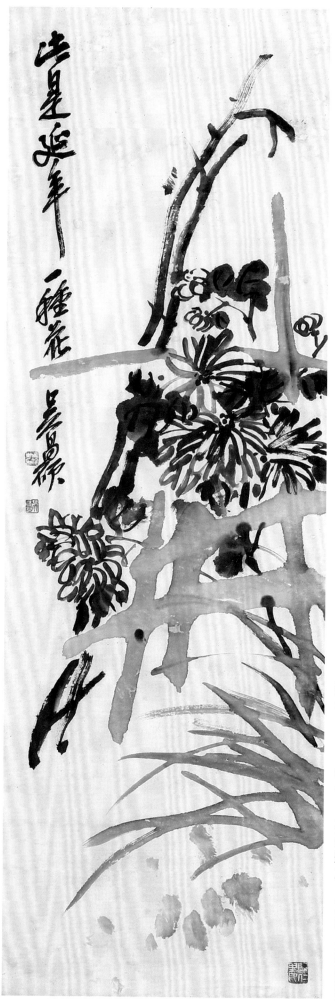

延年　1920年代　水墨紙本　99.5×33.5cm

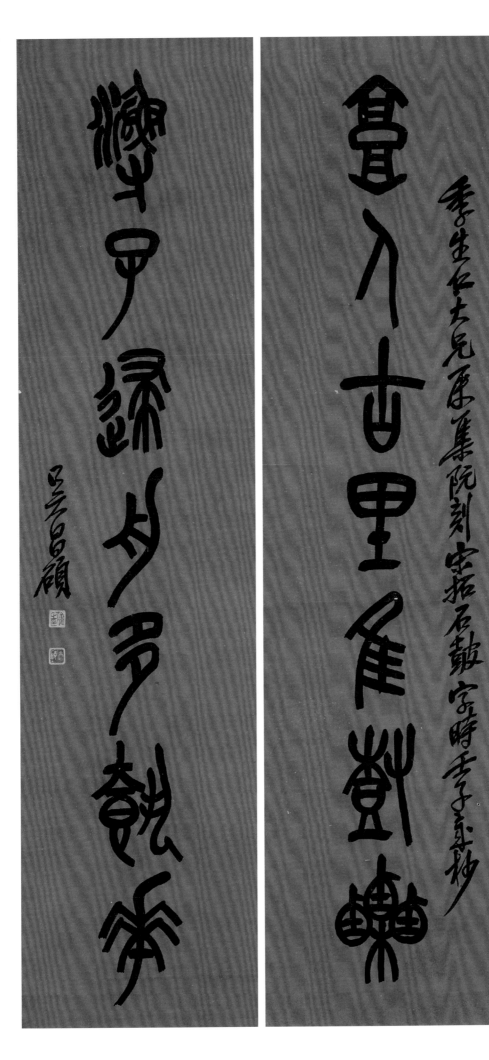

石鼓文七言聯　1912　水墨灑金紅箋　149×38cm×2

篆文六聯屏　1918　水墨紙本　174×354cm

戊午嘉仲 吳昌碩年七十五

撝錢拓石數字 戊午嘉仲 吳昌碩年七十又五

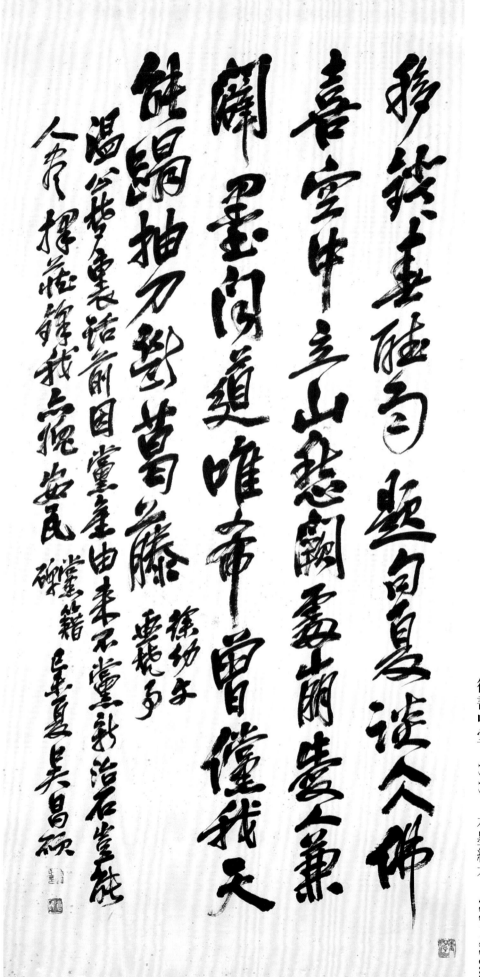

行書中堂　1919　水墨紙本　133×65cm

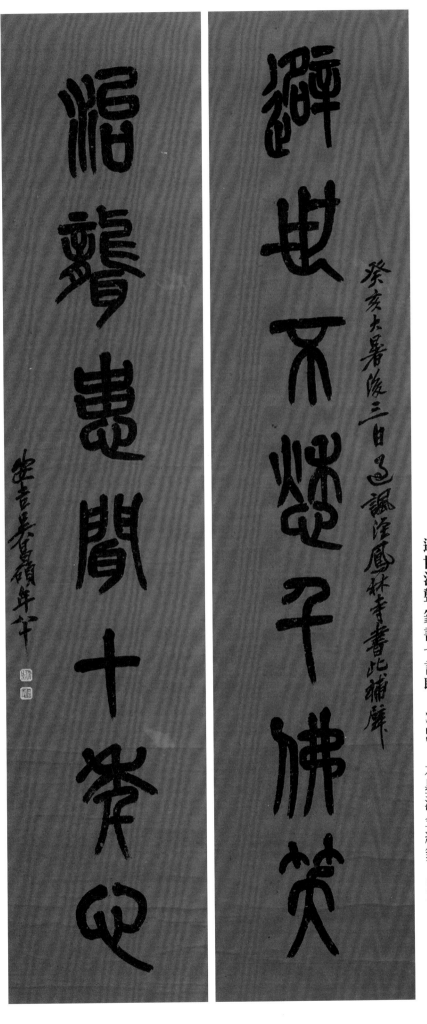

避世治聾　篆書七言聯　1923　水墨灑金紅箋　207×44.5cm×2

鶴壽 橫幅　1920　水墨絹本　101×197cm

硃砂貝葉經佛偈 1921 硃砂貝葉經 48×5.5cm×21

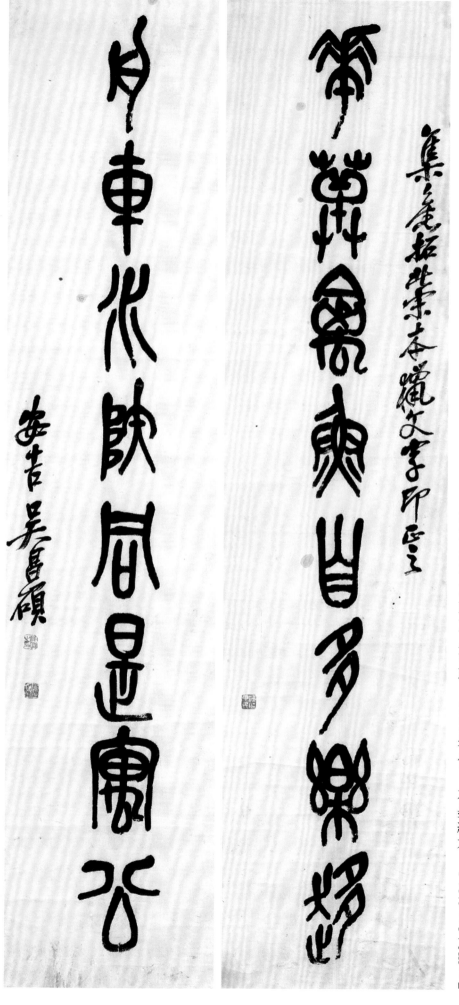

花草舟車 石鼓文八言聯　1920年代　水墨紙本　148.5×37cm×2

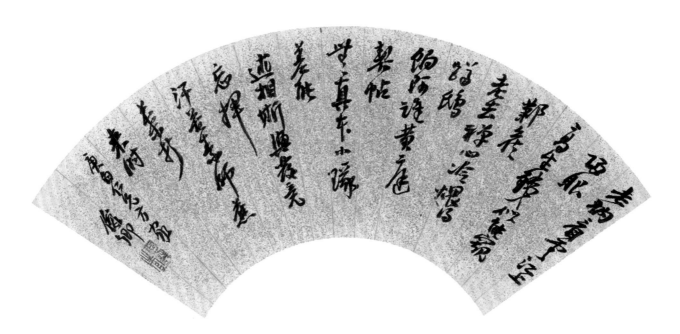

行書扇面　　1900年代　　水墨金箋　　16×49cm

齊白石

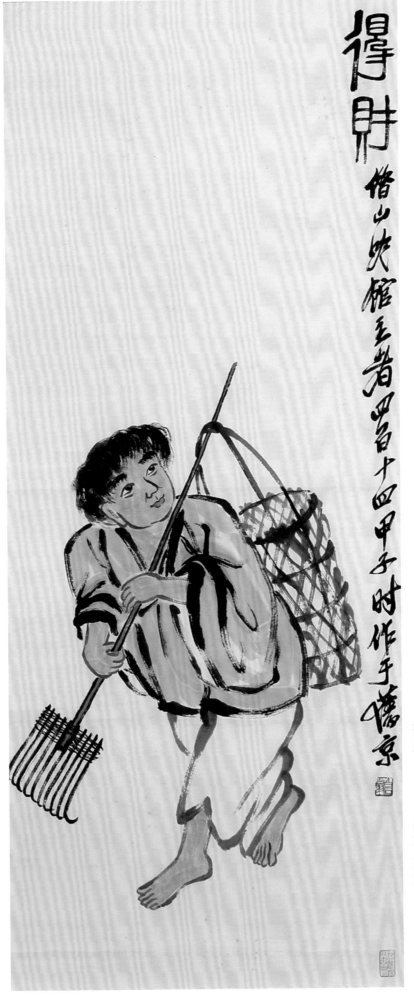

得財　1924　設色紙本　107×44cm

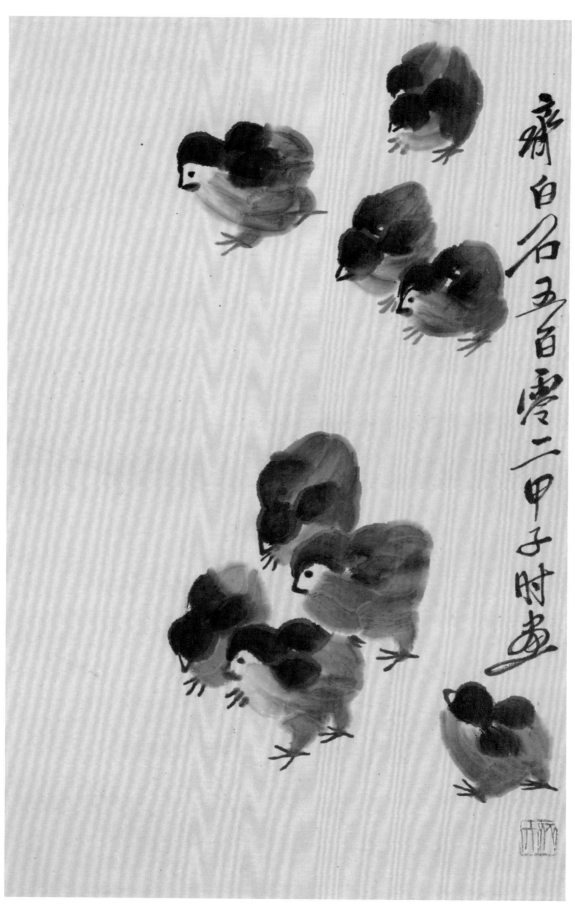

齊白石五百零二甲子時畫

雛雞 1924 水墨紙本 53×35cm

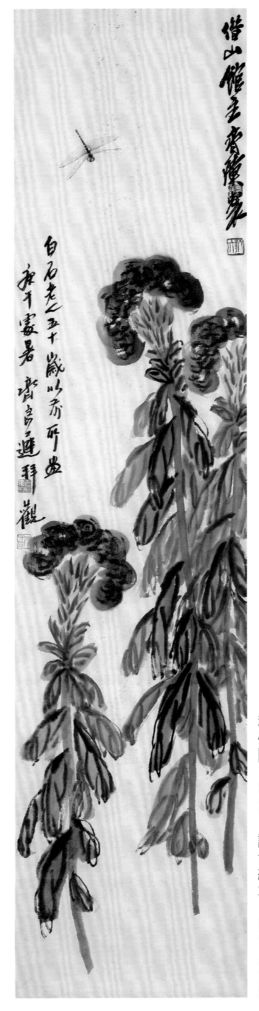

秋仲圖　1930　設色紙本　135×33cm

菩葉草蟲圖卷　1920年代　設色紙本　35.5×445cm

許麟廬題　　　　　　　　　　何海霞題

歐豪年題 胡絜青題

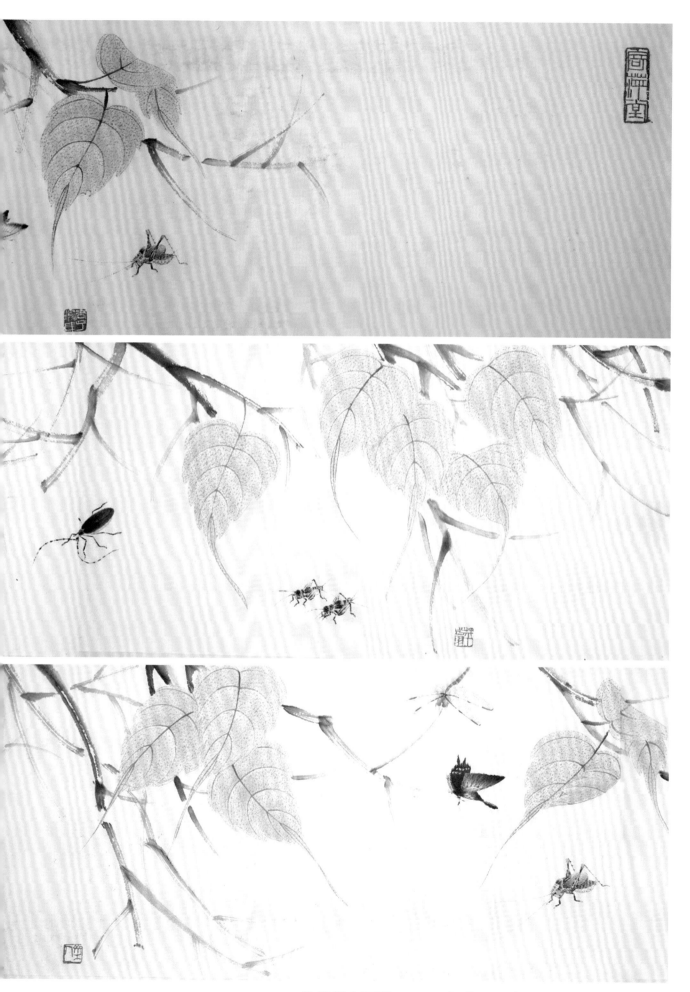

菩葉草蟲圖卷　　1920年代　設色紙本　　35.5×445cm

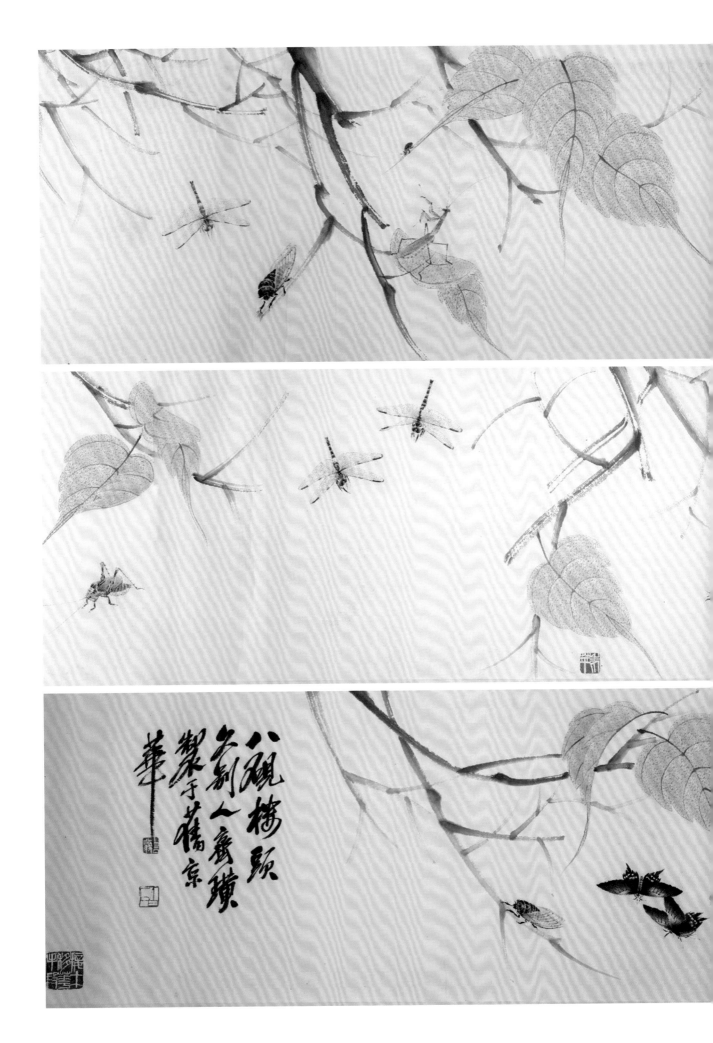

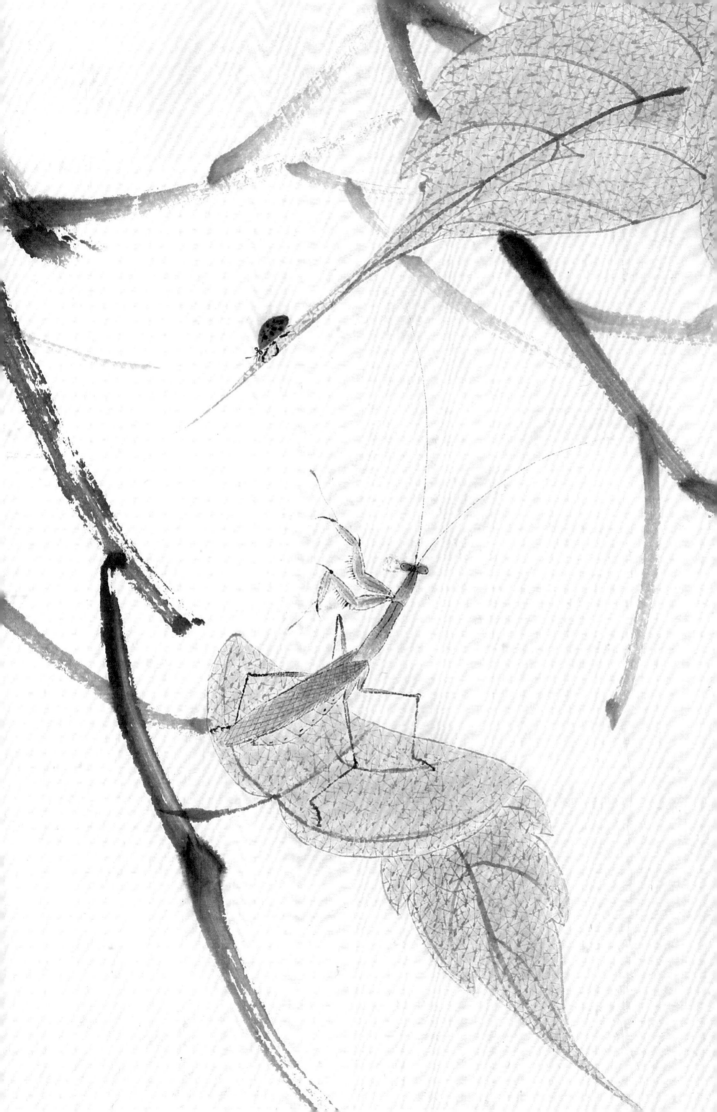

旭日東昇　1935　設色紙本　175×44.5cm

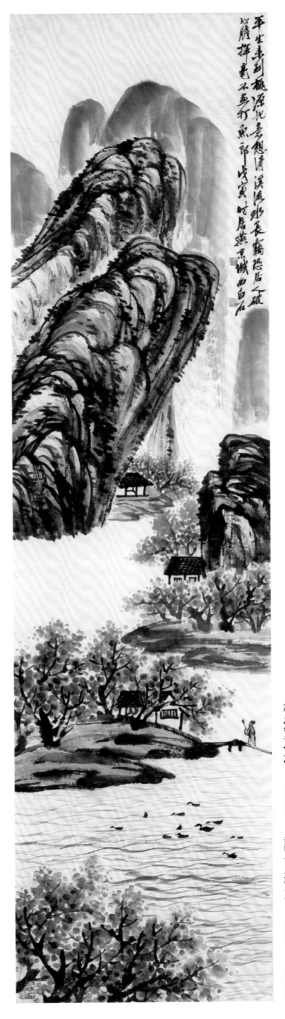

平生未到桃源地意想清溪流水長編隱居之破衣攜篆不夢打魚郎戊寅時居燕京城西白石

桃源意境 1938 設色紙本 181×49cm

齊白石、溥佺

閒情／墨竹 成扇　1930年代　設色紙本／水墨紙本　14×43cm

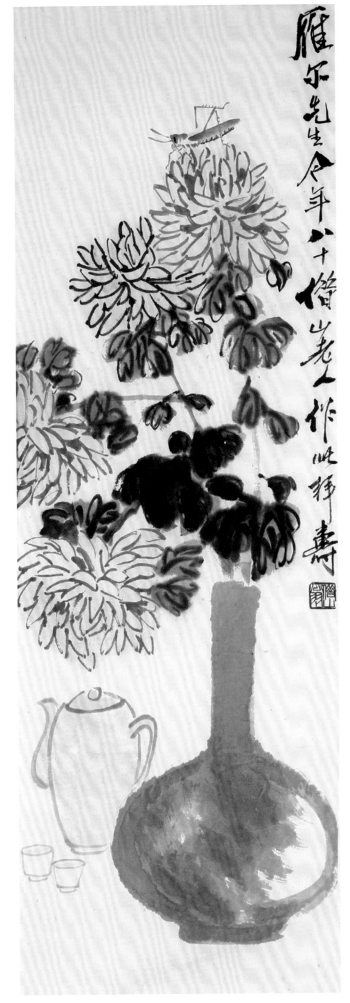

壽菊圖　1940年代　設色紙本　100×33cm

秋鳴　1930年代　設色紙本　11×39cm

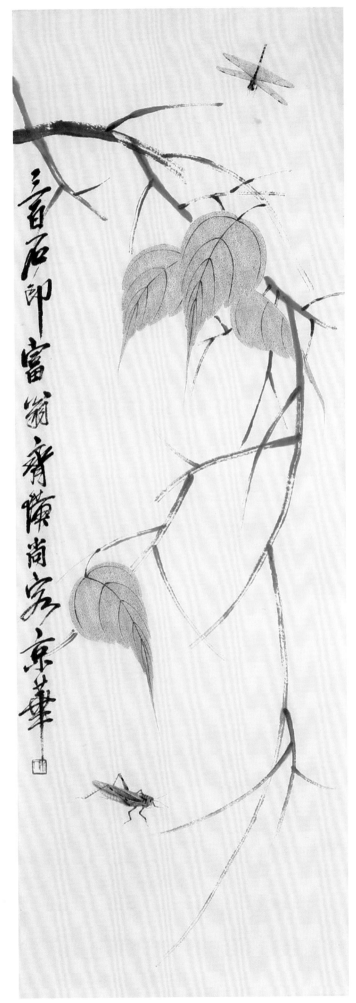

菩提草蟲　1930年代　設色紙本　98×34cm

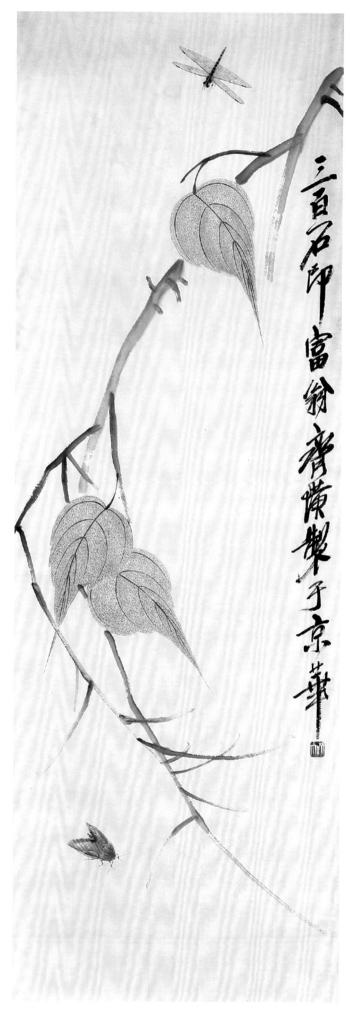

三百石印富翁齊璜製于京華

蜻點菩提 1930年代 設色紙本 99×34cm

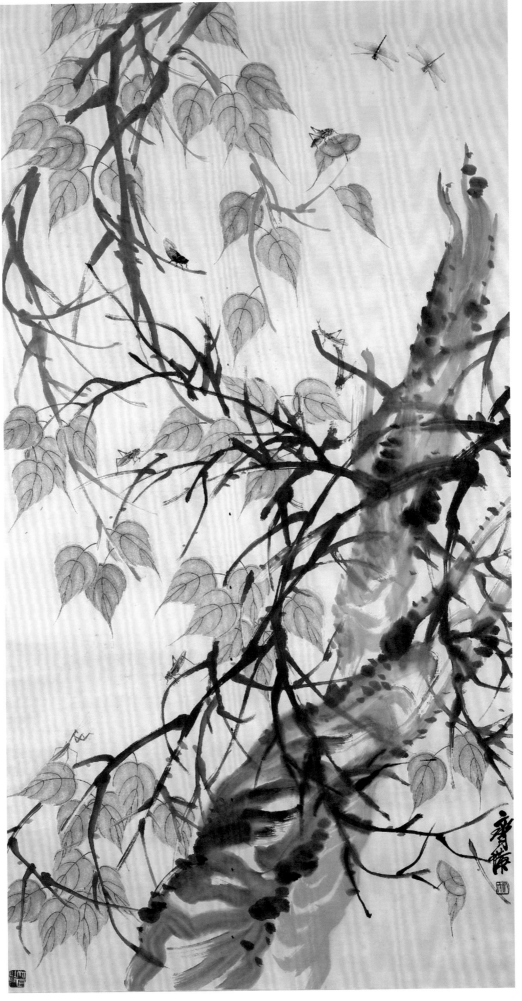

見葉知秋　1930年代　設色紙本　179×95cm

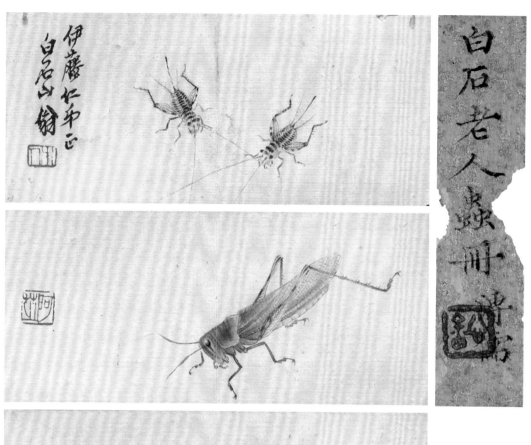

白石老人蟲冊

伊藤仁兄正
白石山翁

蟲草冊頁 1930年代 設色紙本 6×14cm×10

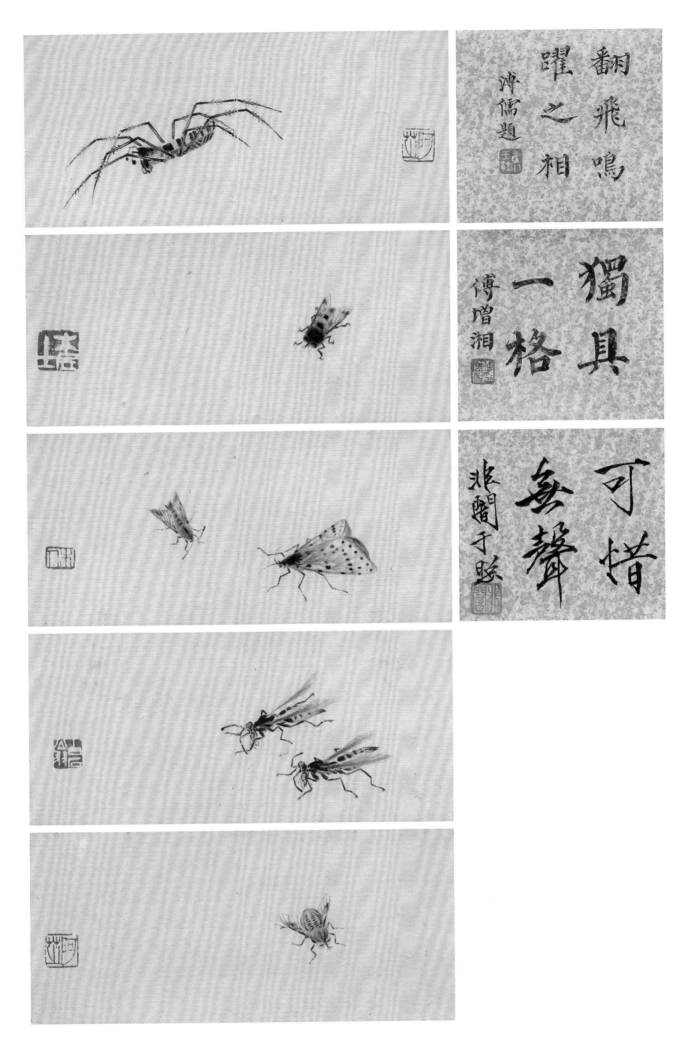

翻飛鳴躍之相
沖儒題

獨具一格
傅增湘

可惜無聲
兆閏丁題

135

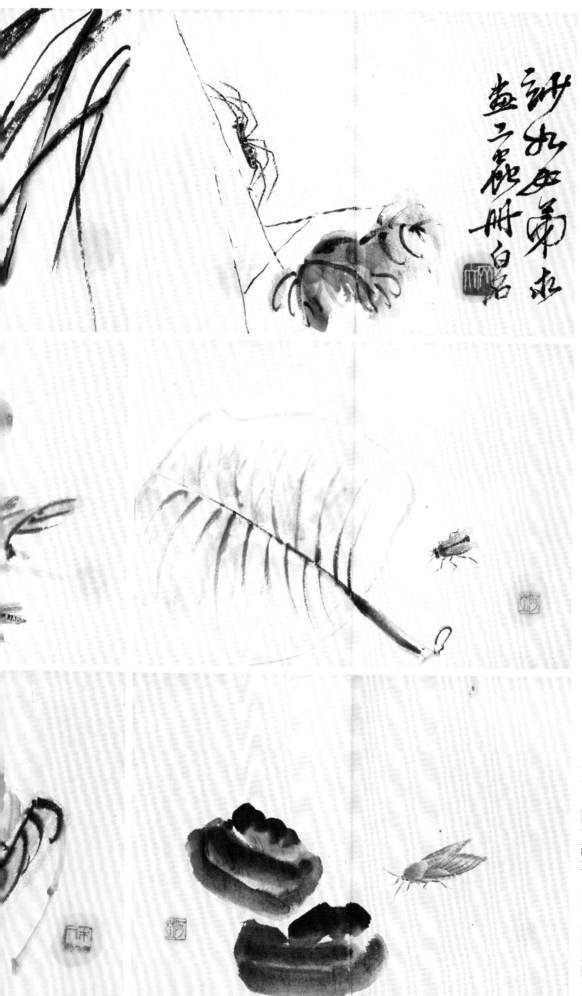

天籟之聲九開冊頁　1930年代　設色紙本　16×22.2cm×9

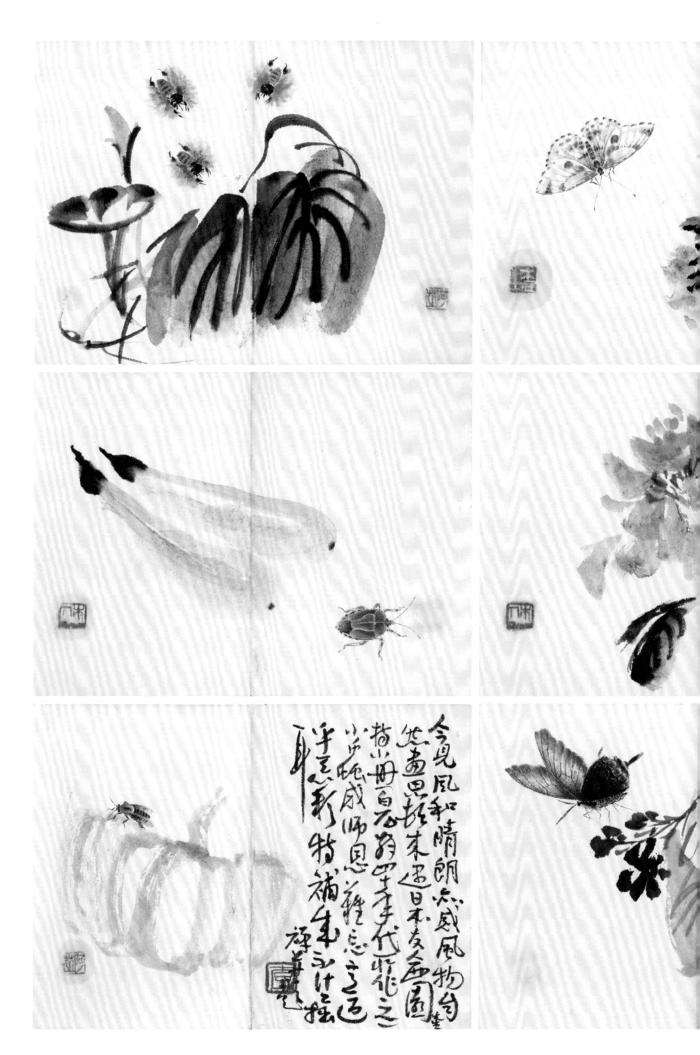

今見風和晴朗太威風物吟
笨盡思慮末遇日本友人飛之西圖
赭山册自冩為四李老代飛之
少芳琬誠師恩難忘之迢
膝言斯特補生六什之搖

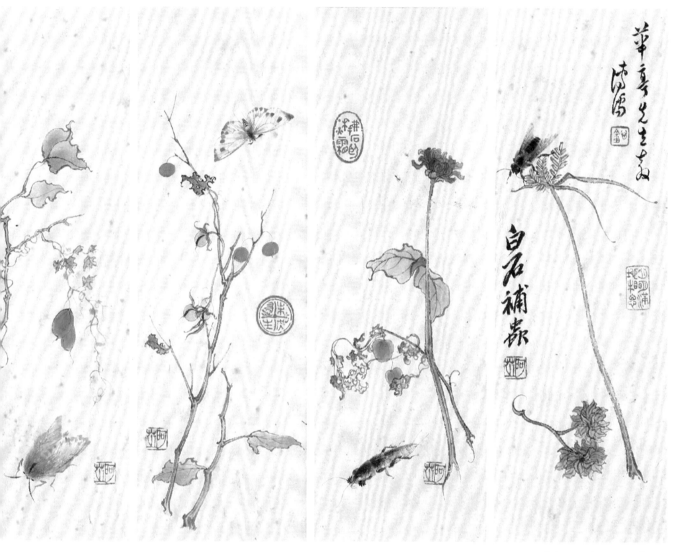

溥儒、齊白石合作

花鳥八開畫屏　1930年代　設色紙本　29×11cm×8

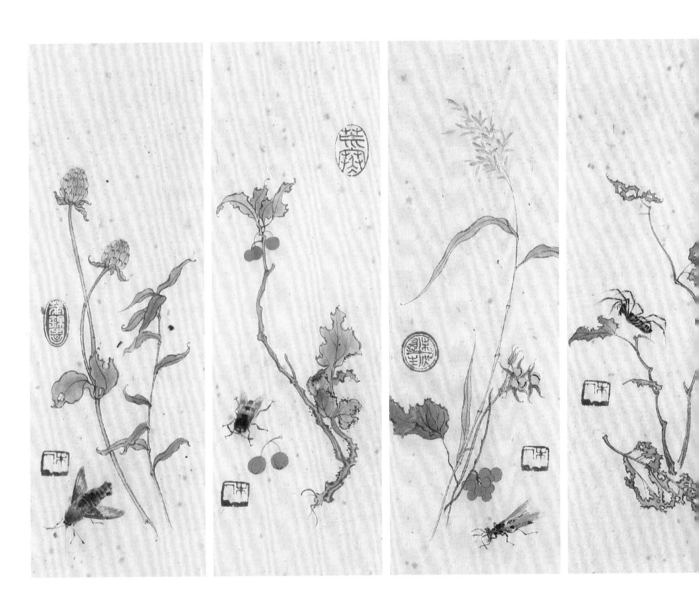

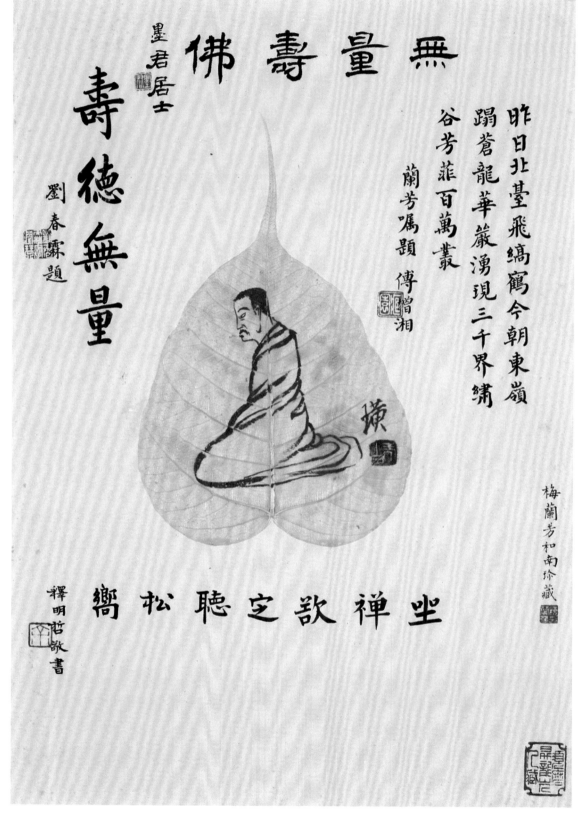

無量壽佛

墨君居士

壽德無量

劉春霖題

昨日北臺飛縞鸞今朝東嶺
蹋蒼龍華嚴湧現三千界繡
谷芳菲百萬叢

蘭芳囑題 傅增湘

坐禪歌定聽松嚮

釋明哲敬書

菩提葉畫坐禪 1930年代 硃砂紙本 44.5×31cm

梅蘭芳和南珍藏

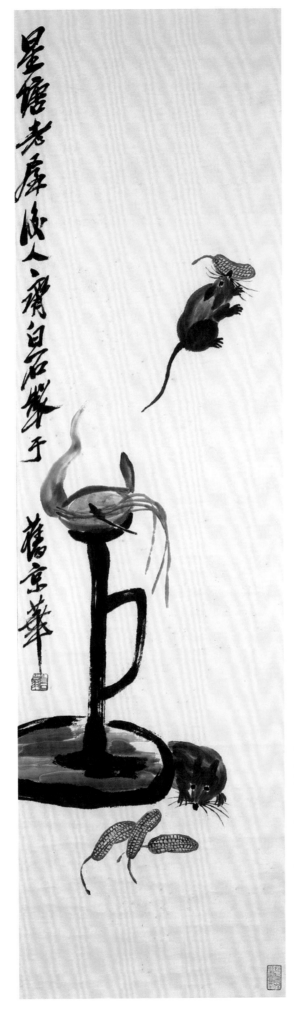

鼠上燈台　設色紙本　115.5×33cm

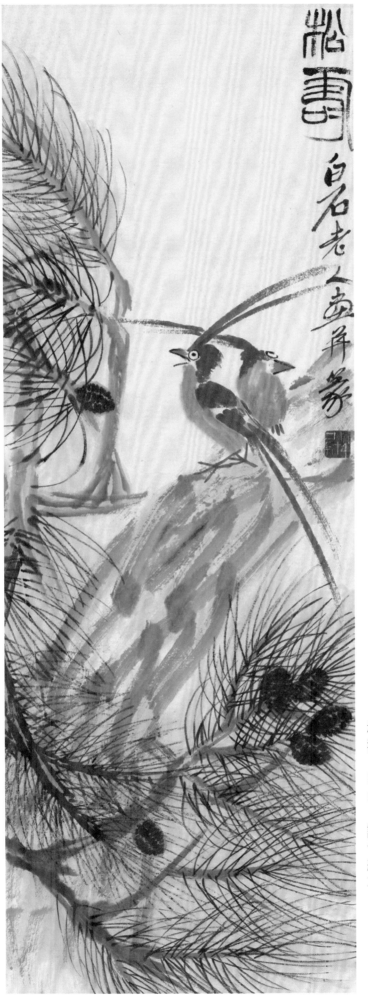

松壽　1943　設色紙本　95.5×35cm

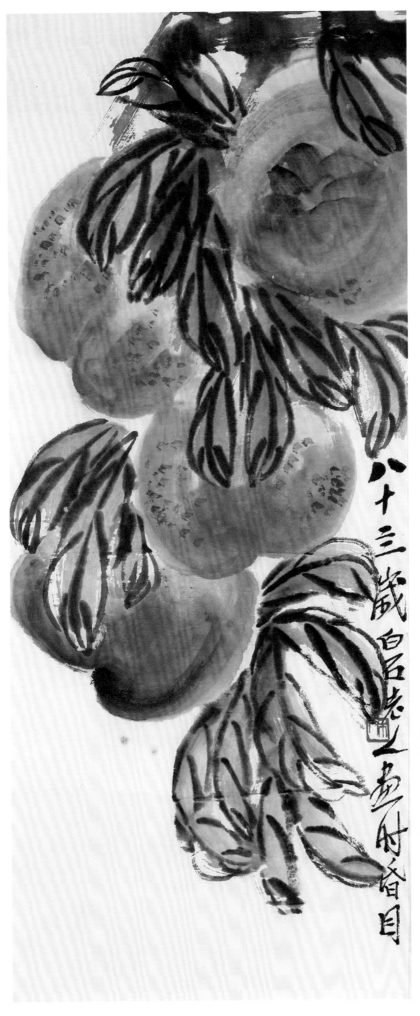

壽桃　1944　設色紙本　64×26.5cm

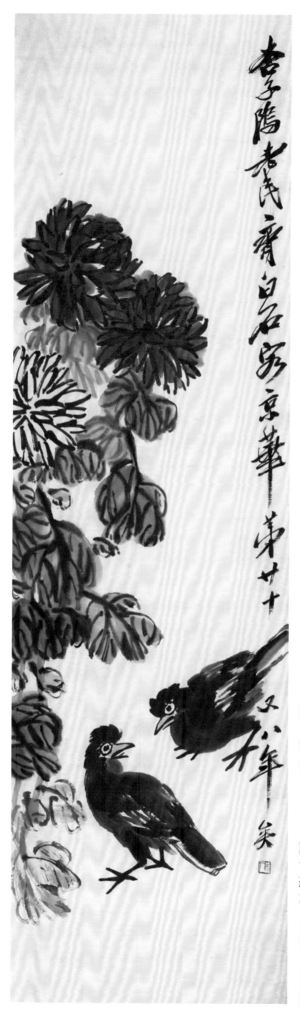

花下鳴曲　1944　設色紙本　118×34cm

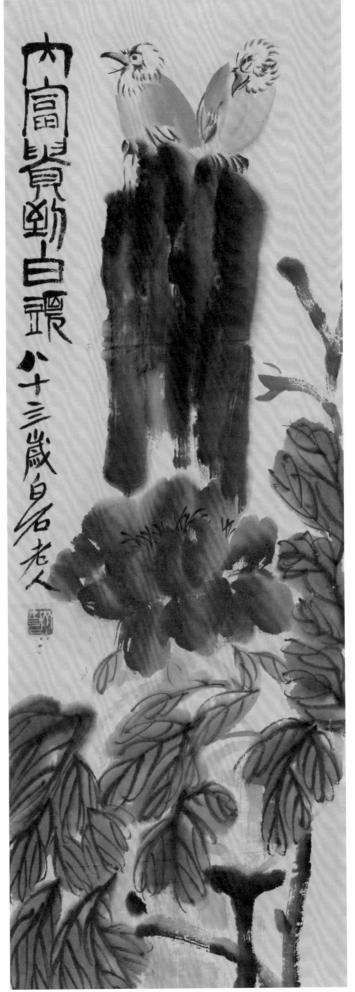

富貴到白頭　1944　設色紙本　94×33cm

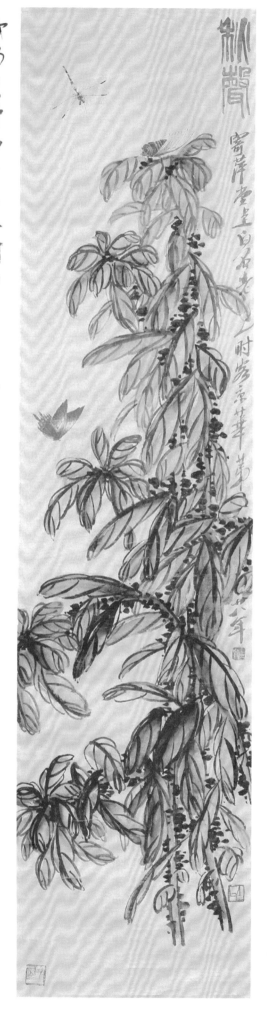

工蟲雁來紅　1944　設色金箋　137×33.5cm

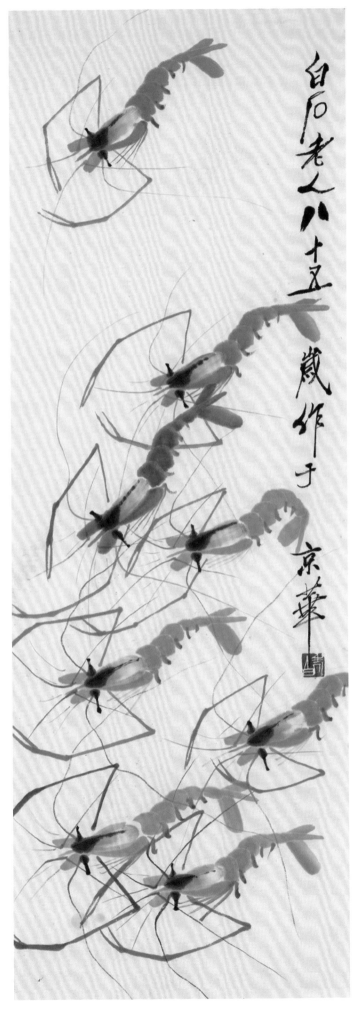

白石老人八十五歲作于京華

樂游圖 1945 水墨紙本 99×35cm

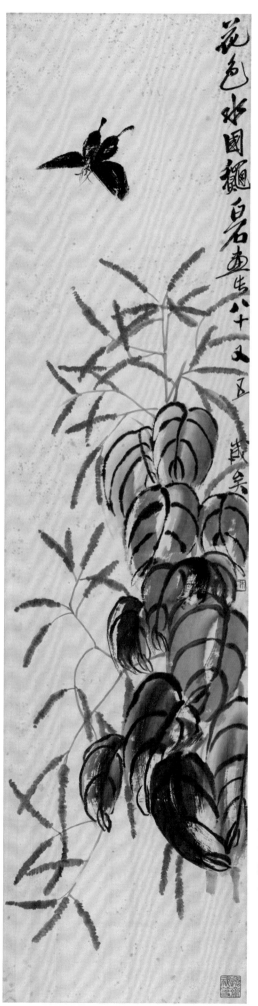

花色水國秋　1945　設色紙本　132×33.5cm

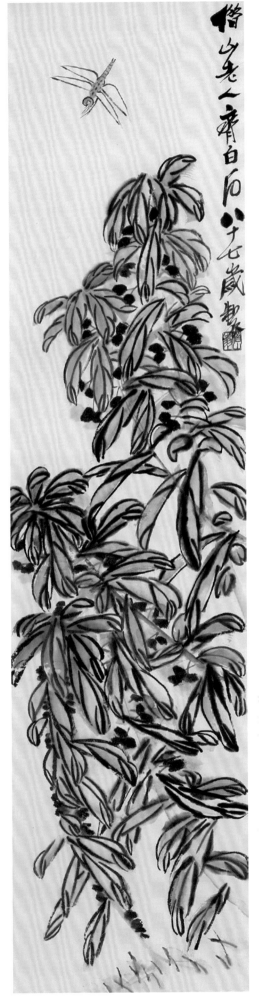

老少年圖　1947　設色紙本　138×34cm

齊白石

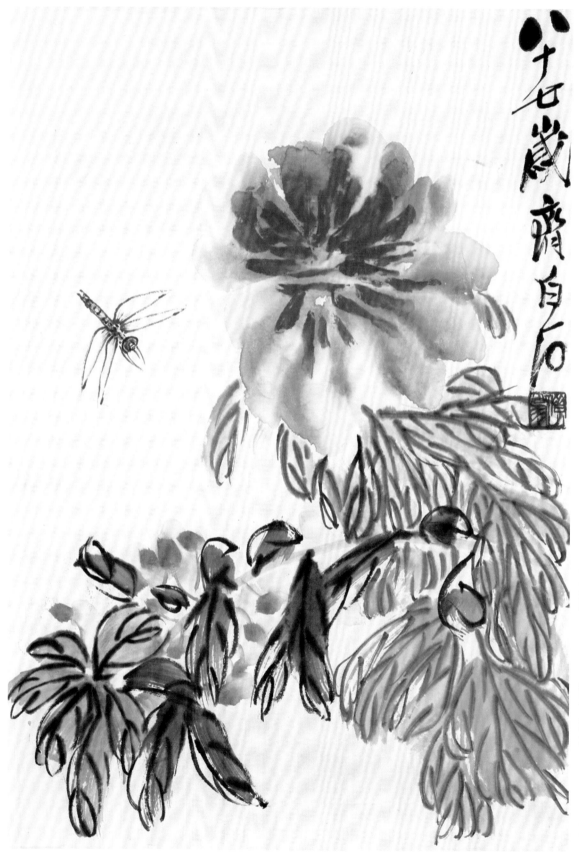

八十七歲齊白石

牡丹舞蜓　1947　設色紙本　58×40.5cm

多壽　1947　設色紙本　104×34cm

八十七歲白石老人

蜻蜓點水　1947　設色紙本　61×36cm

紅葉啼雀　1947　設色紙本　102.5×33.5cm

迎香圖 1947 設色紙本 118×30.5cm

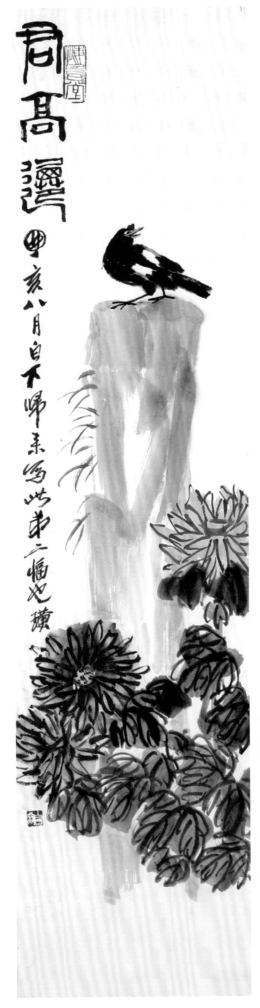

君高遷　1947　設色紙本　135×32cm

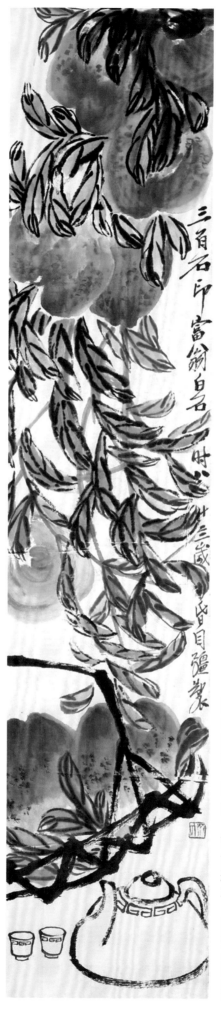

碩桃獻壽　1948　設色紙本　132×29cm

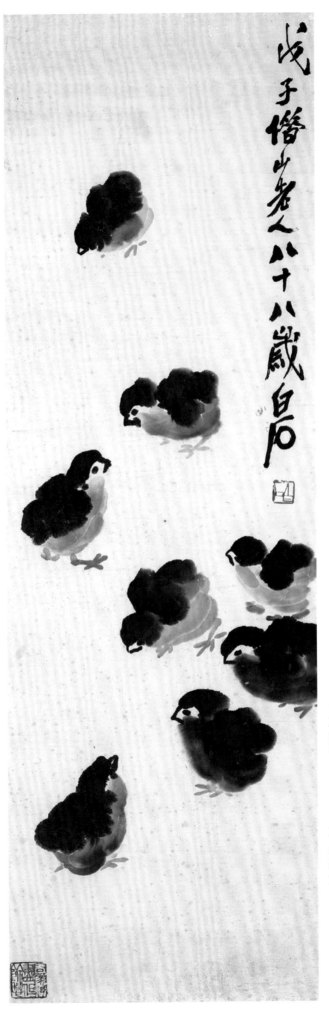

觅食圖　1948　水墨紙本　105×32.7cm

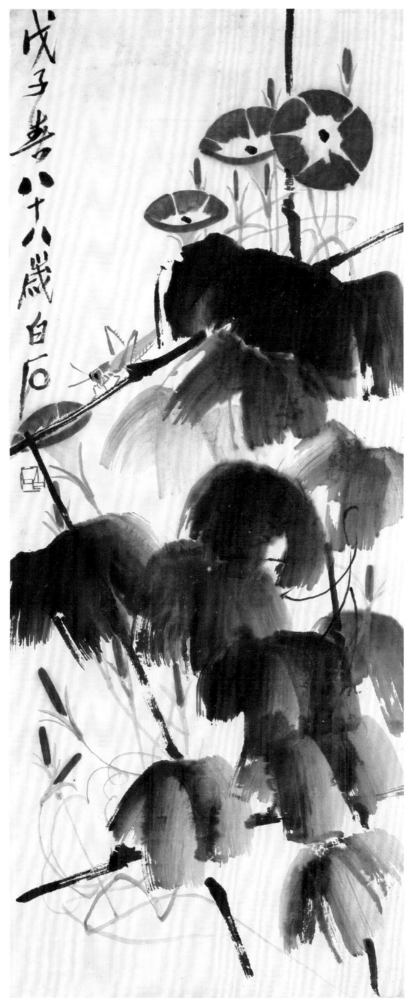

朝顏 1948 設色紙本 89×37cm

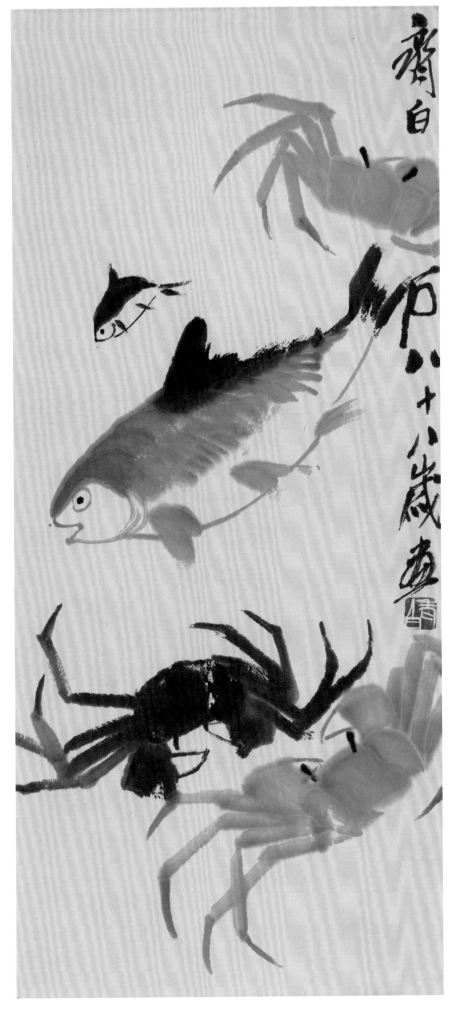

魚蟹清趣　1948　水墨紙本　68×30.5cm

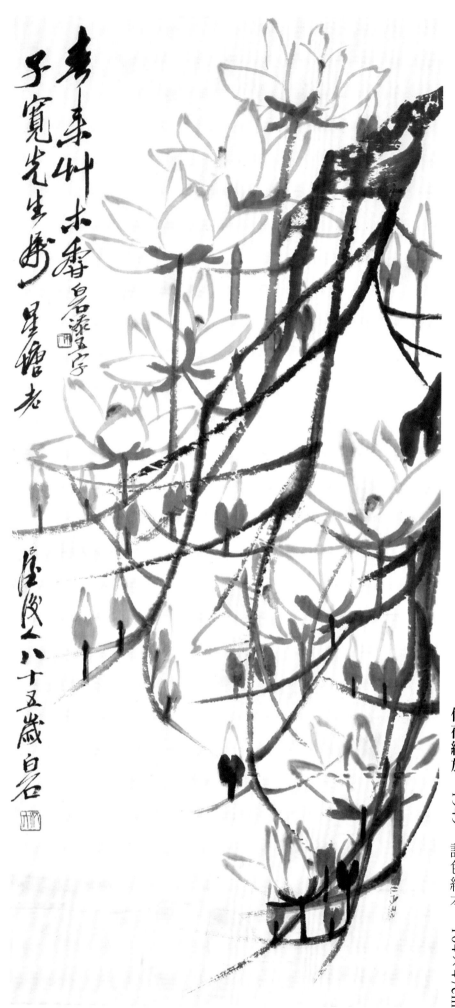

仲荷綻放　1949　設色紙本　104×47cm

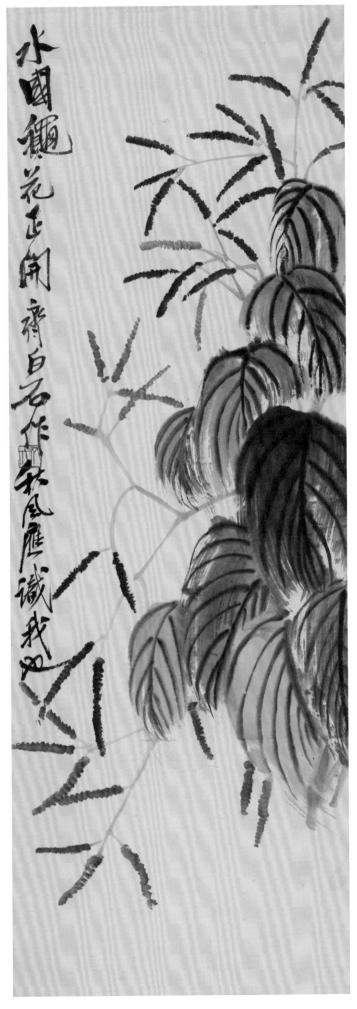

水國秋花　1940年代　設色紙本　94×33cm

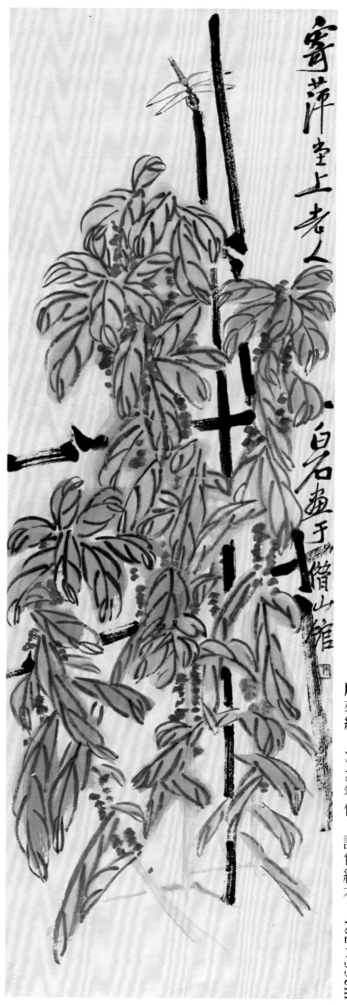

雁來紅 1940年代 設色紙本 102×35cm

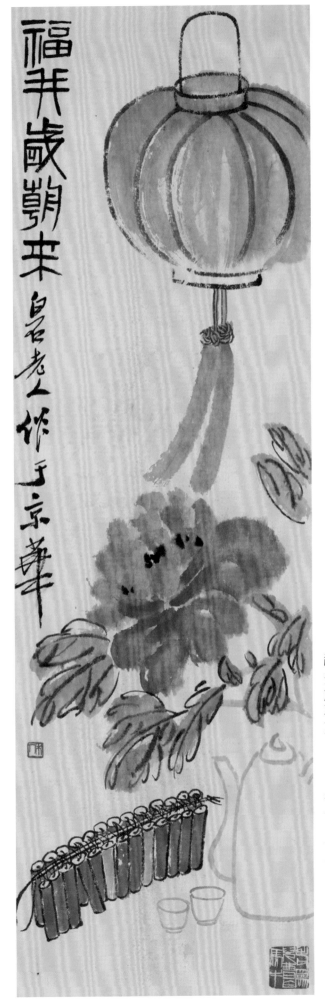

福井歲朝來　1940年代　設色紙本　96×30cm

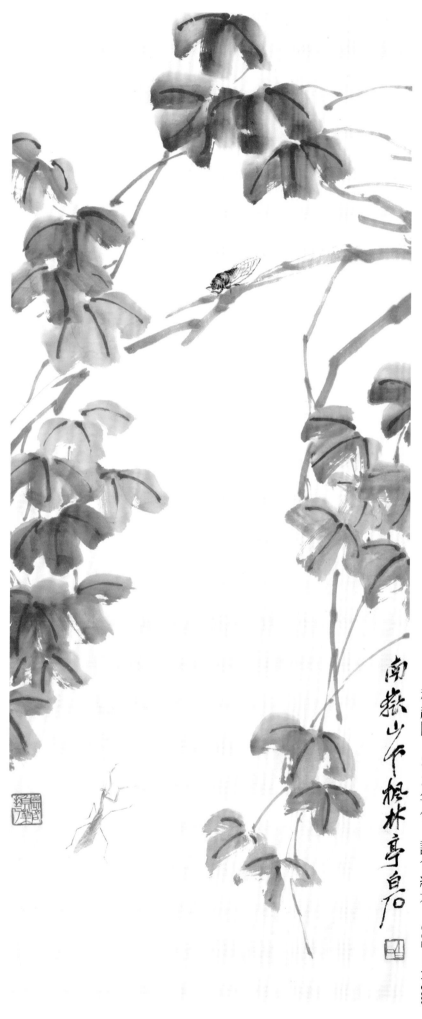

秋趣圖　1940年代　設色紙本　112×47cm

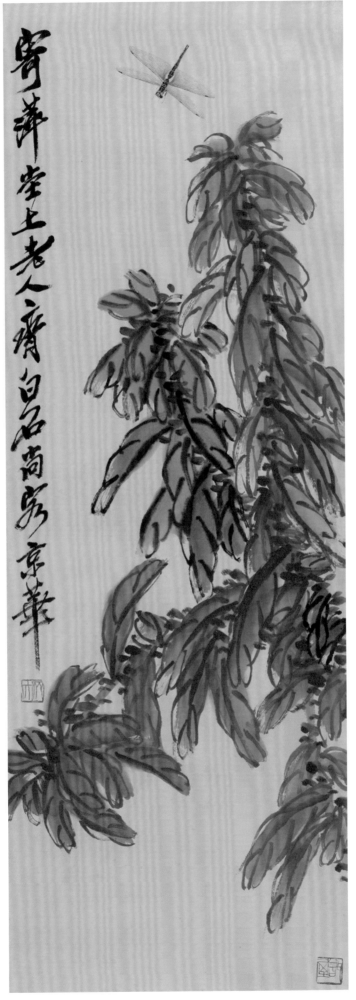

寄萍堂上老人齊白石畫京華

紅葉蜓飛 1940年代 設色紙本 97.5×34.5cm

巧舞花間　1940年代　設色紙本　34.5×31cm

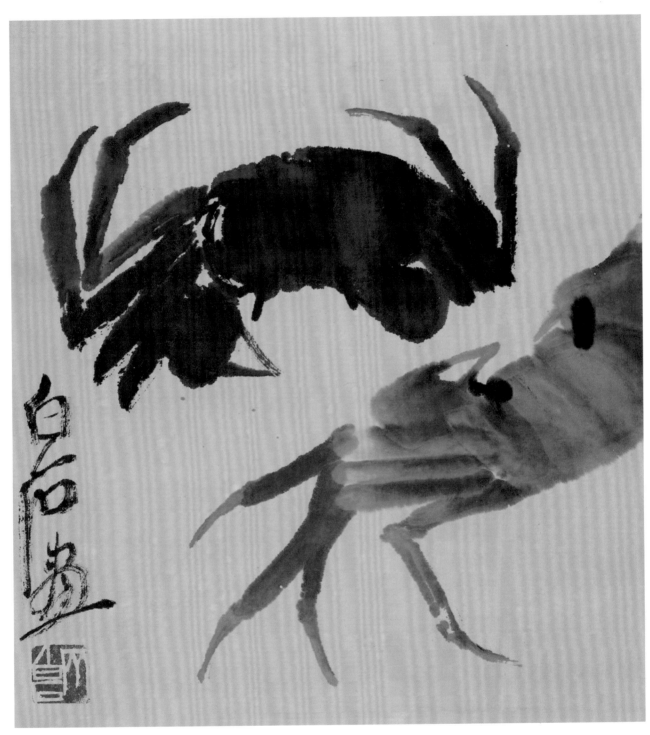

雙蟹圖 1940年代 水墨紙本 30×27.5cm

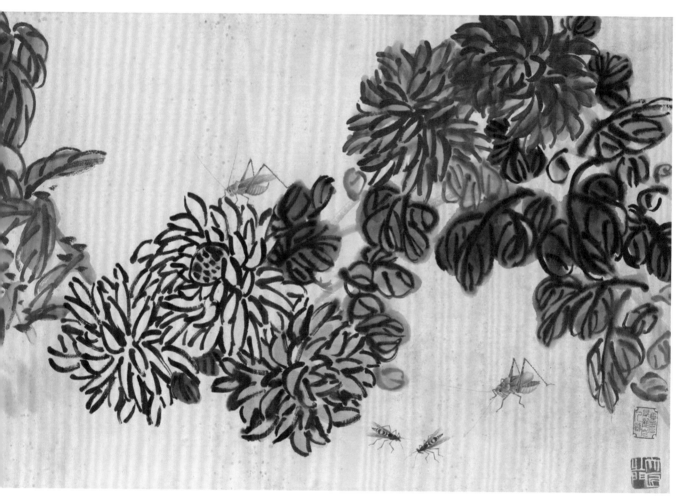

秋色滿園 1940年代 設色紙本 44×136cm

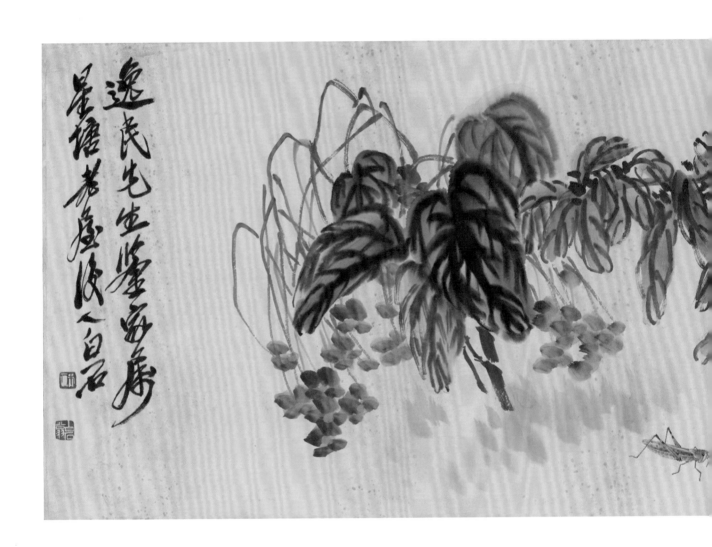

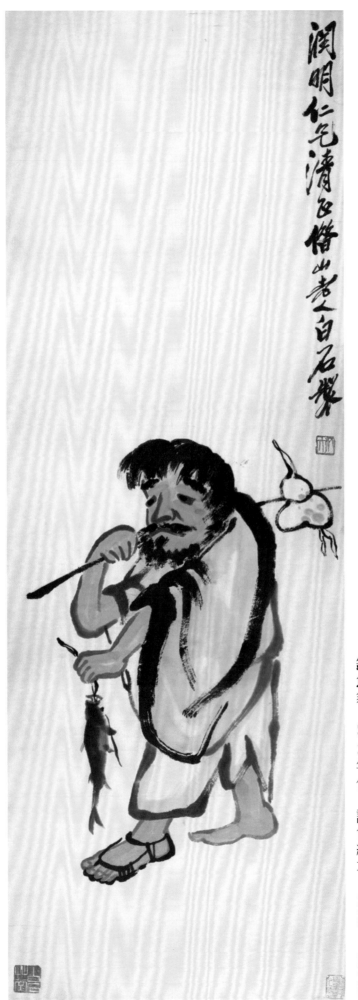

釣魚翁 1940年代　設色紙本　119.5×42.5cm

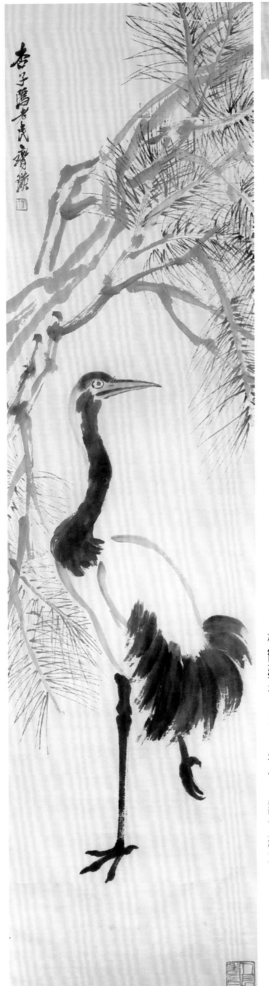

松鶴延年　1940年代　設色紙本　190.5×49.5cm

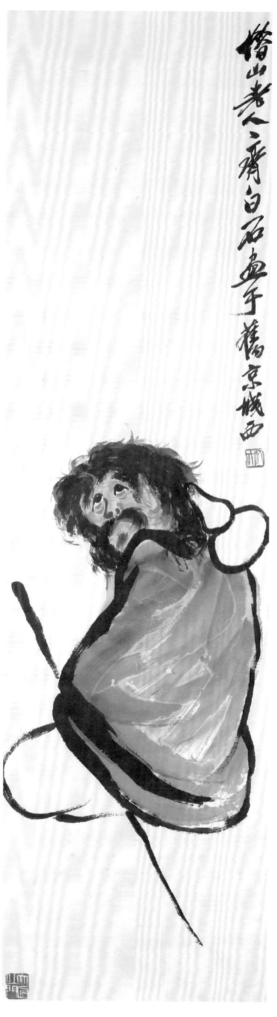

達摩悟道　1940年代　設色紙本　118.5×34cm

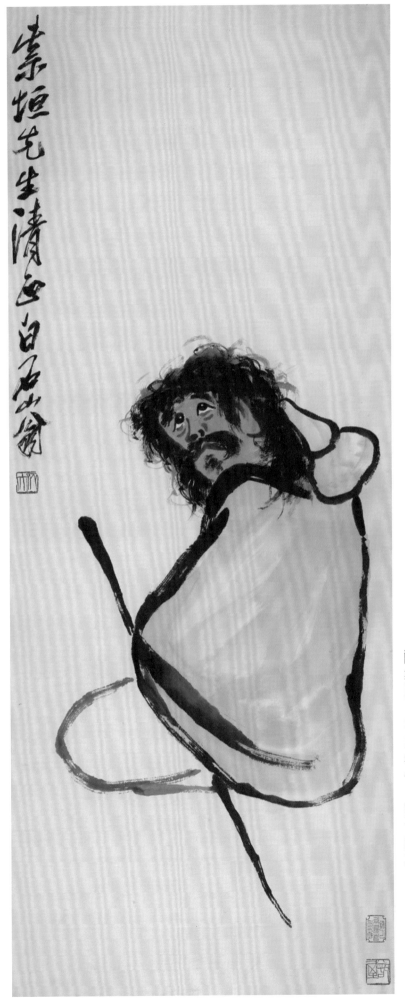

醉翁圖　1940年代　設色紙本　103.5×41.5cm

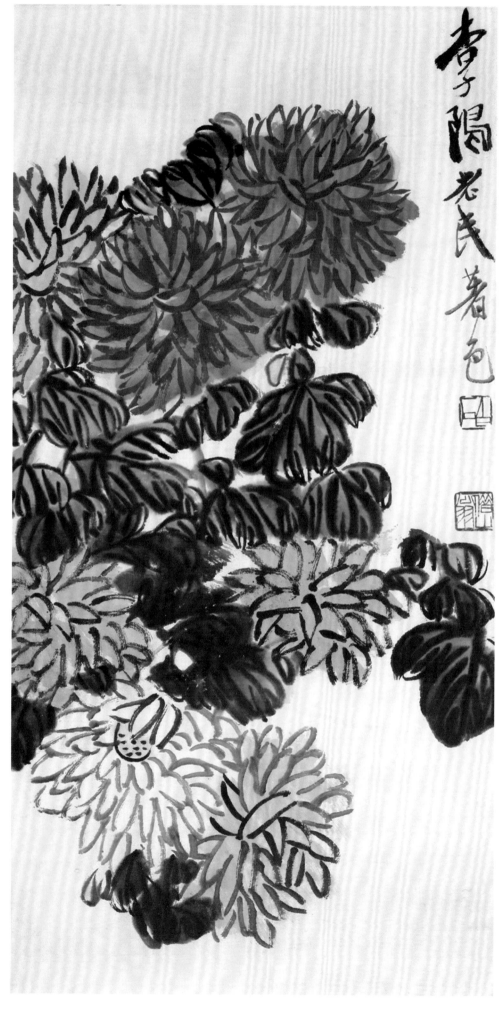

群芳競妍　1940年代　設色紙本　66.5×34cm

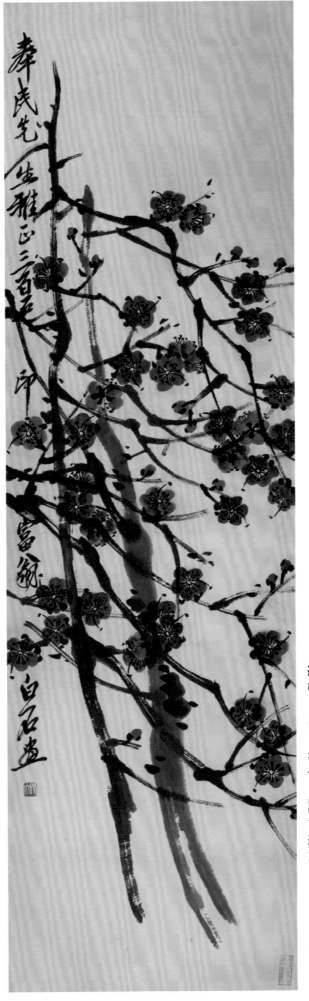

紅梅　1940年代　設色紙本　108.5×32.5cm

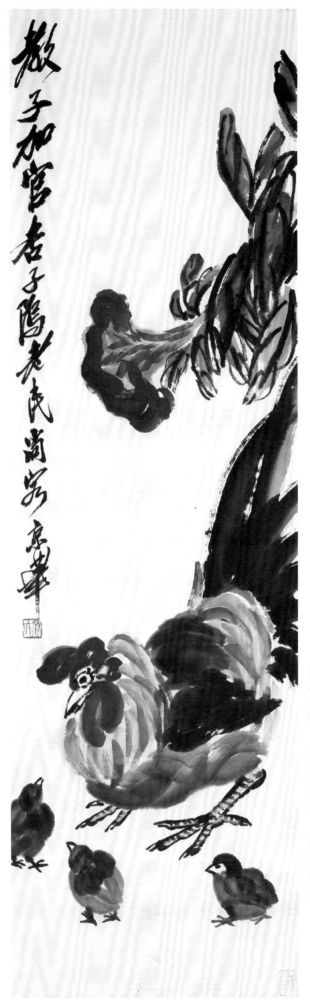

教子加官　1940年代　設色紙本　113×34cm

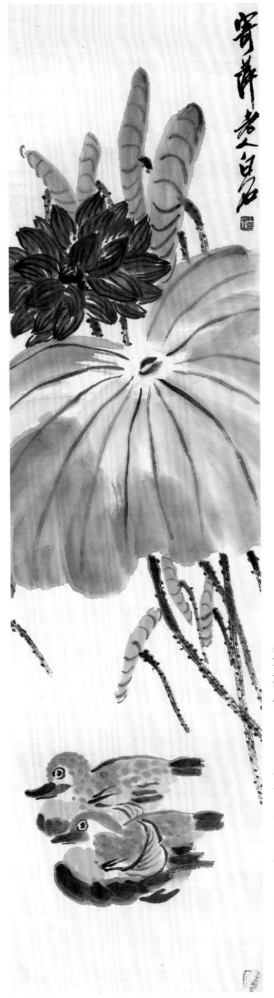

鴛鴦寄情　1940年代　設色紙本　124×32.5cm

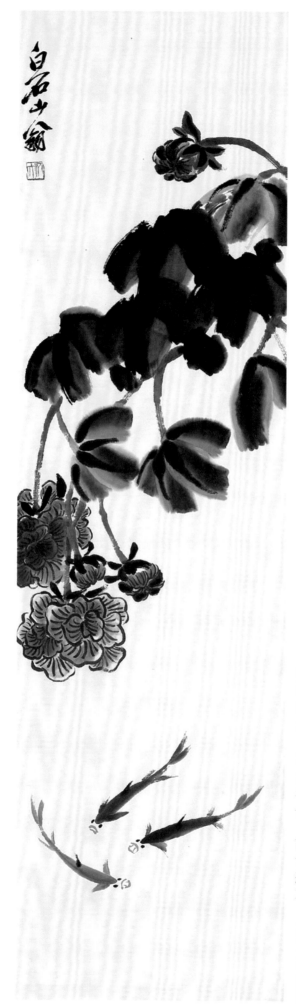

芙蓉映水 1940年代 設色紙本 120×34cm

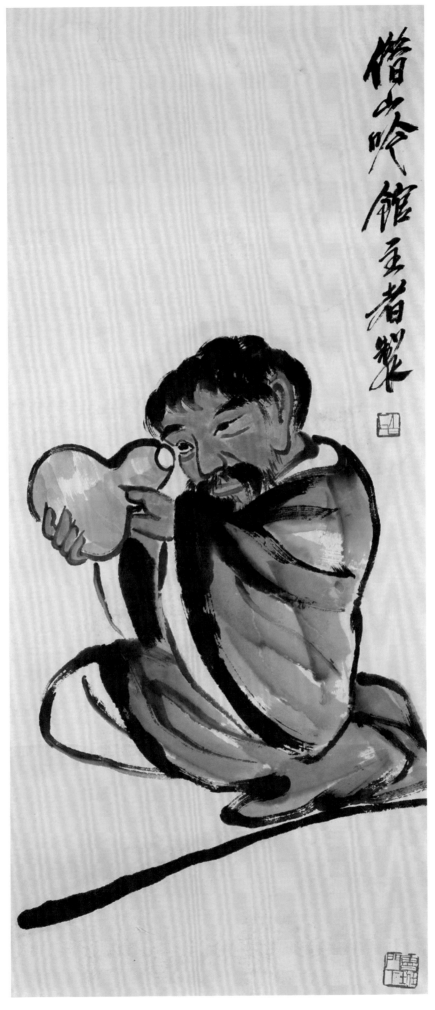

借山吟館主者翠

醉翁　1940年代　設色紙本　95.5×42cm

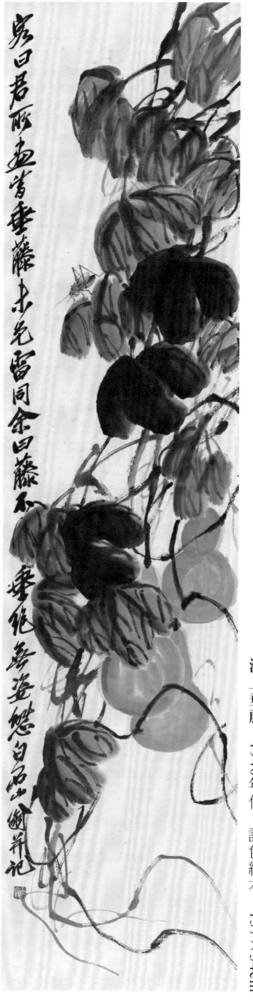

漫上垂藤　1940年代　設色紙本　137×34cm

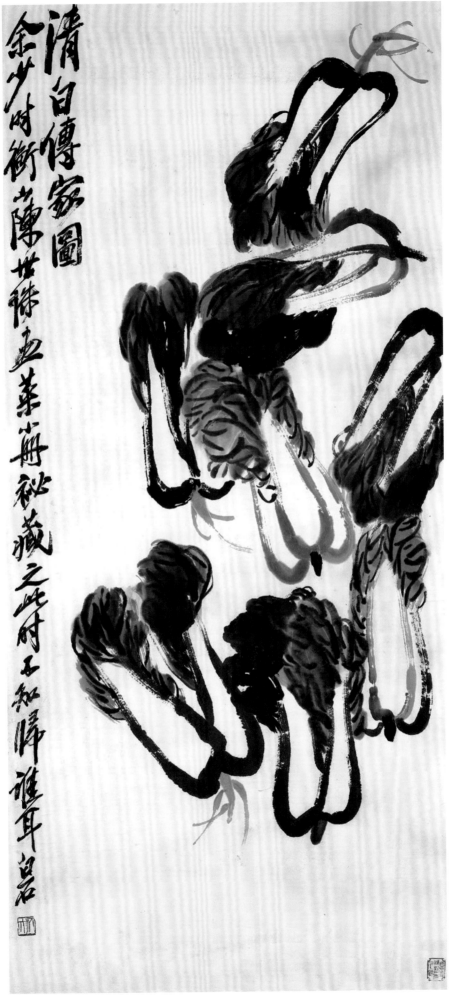

清白傳家圖

余少時衡石陳世孫畫葉小冊祕藏之此時正知歸雖耳白石

清白傳家圖

1940年代　水墨紙本　122×57cm

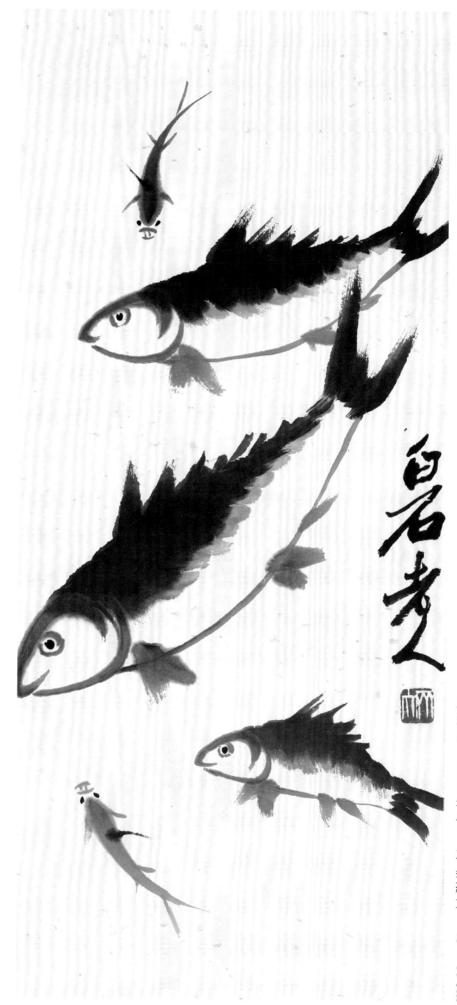

魚樂圖　1940年代　水墨紙本　43×19cm

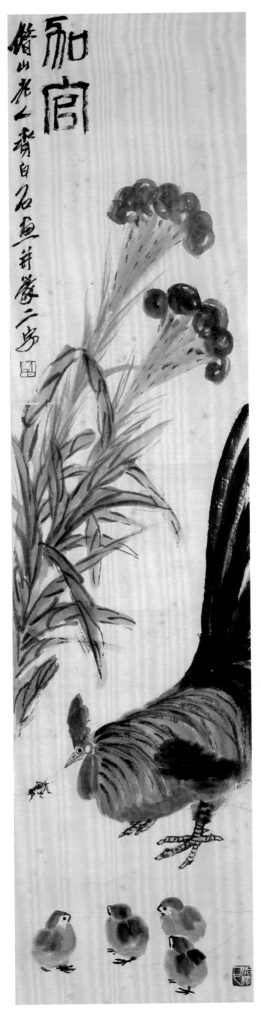

加官圖　1940年代　設色紙本　134×33.5cm

獨酌　1940年代　設色紙本　10.5×34cm

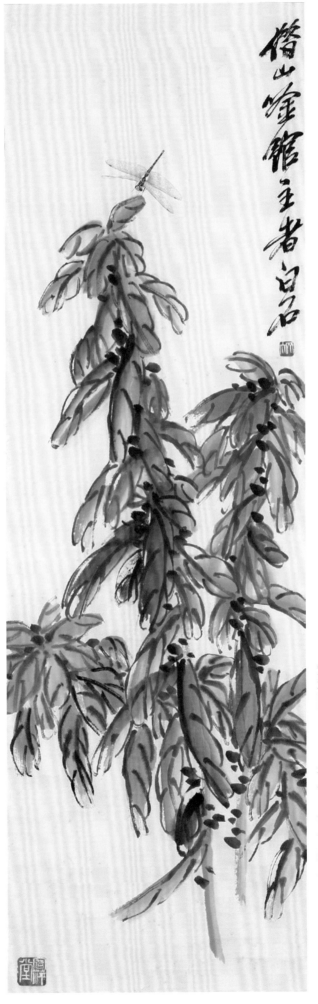

知秋圖　1940年代　設色紙本　102.5×32cm

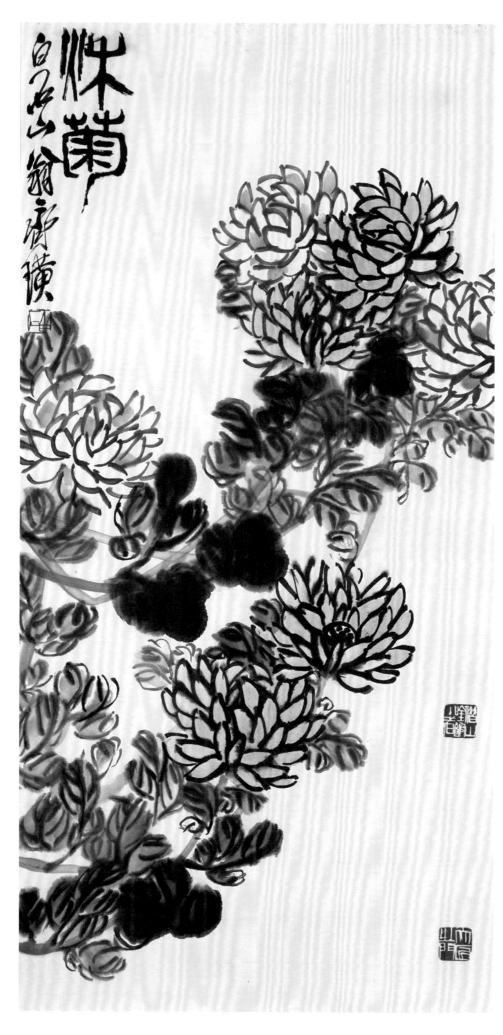

秋菊圖　1940年代　設色紙本　89×44cm

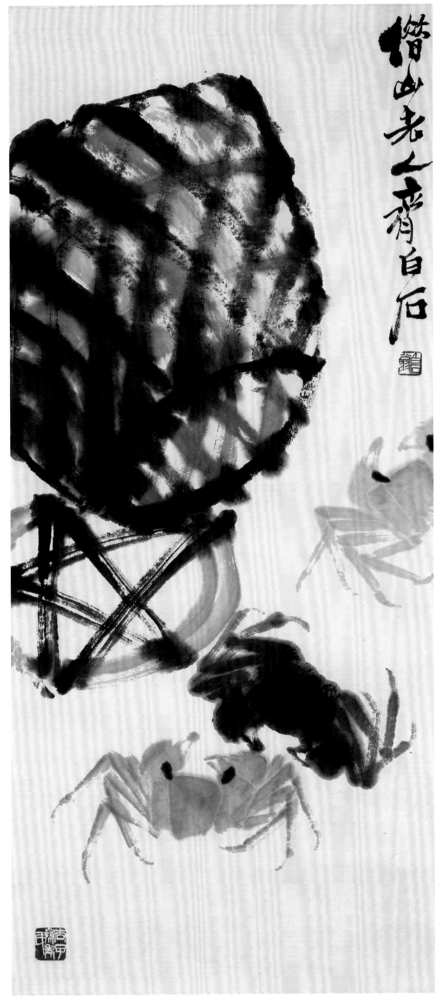

清蟹迎霜　1940年代　水墨紙本　84×38cm

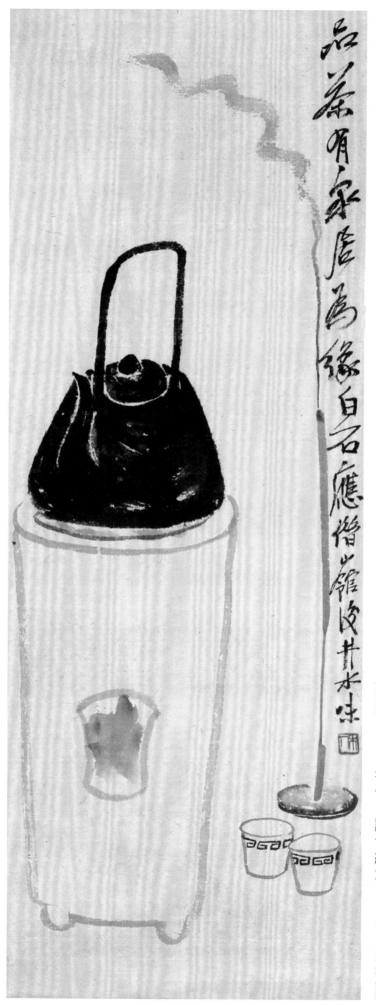

品茶有家居為緣白石應培菴弟兄水味

品茶圖　1940年代　設色紙本　73.5×27.5cm

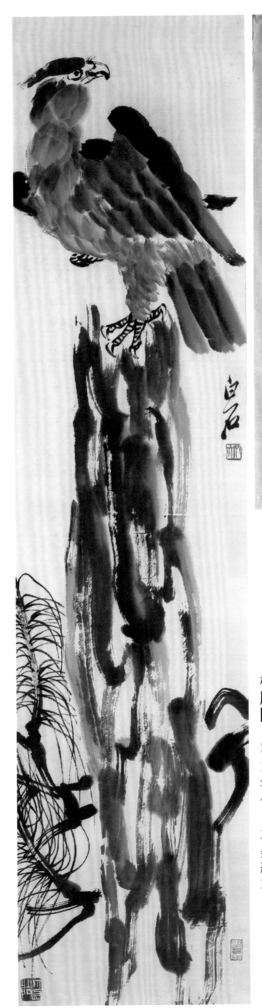

齊白石松鷹圖

松鷹圖　1940年代　水墨紙本　138×33.5cm

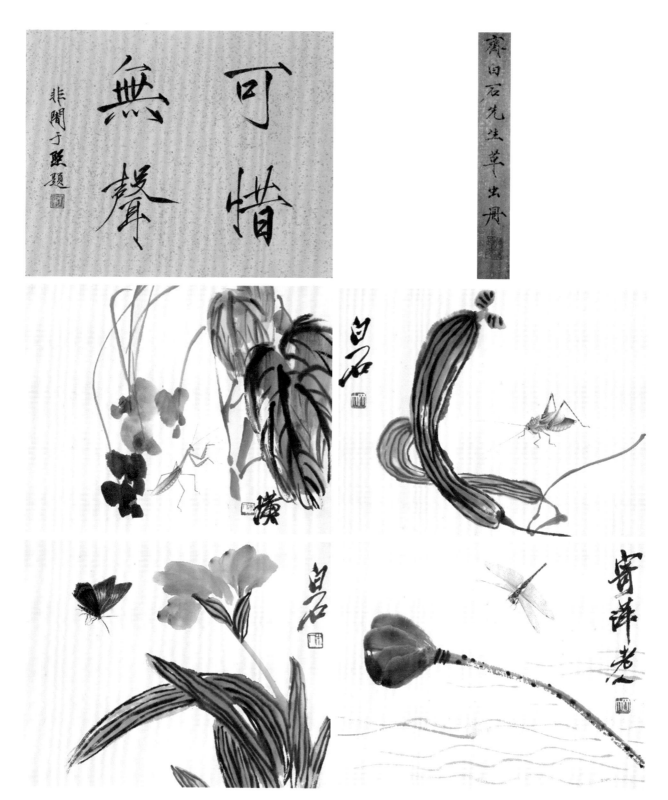

草蟲冊　1940年代　設色紙本　24×30.5cm×10

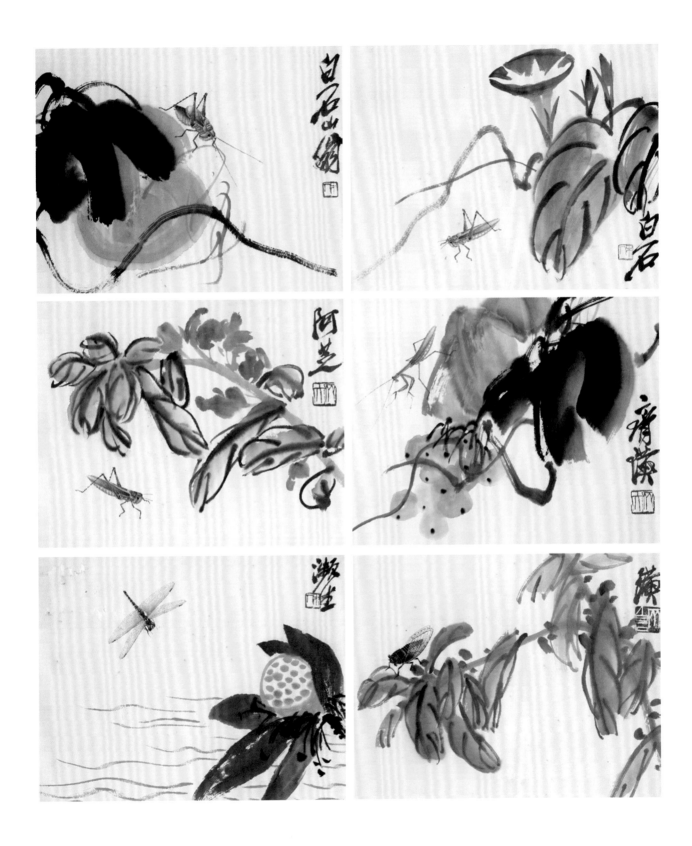

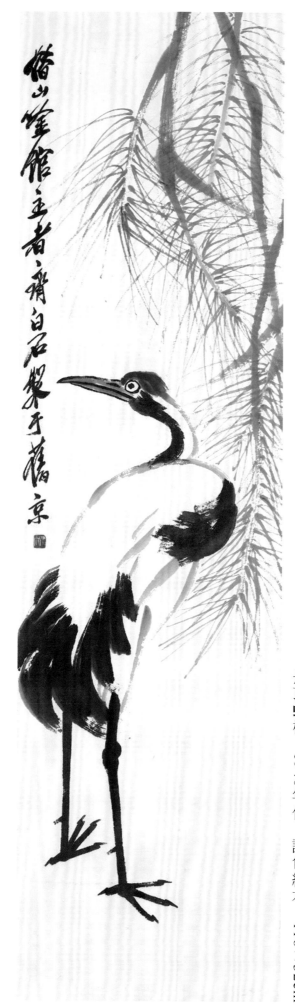

潛山鑑館主者，齊白石聚于舊京

丹頂蚪松　1940年代　設色紙本　116×32cm

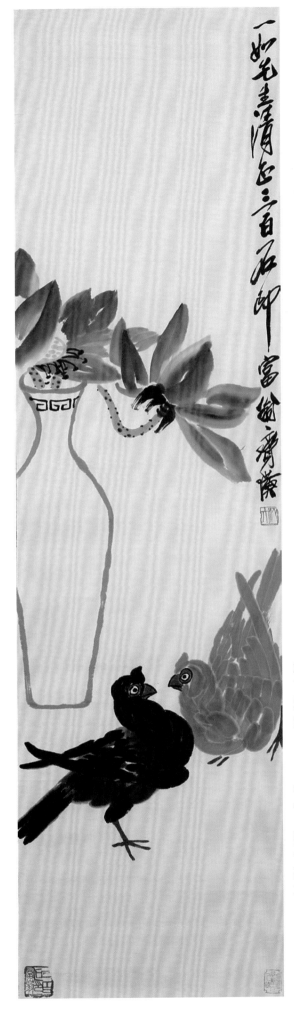

荷下清趣　1940年代　設色紙本　120×33cm

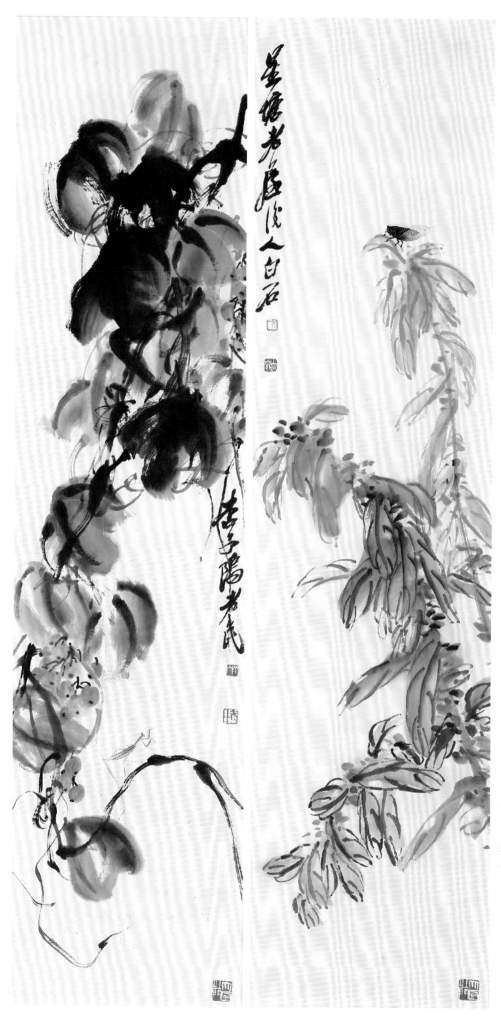

花卉四屏 1940年代　設色紙本　134.5×34cm×4

蝴足小品／草書信札

1940年代　設色紙本／水墨紙本

23×23cm／27.5×18cm

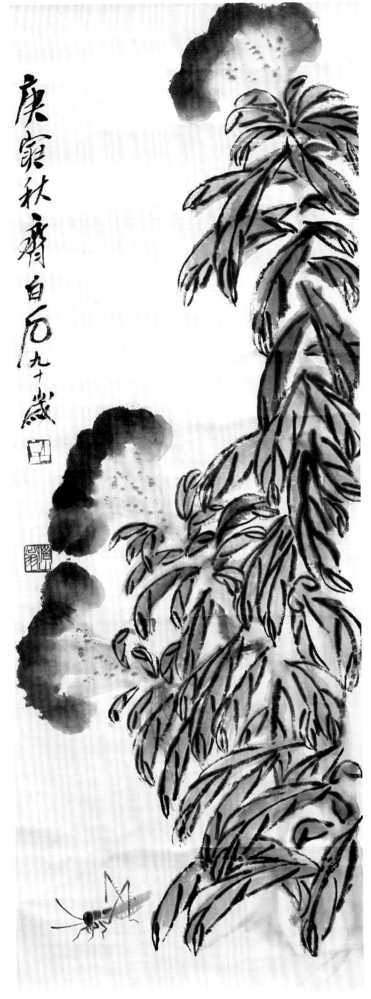

庚寅秋齊白石九十歲

玉樹庭花　1950　設色紙本　93×34cm

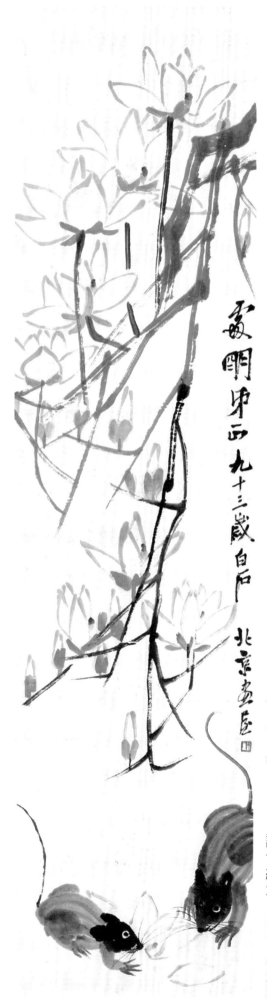

富足昌盛　1953　設色紙本　137×34cm

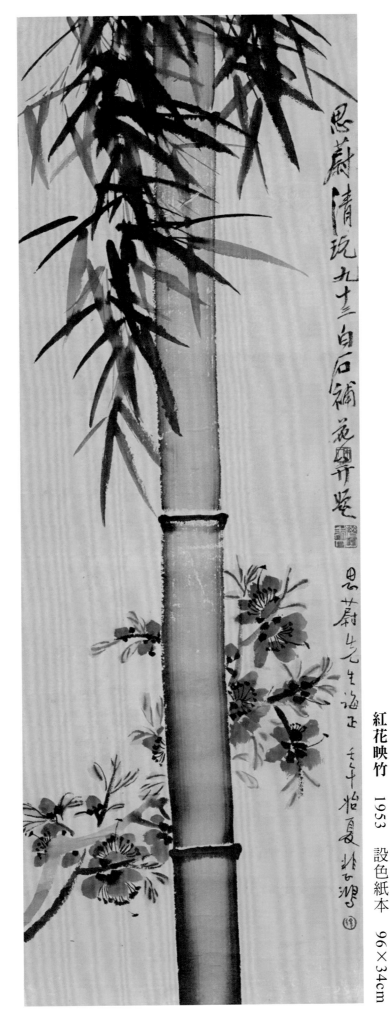

紅花映竹　1953　設色紙本　96×34cm　齊白石、徐悲鴻合作

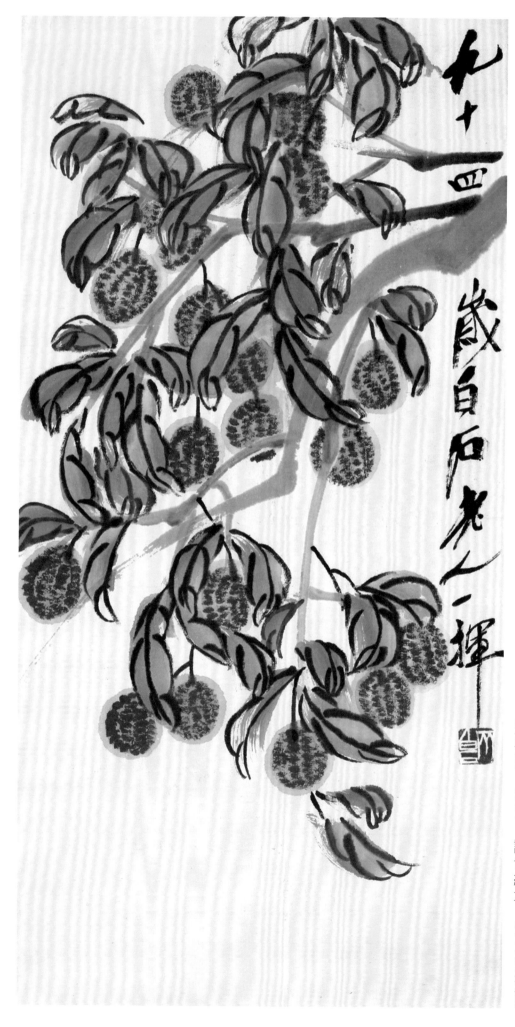

豐收圖　1954　設色紙本　69×34.5cm

九十四歲白石

悠游　1954　水墨紙本　99.5×34cm

悠然菊間　1950　設色紙本　72.5×34.5cm

九十六歲 白石 于北京畫

牡丹　1956　設色紙本　101×34cm

傅抱石

高仕山水　1930年代　設色紙本　58×33.5cm

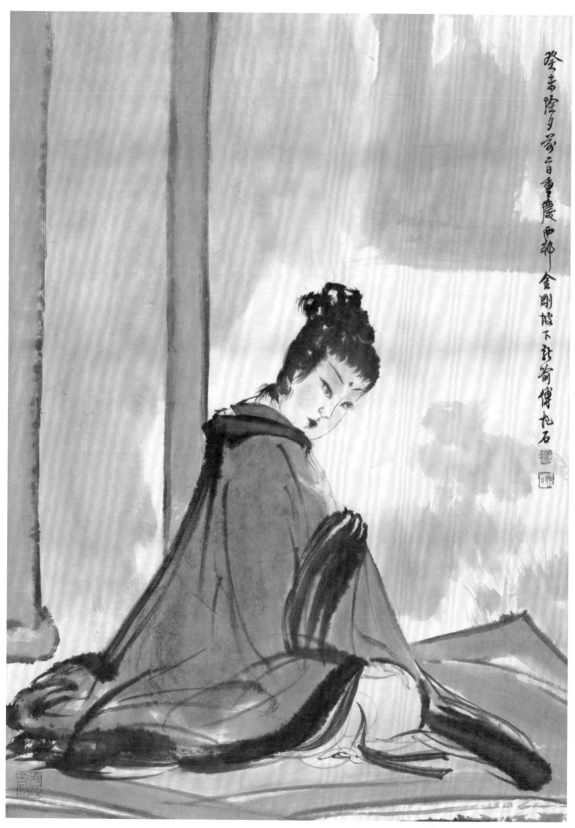

回眸百媚 1943　設色紙本　67×48cm

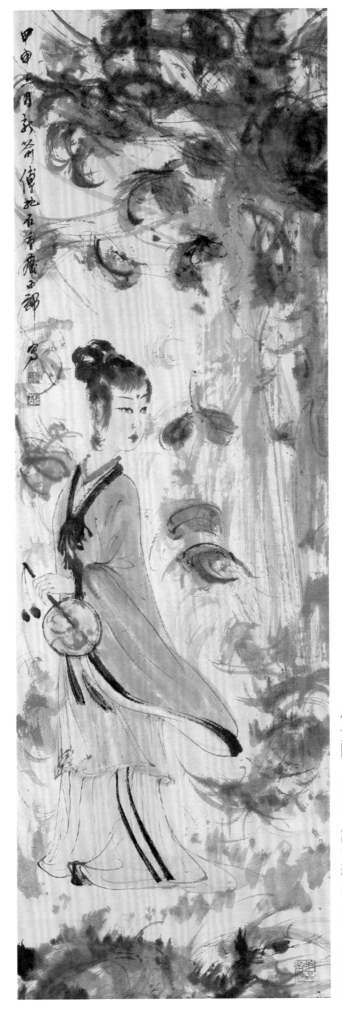

仕女圖　1944　設色紙本　98×32.5cm

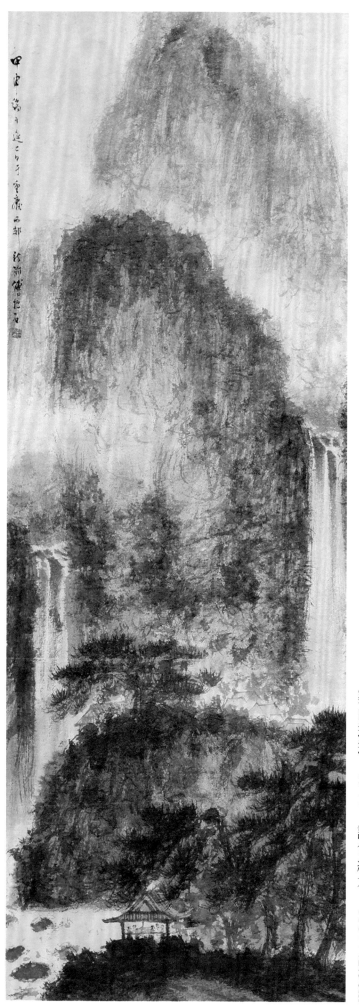

谿山遠遊 1944 設色紙本 118×42.5cm

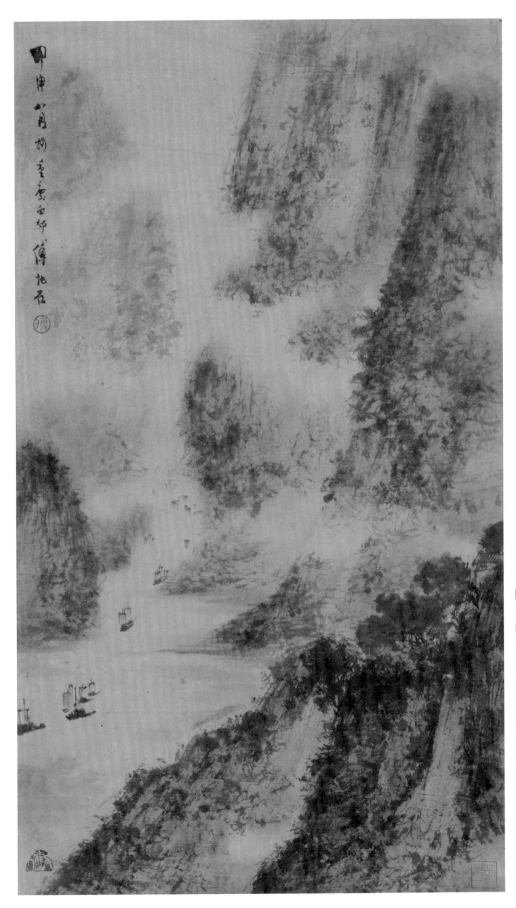

峽谷輕舟　1944　設色紙本　78×45.5cm

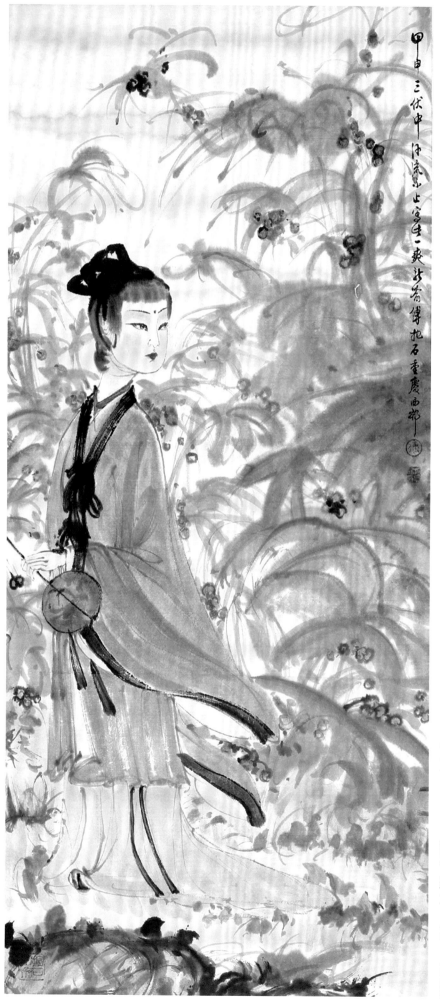

仕女　1944　設色紙本　95×42cm

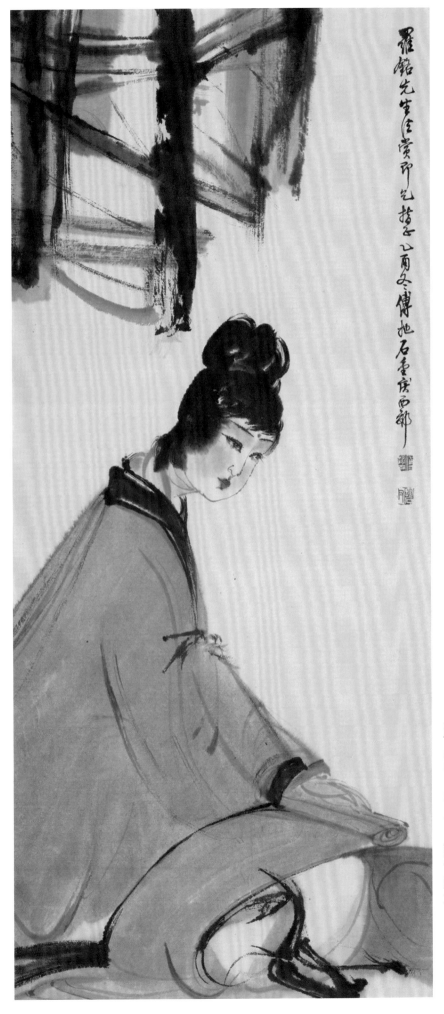

麗人圖　1945　設色紙本　72×32cm

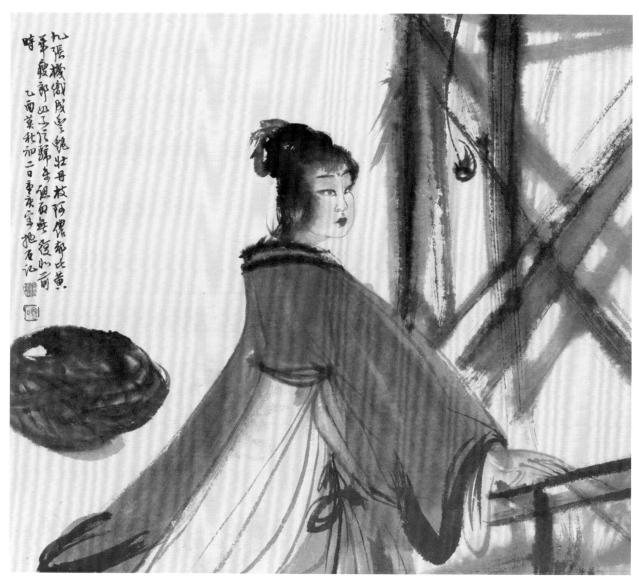

杼機仕女　1945　設色紙本　47×54cm

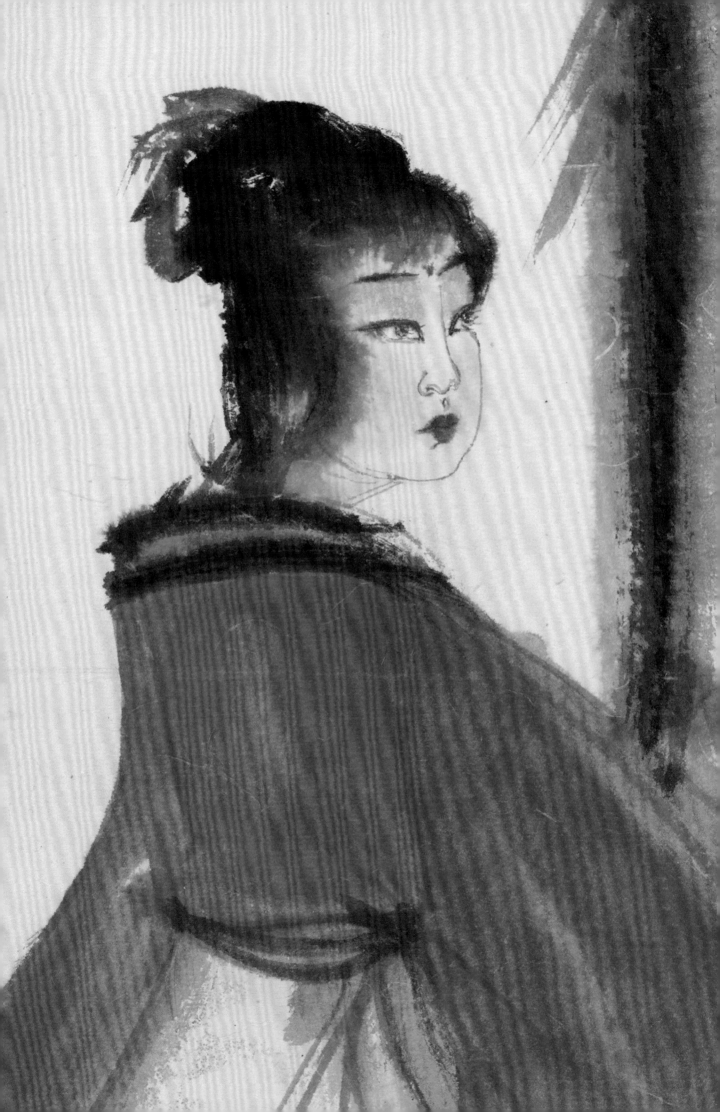

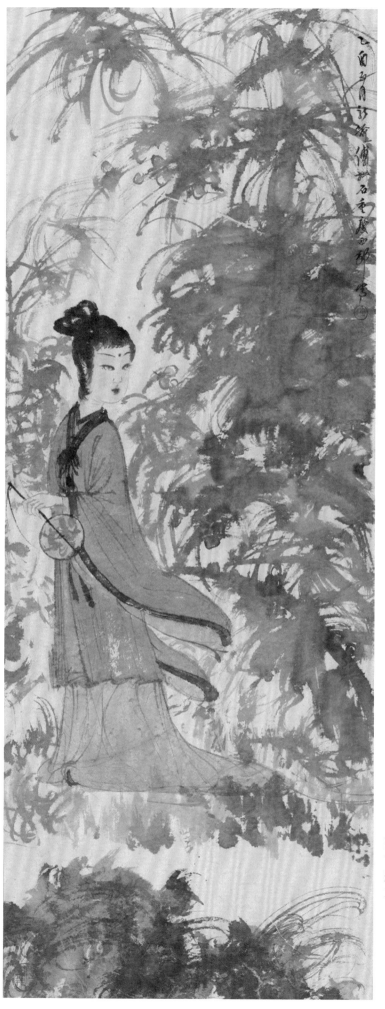

秋居迴望 1945 設色紙本 109×42cm

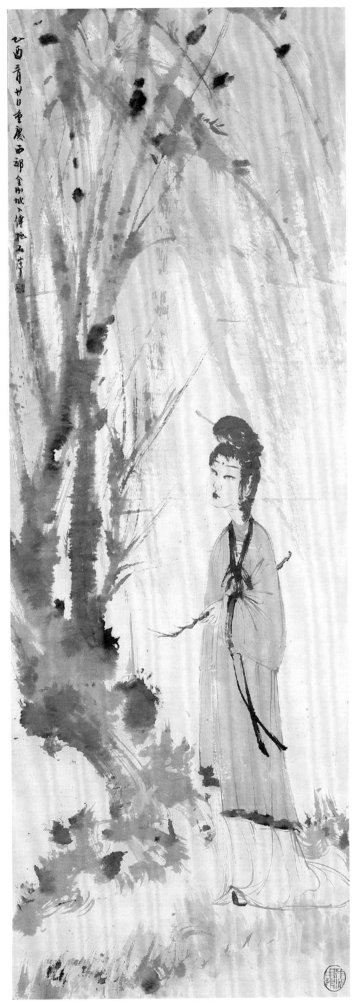

折梅思君　1945　設色紙本　117.5×41.5cm

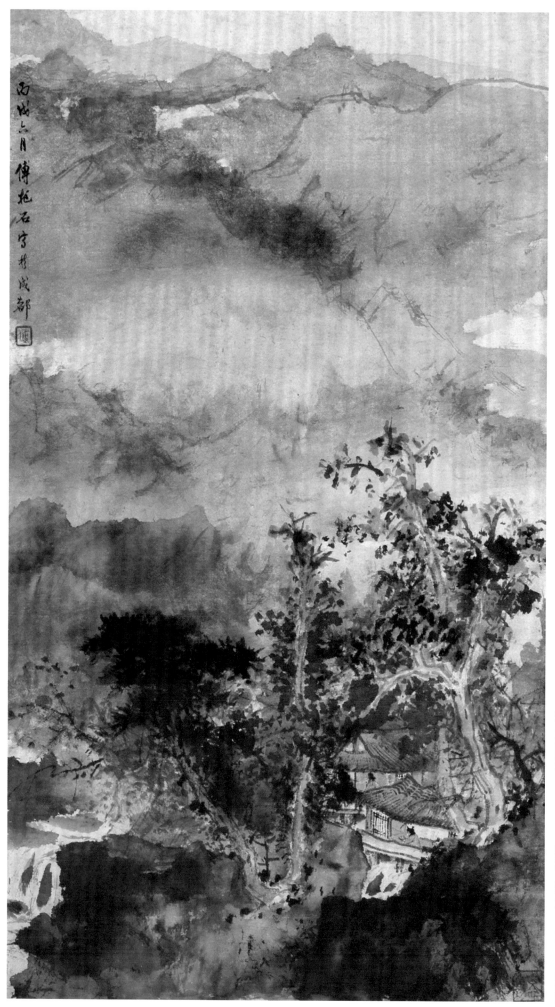

秋水臨宅　1946　設色紙本　73×41cm

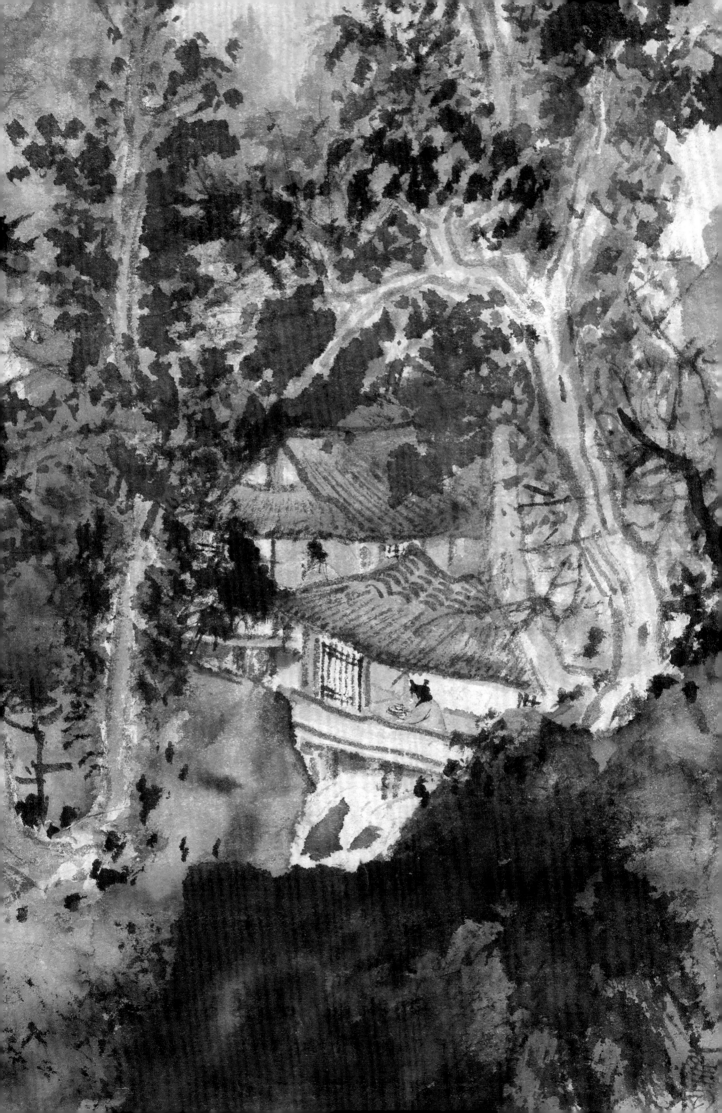

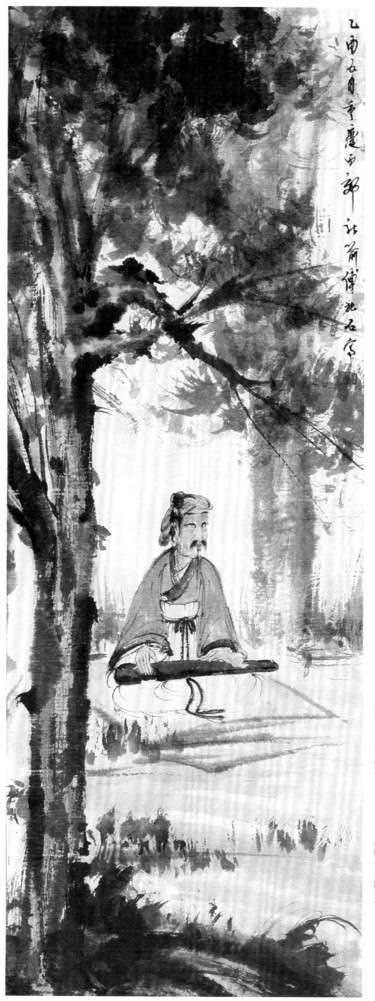

鳴琴松聽　1945　設色紙本　87×32cm

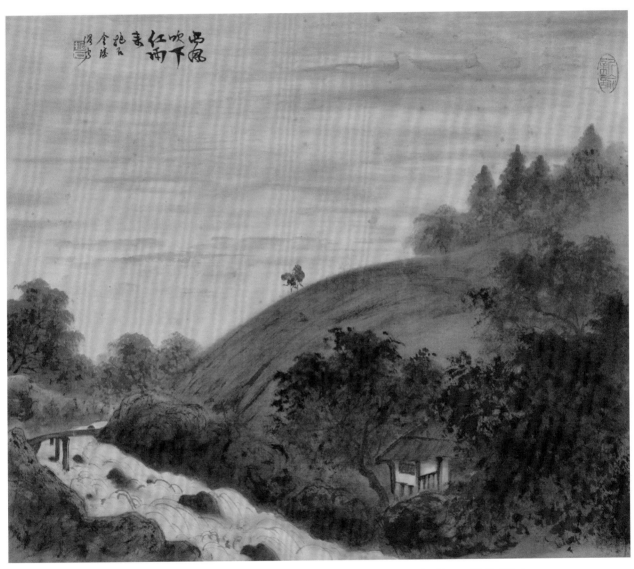

西雨即景　1940年代　設色絹本　43×50.5cm

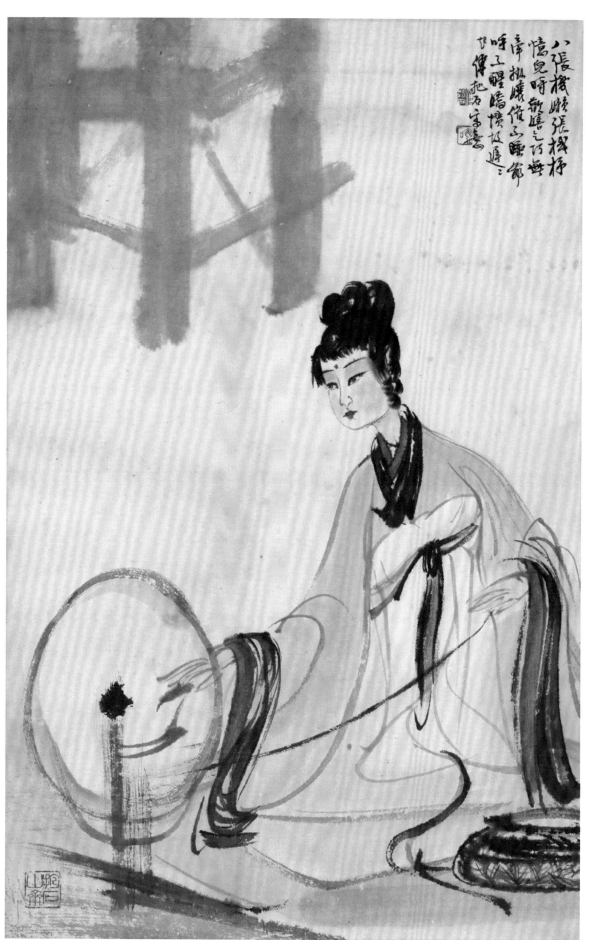

八張機嬌張樸樸
憶見時新羅之巧無
章擬嬝倦不睡齡
呼工醒嬌慣故連三
傅抱石宗鳥

杼機圖 1940年代 設色紙本 64×42cm

秋風寄情　1953　設色紙本　96.5×44.5cm

中山陵 1956 設色紙本 67.5×140cm

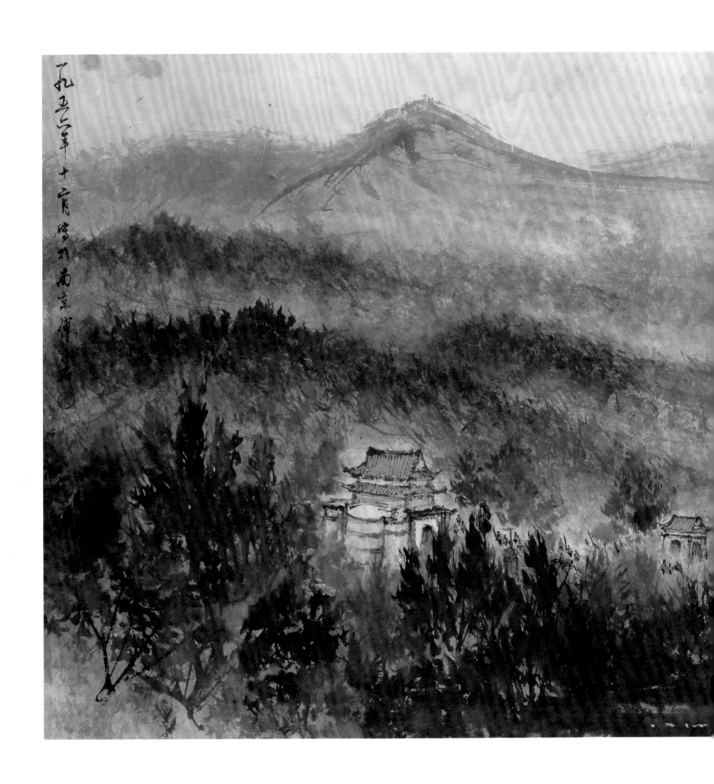

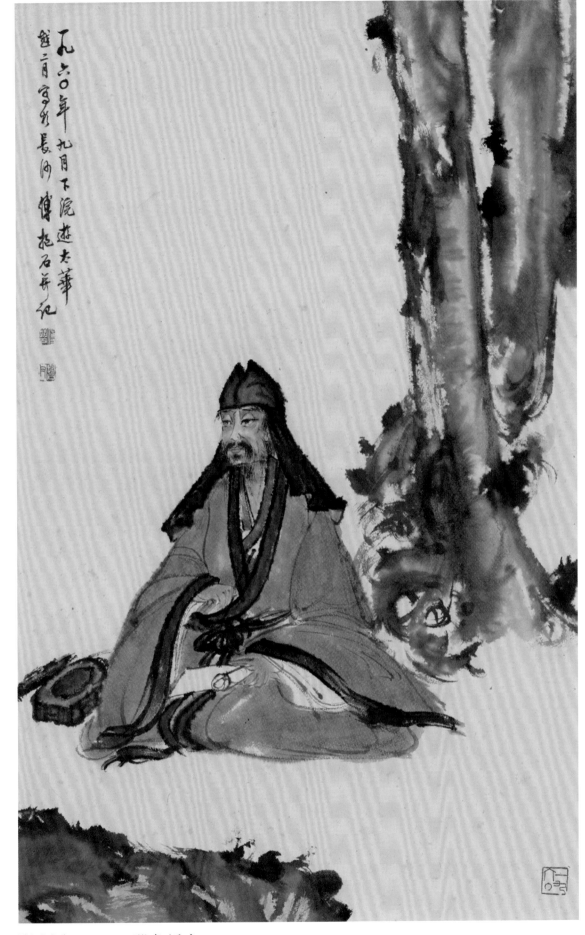

一九六〇年九月下浣遊太華
歸三月宇都長沙傅抱石并記

賢士圖　1960　設色紙本　67×42cm

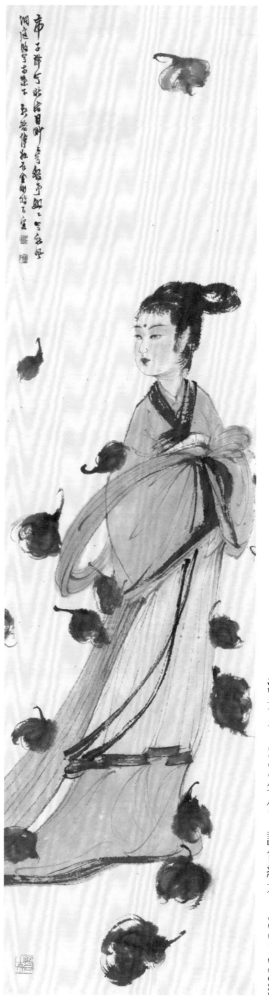

湘夫人 1950年代 設色紙本 138×36cm

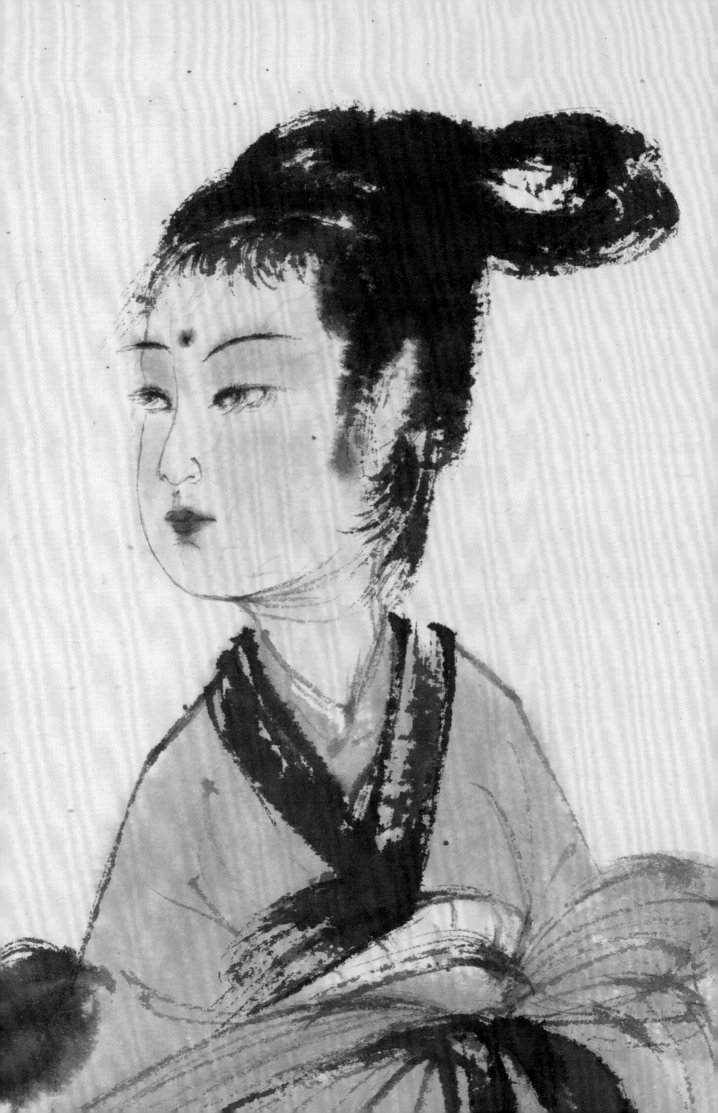

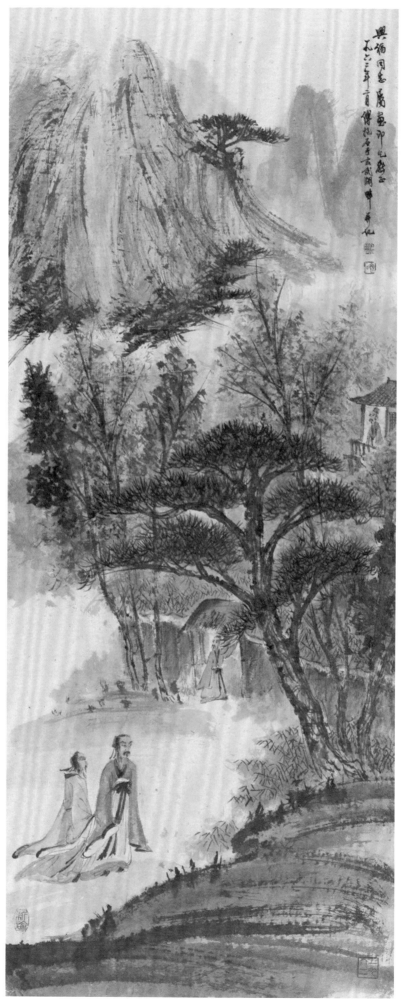

訪友圖 1962 設色紙本 110×45cm

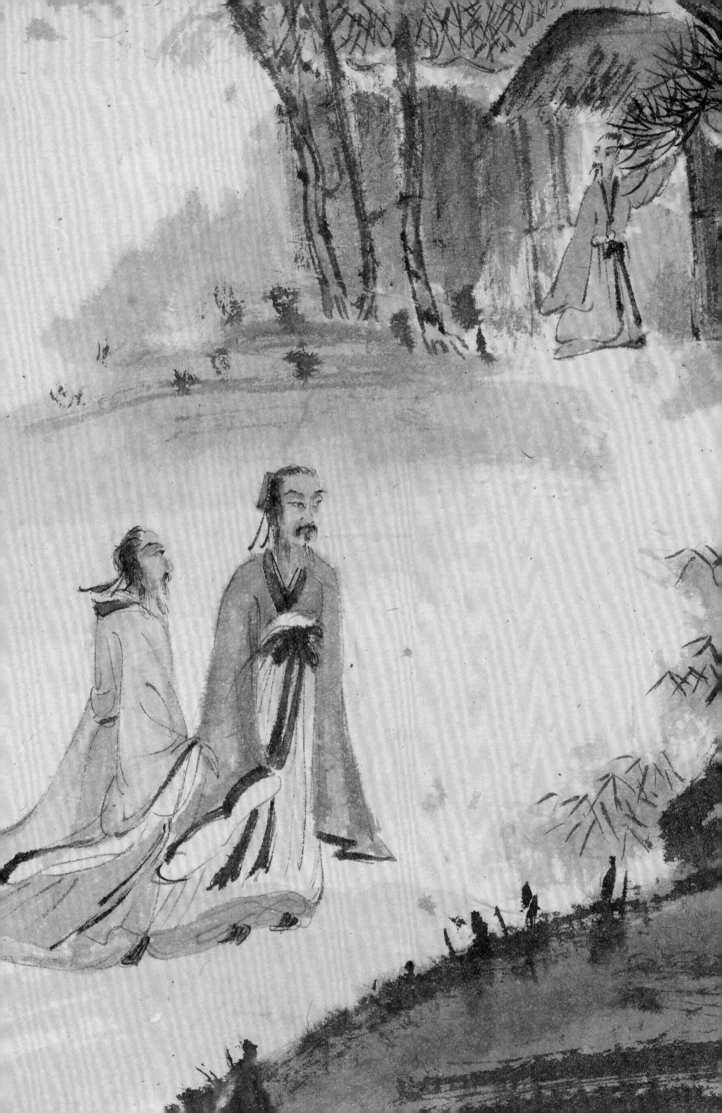

遠山居　1962　設色紙本　39×33.5cm

雅聚圖　1962　設色紙本　72.5×45.5cm

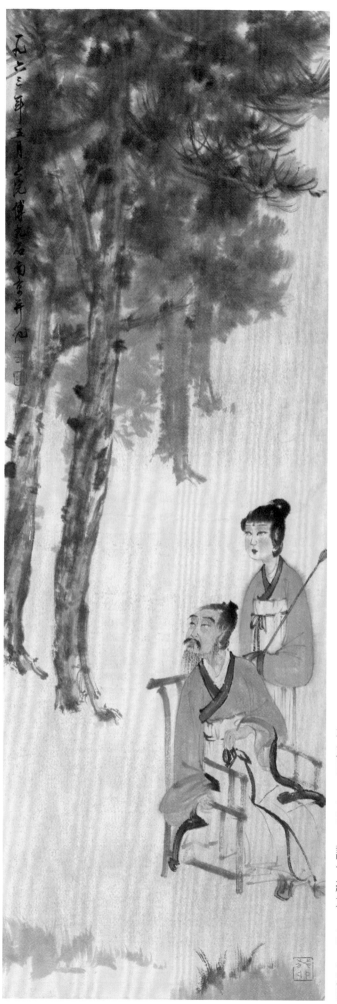

松歲圖　1963　設色紙本　92×31cm

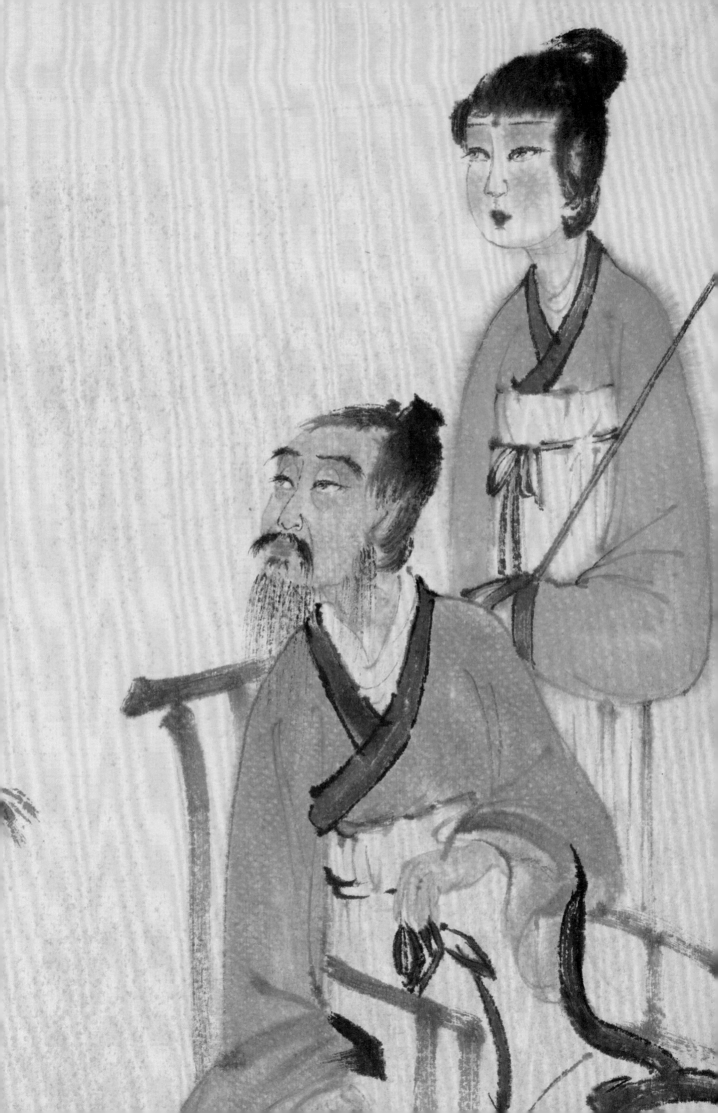

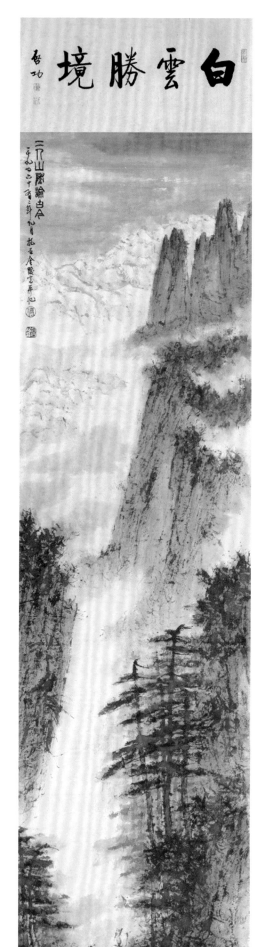

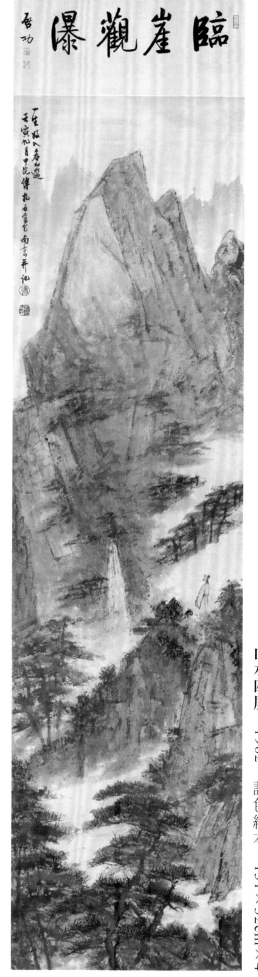

山水四屏　1962　設色紙本　131×32cm×4

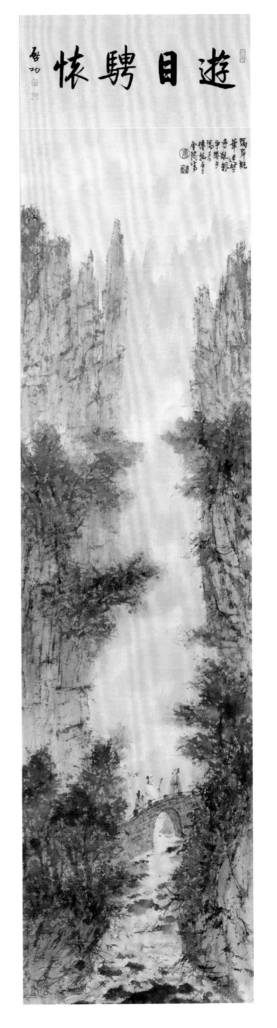

冰峯林立　　　遊目騁懷

239

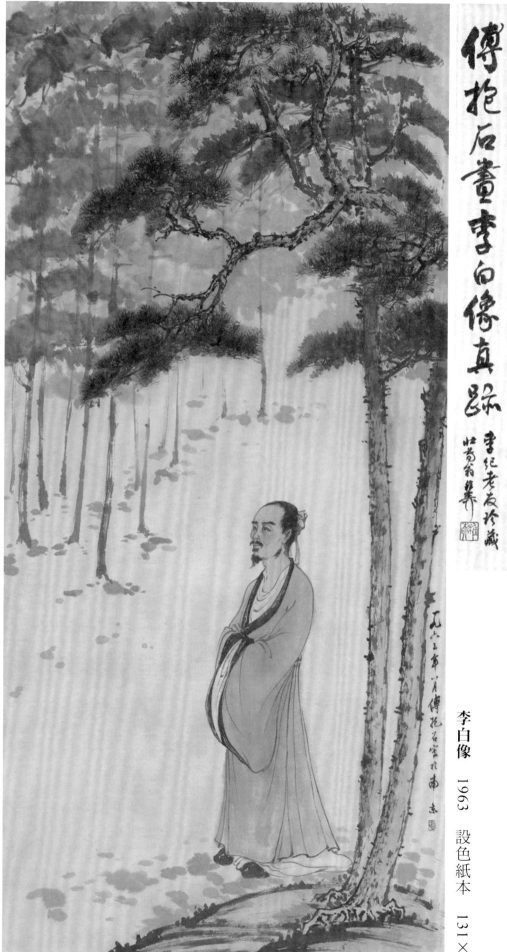

傅抱石畫李白像真跡

李紀老友珍藏

壯翁題箋

一九六三年六月傅抱石寫於南東

李白像　1963　設色紙本　131×61cm

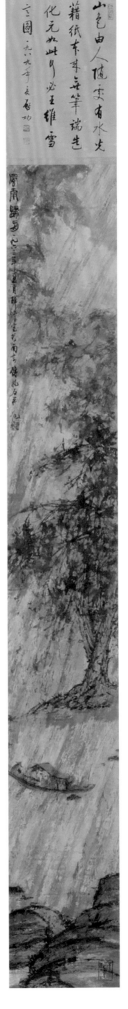
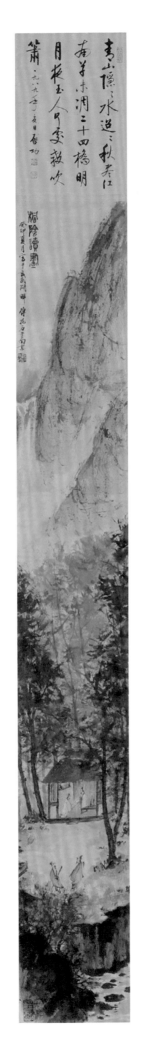

歸舟讀畫山水對屏 1963 設色紙本 120×14.5cm×2

傅抱石

佳人圖　1964　設色紙本　68×45cm

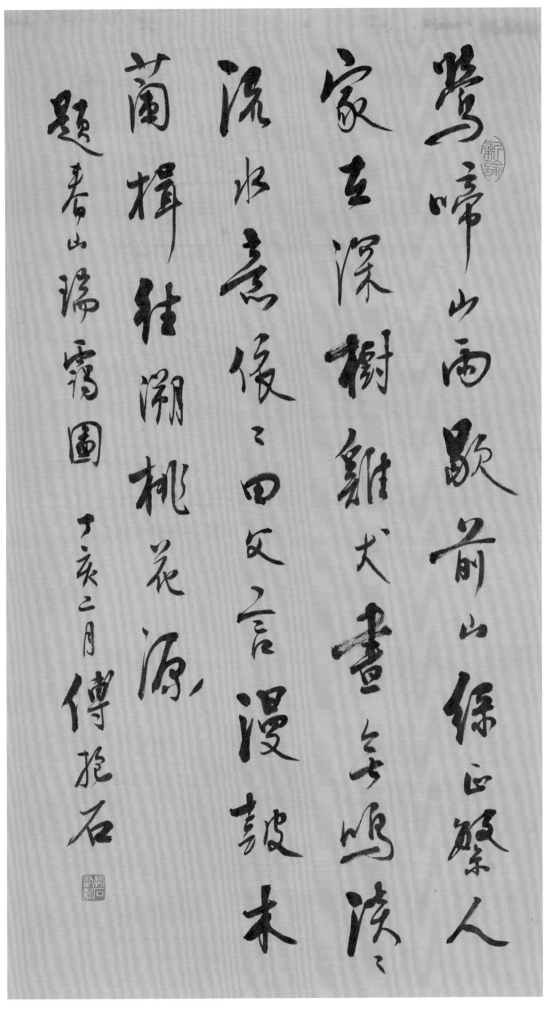

鶯啼山雨歇，前山正�21人。

家在深樹雞犬畫竹午鳴澗。

流水意後，四又言漫鼓未。

蘭楫枉溯桃花源，

題春山瑞靄圖 丁亥二月 傅抱石

行書「題《春山瑞靄圖》」　1947　水墨紙本　67×38cm

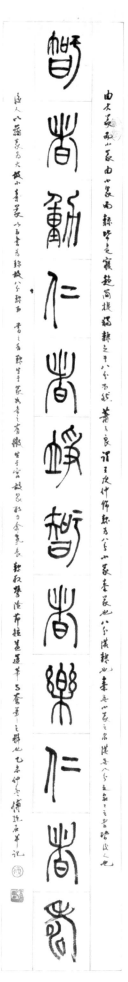

篆書「節錄藝概」 1955 水墨紙本 135×22cm

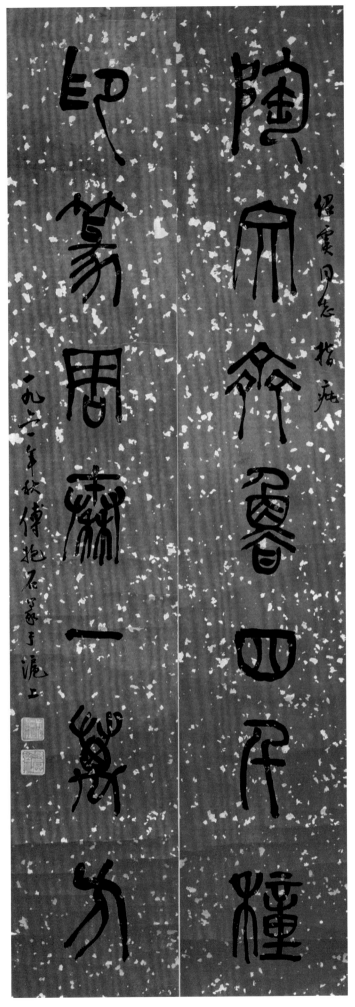

陶文印篆 篆書七言聯　1961　水墨撒金紅箋　107×19cm×2

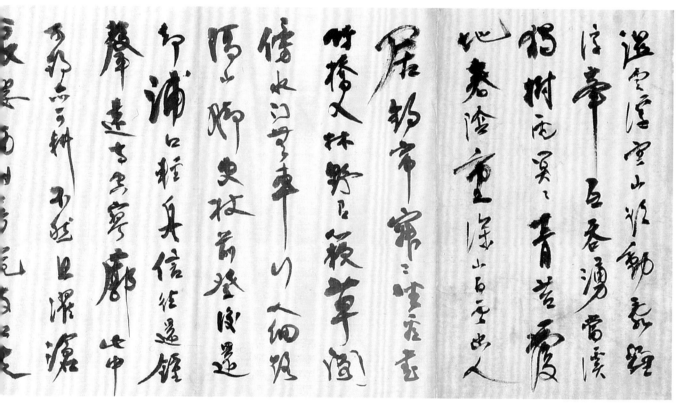

行書「節錄古詩二首」　1950年代　水墨紙本　26.5×97cm

山寺□□□□□

風海太守行看筆墨□□

秦山蕭瑟君臣愛惜

派久伴溪聲斷瀑復軒

斗室山勢帳帳云道節

浮雪□□起□□半

遠山隱□師入室高鳥

起出平背屋斜

地□間

海桑書屋主人屬正

濁情持膏更常制

傅抱石

專論／品畫論

三石——吳昌碩‧齊白石‧傅抱石繪畫風格與表現

國立臺灣藝術大學榮譽教授 黃光男

壹、導言

中國繪畫發展，隨著時代變遷與社會變易，而不同風格的表現。雖有不少論者在中國文史哲通論，有不同的賞析與論述，在其藝術本質亦有深切的剖析研究，並且在引用藝術學理與美學呈現各抒己見，均值得後代學子再三比較研究。

例如在晚清與民國肇造之間，開始了西學東進或引西潤中的學理辯證。對社會發展現象而言，這是個新興力量，也是藝術美學風格的改變。不論新與舊，或傳統與現代，在人類認知與需要貯存乙份豐富的資源，與衍生的情思，成為繪畫工作者在創作時的學理與依據。

尤其清末到民國建立的百年之間，甚至於中西文化交流期間，乃基於國際文化互動的變易，包括民生、科技、或生活環境的改變，都促發了繪畫創作的因素。其中急速改變的動機，有很多來自現實生活的需要，如因商業往來，都會的發展，更臻生活品味，對於文化體展現之一。

許可之下，繪畫作品的買賣更甚於自古以來被著名藏家收藏的風氣，也視為上流社會交誼或酬謝的高雅禮物。

其中在北京、上海、南京等大都會的畫家，名家倍出，也都因為經濟繁榮帶來富裕，因為富有，對於繪畫藝術便有了更多的關注，繪畫市場因而熱絡，即所謂高尚生活，品味藝術為首選，尤其具有時代性與環境發展表現的藝術品，均得到收藏者、愛好者的喜愛。

這種現象，也來自傳統的脈絡，更有新時代潮流的加溫，具備創意與獨特風格的畫家，紛紛展現才華，表現個性，創造美感的文化力量。其中名家倍出，甚至有北京畫派、上海畫派、或承繼了傳統繪畫中的精英，如揚州畫風、南京畫風，以及寫意、工筆的不同表現法，或也有來自東洋、西洋繪畫美學的筆墨與影響，真是體現了百花齊放，各領風騷的氣象。

若更具體地說，包括留學西歐的徐悲鴻、劉海粟等人的提倡以西潤中，或學自東洋的高劍父、高其峰，或稍晚傅抱石的創作外，亦受五四運動、新文藝作用的影響。國內的「三任」中的任伯年，或黃賓虹、潘天壽等等，均在社會現實中，體現了時空變易而畫風改變的美學思想。

例如潘天壽的筆墨孤勁，或是結社於藝壇的研討會，均得有時空意義的命題，加上各種畫會組織，以及政策的拓展，在新時代、新環境中，國繪畫美學的興起，事實上也是繪畫創作的基本原素。

有了繪畫思潮的掘起，加上經濟活動的熱絡，現代精神的挹注，藝壇上的百流爭瑩、潮浪擊石的繪畫風格。不論是屬於傳統的藝術美學，或是西潮的衝擊，有識者如畫家的自我意識是獨特而兀立的。

因為「畫者為有形詩，詩者為無形畫」，在詩言志通識下「個性」的朗闊所影響的傑出畫家，必有高遠的青雲之志。

即如清末民初在北京、上海營生的文人，卻在文化體的美學畫論上，主張傳統美學的深遠，或西方藝術風格的再造，都有一份「不學他

「人旗幡飛揚，亦得張顯自我面目」的哲思下，或有啟動心靈的原素，以及情智共鳴的情境，藝術創作儼然成就了時空並濟的文化現象。

依此尋思，已近百年前，中國繪畫藝術的發展，正值轉換或省思的階段，也是新舊繪畫思潮銜接的時期，若細寫美術史略，當有傳統中的名家在文餘畫境的傑出藝術家，或通稱為中國傳統的文人畫家；另有學校設立如杭州藝專、上海藝專、北京藝專等等的新式教育場所，以及私塾於社團的師徒制的傳承，如湖社、西泠畫社等。在互為比較與特色呈現外，能夠成為傑出者，必有其特質才能的展現。

當然，成功為一家之言者，必得其心志高超，亦有其上馳奔騰之才情。以此時空推演，不論在北京或上海，社會繁榮之地，藝術工作者必然湧現、大家之質亦能發揮才能。以其大家之名銜，有上海畫派者如「三任」，王一亭、吳昌碩、齊白石、或潘天壽、黃賓虹等而言，較近傳統典雅之藝術工作者；或留學國外的徐悲鴻、劉海粟、林風眠、李可染、傅抱石等人，均得一方之精，而有一代宗師之名銜。

的確，在這項選項上，本文無法闡述繁複精深內容，僅撰文之立意，以「三石名家──吳昌碩、齊白石與傅抱石」之藝術創作略為陳述，以為研究近代中國繪畫美學乙份個人的看法，以補坊間常以新時代新視覺的論點、開啟藝術本質的探索機會。

為了行文之可能性，在個別撰述其藝術美學之肇造、或尋求其文化體之特質外，其共通性的風格原理，以畫作結構、畫境表現、畫質內容作為主題發想；以傳統美學中的「六法」或「六要」為主要題旨，並以造型原理作為當下審視藝術品結構的賞析。

「六法」中的氣韻生動、隨類敷彩、經營位置、骨法用筆、應物象形、傳移模寫者，就現代美學原理上，在形式上已足夠分析名家作品的外在表徵、或也有內容之鋪陳才得有氣韻生動，然「六要」中的氣、韻、思、景、筆、墨者亦然有深切的評述要訣。在謝赫的「六法」、或荊浩的「六要」，說明中國繪畫的基本原理原則，在藝術美學除了結構、布局、空間或時間的應用上有精確的設計外，並不是機械性的呈現，也因為「部分的總和並不等於整體」（安海姆 R.Arnheim），在藝術美學呈現了形式與內容之前，藝術家的心智、情感大都呈現「興奮」的情緒，也來自經驗的累積，雖然題材的應用一致，但表現的內容卻有很大的差距，其中的「妙趣」則完全掌握在作者學養，尤其是中國繪畫中的情趣、文思或寄寓，並非視覺上的物象而已，意象、心象（抽象）的反覆應用，在傳統中的典雅，以現代性的實境通靈，又是一件難以量化或形求的工程。

以「三石」之師範解析美學造境，或有一些重覆的美學觀在迴盪，雖說藝術美學沒有量化的標準，確有悟性的文化深度，若以中國文人畫中的「思想、知識、才情與品性」的條件來說，我們在文中亦然點出了「文人」之所以文質彬彬的因素，或也是認識「三石」藝術表現與風格的契機。

貳、鐵筆生花──吳昌碩的藝術風格

對於吳昌碩的生平事略，應可從美術史傳略了解其詳實。然提筆本文之闡釋之目的，亦得有略述為是。因為不知其人，如何辨其造詣者，亦應有所交益。

吳昌碩一八四四年出生於浙江，於一九二七年辭世。初名為俊，又名俊卿，又號缶盧，亦有蒼碩、蒼石、石尊者等諸多名號。大致與藝術創作之體形有關，或亦有自勵自勉之意味，總是文人的性情與主張，吳

昌碩之宗師於焉傳誦史冊。

或視為海派或金石派之繼承者、奠基者、開創者的吳昌碩，應是社會紊亂、中國積弱弱之時的當下，他秉著民族氣節、守住文人良知與能量為中華文化再開拓視野的藝術工作者，成就近代中國繪畫美學的大師。

本論述觀點，有下列主題：

其一，吳昌碩是為知識分子，除了家世父執輩曾是文人教育家外，具有強烈的逆境求生的心志，與自學於書畫藝術之中，自娛自習自發適性的追隨時代的變易，雖然他自認讀書不精，確是博古通今，力求知識分子的身份與地位。其中他為了石鼓文的造字與書寫原理，在文字學中了解書法的「六書」體例所發揮的學識，更與當時的趙之謙並列為金石名家。這個金石就是篆書、籀文與石鼓文為首藝的文化體，更為中國文化日常入藝的題材。文以載道、藝以文心，吳昌碩日後的各體藝術作為，來之文化經驗，也就是文人知識的通暢，儘管日後他在公務上曾入仕為官，也僅僅體驗人世間的現實。

其二，篆刻印章藝術的精湛是晚清以後無其右者，亦建立金石學規範秩序與標的。我的老師楊作福先生說到吳昌碩之藝術造詣以印石為最精華，他不只是秦漢封泥的印痕開其端，更以石鼓文之篆刻為範本，筆筆入性、線線帶情與通常治金石者不同，他說：「一方印章如同一個人體，肢體軀幹，必須配置得當，全身血脈精氣，尤應貫通無阻，否

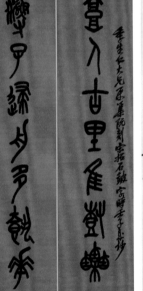

左｜吳昌碩　避世治聾　篆書七言聯　1923　水墨灑金紅箋　207×44.5cm×2（圖版078，頁109）
中｜吳昌碩　石鼓文七言聯　1912　水墨灑金紅箋　149×38cm×2（圖版075，頁105）
右｜吳昌碩　花草舟車　石鼓文八言聯　1920年代　水墨紙本　148.5×37cm×2（圖版081，頁114）

則就易流於畸形呆滯，甚至半身不遂」（蔣健飛文），好個自家形容創作動機。事實上，與書法同理在字體結構上的空間安排，均有其「圖與地」的比例關係，更有牽引迴望的姿容產生。

印刻藝術自古為印證之信物，或成為藝術表現之類項，在中國藝術之綜合體來說，從長文以敘事實記象，而後格言自娛或守格之文句乃至作為信物之實體，從實用的證件到作為標示身份到藝術，除了篆印文字的精選外，更有被裝飾或被表現的藝術本質實體。雖然這項藝術自古已存在民間或公務上，但信務之功能被當成紀念品或藝術品時，講究的是美學的呈現，也加深印章的美感抒發，點化了書法或畫面的精彩機能。

就藝術為主的印石，被列為中國藝術表現類項後，吳昌碩不只是精神的印刻導師，融合在圖象中有其比例、對稱、平衡、綜合與漸層、統一之美，也是造型藝術之中列為中國繪畫美的提點項目，吳昌碩刻印或篆刻，以人體之生動為例，應具雄偉敦厚、飄逸萬千的氣勢。

其三，書法即書道。道行存真，法度生動。換言之，吳昌碩的書法藝術，來自中國文化的整體，也是中國藝術所蘊含的情思理氣。他曾說：「古人言詩、書、畫同源，書法豈只

是文學書寫，更是情感抒發，以及思想的寄諭」，所以他的書法藝術的成就，就非一般畫法家所提倡的筆力猷勁，抒出心緒的立場可比。

吳昌碩認為書法是學問，是經書的代言者，也是文本的行動者，不論是論語、中庸、大學等等經典都是以書法導引人間的現場。他認為書法之道在於認知深層的視覺性藝術，也是文化經驗累積層次的表現，所以以書法為主的藝術張力，必然在文化層次的提昇，更要有綜合整體、排練陣勢的能量，他「認為象形、古文、篆、真、行、草、飛白、各種書體息息相關，其原理一脈相通，而各有特色與偏重。如只學一種必有偏失，各體融會貫通相互為助，才成為大家」（王家誠文），因此我們賞析他的書法，正楷之精密如顏體壯麗，行書之行氣貫寄正門連牘；草書之秀麗，有如飛天收羽；而篆書之造境，則以天靈碑為骨幹，有「草篆」之活潑生動。

這就難上加難，今人書家對篆隸書體常以功力為尊，却忽略它的藝術美感的追求，使字體停留在「功夫」的階段，不若吳昌碩在篆隸藝術上仍有其造字原理，指事為旨的視覺美，甚至為活體字型美的生動。若說吳昌碩書法是一項文人的化身，也是人格的寄情，或藝術美感的呈現。那麼不論說他書法有鐵筆生花的力道與輕盈，或是以「畫書」為造型美的表現，已呈現出他的才學囿於精華的吸取，出於軒廓外的天地，書法藝術在吳昌碩的藝術創作更執著於「文以載道」的方向，有一種諄諄善誘、朗朗歌唱的氛圍；更有天女散花、南華優遊的自在。

其四，金石筆墨、鐵骨生花。吳昌碩藝術成就，乃基

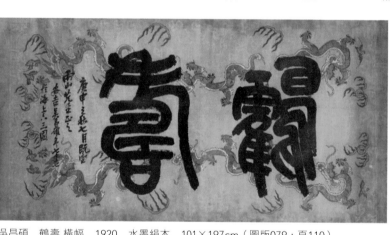

吳昌碩　鶴壽　橫幅　1920　水墨絹本　101×197cm（圖版079，頁110）

於中國文化的集合體，也是文人畫格的代言者，雖有承習，亦得開章，絕非是偶然，雖然他自稱：「三十始學詩、五十始學畫」的晚晴精神，確實掌握中國繪畫的學習過程，即為讀書、體驗、修為，再以技法純熟而超越單項藝術的表現。換言之，在中國藝術中，或許以繪畫作為標的的美學呈現，實際已包括了文學、哲思、書法、用印與繪畫的綜合體，並且在筆墨之間求得共知共感；在畫境之中呈現個人的美學主張。就此項賞析，吳昌碩自認為「印第一、書第二、畫第三」或同儕也有如此看法。本文則在陳述的藝術表現的領域中，則有很深切的觀賞心得；亦即是畫境在於心境，以及內在的文氣與修養，吳昌碩在文人水墨畫中的地位，何止是金石派的筆法，而具備「現代性」的「簡直」性格，正是廿世紀國際社會開啟現代藝術風向的當下，吳昌碩不自覺符合現代性來自傳統中的現實感，「現代藝術五花八門反映了現代生活的複雜性」（ALFRED H.Barr, JR.）中，吳昌碩採取了單項與純粹直覺意象，雖然自唐宋以來，乃至明清時期即被文人畫家所使用。但具備現代理念的實體感，自他開始之後的百年現代風華，吳昌碩可是重要的啟鑰者。

或說中國繪畫中的大寫意所具備條件，在於「書畫之妙當以神會，難以形器求也」（宋・沈括），或是「意存筆先、畫盡意在，所以全神氣也」（唐・張彥遠）的說法，均在表明中國繪畫美學在神氣意象，並不在描繪工整的拘限。吳昌碩五十歲之後再開筆畫畫，似乎也應證了先讀書、學

書法再作畫的程序，也表現了文人氣質的湧現在筆墨之後，當然藝術本質在於創作，吳昌碩有了洞悉歷史、社會與美學的趨動力，在繪畫上的取材主意便水到渠成了。

從繪畫發展的軌上賞析，吳昌碩在提筆作畫之前，應有學理上的研讀與準備，諸如他從繪畫史上了解到南北宗於水墨畫的歸屬，也明白院體畫與文人畫的分野。以他的性向從文字學開其端，又在印石上下功夫，當他明白「書畫本一體」的聯結時，寫意畫便成為他的首選，儘管他也了解四君子、六君子畫的題材與象徵作用，明白宋元之間已有多位名士的寫意，寫心的創作，在逸筆草草之中看到了宋代的牧谿、梁楷，人生的滄桑史，所以在他繪畫詞句上，常出現了詩文並茂的訴求。

元代的吳鎮、倪雲林，以及明代青藤（徐渭）、白陽（陳淳）諸名家的創作，不僅是外在形式的簡約，也在寄情上的表徵。如徐青藤時常以葡萄或石榴象徵人品的高尚，而沒能對社會貢獻嗟嘆：「深山熟石榴，顆顆明珠走」的感嘆，雖然吳昌碩為官不長（只任暫短的縣官），也都是翻閱吳昌碩諸多的畫冊，也在坊間賞讀他的筆墨，略為明白畫家的藝術作品，往往存在筆墨之外，也得映於現實作品之中，計有數點心得陳述於此。

1. 題材以花卉為主，並以傳統中的四君子為宗，或有荷蓮、松柏、紫藤等民間常見之景象，仍然在水墨畫文人性質可「入畫」的題材，除了應運士人之志外如此單純物象、更容易融入書法筆法之中。除畫外畫的背景或配景，則以竹石為多，理由如前述。此等畫面綜合而言，正符合「石如飛白木如籀，寫竹還應八法通，若也有人能會此，須知書畫本來同」（元·趙孟頫）的文人畫規範。吳昌碩之所以自謙為畫第三（印第一、書第二）就是他的繪畫題材入畫，均以書、詩、畫可合為一者為優先。

2. 布局與題款。十足標示文人畫筆簡形具的精神與標幟。吳昌碩作畫其來有自，除了承繼古賢志人論畫學理之外，不論是東坡先生提出：「論畫以形似，見與兒童鄰，作詩必此詩，定知非詩人」的主論，或是趙孟頫的：「畫謂之無聲詩，乃賢哲寄興」的理想，文人畫即士人畫，也就是寄形於圖象，而表達作者無限的哲思與理想。

這種綜合性的藝術創作，除了中國文化表現的特徵，也傳達東方美學的多元藝術美，其中傳達了作者的思想、知識與養志養心的整體，也實踐在生活美學的現實。當今韓國、日本的水墨畫教育，就是擁簇在中華文化美學的標的上，而廿世紀產生的東方神祕主義或抽象表現主義的

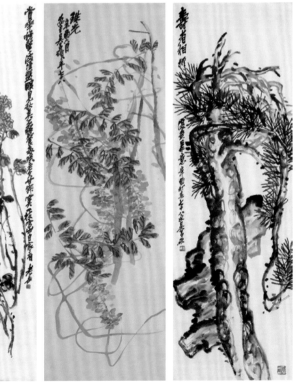

左｜吳昌碩　擬白陽意寫東籬圖　1899　設色紙本　145.7×40.7cm
中｜吳昌碩　古藤珠光　1921　設色絹本　132×42cm（圖版062，頁91）
右｜吳昌碩　壽者相　1921　水墨紙本　131×42.5cm（圖版059，頁88）

畫風，亦源於中國繪畫美學的範疇，尤其是文人畫性質的條件，豈只是畫中的技法，同時也得到精神層面的內容表現出多層次的美感抒發，才能達到繪畫性的盈滿與表現。

吳昌碩的繪畫創作源於文人性質的匯集，也是集文人畫精神的畫家，除了他在中華文化體的充實準備外，有形於開拓時代性的創作，就是「我畫非所長，而頗知學理」的修為上著力。事實上，開拓自家領域、堅定自己信念，集合傳統經驗實踐畫理新生，吳昌碩開啟新世紀（廿世紀）以來，具備國際藝壇，以「表現主義」為現代美學刻起的奠基者，也是創造者。

他的畫，不論傳統題材，或是隨興攝取的描繪對象，大部分都以用筆有關，換言之，書畫同源的筆墨、由書法或篆印的著力點，便是造型原理的「點、線、面與色彩」筆綫來自書法四體的綜合，由線條構成面，必然在畫面的空間上有疏密、對比、照應、統一與漸層等藝術美學的符號；而用側縫筆勢又來自筆筆相疊的相貌，甚至有鐵骨生花的剛柔並濟的方法，使畫面達到與創作形成對照的距離感，促發畫面的景象成為另一時空的意象。例如枯墨乾擦與水墨淋漓互為前景與背景的創作，可增加層次與對比；或鐵線描的勾染簡練之後人物面相的繁複，又成為人物畫高

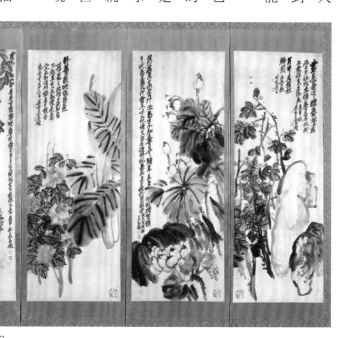

吳昌碩　花果六曲一雙屏風　1920　設色紙本　138×54cm×12

古幽情的寫照。

餘此類推，當今看到他如此率直而前，論物為心的「筆不筆、墨不墨、畫不畫、自有我在」（石濤語）的創作，在他之前似乎沒有看到如此「文人畫」性質的大家，儘管他與趙之謙或任伯年等海派畫壇往來密切，但他擁有的國學底蘊、書法功夫，而後點染畫幅的表現，豈只是「畫畫」而已。他時常在詩文上表達創作的心性，例如荷花：「八大昨宵入夢，督我把筆畫荷浩蕩煙波一片，五湖無主奈何」，又題一幅山水：「雨氣欲沈山，學梅瞿山潑墨，而仍似清湘大意，衰老意態於此益見」的詞句，在在顯示他在文學哲思寄興的心情。

從他的畫作審視，在畫面的充盈豐盛，實是布局的妙空，採用對角法、對稱法、虛實法、對比法，而後空間比例、時間運用或色彩點染，以及用印提示，均得完型心理安置，在反正為體、相映為用的重量感、古樸感或為充實感，例有「身戴文化千載，成藝術美學當下」的真實。

3. 詩文並茂，畫境深遠。吳昌碩力求古人精華，開啟後人創意。他的文人畫風，感染數百年來的追索形質，雖然明代中葉以

後，中國美學朝向簡約的實踐風潮，繪畫亦在水墨為尚的記號傳承，有徐渭、陳淳之先承受宋代文同、東坡的畫論主張，那麼石濤、八大的畫理，以及揚州八怪的變體等等，在在給了吳昌碩吸取經驗的機會，其中影響到近代畫家如齊白石、潘天壽等，以及再傳大寫意畫的諸名家，如呂鳳子、李苦禪、陳丹誠等人的傳承，甚至在台灣以金石派筆法的花鳥畫家更有很亮麗的成績，以及在南洋傳到吳昌碩書畫藝術者亦能受東方水墨藝術的推崇，其中如陳文希的繪畫表現，都尋著「文人性質」的美學前進。最被注目的是畫面圖形往往只占圖畫的一半，他應用對角分割法，圖象一半，題款一半，以詩書點化畫的內容，雖然畫法「拙、重、大」。但詩文頗具心性的內容，加上書法的運用，便成為吳昌碩的風格與特色。雖之前趙之謙的書畫用印的風格亦得其略似，但訂定了金石派以筆勁墨韻畫形為繪畫美的大寫意，吳昌碩是首屈一指。

例如他在一張「蘭石圖」中的題字，正好占據畫幅五分之二，而且「蘭生空谷無人護，頑石縱橫塞當路，幽芳憔悴風雨中，華神獨與山鬼語。紫莖綠葉絕世姿，湘纍不詠誰得知，當門欲種恐鋤去，王者香貴嗟非時。乙卯長夏安吉吳昌碩」；或者再賞析另一幅「近水茅堂圖」，題為「近水茅堂鎮日開，崔嵬石氣擬蓬萊，甲寅秋吳昌碩」的作品，均是過來，祖芬先生屬，擬清湘法，敢云畫風清如許，山色經霜洗畫面的文人氣節，或說他選擇的題材就是書畫技法相通，以詩文典故明示，暗諭他的人生與藝術美學的主張。

說吳昌碩的金石派畫風，亦可說文人畫的正宗，從文人畫在中國文化中所闡釋的藝術美學，自身的修養，在文人品評上，他曾經文化經驗的歷史，也開創畫質重文適象、情思並重的風格。

4. 筆墨傳燈，建造風格。中國繪畫在歷史上有多層次多元性的發展。然在晚清社會不變之時，國際間文化形態與衝擊，更加深民族性的覺醒。吳昌碩的讀書人風骨，完整接受中華文化與藝術創作的元素，便有一種民族自尊與自覺的創作主觀。他在詩句中主張如趙孟頫的復古思維，復古是傳統文化的精神，也是文化積澱的內容，不是食古不化的模仿、並「與古為徒」志向，「四書五經為讀本，道德南華可修身」的內在修身外，他的自在自主頗得「苟日新、又日新」的精神，因此，他宣示的「畫之所貴貴存我」、「古人為賓我為主」，好個「為主」的主張，使他在文人畫或金石派中建立了不朽的地位，也在大寫意的風格豎立大旗。

因此，成就廿世紀中國繪畫大家，也是作為中華文化藝術美學的畫人。或說以金石畫派諸多畫家中，雖然很難說誰是誰的傳燈，但筆墨相作，純粹發自華夏九州文明的大畫家，齊白石與潘天壽就是他的傳燈濡之情思確有私塾的關係，若仔細比較研究，當知時代性與環境現實的影響。由於時勢思潮與文化層次的進展、吳昌碩倡導章法宜古、氣勢自生的精神，有「奔放處離不開法度、精微處照顧氣魄」的主張，是否我們在另一位大師上看到這樣的版本，並實踐他這種筆墨特質的「現代性」書畫。這位藝術家就是齊白石先生，另一則是潘天壽先生。齊白石的藝術之美，另文再敘。唯看到曾在詩文上：「青藤雪個遠凡胎，老罐衰年別有才，我欲九泉為走狗，三家門下轉輪來」的齊白石，除了對徐渭八大外，就是吳昌碩的感染了。此話惟真，若沒有在畫面上題文用印，乍看之下，吳昌碩的荷、藤、桃或人物等的模具，是否分不出誰是誰、畫為畫的內容了，齊白石的坦誠，也將吳昌碩的藝術美學開了一道「古風質樸、自由奔收」（潘受語）的圖記。

另一位深受吳昌碩影響的畫家潘天壽，被推舉向吳昌碩請益時，即

受他的指點與鼓勵，並以對聯：「天驚地怪見落筆，街談巷語總入詩」鼓勵，並親切稱潘天壽為「阿壽」，「阿」在古語與閩南語是語助詞，表示親密而關切的意涵，「阿壽」之始也成為潘天壽屬名的常用語。吳昌碩在多次看到潘天壽的繪畫創作時，曾對他的學生說：「阿壽的畫有自家的面目，…他學我最像、跳開去又離開我最遠，大器也。」此點認知卓見，果然看出日後潘天壽的藝術成就。當潘天壽出自吳門，超之老罐時，便可體悟出以「金石篆籀之學出之，雄長四似樓茂，不守繩墨」的吳門下，潘天壽的中鋒之筆，沉浸入岩的墨法，便是大寫意畫的傳燈。而潘天壽的藝術學，嘉惠藝壇倡導民族性、社會性的文人作風，在「師其意不師其跡」的傳承下，有時代新風格的表現。

吳昌碩傳燈者眾，而其藝術美之深厚，來自中國文化多層智慧的結晶，絕對是文人且知識分子的美學傳遞者，在德行、知識、思想與才情之間，體現新世代（明、清以來）文人當知必知的共感。正如他一幅「花卉」（1921）作品上「爛斑秋色雁初飛，淺碧深紅映落暉，絕似香山老居士，小蠻扶醉著青衣」的典故高情。以書篆入畫，以詩詞入情，以景物神韻得美，以樸實重義開創藝壇新生。

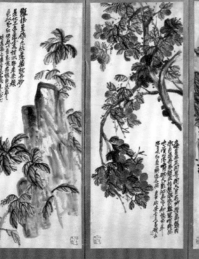

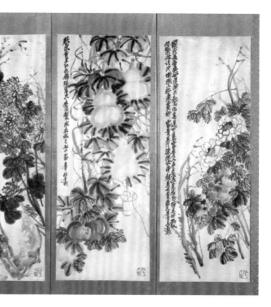

吳昌碩　花果六曲一雙屏風　1920　設色紙本　138×54cm×12

參、白石蘊玉——齊白石寫意筆墨

就個人學藝歷程，在諸多畫家中，特別喜愛齊白石的花鳥畫，也應和坊間所理解的畫家就是張大千或齊白石了。

然而稍長看到齊白石的畫片，並一一臨寫之，方才發現齊家的筆墨如簡而拙、直而新，卻無法臨寫模之，因而有「戲筆而無狀」的擱置桌前。雖然百思不解，或育我以性的美感初個部分，可以教我以形，或育我以性的美感初階。因而再三在搜集齊家畫跡（圖片），以求歸納其蹤時。我志向藝專求學的師長：金勤伯、陳丹誠、胡克敏教授，均授以「功夫豈是天生有，鐵釘磨功在日新」的訓勉，而提及齊白石的生長環境、或習畫過程，甚至談及當時的社會現象，以及中國文化的現代化運動。才覺受了藝術家的養成教育，來自環境、時代、心智與才情俱備時，必有奇異瑞象出現，齊白石就是在時運與勤勵中獨領藝壇風騷。

1.白石先生生於一八六三年，卒於一九五七年，湖南湘潭人。字號甚多，如初名「純芝」、「阿芝」、「齊璜」或「瀕生」的畫家，自小以鄉間生活、或學習謀生能力、打柴、挑水、種菜、木工或農村耕讀的田野生活，與漁樵耕讀的隱士不同，是因為時局不

穩、窮困鄉間，或是他日後繪畫題材的充實有關，在求生存命中鍛鍊出剛鐵意志，在力爭上游的生命激素，了解「一枝草一點露」的豁達。他半生的顛沛流離，終於在五十五歲（1917）到北京，開始了他後半生輝煌而堅定的藝術創作生活，也開拓他在藝術上成就的時刻，甚至有機會與藝壇友人談藝論畫、出入國內外的開眼環境。

其中最為關鍵的時機，則是中國文化的新潮運動，名家名人特別有理想與見識，如他的老師胡沁園，之後的陳半丁、陳師曾（衡恪）、王夢白，甚至徐悲鴻、林琴南、梅蘭芳等，或是林風眠、吳昌碩等人。其中如吳昌碩影響他的畫風，陳師曾開啟他的畫境、林風眠重視他的中國畫藝傳承，都說明「往來無白丁」的新環境、新視野。但他的求知力道也在此時默默增強，除了在家鄉受私塾教席的影響，他明白中國繪畫美學在於綜合性的情思藝術，不全為視覺圖象的傳神或表現，所以他篆刻一方印，引自唐人的「一息尚存書要讀」的方印，可見他對「士人」內涵的重視。雖說生於田野，卻是力爭上游的藝術工作者，且造就了廿世紀中國繪畫美學新視覺與新風格，他的「奔放處不失法度，謹微處不失氣魄」（楊力舟語）。

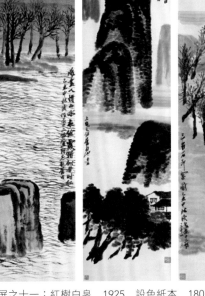

左｜齊白石　山水十二屏之十一：紅樹白泉　1925　設色紙本　180×47cm
左1｜齊白石　山水十二屏之十：雨中山家　1925　設色紙本　180×47cm
左2｜齊白石　山水十二屏之五：彩霞流水　1925　設色紙本　180×47cm
右｜齊白石　山水十二屏之四：柏嶺幽居　1925　設色紙本　180×47cm

2.風格始自造境。齊白石繪畫創作，在風格展現上有諸多的特徵。例如簡、真、實、與時來說。何謂「簡」在於題材上的單純化、在於筆墨的乾脆俐落，在於景物的一目了然，甚至是詞句的平實白句，直接以物象物，以意得意。石濤語中的「一畫者，眾有之本、萬象之根……所以一畫之法，乃自我立」的道理；「真」之意涵，即是寫生為本，不論粗筆氣勢或細微鬚毛精節，心手合一描述生態起落、寫意心起的狀態。亦即「理無不入而態無不盡也…寫生揣意、運情摹景、顯露隱含」（石濤語）了；「實」與「真」本是一體，然白石先生的造境，「實在感」必與經驗有關係，亦即在社會意識、深入視覺習慣，人性可親可近的圖象，或山川神妙，或草卉蟲禽立象，在形質體態中穩其形、定其性，如他常在畫面出現的「魚蝦」圖，不論是墨色韻味或是色彩五層，佇立於前者自然之生態，人性之定向。「盈天地之間者，萬物悉皆含毫運思，曲盡其態」（宋·鄧椿）者，即實在神在的美學觀點；「時」是動態當下，有時間性的空間、在空間依存時間的運作。「時間」在生命中是刻記存活的符號，也是運筆著墨時的起承轉合。賞析齊白石先生的作品，下筆作畫之「時間性」掌握，有太極馬步招式，也有萬馬奔騰快速，在起筆、頓筆、收筆的速度上，看到他運筆運氣的呼氣與收聲。始得到「精而造疏、簡而意足」（宋·葛守昌）的美感。

3.布局與結構。齊白石畫作，在圖

象上的安置，與題款的位置的布局，有如下圍棋時空間的斟酌，才以最少的棋子擴大最好的畫面留白面積的比例。以齊白石的構圖布局，看似簡潔有力，事實上我們從畫面留白面積的比例，約可分三層次的賞析：

第一，傾斜的張力。大約是對角線的布置。「傾斜總是跟某種漸強或漸弱有關係，因為它看起來總向一個垂直或水平線之穩定點逐漸偏離或者逐漸趨進」（安海姆 R.Arn-heim）的趨動力，可在視覺經驗開啟更為活潑與力量的張力，或也說是一個視點經驗中平衡現象。因為「傾斜」的力量在於「迴旋」的反作用能量，也是老子說：「反者道之動」的道理。近年學者都有明確主張，如何在畫面上表現出「自然」的力量，包括李奇茂教授說側筆之用，可成畫面的滂沱之氣，姜一涵更指出齊白石對「側」筆有妙悟，曾提出「作畫須有筆力，方能使觀者快心；若苦言中鋒使筆者，實無才氣之流也」，旨在說明使用者不為筆所使，那「傾斜」之筆法與構圖，便是側筆之畫質開端，也是如舞蹈中的迴旋力量，所以齊白石的構圖或布局，在景物的安置中，有一種以側筆為質，且具視覺回力的妙境。

第二，方向的對應，大部分在同一方向的陳列，先齊而後隱，亦即視覺主旨中，以物象之陳列為視覺焦點時，除了現象經驗的習慣外，前趨後隨的主題，必然來自物象的理氣與態勢，在整齊與紊亂中，歸化筆墨的道暢。例如他的「菩提草蟲」在垂下而動向之間，安置了上飛下靜的昆蟲，便有一種自然物性的趨動力，也是來自方向相濟的統合。說得更明白些，不論單樣物象，如四君子畫表現中的梅花、蘭花、菊花，除了少許有疏影橫斜的花苞外，大部分都是向上性、向空性的長成秩序，方向的安排，成為在構圖上，或布局上很精到的考量與表現。

齊白石寫物寫景，在物象的觀察與掌握下，

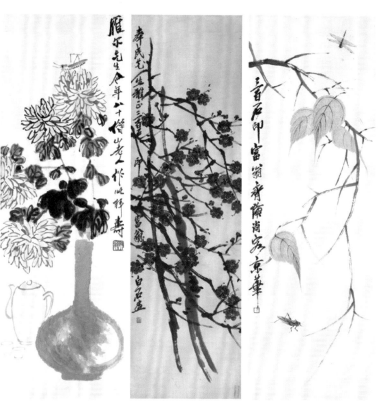

第三，空白的比例。在中國文人畫面上，往往是以少少許勝多多許的道理，以少勝多是文人畫面所追求的美學表現，常常是守黑當白，守白當黑的空間反轉，就是一般藝術美學上的「圖與地」的組合。而水墨畫在文人畫質中更為明顯在畫面有這樣組織。齊白石深切了解美感在於焦點的引導，亦即視覺上自動尋求的美感，究竟是整體畫面還是有主賓之分的設計。答案是主調是由配景而成，甚至主賓有互換的機能。其中包括與觀賞者互動的圖象設計。在文人畫質的表現，齊白石是很在意畫的內容是否能感動觀賞者，或有其他隱諭的思維。

例如，他在一幅「教子圖」上除了在長條紙面畫一點少量房舍外，

左｜齊白石　壽菊圖　1930年代　設色紙本　100×33cm（圖版008，頁129）
中｜齊白石　紅梅　1940年代　設色紙本　108.5×32.5cm（圖版050，頁175）
右｜齊白石　菩提草蟲　1930年代　設色紙本　98×34cm（圖版010，頁131）

整幅畫均以橫筆勾水紋，在房舍有二人對談之態，亦不甚明顯，但在長條紙上題了二百餘字，說明畫意。乍見之下文字是另一個造景型態，再審視方知其文在襯托畫境的創作。這種主賓留白，或詞句圖象相映，在白石先生的畫作裡蔚蔚為特色，亦即「圖即地」翻轉中，更見妙得天趣。

第四，文以顯圖或與詩入畫的美學觀。不論是花鳥類、草蟲類的作品，尤其是山水或人物畫的寄情，都得在他詩文中求取那「草草用筆」卻是「壯闊境界」的創作，甚至寫文於畫作間，批判社會現象，或嘲諷世俗的現實，使他的創作更得到社會發展的真實。例如他有數張得財圖，既以算盤的機能，盤算人間求財若渴的需求，以人或物的意象寄情在筆墨之中；另有多幅諷判官場現形記的「不倒翁」，他在畫上題為：

「能供兒戲此翁乖，打倒你扶快起來，頭上齊眉紗帽黑，雖無肝膽有官階」；又有一幅題為：「秋扇搖搖兩面白，官袍楚楚通身黑，咲君不肯打倒來，自信胸中無點墨」等等多幅以不倒翁論官現象，也說明「忽爾將你來打破，通身何處有心肝」，百年前的社會現象，藝術家洞悉社會現實，至今再體會些許，不難理解知識份子，對於廟堂之無視百姓生死的題材，豈不令人感動。

尚有更多的社會題材，借古諭今，或借題嘲諷的作品，齊白石的內在文質，以傳統中的神仙為題，或以歷史名人為闡述人性真實的雅趣，正符合「圖畫天地，品類群生，雜物奇怪，山神海靈，寫載其狀，託之丹青」（後漢王延壽）的意涵。因此齊白石畫作雖以花卉為主，但就其內容而言包羅萬象，對於社會化中的題材，無論古今、不分階段，凡有助於他創作的資源均得其理而真了。

第五，世俗之真，鄉情之質。就齊白石創作而言，既熟悉而深切，尤其是雕刻神

雖然有論者以為早年在農家長大，也在工藝行業任職，

像、草蟲等民間裝飾品，有助於他工整的技法；又因農村中的牧牛、打柴、打掃庭院或養魚飼禽的經驗，也都匯入他的筆墨中。但若沒有高度的敏感度，以及精巧的才能，又如何能盡收筆底。儘管他作品呈現了普世皆然的熟悉題材，或民間流行的文化層面，但在他的創作與表現上顯露出非凡的造境，也受到大眾的認同與喜愛。除了四君子的點線面與色彩的描繪，有傳統的「文氣」之外，應用技法在畫瓜菓、蔬茄或柿子葡萄、紫藤的交錯線條，亦得之他深厚的畫法，與以文醒藝多層次藝術表現。

圖象簡潔易懂，粗細皆宜，不論是家中茶碗、筷子、飯盒或桌椅、玩具、農具，他都掌握庶人之心，以應深切情感；前項普及視覺的經驗與百家姓的認同，寄寓古典傳統的文化層，既是以圖為記，亦得心靈歌詠，浪漫又典雅詞句，多層情思是文化再生的焦點，齊白石掌握了新舊文化交錯之時的創作，符合環境與時代精神的表彰，題材的寄情、歌詠或期許，既有外在美學光彩，亦得文化纍積深度，繪畫之美，彰顯新境。

4.傳承與文人筆墨。前述齊白石的繪畫特質，略有闡述創作的題材與表現，在畫面上的特質。若是可以說明中國繪畫原本是一脈相承的文化體，不論是漢唐的院體畫，或宋元之際的寫意畫，事實上是因其功能的需要，與文化特質相繼而成的風尚，以助人倫，或飾其華的方向需述，便可以明確說明：「畫者得自天機，出於靈府也」（宋郭若虛）。

畫作之用與無用之間，完全在人性抒發中建立了文化、藝術美學的殿

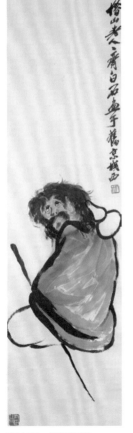

齊白石　達摩悟道
設色紙本　118.5×34cm

堂，其特質如后。

其一，齊白石傳承自始至終，中國繪畫精神的承繼與發揚，雖然被藝壇喻為天才，或農民出身的藝術家，但自發性的才氣其來有自，除了農家的南山之志外，在文化底蘊濃郁的家鄉，俯拾之間既得前人的文化遺蔭，又勤讀耕筆，所以「廿年絕句三千首」的自勵，豈可一夕可得。

唐詩宋詞之「真句貴言」，他以簡潔詞句應之，而不在格律工整推砌，並及應和畫作的新境界。

齊白石自承在文化經驗與繪畫風向受到中國文化的薰陶外，繪畫美學實實在在地說出他受到「青藤、雪個、大滌子、能縱橫塗，余心極服之」（老萍詩草）。傅申教授說：「這些話，活活地顯現了他對徐渭、朱耷和石濤的真摯崇拜孺慕之情，以及他在繪畫的導向」。這段敘述在看到白石先生的真切性情，還期待若早生三百年，也願意為他們磨墨理紙，也說明他在承繼前人的選擇，以及在參佐諸畫家之長後的歸屬藝術表現，雖然他在惲南田、蔣廷錫精緻的圖象中，亦得其潤飾之功，但願為青藤、八大，以及與相近的吳昌碩為門下走狗，以極簡質盛的文人畫風為創作的主旨，並被封為「金石畫派的奇葩」，可見其來有自。

其二，有關齊白石繪畫風格前述已見，然他也被列為文人畫現代感應的藝術家，似乎也與時代精神與風尚有關，來自中國文化衍生的新境界契合。他經歷了專制王朝的規範，又受到五四運動新文化的衝擊，也得到社會發展的影響。在他的創作過程，除了民間工藝要求的「逼真」圖象外，如何展開「氣吞山河」的粗獷與自然，或是人性自由的解放，在二千多年來的「一統」思想，有了可舒解的時空，藝術家的心靈自然歸向心性解放的氛圍，也是藝術家難得的機會，「欲所欲為」在繪畫美學寄情，所以齊白石的畫作，才產生諸多諷諭人間事的多層旨意。其中

如雅聞，比興詩文的幽默與宣泄，在畫面上，不論菜蔬題為菜根香，自家美味或神鬼畫的鍾馗嫁妹、或捉妖、玩具中的不倒翁，歷史人物如郭子儀，以及現實生活的搗耳、捶背等等創作，乃在於「齊白石晚年的寫意人物，不缺乏幽默和睿智，這種幽默感來自豐富的人生閱歷，對世事的解悟，以及對平凡事務中神奇和笑料的發掘」（郎紹君語）。

其三，另一特點就是藝評家一致公認，有幾位關鍵人物，把他的文人性質的畫作讚揚有加，也在慧眼之下得到了被認識與學習的機會，其中他到北京畫院授課與創作，徐悲鴻應該是推薦者之一，將他的藝術成就再推高浪頭，並與學理、美學，尤其是藝術形式的東方哲思，在東西文化互動與不變之時，成為東方藝壇的巨擘，更是中國藝術與文化的亮點。此知交知己在齊白石心目中，有如藝壇論道之陽光。在徐悲鴻辭世，他寫多首詩文紀念，其中一首「槐堂風雨憶相逢，豈料憐公又哭

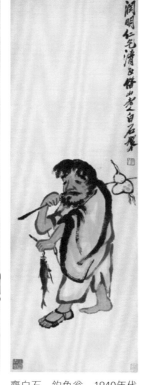

齊白石　醉翁　1940年代
設色紙本　95.5×42cm
（圖版054，頁179）

齊白石　釣魚翁　1940年代
設色紙本　119.5×42.5cm
（圖版045，頁170）

公；此後苦心誰得識，黃泥嶺上數株松」，可見相遇之深。

又有陳師曾先生的相知，將他書畫藝術列為中國文人畫的現代性，也明白寫出他在簡筆清朗的畫境，正是新世代中國寫意畫為宗旨的文人寄情，與當時代世繪畫潮流相通，加上陳師曾也是主張通俗畫題材，抓住庶民生活的情思而作畫，正符合國際藝壇在禪意冥思的繪畫有關。在陳師曾力薦之下，在日本形成一種東方禪思與繪畫美學的合脈現象，因而在日本畫壇受到空前的推崇而成名，不只是繪畫表現成為高峰，繪畫市場亦鼓舞了這位「活到老學到老的鄉情畫家，他齊白石現象至今仍旺。齊白石也在他的詩文紀念這份推手：「君我二個人，結交重相慣，胸中俱能事，不以皮毛貴，牛鬼與蛇神，常從腕底會。君無我不進，我無君則退，我言君自知，九原毋相味」的心情，可也見到他與陳師曾——「文人畫的價值」作者的交情。

其四，齊白石藝術成就論衡。似乎至今「齊白石現象」仍然受到水墨畫藝壇的重視，除了他的畫質明白易懂、清新雋永的畫境外，仿之成真令人難識。但他創作的藝術美學確為藝壇帶來可觀可感的話題，也為廿世紀以來，中國水墨畫新生的力量，甚至也影響到國際間的現代藝術，包括極限主義、立體派主義，抽象主義與象徵主義的「群化原則」。例如畢卡索的彩陶單項繪畫之物象，據說是張大千把白石的冊頁圖式送給他而有所新嘗試。更為受影響則是日本的禪意畫境，以一物一象貫穿整個畫面的玄思，正符合日本人在「南畫」意象中的禪境詩意，以及生命更為勃發的情趣。

論者諸名家，均有精彩文論。在台灣即有傳申先生論及齊白石與八大山人的交錯關係，巴東則以白石、金石的對話；王方宇論及齊白石畫「岱廟圖」的創意；或是蔣勳書寫齊白石——文人畫最後的奇葩；蔣健

飛撰文，齊白石的詩情畫意等等。更為歸類其藝術表現的學者，如王哲雄說：「齊白石的藝術特質有四：(1)筆與刀連氣的金石派功力；(2)通俗題材境界提高；(3)題款文辭與畫作位置的搭配；(4)筆簡意賅墨韻十足的運作」。足為當代水墨畫新生力量。又如楊力舟館長提出幾個特點：「(1)發揮文人畫的精神如意構圖、題詩、鈐印的考究；(2)作畫妙在似與不似之間的哲思；(3)基本功夫的進程，理解客體、借鑒形式、以客體為依據創造自己；(4)奮勵不懈、革新畫境」。而郎紹君以為齊白石畫作的構圖有一曰簡少、簡單單純、主體明確；二曰奇新、掃除凡格，另立新奇，有如揚州八怪之新穎結構；三曰粗拙，充分應用毛筆側筆為畫質，中峰為輪廓的交互應用在粗中有細，拙中有味，耐人尋味等等的評述。

其五，社會性與現代性掌握。齊白石的時代，正值社會發展極為激烈的年代，國際間民主思想的萌生，專制體制的解體，來自現代性哲思。不論共產社會的理想或自由體制的建立，思想家都在尋求有益人類生存環境，應該是富有、健康、自由、平等的大公無私的大同社會，雖然在運行中又陷入了極權與民主的旋渦裡面，但一般人性解放的思潮迷漫十九世紀、廿世紀之間，造成權力的移動與匯集。就國際而言，民主自由思想為宗的西方國家，與東方爭求人性解脫的思想，均在各處發生。或改革或動亂的社會變易，藝術界必然是受到直接的衝擊與影響，儘管藝術工作有種心靈豐富即為價值的倡導，但作為情思寄託的藝術作品，藝術家當然有感而發，即所謂的藝術創作發皇於社會意識與環境現象的反應，是屬於文化的、歷史的、文獻的、更是環境的。

齊白石的年代正值東西方文化交融，也存在社會意識的覺醒，所以作品中有關的符號性、象徵性、或表現性，均有其美學根源，也有哲思傳承或再現。若是傳統中的文人畫性質，來自神祕主義為內在精神的文

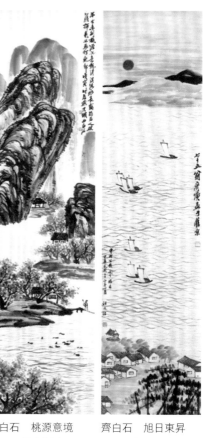

齊白石　桃源意境
1938　設色紙本
181×49cm
（圖版006，頁127）

齊白石　旭日東昇
1935　設色紙本
175×44.5cm
（圖版005，頁126）

人，禪意隱密而發，詩性雅而悠遠，齊白石的作品與西方在追求的極限主義結構、抽象表現、應有異曲同工之效。雖然齊白石的不能與達達主義類比，但物象與意象的觀念性，是否也是一種「文人氣與普普氣」的氛圍呢？

當時空在人性的覺醒與發展時際，齊白石創作新風格的源頭，正是中國文化從君主專制回到民主體制時，他以一種在鄉間或民間的思維，重述水墨畫藝術美學的新起點。一方面著重象徵性與表現性的文人風貌，另一方面則不失物象的逼真，也就是物象轉為意象時，是否得到觀賞者的感動。徐悲鴻在「中國畫改良之方法」論述中，即提到「畫之目的∴曰惟妙惟肖……。然肖或不肖，未有妙而不肖也」，這是當時代的藝術學理與主張。

齊白石的畫不論是山水、人物、草蟲、花卉或雜項的取材，就有肖與不肖之間、也在意與不意之間，正仰向新視覺新思維的造境之中，他承繼了中國文人畫性質，且發揚光大，也在國際追求心靈解放與個性表現之中，奠定水墨畫的新境界。

5. 藝術造境、白石現象。齊白石縱有天才，亦在學習與成長中，不斷精進，雖沒有在正式學堂受課，但好學不倦、力求新奇的研究精神，絕不是一般習藝者只在筆墨反覆技巧而已，他深切明白「手受於心、心施於情」的重要，所以自謙「無才虛費苦推敲」的詩作，卻有「廿年絕句三千首」的成績，且是快炙人口感人詩情，例如畫不倒翁：「烏紗白扇儼然官，不倒原來泥半團；忽耳將汝來打破，通身何處有心肝」，既通情達理，又幽默諷刺，與其他詩文均在大眾認知出現鄉情與文氣之間的對應，這也是代表民間為旨的精神教養。若沒有寫實的內容與情感如何己達達人。

其次他在取材上的廣泛，均來自大眾生活的實體、鄉村或城市、廟堂或百姓農民或士人等階級皆能視為「自家」的景物，使傳承文人畫以來的情思創作更接近大眾的生活、並描繪大眾生命的內在價值，正符合國際藝術發展中，通俗、直接、取樣，象徵與寄興相契，其中寫意筆墨抽離物象的微觀，有自得其樂與融合情思的效能。

再次是精細而粗拙、筆簡而意足、時空之對應、詩文之彰顯、以及通俗與大雅的對照，則是齊白石藝術美學的本質。他可以在草蟲或畫象精細中得到物象的真實，也可以代為半抽象的拙筆，以停頓轉合中看到再三反芻的美感；以中峰描繪物象之特徵，如漫畫的重點表達似與不似之間，然而將人性情思寄寓其中，觀賞者得到一種舒坦的解脫感；構圖佈局在黑白中安置物象的對應，使畫面充分生動的機能；而題詞於畫面上的位置是構圖的一部分，內容則在談笑中渲瀉情思的內在，既親和而入情入性，頗合大眾的情緒之抒發；至於印石之才能，除了自勉自勵外，常有畫龍點睛之效。

齊白石是廿世紀中國畫家中最被推崇的藝術家，有「齊白石現象」

262

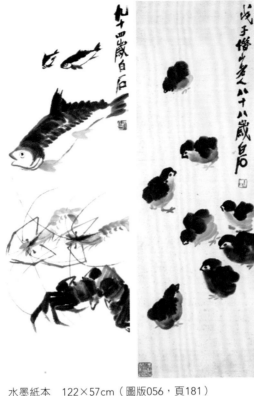

的產生，也代表了民族畫家、鄉土畫家、金石派文人畫畫家的美譽，雖他自稱是徐青藤、八大山人或吳昌碩的門下徒弟，但中國文人畫何止這三人為代表，諸如宋代牧谿、梁楷或明代的陳淳、林良、呂紀；清代的惲壽平、蔣廷錫等等均可在齊白石畫面上看些痕跡，但一個畫家的才情，乃寄以思想、知識、品德與才情的綜合體，也是可以消融各家優點的創作者。他做到了跨世代跨各家的特點、掌握了新世代、新視覺的現實。齊白石成就了中國繪畫中「形具神足，靜觀幽默」的文人藝術的大宗師。

左｜齊白石　清白傳家圖　1940年代　水墨紙本　122×57cm（圖版056，頁181）
中｜齊白石　悠游　1954　水墨紙本　99.5×34cm（圖版074，頁201）
右｜齊白石　覓食圖　1948　水墨紙本　105×32.7cm（圖版033，頁157）

肆、藝術創作的變與動——傅抱石

有關傅抱石藝術美學的理解與探討，在水墨畫壇上已有很精彩的提示與研究，不論是精闢於學理與美學見解的學者、或專題論述的學人，很明確地把傅抱石在中國繪畫史上的表現，列為中國畫的復興者、也是新生筆墨的創作者。誠然當我們展開他的作品圖錄時，一股清晰而深遠的畫境躍然在眼前。

筆者應長流美術館黃館長囑託，希望能略為將他的繪畫成就，或是對中國藝術美學的成就書寫些許心得，以為藝術創作或有共感者參見。

傅抱石先生生於一九○四年是江西南昌人，原名瑞麟，卒於一九六五年，介於吳昌碩、齊白石之間，對於中國繪畫藝術美學的貢獻巨大的傑出畫家，或也是「三石時代」發展者，在中國繪畫發展史上是繼往開來的學者、名家，與吳昌碩主張的文人畫論、齊白石的雅俗金石筆法齊名。堪為在學術理論與藝術教育貢獻至巨。尤在中國繪畫創作在新與舊之間，傳統與現代分野，或以西潤中、借古知今的論述中，在他得到獎學金赴日留學之前已有很深入的見解，並且在入學日本國立東京藝術學校時，已有諸多的學理研論與藝術作品的發表。例如廿二歲就著作「國畫源流述概」，之後又撰寫「中國繪畫變遷史綱」等論述國畫的發展，堪為一位以研究為重的傑出藝術家。

本文參考諸多學者、專家的文集宏論，如何懷碩教授、張國英先生、沈以正教授，以及在傅抱石學術研討會中的諸多論文，如萬新華、江夏、葉宗鎬、蔣健飛、胡書林、李麗芬等人的文字，興啟文體與藝術美學之間的從屬關係。當然也得從傅抱石先生的創作風格、陳述他創作的主張與表現。其中作為中國繪畫興革者，在大時代文化復興的浪潮下，是否可以更明確認識這位「畫中奇人」（薛慧山語）的藝術美學的

能量。茲以下列數項陳述。

1. 環境與學習。在新世代、新環境中，藝術創作所具備的條件，必然與社會發展相關。傅抱石的成長，在於廿世紀初期知識的覺醒，與中期百家爭鳴諸畫家的感染，對於一位既有抱負又有才情的藝術工作者，必然產生諸多的學習與多元性的創作理想，雖然不見得在日後均可一一展現成果，但近赤者紅、近墨則黑的影響。當時代，畫壇是要求「現代化」的時刻，現代化是科學、自由、個性在生活中理性的探求，更好的生活環境、生活品味，應用在藝術上的美學觀，則是一份內在精神力量的抒發與渲瀉，而不是因循過往的複製，凡事都在追求時代精神與環境改善的力量。

傅抱石成長這樣的時空，加上他的才情與奮勵。在孩提時期就在鄰家的裱畫店當學徒，並且熱愛篆刻印石藝術的學習，加上店裡常出現精彩的畫作，觀摩、學習或試作的成績，常受到讚賞與鼓勵；也是天生就有學藝與傳習藝術的能力，在自學中或模仿名家書畫印刻的功力，如趙之謙、陳鴻壽等作品，均顯現出他的才華與技巧，作為藝術工作者的首要條件，就是「手」的靈巧力，以及所表現的品味。

之後就讀師範學校，擔任中學教師，一方面教學上努力，另則在藝術發展繼續進步，就在任中學圖畫教師時，不論學理或技巧，包括印石、書畫的成就，遠近聞名，也在這個時候，被時任中央大學教授的徐悲鴻發現，認為他是位可造之才，也是中國繪畫、藝術的後起俊秀。因此，一九三二年東渡日本開始行萬里路之眼界，一方面印證中國繪畫發展與日本畫家關係的考察。到了東瀛時「並沒有立即進入學校學習，而是先不停地到各地美術學校、美術館、博物館……考察閱讀……包括美術理論、美術教育、工藝美學義等等的研究」（葉宗鎬語）為的是「先

識後行」並在考察行程閱讀與觀察的心得，撰字成章：一本是「日本美術考察」，另一本是「日本工藝美術考察報告」，之所以急需如此作為，與他在中學教師的課程有關。

我們所知道當年的留學，並非是順暢無阻的，包括旅費與時局都是可以左右留學生的去留。在後繼無力之下，回國了，也是自我沉潛之時。俟後在到日本之後，進入了東京帝國美術學校，是今天的武藏野美術大學的前身。這個學校基本上引進國際精彩的美術理論與創作，不論是新舊思維的美術創作都是必修的課程。其中對於傳統的書畫，正如中國古式的教學法對傳統美學與表現，不論中國強調的「六法」均得以臨摹研究；但對於明治時代以來的西洋藝術亦得明確詳實，可說是新時代要有新視野，舊經驗必有新發掘的文化體。

傅抱石原本就在中國傳統中開發新形式，與創作動機在情思自省，所以進入了日本藝術學習中，便投入日本的中國繪畫史、理論名師——金原省吾的門下，深入從外國人的講述中國美術理之下更進一步深切與發掘，作為東方藝術美學之宗主的中國藝術思想核心，將他的老師著作：「唐宋之繪畫」、「東洋美術論」等書，同時自己亦著重於具有藝術表現的論文，如「中國繪畫理論」、「苦瓜和尚年譜」等。

理論發掘是繪畫創作的根本，他在日本幾年的時間，除了讀書考察日本的美術教育，他的水墨畫創作，包括印石的刻功或書畫的表現，在有限的時空內，表現出亮麗的成績。一九三五年五月在東京銀座松阪屋的畫展覽，得到空前的好評，並且被訂購幾乎一空。這樣的成績，廿世紀初期的中國書畫家，雖然不是第一次，確是很令人羨慕的成就。日本藝評家視他為中國書畫藝術的深層藝術美展現，又得以橫山大觀或河井仙郎熟識亦結為藝友。日後看到傅抱石的人物畫或題材的選擇，以中國歷史各人的題

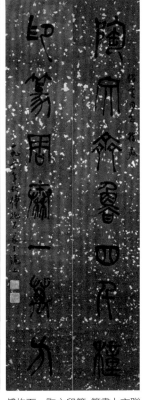
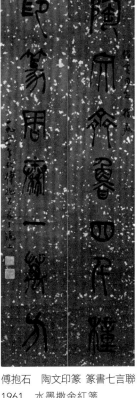

傅抱石　訪友圖　1962
設色紙本　110×45cm
（圖版019，頁232）

傅抱石　陶文印篆　篆書七言聯
1961　水墨撒金紅箋
107×19cm×2
（圖版029，頁245）

材如屈原、老子、李白等故事的連結，便可證明他在日本學習的成就，或學習的心得，促發他對中國藝術的熱心與創作有很重要的驅動力。

留學增強眼界與學理，包括技法的應用，介於單一法則的大渲染法，均以傳統文人畫技法有所增強。（後文再述），尤其是對於新潮流中的新視野，大大地展現傑出藝術家的能量，據文獻與他的作品考察，他在東京學習的素描基礎，已經在毛筆的中偏峰之應用，並且在面與面之間有了層次的追求，儘管中國的山水畫，就形質而言，亦有「五色」之分，也有陰陽互補之表現，但在明暗統調或線條粗細的應用上，傅抱石的技巧，更明確建立「現實」場所的現代性，也符合當年在中國繪畫上發展的新生力量。

　2.時代精神與研究。傅抱石（1904-1965）的時代。正是新世紀誕生的時代，雖然年年有新意，也有天天都有新境的可能，但時空進入由農業時代，到工業時代時，才發生諸多的社會問題，也產生情思的變化。尤其在工業革命之後，社會的變異在科學經濟的發展，促進人類情思的勃發，也導引人類行為的改變，包括生命價值或生活方式。並在弱肉強食的氛圍出現後，人性追求自由或民主，以及自我實現的生活大增，也導致人與人之間，國與國之事卻有驚人的變易。生活如此，社會亦然。那麼，生活在廿世紀前葉、中葉之間的變化，就有很令人意想不到的事發生，包括二次大戰、包括科技突飛猛進的環境，人類生存的空間與秩序，必然變動而不得不有相對的思考。

　傅抱石出國，與諸多藝術家出國的目的相若，到日本是較為簡便的方式，與甚多留學西歐的不同，日本文化誠然受到中國文化的影響。同時也受到西方文明的衝擊，在鄰近中國的一水之隔，顯然方便中國藝術家的造訪。

　若要與時代演變來說，日本正值明治維新後，全國迷漫一種驕態革新氣氛，來自西歐文明的學習，除了科技社會之倡議現代化外，對於西方文化的理解，也在時代性的進步中，有了更為深層的學習與模仿。在藝術方面的「巴黎現象」，除了印象畫派很適合日本繪畫中的浮世繪中演化而來，對於後印象畫派或表現主義，野獸派的學習，促進美術西潮的流行。當然這項運動對於原本較接近東方藝術的傳統，其中水墨畫的衝擊是項重大的改變。但是孰是孰非，在一片革新的社會意識的流行中，對於藝術家創作的選擇，卻各具有一套學理支持。

　傅抱石赴日前，已有了日本畫壇組織的理解，也自個兒在民國初年社會革新運動受到外來文化的影響，在新（現代化）與舊（傳統文化）之間，正朝向個人選擇環境的時機，到日本留學也趕在國際間的各項革新而成型。他明白自己的需要，以及要藝術研究的主題，其中最殷切的

中國繪畫的改革，應該從何做起，以及研究中國繪畫風格在日本，或其他國家的發展是否有特別的詮釋與表現。況且藝術發展的源頭，恐怕來自文化體與社會意識有關，並不只是外在形式的雷同和模仿。

然而當時日本藝壇也分為新舊兩端的抉擇，全盤西方與傳統化的堅持，與社會的情況相仿。美術學者潘潘教授說：「傳統人士主張基於中國水墨畫的文化體，來自東方文人的情思與社會價值的修為；現代派則以現實社會所引發，認知新景象為視覺經驗，應有時代生活的張力，該在當代時空中表現生命的真實」。這是二分法的歸納，也是藝壇自古至今仍然爭議的課題。沒有對與錯，只有好與不好的分野。

傅抱石到日本後的選擇，應該是開了眼界，卻沒有在二項大環境的變易下，擇一而行，卻是更取其特質而從事畫理與創作研究與實踐。即所謂現代性就是藝術家所領會並表現的作品，有一股被知覺與感動的美感。例如他說：「中國畫要變，需要快快的輸入溫暖，使硬化的東西先漸漸恢復，它的知覺，在圖變更它的一切。」又說「一種藝術的真正要素，在於有生命」（引自葉宗鎬語），這些論證是他在留學之後的心得，不僅僅要有傳統的經驗，更要有現實的鋪陳，所以他自日本回國後的藝術教育，便有「蹤跡大化」與「其命維新」的創作動力。

3.創作理念與實踐。王陽明的「知行合一」說，傅抱石在美術理論與實踐，是為陽明先生思想的奉行者。他自小在文人氣質與知識份子的生活環境下，雖在貧困環境中度日，卻有其先天氣質的昌旺，即在文化經驗中，一方面興趣之所見，亦是創作力之培養。除了印石藝術與印石文采中的表現外，在藝術教育推展上，亦有鐸聲不輟的熱情。不論他服務學校或社團的演講，無不一地用心至深，用情之真，並也在其繪畫之餘力著作藝術理論以為他創作動機作註腳，例如「國畫源流述概」、

「鄭板橋試論」，或是譯自日本學者梅澤和軒著「南宗畫祖王摩詰」，金原省吾的「唐宋之繪畫」、「東洋美術論」等等均表現出傅抱石在藝術理念上的博大，有了開闊眼界，便有創作的動機。有了主張就有動力，在創作上的表現就有了深層力量。

不論是中國文化的新生，或是日本畫的現代化，也不論文人畫性質的現代性；或東洋畫形式的「南畫」，以東方美學為基礎的中國繪畫美學，在傅抱石美學理念中具有新風格新時代的理想。他曾說的「思想變了，筆墨就不能不變」，並更具體提出：「只有深入生活才能夠有助於理解傳統；也只有深入生活，才能夠創造性地發展傳統。筆墨技法，不僅僅源自生活，並服從一定的主題內容，同時它又是時代的脈搏和作者的思想感情的反映」（引自許玉鈴文）。生活何謂就是生命悸動的真實，也是活動的作為，更是生命追求中的應變。生活如此，繪畫藝術的製作何嘗不在此列上。

傅抱石這項創作的美學理念，承受當時代的美術思潮，也在興起一片「現代國畫」運動的風潮時，不只是在國內的畫壇出現甚多的省思與

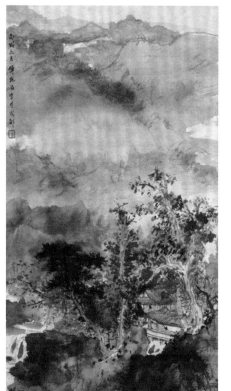

傅抱石　秋水臨宅　1946　設色紙本
73×41cm（圖版011，頁216）

行動，諸如後來成派的嶺南畫風，或是主張寫生論的學者、創作者的討論，對於國畫現代畫，或現代國畫的主張，均有繁複交錯論述。誠如高劍父說：「現代的繪畫，與古畫間主要的分別，不應該只是形式上的，而應該是在思想上的」（高劍父著我的現代國畫觀），並且在高劍父的主張「在表現的方法上我們要取古人之長，捨古人之短，所謂師長捨短；棄其不合現代的，不合理的。」（如前引注）旨在創新，意在新境。高劍父與傅抱石前後期的留學東瀛，在繪畫創作均有同感的新美學主張。在今日看來只是一種藝術創作的另一項新的表現，原在創作者的視覺上如何扣緊藝術美的多元，卻在異國中發現了諸多的可能。所以傅抱石在中國繪畫創作，挾著文化底蘊，開展時空的條件與人文精神的核心，不僅有新視覺的看法，也有理念中至極的作品呈現。

有了新理念、新見解，對於創作活動，自然顯現龐大的力量。他調整繪畫本質在創意、在情思。當舊體裁、舊形式，無法在筆端出現生機時，如何借古開今，或今為古用的反省，他提了「自然」造化的隨性隨能而有自我與生命的光輝，被感動在畫面出現時，也會感動他人與共鳴。傅抱石或主張，也是被列為中國繪畫革新派的主要人物。或者可以說，近代國畫家作品的現代化，來自日本追求新潮的影響，傅抱石可作為代表，其他如嶺南畫派以光影為新視覺經驗的諸多畫家，未及有傅抱石國畫創新得全面表現；而留學西歐的國畫家，或回國後從事中國繪畫藝術的徐悲鴻、劉海栗、或林風眠的引西潤中的風格，是有很大的差異，雖然都為國畫的現代化多所貢獻，但在表現的形式與風格截然不同。

4.傅抱石創作的風格與內涵。承上文的陳述，傅抱石雖然在未出國前的作品，顯然也在文人畫簡潔的筆墨上，或是傳統國畫美學，或理論的範疇進行學習與創作。不同於一般畫家的是除了明清以來的名跡作為創作的範本外，他孜孜於晉顧愷之的「畫雲台山記」時，了解山水畫不是風景畫同質，而是在「遷想妙得」的繪畫美感元素；也研究石濤的「搜盡奇峰打草稿」的意涵。深入了藝術創作的核心，本於真實與情思中的寄寓與表現。

這是傳統國畫創作的過程與學習的方法，除了「六法」的美學基礎之外，想要有新的見解，就是書卷氣與縱遊天下的行動了。雖亦有如明未揚州八怪，或亦得襲賢積墨法等等名家經驗，但從上海到北京的水墨畫家，傑出者固然不少，但有特別風格者卻不易尋覓。傅抱石所屬的時代，西學東進、東學隱密中，顯然有很大的差異與衝擊。

一向注視研究學理如傅抱石，又得有留學的機會，對於他的創作顯然是得心應手，也尋求了他認為國畫中必須挹注的新形式，在學理與才學交融之下，他吸取從東洋所注重寫神寄情，並締造照畫面境界新生的

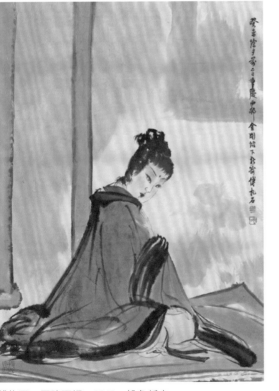

傅抱石　回眸百媚　1943　設色紙本
67×48cm（圖版002，頁206）

技法，以寫生為本，以文化為質，除了外在題材外，更借古知今，或詩意綿遠的作品。在此，試以幾點特色分析傅抱石作品表現風格，以應證前述藝術美學，在他創作時代的特質。即如他自己序言中提出的重點；

1 擷取自然；2 詩境入畫；3 歷史故事；4 臨摹古人（傅抱石壬午重慶，畫展自序），然而歷史故事，也採取前人題材，而詩境入畫莫非自然。從這個角色審視，傅抱石在作品風格上，應有下列特點。

其一，注重學理與美學的鋪陳，也就是前人創作的經驗，而後採取「文史哲」思維的題材。當然這些創作品的提出與表現，先得有深厚的文學基礎，例如他同意中國繪畫源自秦漢以來的歌、賦、騷的精神神韻，也來自唐宋和六朝的美學鋪陳，不論是楚辭、唐詩、宋詞的內容或韻腳。傅抱石知之甚切，也別有情思的寄興，所以在創作時，除了民族

情感外的文學經驗，他理解出作為東方美學的中國繪畫藝術美，是多元次與多方美感的表現，畫作可觀、可歌、可賞，又得畫外畫的弦外之音。所以當他從國內的印石內容鎸刻為文化體，並酌參文學內容為作畫的題材時，一份明確的選擇，中國藝術美即在筆毫之間運行。

在日本又得到了名家如橫山大觀、富岡鐵齋、橋本關雪的啟示，他們的作品中如屈原、老子出關、瀟湘八景，拾得寒山或是中國文人生活剪影等，都因應了傅抱石創作的靈感。或者說內容的表現，在於形式的技法，日本畫家不論是傳統或新潮的水墨畫，當時代的「現實」風格，在物象中挹注的歷史故事，或實境的寫生，均受到中國文化與繪畫美學的影響，也因時空的轉移，「變」與「不變」之間，繪畫的意境就中國繪畫而言，詩意、文意與寄寓，是非常明確的內容，尤其書、詩、畫相融一體時，日本名家的表現自然影響了傅抱石的理想。以歷史故事為主題，在中國境內雖然廣受採用，但賦予美感與情意

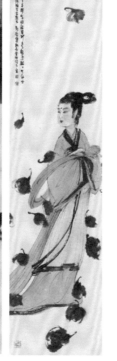

傅抱石　賢士圖　1960　設色紙本
67×42cm（圖版017，頁229）

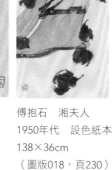

傅抱石　湘夫人
1950年代　設色紙本
138×36cm
（圖版018，頁230）

思的作品，傅抱石的表現至為精彩，再加上他應用於技法的純熟與佈局，將人物活化，也加入情感的機能，同時以他借古論今，或借古開今的人文思想，歷史故事中的英雄、文人，或思想家栩栩如生的躍然畫面，而詩情畫意中的秋興歸雁、平疇千里、蘭亭曲觴、竹林賢士，或風雨歸舟、觀瀑圖景等等，均得藝術創意的新境界。

人物畫題材，最被論者再三咀嚼的作品，來自楚辭書中的故事，最為靈活，如九歌、國殤、山鬼和湘夫人、湘君、屈原夫子，以及賢士圖的造境與照像。傅抱石以歷史故事，心靈相契的文藝性造境，如湘夫人的畫像，湘夫人是誰，是神靈還是仙女或人影，都可能悲態或喜春，有衣飾或季節時令，當完整人物畫完成後，再加上落葉飄然紛紛飛絮的氣氛，在傳統下的人物畫是未曾見的瀟灑，動感十足，活化造境之美。這類

人物畫在中國畫壇上，除了近人高劍父也有一張「悲秋」圖象的落葉繽紛灑在高士人物畫的畫面上外，倒有不少日本人的水墨畫較常見的畫面。

人物畫的取材對傅抱石來說，更是得心應手，他承受中國文藝上的名士、名詩、名詞後，如南山之夢的陶淵明、如蕭山古寺的比丘尼、如程門立雪的黃庭堅、如東床快婿的王羲之等題材，人物不一定是原相，故事卻是十分雋永，將人物置於景象中，或立或臥、或止或動，在故事的導引之下，人與景、事與意、美與境交融時，它是一幅有張力的藝術創作。不論陳述已懷或表達文化深度、愛鄉愛國愛美躍然紙面，正如何懷碩教授說：「繪畫元素對比與關係創造性的駕馭」正是傅抱石人物畫，山水畫獨創的關鍵所在（引自傅抱石畫集何懷碩序）。

其二，山水畫與寫生，這是常被應用於山水畫藝術美的題材，也是中國繪畫中認為山水畫不等於風景畫，同理風景畫也不宜說是山水畫。但為何以山水畫作為創作的主題都強調寫生的重要，而寫生究竟外相描繪，或是心象寄情，在不同層次的山水畫家，就有不同的解讀與創作。傅抱石的功夫看來是聚集文化體與現實性的大家，以心靈之創作是寫生的開端，也來自唐宋名家「胸中丘壑」「非山非水，又是山又是水」的多層反芻而形成的藝術創作，尤其石濤山人的啟發，一法之論、筆墨論、資質論等固然精確，但能取勢得意者，傅抱石確實掌握到山水畫的

傅抱石　黔山遠遊　1944
設色紙本　118×42.5cm
（圖版004，頁208）

重點，如「搜盡奇峰打草稿，山川與予神遇而跡化也」「入千峰萬壑，但無俗跡」的造境，非為寫景初識也。

傅抱石的山水畫裡畫境既然如此，他在面對自然景觀，與人文寄情時，所知所想所畫的藝術在創意，也在心靈的寄寓，「胸中逸氣」、還是「千丘萬壑」的境界；傅抱石的技法除了後天的磨練外，先天的才華豈是一般畫者所能望其項背。技法之前固然要有「夫象物必在於形似，形似須主其骨氣，骨氣形似，皆在於立意而歸手用筆，做工畫者多善書」（唐·張彥遠句）歸於技法的特質與能力，傅抱石的山水畫之所以大氣磅薄層次分明，境界昇華在人文與美學的造詣上，亦然在技法應用在畫面的能力，遠高於傳統的國畫家，以「六法」之形質要求。得仔細賞析，他的山水畫法，與人物畫的結合似乎與近代西方印象畫版的造境有關，至少在清末明初，西化的文藝觀點是很契合的。尤其留學日本時，中國水墨畫也在急速的變異中，受到西學東漸的影響，日本畫壇的「創作」似乎擴大了畫面的現場感、除寫生立意外，畫面的景物不再是文人似的點、染或象徵，而有「氣氛」與「調子統合」的講究。除了筆墨線條外，大渲染或側筆塊面的「三段法」（近景、中景、遠

傅抱石　西雨即景　1940年代　設色絹本　43×50.5cm
（圖版013，頁219）

景），結合郭熙的（三遠法）（平遠、高遠、近遠）相融，且以視覺為取景的構圖，傅抱石融古為今，使畫面呈現新意。

唯在當下中國山水畫獨具的思維與截圖，或創作對象必得山水靈氣，人文詩意或是三湖五嶽的名勝，有很多的人文故事，在表現出如峨眉三頂，或華山論道，除了部分寫景外，均在描繪它存在的歷史故事，或人文趣談，而寄情山高品高水流情深的意涵，而不只是外在寫實的筆墨。如此看來傅抱石在幾次出外寫生時的作品，除了部分有所寄託之外，如〈寫春曉色〉（1963）、〈雨花台頌〉（1959）作品，尚得知更廣泛的文化解題外，他出國的畫作如〈布格拉宮〉、〈西那亞城俯瞰〉等畫作，卻無法把注入人文的詩意或寄情。這說明了山水畫具有人文宣導的境界，亦有傳統或時空寄情的圖記，只有外型的寫生與創作，充其量只有素描外象的景色，固然不失為藝術創作的必然，卻也是當下藝術工作者得之以為修為的主題。

其三，技法精確，才華洋溢的傅家筆墨表現法，論者對其畫技在陳述他的才藝時，是以「皴水法」「破筆法」「掃雨法」（萬新華文），或是「破筆散峰、線條出自毫端者，細如遊絲、出自筆根與筆肚者，則有飛白或塊狀擦痕，僅得疾澀粗率的線型。其筆跡線痕可謂極度變化之妙，不可究詰」（何懷碩文）。換言之，他在筆墨應用時，已然在心中豐盈之才能，作畫方能貫穿畫面的結合。其中在畫面特質上，應有他的構圖法，筆墨畫與取景法的講究。

①取景在於中國繪畫傳統中的物象與靈秀，能表達作者與山川形勢相濟的對象，如山高水深情亦重，松林柏齡思遠道的寄寓與象徵。傅抱石採取了傳統山水畫的構圖法，應用了現實性的寫生為輔，畫面的境界出古入新。

②他的畫境有西方全景式的結構，又有中國繪畫中的巨碑法、對角法、或取景法，在繪畫佈局上從傳統中注入了觀景寫生的景象整體，加上所謂大渲染法，造成畫面的氣勢與物象的真實性，具備現代感的美學觀。這也是傅抱石在「談山水畫寫生」中，要有「遊、悟、記、寫」的步驟，才能把作品的構成元素加重力道，與拉開通俗的景色，而有距離美的想像與領悟。

③詩意畫境在技法之中，透過題詞用印，除了確定作品的真實性外，詩言志、詞傳情的藝術文題，再加上空間布局的應用，傅抱石特別在詩意上結合筆墨為畫境的心性「真正的詩意是對生命、對自然深刻感受到的韻律，是生命與自然的源泉與領悟，經過提高和洗練，而獲得美的律動」（吉村貞司文）。這項特質在於他對於文學與美學修養功夫，也是才華俱備的成效。

其四，環境的體悟，時代的精神。在傅抱石的畫作中，以一種傳燈者的光芒，將傳統文化經驗，發掘現代風格的教育與創作中，立理解意的美學理論深入研究，立言立功之說可謂在立德之下，求取民族性的愛

傅抱石　峽谷輕舟　1944　設色紙本
78×45.5cm（圖版005，頁209）

國思潮，借古論今或融古創新的「大變動」、「大格局」作畫，又是石濤的「自有我在」的信心與執行力，傳達他的繪畫美學的理想。我們再次解讀他的畫，便明白大時代、大環境才能孕育大畫家。在廿世紀初的中國畫壇上，傅抱石得到了肯定的地位。

傅抱石之藝術美學、畫理與實踐，超越時空，心定志潔，強調中國繪畫應與時俱進，在「變」中了解文化經驗演化；在「動」的行動中，應有實踐的活力，也才能「千秋橡筆、蹤跡大化」。觀賞他的畫作，不論山水畫、人物畫或小品畫，我們看到的是「文心」與「藝態」的美學焦點，在畫面上呈現的風範與他應用「畫面呈現的焦點」是為美感的亮光，照耀在時空對話中可讀可賞可解的美的真實。

當然，繪畫美學的表現，在傅抱石的理念上，有一項關鍵的技法，那便是他把畫境的距離拉開，使畫面存在美感的形式上，使觀賞者可進而出，可以保持客觀的態度欣賞藝術品的真實，體悟畫中的故事或表現的實相。並且在作品中體察藝術美學在於文化體的視覺經驗。

度，將文人畫中的題材建立象徵化與表現」，尤是對社會百態的風雅、頌、賦、比、興有多層省思與表現；再者就是傅抱石先生的時代精神，以西潤中，也在注重寫生的現象視覺經驗下，有了再啟中國繪畫美學的生機，或者說他以教授身分提出諸多的學理，與現場寫生的實踐能量，促發國畫新視覺美感的表現，成效盎然可觀。諸如在畫面上以完滿形式作為基礎，不論人物畫、山水畫，和小品畫的境界以完善的技法，表達中國文化成為東方美學的實踐與代表者，雖然在線與面之間，或氣氛的營造，接近了滿紙的佈局，即是為純粹構圖的現代性，有別於傳統的構圖表現，確定了中國繪畫藝術美學新一章，值得作為新世紀的重視與提倡。

「三石」成就非凡，美術理論，美術史、美術品味涵蓋在時代精神的環境條件，促發他們在中國繪畫創作的新生，也是東方美學異於西單項式的表現，再肯定中國美術創造的多元層次，而各具風格與特色，是三位大畫家的才情、知識、思想與品德的建立，真有著「石蘊玉而山含輝，水懷珠而川媚」（陸機文賦）的氣質與作為，也是廿世紀以來成就中國繪畫藝術的實踐者。

伍、小結

在偶然一次的邂逅，與畫友談起「三石」的國畫創作，言及三位藝術家的成就。不經意地翻閱學者們的論述，並及三家的畫作，甚為佩服與敬仰，茲因教學準備與研究的需要，而有前述的文字。或為一己之見，或為讀畫心得尚祈惠正。其中感受到吳昌碩先生的文人畫筆墨，以及畫面的虛實應用，集為文人畫精神與實踐的水墨畫家，以雄厚的文化與文學的底蘊承先啟後，為中國繪畫美學建立當代性與世紀性的風骨；也深受齊白石先生的畫作感動，他在庶民美學畫為時代新視覺的努力從自身做起，業師金勤伯教授曾說：「注重家庭生活庶民興味與文化深

（所舉之圖例，均是初識。尚祈指教）

【主要參考書目】
1.《中國書畫名家全集─吳昌碩》，榮寶齋出版社，2003年北京。
2.《齊白石畫集》，人民出版社，2003年，北京。
3.《傅抱石畫集》北京工藝美術出版社，2003年，北京。
4.《齊白石的世界》，郎紹君著，羲之堂文化出版公司，2002年，台北。
5.《齊白石精品集》，北京畫苑秘藏，廣西美術出版社，2001年，廣西。
6.《中國美術的現代化》，劉瑞寬著，三聯書局，2008年，北京。
7.《古畫徵》，黃賓虹著，商務出版社，1961年，香港。
8.《書畫論稿》，華正書局，1982年，台北。
9.《我的現代國畫觀》，高劍父著，德華出版社，1975年，台北。
10.雄獅出版社、藝術家出版社之論文與圖錄。

按：有關三石之參考書目次，知有不足，但此列即可，以應起文之源也！

吳昌碩・齊白石・傅抱石作品圖例

國立臺灣藝術大學榮譽教授 黃光男

吳昌碩　福祿多壽　1914　設色紙本　127.5×43cm
（圖版004．頁12）

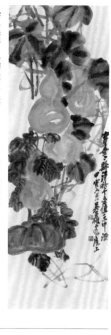

以疊墨歷筆痕書寫畫面景色，水墨彩光淋漓盡致，是一幅大氣滂沱之寫意之作，在大筆揮墨之中，以中國的福祿多壽的讚美詞作畫，胡蘆是福祿之義，紅桃則是大壽，有西王母娘娘千年桃之含義。畫面技法酣暢，渾厚自在的境界，吳氏之佳作也。

吳昌碩　神仙富貴圖　1918　設色紙本　173×46.5cm
（圖版020．頁29）

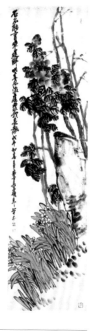

水仙花喻凌波仙子，有飄逸情深之感：牡丹花富貴天香，代表了繁華茂盛，均是吉祥詠喻，所以神仙指水仙的隱喻，牡丹則國色天香之徵，再加石頭壓鎮穩定畫面，有一尊立象萬事成之形，展現「石不語，花自香」的造境，文質彬彬矣！

吳昌碩　紅荔圖　1920　設色紙本　134.5×49.5cm
（圖版044．頁60）

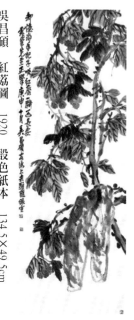

在層層扁葉中，以寫意筆墨之枝幹撐起畫作的力量，並在繁華之後，點染圓形為荔枝，層次有大有小以別主賓之用。且在圖面下方置石頭一方以鎮畫面的重心。後即席題款於適當的空白處，說明此畫的繪畫動機與美感之處，亦得文人筆墨之中，有「運筆古秀，著墨飛動」之勢。

吳昌碩　歲寒三友　1917　設色紙本　131×64.5cm
（圖版016．頁25）

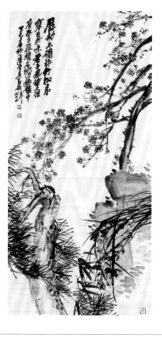

此題材者，文人畫最常見的畫作，問題不是畫什麼？而是在表現什麼才是重點。蘭花、松樹、梅花是三友，分別代表歲寒不畏冷的性質，且有「千花萬樹不畏冷，冬來禦寒心自清」的性格，古之文人寄情耳。此畫除了松、竹、梅外、蘭、石互補，其境深遠矣，加上吳昌碩題句的心情，便明白文士高風畫家玉潔冰心之性。

吳昌碩　秋山向晚　1919　設色紙本　138×34cm
（圖版040．頁56）

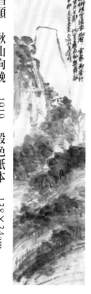

秋色淡淡，水氣尚酣。創作以米點皴為主調，並及解索、披麻皴作畫，卻在瀟灑筆墨下有工筆書寫的亭榭或屋垂，有文人「風雨之聲，國事家事」的悠然。畫面呈現一股悠然天地遠之感，而題款與友人情誼之真切，沉鬱一氣，美感自在矣。

吳昌碩　古樹參雲　1920　水墨紙本　130.5×50cm
（圖版045．頁61）

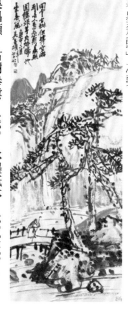

以水墨筆法完成此畫，也是吳昌碩較少應用的題材。此畫中的技法，似乎有「永字」八法的點染之勢，並及濃淡乾濕白的安置，洽合畫境。近石與遠山烘托出主要形質，立象為美感的雅氣，令賞之品高意清。

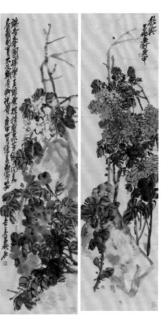

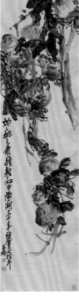

吳昌碩　花卉四屏　1920　設色紙本

（圖版050，頁66）

137×37cm×4

此四幅花卉作品，很典型的吳昌碩名畫，不論四屏、十屏、十二屏題材都在可入畫的花菓或鳥雀間熟悉的景物。在完成畫作之後的畫面，充滿筆勁與墨韻的關係，雖亦在花蕾菓實有主色調外，均以墨法表現出線與面、點與色的關係，在講究枯濕濃淡、黑白之中，並及題款於墨面上增其結構的完善，文人畫風格之性質也。

花開富貴　1920　設色絹本　84×50cm

（圖版046，頁62）

尺幅不大，整體畫境氣勢飽滿，以絹布為創作之本，繪製中以水勢沖色，在時機下筆用墨必須成竹在胸。換言之，此幅之創作，吳昌碩先生必是心無罣礙，行雲流水而成，以牡丹被春風微吹的風向時，再以石頭穩住其間，雖筆墨不多，層次則明確亮麗耳。

吳昌碩　多子圖　1921　設色絹本　122.5×49cm

（圖版066，頁95）

民間喜事，即有多子願望，而石榴菓食用時的子數多而豐碩，時常是大眾喜愛的水菓，與葡萄之喻相當。加上石榴成熟時色澤亮麗，彩光閃閃，有明珠之喻，文人如徐文長，就有喻為君子自愛自覺得物象，吳昌碩此作，想亦有同心耳。

吳昌碩　枇杷　1924　水墨綾本　37×74cm

（圖版068，頁97）

文人筆墨，雖其來已久，其中書畫同源說的用筆相同，施墨亦是，所謂的「士大夫工畫者必工書，其畫法即書法所在」（元楊維禎）即為明、清兩代盛行。此畫吳昌碩的用墨行筆，雖有菓子與樹梢、葉脈之分，其用筆類畫法中鋒與側鋒，造境極為猶勁老辣矣。

齊白石　得財　1924　設色紙本　107×44cm

（圖版001，頁117）

砍柴得財，諧音之趣。白石先生取材於基層社會之雙關語或諧音之互用，除了形具意深外，他在社會生活有獨到的看法，將此寄性之畫作表現出來，當是現代人的智慧，也是文人畫性質中「縱使筆不筆，墨不墨，畫不畫，自有我在」（石濤）的心境，畫之至性耳。

白石老人擅於草蟲、鳥獸、人物等等社會百相，同時有感山川壯麗、海闊天空之景。寫景、寫意者明確可感，寫心者寓於圖象與文字之中，實是可感，不可言出者多為文人寄情之作。此圖深遠造境，以近、中、遠三段法作畫，其藝境各有焦點，是白石先生畫作的傑出作品。

齊白石　壽桃　1944　設色紙本　64×26.5cm（圖版019‧頁143）

一只壽桃三千年，五只壽桃萬萬年，文人畫中常引西遊記中有關西王母娘娘的仙桃為題材。白石先生也不例外，在圖象與寫意之間，有行筆之氣勢，又得寄寓之吉祥，既有形式美，亦有內在美的組合，齊白石大寫意之選材之對象耳。

齊白石　樂游圖　1945　水墨紙本　99×35cm（圖版023‧頁147）

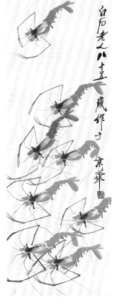

此畫題是白石先生專精之圖式，以蝦為主題前的觀察寫生，其生態之變化，既生動而活現之時，白石以墨色分出濃淡層疊之妙，尤其蝦頭螯枝均栩栩如生，令人賞之舒暢。

齊白石　花色水國秋　1945　設色紙本　132×33.5cm（圖版024‧頁148）

田間有野花，花間蝴蝶飛，在闊葉層層疊疊之間，成果之花萼抽身擺姿，似煙火拼出，艷麗照人，白石先生的妙筆生輝的創作，活化意境的親切感，也是常人寄以感受的眼前美景。

齊白石　朝顏　1948　設色紙本　89×37cm（圖版034‧頁158）

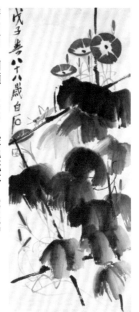

以牽牛花之枝葉、花頭為主軸，是很貼近大眾生活的題材。牽牛花通常在清晨開花，艷麗照人，且有花蕾朝朝繼起，一向是鄉間道旁的點綴色，也美化籬笆小徑的靜寂。白石先生以此為畫境，再佐以螽斯添景，趣味於此畫矣！

齊白石　紅葉蜓飛　1940年代　設色紙本　97.5×34.5cm（圖版041‧頁165）

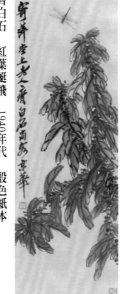

紅葉是主題，綠葉為副作，在冷熱色彩中，白石先生為使畫面有筆有墨，有粗筆抒情，亦有細工競技，於是花間須要一隻淺色蜻蜓活化畫面，其境界已超然筆墨之外，此白石先生寫生之前的博物觀覽心得也。

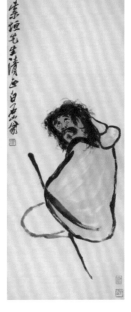

齊白石　秋色滿園　1940年代
設色紙本
44×136cm
（圖版044·頁168）

此畫除了以花、紅葉、海棠等
具有圖形大筆莖葉細膩之形式
外，以草蟲為之添色中，真切
表達了秋色滿眼的舒適感，在
形象的安置與題款的講究外，
主題外的點染，增強其大寫意花
鳥的張力，白石先生的大氣滂
沱由此生出矣

齊白石　醉翁圖　1940年代　設色紙本　103.5×41.5cm
（圖版048·頁173）

醉翁形象，醉醺醺之餘必有餘興，不論畫李鐵拐，或
是鍾馗，或市井小民，為其自信而渾厚的筆墨，掌握
人體之動勢與結構，在揮灑自如筆墨中，如梁楷的潑
墨仙人圖，又如牧谿的人物簡筆，在意到筆不到的空
靈下，趣旨與市井小民互通，盡管是廳堂之上，亦能
燦然會心。此畫主角看裝酒胡蘆是否尚有滴醉可人的
神態，莫非是仙人或醉漢，均得其神情耳。

齊白石　教子加官　1940年代　設色紙本　113×34cm
（圖版051·頁176）

在雞冠花叢間，公雞咯咯招呼雛雞，別有鄉村即景之
美。雞冠與雞冠花本有「五德」之比喻，小雞在公雞
的帶領之下，實施「作雞就要抓」的學習外，如何長
成後長出冠貌，是要有一番時段與努力的過程，隱喻
著「加官」是成就為領導者的圖騰，別具意義。

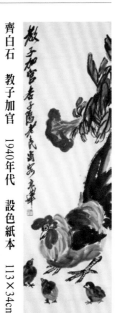

齊白石　群芳競妍　1940年代　設色紙本
66.5×34cm
（圖版049·頁174）

群芳指的是多種菊花成長一園，紅、黃、白各依其位
而爭艷，或以蕊香花色競秀，有隱喻人間多姿多情寫
照。白石先生以大寫意筆墨繪之，濃淡色澤相宜，結
構簡直有力，有畫外之畫之喻。

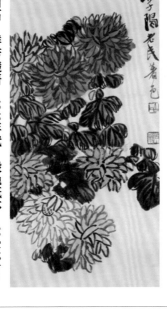

齊白石、徐悲鴻合作　紅花映竹　1953　設色紙本
96×34cm
（圖版072·頁199）

畫家合作之作，其中竹幹與竹葉是徐悲鴻創作，其西
方之紋理質量躍然紙上。白石先生補寫桃花於後，有
一種「修竹迎風桃花紅，人間情誼丹青多」的境界，
為一友人酬禮之作品。

齊白石　松鶴延年　1940年代　設色紙本
190.5×49.5cm
（圖版046·頁171）

此畫題寫意花鳥畫家常應用之題材，白石先生也不免
俗以松鶴之造景，象徵高壽之喻意，實合民間喜氣吉
祥之境。在寫意筆墨的表現中，只求形簡意足，形與
神通即可，構圖與墨韻充滿畫面，即「古人賤形而貴
神，以意到筆不到為妙」（明·屈大均）理論之實
踐。

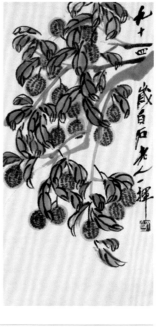

齊白石　豐收圖　1954　設色紙本

（圖版073・頁200）

是白石先生的寫意作品，不知是否當時代花鳥畫家常取材的圖象，以寫意筆墨先作枝葉連結，再添菓實於枝葉之間，具有明確的對比功能，亦得色彩補對，以及書法線性之連結，可是「筆簡意足」之作。

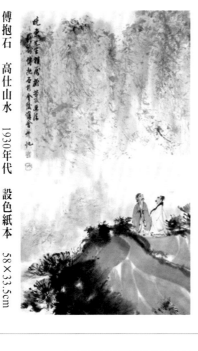

傅抱石　高仕山水　1930年代　設色紙本

（圖版001・頁205）

「志於道，據於德，依於仁，遊於藝」是高士普遍的立志標的，畫家常引以為自身的寫照。傅抱石山水人物為其創作之主題，此畫作符合他終身推展藝教與創作並進的標的相符，故此畫作除了前景主題為重點外，後崗則以亂麻皴法為畫質，有石濤筆勢與造境者亦得其神也。

傅抱石　仕女圖　1944　設色紙本

（圖版003・頁207）

很典型的傅家格式與筆法，除了中國仕女的內容格式外，他的仕女畫，顯然受到日本畫家橫山大觀與東山魁夷的人物畫影響，尤其是背景經營的「刷染」，以增加畫面的層次與厚度，均得有現代性感覺，包括此圖在內，傅抱石的仕女圖，其內容常見有「湘夫人、湘君」、「洛神」、「杼機圖」等中國婦女生活情態，只是面相常是一貫造景時，必以內容觀之。

傅抱石　秋居迴望　1945　設色紙本

（圖版009・頁214）

以仕女迴望情態作為主題，背景則以大寫意筆墨表現，棕梠或叢林為配景，在精細中，得有統一調性的創作，此一主調仕女亦有楚詞中的神態，點紅三白的表情，頗具富貴氣，主體表現出「出新意於法度之中，寄妙理於豪放之外」（蘇東坡）的境界。

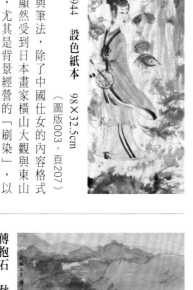

傅抱石　秋水臨宅　1946　設色紙本

（圖版011・頁216）

畫幅景物俱全，却以煙嵐隔間時空之間距，使畫面張力擴大，尤其叢林各式林枝姿態，似人間又似仙境的布局，層次圓滿、屋宇、水流均是繪畫美感的視焦，所呈現代性更為新時代中國繪畫的創新範本。

傅抱石　鳴琴松聽　1945　設色紙本

（圖版012・頁218）

撫琴悠揚，靜聽松風，是古來文士日常生活寫照，也是文人畫作取材的對象。傅抱石精於古文，技法以山水景物為長，此造境得之文質力量，顯現筆墨精堪之作品，東方美學之基石，取境得文人之情趣也。

傅抱石　西雨即景　1940年代　設色絹本　43×50.5cm
（圖版013・頁219）

傅抱石才華洋溢，寫生、寫實、寫景均佳。此幅尺寸不大，確有咫尺千里之勢，屬深遠平遠法構圖，有現代性西方結構表現，不論近景、中景或遠景的筆墨，各得其境，整幅作品氣韻生趣，點景人物動態優美，山岸水流活現生動。

傅抱石　李白像　1963　設色紙本　131×61cm
（圖版024・頁240）

畫作技法以寫意為主，卻是他較為慎重落筆的創作，雖有論者真蹟造境，依其細緻筆墨中，人物表情、態勢與取神，均在落筆前思慮明確。表白造像異於歷代名家的筆法，儼然有自身的衡量，在松林中表達對詩仙的尊敬。

傅抱石　中山陵　1956　設色紙本　67.5×140cm
（圖版016・頁224）

橫圖作品，是現場寫生傑出之作。傅抱石先生一向主張中國繪畫要有生意，就得以山川之性靈為依歸，故在教學時常帶領學生實地觀察研究，以益於結構與畫境的擴充，此作品水墨酣暢，用筆細膩，光影布局恰得其境，鐘鼓之聲由樹林間濃蔭處傳出，蕭穆中寧靜致遠。

傅抱石　雅聚圖　1962　設色紙本　72.5×45.5cm
（圖版021・頁235）

是較晚期傅抱石的力作，以歷史文士相聚為題材，在構圖上得有安穩之勢，且三位文士中朝同方向觀景，必有新意之情，所以動態出神入化，與其他人物制式有別。畫中可以見「西園雅聚」或是曲水流暢前的好友遇合，美感表現出「窮丹青之妙，多遊卿相間」（宋・郭若虛）的氛圍。

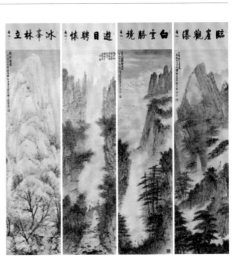

傅抱石　山水四屏　1962　設色紙本　131×32cm×4
（圖版023・頁238）

四屏形式是常見之繪畫形式，不論花卉或山水，為了廳堂裝飾的需要，這類作品可以欣賞四季景色變化，或是各具風華美感的創作。傅抱石在這四幅山水畫中精細皴法，點景巧妙，在滿幅疊層山嵐中，立象明亮，或有陰陽，前後空朗，正是高古遊絲描之佳作。並有書法家啟功先生的題款，倍覺親和文氣。

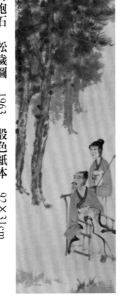

傅抱石　松歲圖　1963　設色紙本　92×31cm
（圖版022・頁236）

較為傳統題材，畫法襯托出筆墨新意，以高士或想像名人在悠閒中，家人陪同清覽庭園，人物表情生動，主附人物安置位階適當，在人物衣飾之重線輪墩冶得其性，而背景蒼松繁茂，正是高古遊絲描以明其態勢，灑脫寫意以盡其勢的作品，於人物林木之搭配更為慎得也。

吳昌碩「書畫屏風一對」

國立成功大學歷史系名譽教授‧美術史家 蕭瓊瑞

吳昌碩是中國近代畫史上兼擅書、畫、詩、印，所謂「四美具」的一代巨匠。今由台北長流美術館收藏的〈書畫屏風一對〉，正是具體展現吳氏「四美具」的一件佳構，且成於藝術生命巔峰的一九一〇年代中後期，深富代表意義。

屬於清末民初人物的吳昌碩，是一八四四年（清道光24年）出生在浙江安吉縣城一個書香人家；昌碩出生那年，正是祖父六十六歲之年，主持「古桃書院」，以詩酒為樂；而父親廿四歲，仍在寒窗苦讀，六年後中舉。吳昌碩本名俊卿，他的誕生，為這個書香傳家的家庭帶來極大的喜樂，祖母嚴氏對他尤其疼愛有加。

年幼時期的吳昌碩，從父親啟蒙識字，並指點金石之學，奠定日後治印為生的基礎。唯十七歲時，遭逢太平天國之亂，母親、弟、妹，乃至未過門的章氏，均死於兵燹。一八六五年，吳昌碩廿二歲，中安吉縣補試庚申科秀才；三年後（1868）父親去世。

父親去世後，吳昌碩展開長期的遊學之旅，增廣了見識，與吳大澂、任伯年、楊見山、沈石友等人交往，並拜學金石、書畫，這是吳昌碩學藝精進的一段時期。

一八八七年，也就是四十四歲那年，他舉家遷居上海，但仍經常遊歷各地，參與雅集活動，甚至在

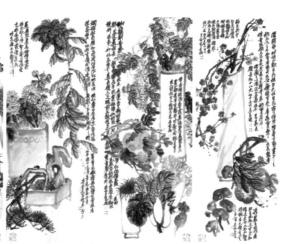

吳昌碩　花果六聯屏風　1916　設色紙本　174×378cm（137.5×52cm×6）（圖版014，頁22）

一八九四年追隨吳大澂北上山海關，參加抗日侵略的戰爭；也在一八九九年擔任安東（今江蘇漣水）縣令，但僅一個月便掛冠離去。自此埋首藝事，並於一九一三年受推為「西泠印社」首任社長；這是中華民國成立的第二年，也是新舊時代變動的關鍵時刻。

長流美術館所藏「書畫屏風一對」中的〈花果六聯屏〉，正是完成於吳昌擔任「西泠印社」社長的第四年，一九一六年。

這組每幅174×63公分、合計六聯幅的屏風畫作，由右而左，計含近廿種花卉、蔬果，包括：首幅的紅梅、壽桃、靈芝；次幅的荔枝、石榴、菜頭、菖蒲；第三幅的雁來紅、黃菊、松；第四幅的紅豆、水仙、竹子；第五幅的葡萄、橘子；以及第六幅的牡丹、蘭花、和紅柿等。花卉、蔬果是吳昌碩一生創作最喜愛的題材，但如此幅，在六屏一組的畫面中，集合近廿種類項花果，卻是相當罕見的創作；且在高達等身（174cm）的尺幅中，各屏都搭配一些器物，如：首幅的高瓶；第三幅的高罐、方盆，第四幅的紅几圓盆、茶壺、水杯，第五幅的寬口大肚盆

與小酒壺、酒杯，第六幅的長方罐……等，都大大增加了畫面的人文氛圍及構圖上的變化。

吳昌碩的花卉、蔬果、器物，都不是工筆細描的寫實類型，而是率性寫意的神韻之作，正是所謂的「畫氣不畫形」；尤其蔓藤植物，筆力蒼勁，墨氣渾厚，加上設色明快、層次豐富，予人以古樸流暢、氣勢磅礴之感。

在花卉、蔬果之外，此幅的題跋，亦兼具詩意與書法的特色。吳昌碩自言「三十學詩」、「五十學畫」，但自一八八六年（43歲）受贈手拓《石鼓》精本始，書法大變，成為個人書風、畫法之特色。此六聯屏的花卉蔬果畫作，更具體展現其工詩善題的本領，書融於畫、畫化於書，所有空白處，均被題跋填滿。所題詩文，均淺白可讀、親和多趣，如：首幅之歌詠壽桃，作：「恆山僊種寫來看，桃實纍纍大若盤；曼倩垂涎偷不得，上天容易下凡難。千年桃實大於斗，僊人摘之以釀酒；一食可得千萬壽，朱顏長如十八九。」又如：第四幅之寫紅豆樹，作：「霜天翠褭不須扶，朱實離離百琲珠；絕憶歌筵華燭畔，相思紅豆把來無？」再如：第六幅之寫牡丹花，作：「國色天香絕世姿，開當穀雨得春遲；可憐富貴人爭羨，未見名華結果時。嫣紅妊紫供臨池，慚媿人稱老畫師；富貴原從涂抹出，旁觀莫笑費燕支。」除詩句均為自我創作外，詩文配合畫作題材，內容相得益彰；形式上，詩文直行書寫，有的甚至貫穿枝葉空隙，予人豐美飽滿的視覺意象，毫無壓迫、擁擠之感，完美融合書、畫、詩於一體。

吳昌碩　篆文六聯屏　1918　水墨紙本　174×354cm（圖版076，頁106）

最後是鈐印的加入。在書、畫、詩、印當中，印刻是吳昌碩最早入手的一項，幼年時期即由父親指導治印；中年時期，甚至還因求印者眾，讓他疲於奏刀，而有「苦鐵」之自號。在此花果聯屏中，除名章外，均鈐有朱文方印的押角章「石人子室」，除展現「分朱布白」的奇險構成之美，也成為畫面穩定及六屏一體的重要元素。

吳昌碩將詩、畫、書、印融為一體，被稱為「海上畫派」的代表人物，此組《花果六聯屏》應可視為畢生代表之作。

而在《花果六聯屏》完成後兩年的自一九一八年，又有節錄石鼓文的《篆文六聯屏》之作。此年已是獲贈手拓《石鼓》精本的卅二年後；前此一年（1917），結縭四十六年的妻子施氏及摯友沈汝瑾相繼離世，吳昌碩深受打擊，居家簡出，開始重臨石鼓文全本，此《篆文六聯屏》即同年之作。

吳昌碩一生臨寫石鼓文無數遍，坊間仿作亦多，甚至吳氏自謂：自得石鼓拓本，無一日離石鼓。雖隸真狂草，率以篆籀之法出之，更以作篆之法作畫。

一九一八年的《篆文六聯屏》今與一九一六年的《花果六聯屏》並置，正可映證《花果六聯屏》首幅題跋中吳氏所謂「以作篆之法作畫，別在風趣」之旨。

完成《篆文六聯屏》後九年的一九二七年，吳昌碩以八十四歲之齡辭世。

齊白石〈菩葉草蟲圖卷〉

國立成功大學歷史系名譽教授・美術史家

蕭瓊瑞

這幅〈菩葉草蟲圖卷〉雖未註年代，但應可確認為齊白石早年之作，全幅尺寸宏大、類項繁複、筆法精細，允為佳構。

依齊氏生平分期，所謂之「早年」，應即指一九〇九年至一九一九年的十一年間。這段時間，是齊白石在獲得湘潭名士胡沁園賞識，將他帶離此前牧童、木匠的生活，親自教他花鳥草蟲畫法，更延請名師教以詩文、山水繪畫，並為他取了學名「璜」及別號「白石山人」後，他在「五出五歸」的身行萬里半天下後，決定「終老故鄉」的一段時間。

在這裡值得留意的是：這位改變齊白石一生的胡沁園先生，家中收藏無數，但他個人最擅長的，則是花鳥草蟲繪畫，也是以此進行對齊白石的教學，進而孕育了這個圖卷的出現。

不過除了胡氏的親自教導外，齊白石在這個時期的傑出表現，恐怕還來自兩個不同的泉源：一是他自小生長的環境與生活經驗；二是胡氏家中豐富的古今書畫收藏。

不同於中國傳統畫家之多出身富教養的知識家庭與都會環境，齊白石卻出生於湖南湘潭鄉下一個名為「杏子塢」的貧苦農家；但農村的生活和放牧的童年，卻讓他得以親炙大自然的呼吸及掌握花鳥草蟲的活躍生命。至於前往胡氏家中學習後，豐富的書畫收藏，更成了齊白石直搗創作法門的便捷路徑。

一九〇二年，學有所成的齊白石開始在家鄉為人作畫、刻印以維生，且獲得相當肯定。生活有了保障之後，他開始遍遊各地名山勝跡；

在1909年結束之前，他已「五出五歸」，先後去了陝西、北京、江西、廣西、廣東、江蘇等地，登華山、上嵩山、遊廬山、下長江、穿越巫峽，前往陽溯、桂林……等地，飽覽大山大水、古蹟名勝，視界大開，也決定自此「終老故鄉、幽居創作」。因此，便在故鄉餘霞峰下的白石舖，以賣畫所得購得一棟房舍和廿畝水田，新居取名「寄萍堂」，屋前屋後，遍植各種植物，包括：桃樹、梨樹、枇杷、石榴、菩提、芙蓉……等，並招來無數山禽野鳥及奇異昆蟲，「為萬蟲寫照、為百鳥傳神」，也就成了這段時間齊白石的主要工作；而公認為齊白石「早年之作」的〈菩葉草蟲圖卷〉，應就是這時期的作品。

此作高35.3公分、長445公分，以朱文長印「寄萍堂」為起首章，在墨筆樹枝及工筆設色的菩提葉下，由右而左，是細筆設色精繪的各式草蟲，依序包括：螽斯（蟈蟈）、蛾、瓢蟲、螳螂、蟬、紅蜻蜓、蟋蟀（一對）、天牛、蝗蟲（蚱蜢）、蜻蜓（一對）、螽斯、蝴蝶、紅蜻蜓、蝴蝶（一對）、蟬等，合計十一種十八隻；卷末題款：「八硯樓頭久別人，齊璜製于舊京華。」另鈐印八枚，除起首章「寄萍堂」及名章白文方印「白石翁」、朱文方印「白石」外，名號章四枚：白文方印「杏子塢民」、「苹翁」、「老苹」、「齊木人」，及押角章白文方印「接木移華手段」。

在這445公分長的圖卷中，如果以卷幅底部四枚名號章為界，可分為五個段落：第一段落僅一蟲二葉，與起首章拉出距離、形成空間；；第二

段落五蟲七葉，以站在葉上的綠色螳螂為中心，螳螂轉身回首，張開雙足，意欲捕捉另一葉尖上的紅色小瓢蟲，而後方的黑色蟬身又與張翅飛翔的紅蜻蜓，形成色彩上的對比與呼應。

第三段落尺幅較短，作為全幅的中心點，計有四蟲四葉，四蟲都是形體較小的一對蟋蟀、一隻天牛、一隻蚱蜢；第四段落空間重新拉大，五蟲五葉，且以飛翔的蜻蜓和蝴蝶為主，搭配地面的一隻螽斯；第五段落作為結尾，三蟲二葉，成雙的蝴蝶，搭配一隻站在垂枝上的蟬，有著隨風飄盪的感覺……，接著以題跋結束，並鈐押角章；題跋文中的「八硯樓」即幽居寄萍堂時的畫室名稱，而押角章之「接木移華（花）」手段」，則是對創作手法的自嘲：這些菩葉、草蟲，都是常年創作的題材，只不過換換構圖、移花接木重作安排罷了！

雖屬自嘲之辭，但窺之實際表現，則對齊白石觀察之深、描繪之精、意趣之別，仍令人激賞、贊嘆；包括各種草蟲肢體結構的細緻精繪，如：首段葉下螽斯的節足、細鬚、設色，幾乎就如科學圖鑑般的精確詳實；又如：次段的蛾及第四、五段的黑色蝴蝶，其設色之微妙、動態之靈活……，更不必言蜻蜓與蟬等羽翼的輕靈透明，以及菩葉上細緻的網狀葉脈……等，在在呈顯齊白石對大自然生態的深入觀察、掌握，與表現。

不過再如何地精細寫實，齊白石的草蟲植物都不至淪為圖鑑的呆板匠氣，原因即在他的作品始保持靈動的生機與巧妙的構圖，如：菩葉的輕靈、飄動，總是搭配著樹枝的迭宕起伏，葉脈以細筆繪於綠黃色彩相間的葉片之上，樹枝則以乾濕不一、濃淡有別的波折墨筆一筆畫成；至於看似都在一個畫面上的草蟲，實則有的附著於枝條、葉片上，有的飛翔在天空中，有的則是爬行於地面上……，形成空間的俯仰變化，乃至引發觀者心理上的視角調整與實景想像。換句話說：在看以客觀寫實的畫面中，其實蘊含了主觀抽象的創作手法。

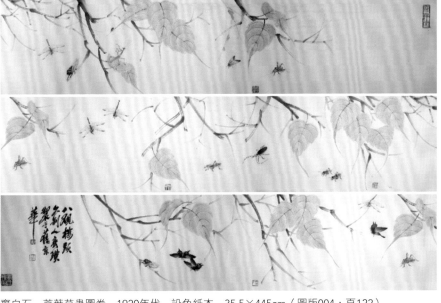

齊白石　菩葉草蟲圖卷　1920年代　設色紙本　35.5×445cm（圖版004，頁122）

原本預計「終老故鄉、幽居創作」的齊白石，卻因革命後軍閥的割據、土匪的橫行，隨時有著遭到綁票、勒贖的危機，乃被迫在一九一七年避居北平。因此，〈菩葉草蟲圖卷〉卷末題跋所署「製于舊京華」數字，即是民國之後建都南京，對北平而有的稱呼。因此，此圖最可能的創作時間，即在一九一七至一九一八年間；因為一九一九年齊氏即決定舉家遷往北平定居，而老妻執意居鄉，遵從其意：納副室胡寶珠以照料生活。這年白石已是五十七歲之齡。

隔年（1920），在陳師曾建議下，齊白石開始走入粗筆濃墨的另一風格時期，〈菩葉草蟲圖卷〉也成為白石老人「早年」畫作的重要代表。

傅抱石〈中山陵〉

亞洲大學附屬現代美術館館長‧美學藝術學博士

潘襎

傅抱石（1904-1965）為中國現代水墨、篆刻大家，同時也是美術理論家。在西洋藝術傳到近代中國之後，藝術逐漸獨立為專業創作領域，藝術家也成為專門職業，能夠精於創作且擅長於理論與理論的人，在近現代極為少見。然而，傅抱石不只水墨風格獨創、古今題材兼擅，在中國近代美術理論發展上具有承先啟後的不朽功績。

傅抱石出生寒微，江西省南昌市人，少年時期為糊口曾擔任瓷器彩繪、補傘匠師。誠如他女兒傅益瑤所言：「父親雖處在一個混亂動盪、多災多難的時代，雖然一貧如洗，但是他從沒有彷徨失落過，從來沒有迷失過……」一九二一年傅抱石進入江西省立第一師範學校，一九二六年畢業。江西省第一師範學校前身為創立於一九〇八年的江西女子師範學堂，直到二〇一七年改制為豫章師範學院。傅抱石在學期間閱讀不少傳統繪畫史論，包括傅顧愷之〈魏晉勝流畫贊〉、石濤〈苦瓜和尚話語錄〉，尤其對石濤心儀不已，篆刻「我用我法」，自號「抱石齋主人」，都表示出對於石濤的無限景仰。這是因為他讀到清朝文人陳鼎為石濤寫的傳記〈瞎尊者傳〉，對石濤生涯與創作理念大為讚嘆，石濤〈苦瓜和尚話語錄〉當中提到的「我用我法」、「搜盡奇鋒打草稿」的句子，更令他對於中國水墨創新精神有一番嶄新領悟。

傅抱石畢業後任教於附屬小學，徐悲鴻與羅時實（1903-1975）賞識他的才能，極力推薦與協助，一九三二年九月獲得江西省政府資助前往日本考察，研究主題卻是「研究工藝、圖案，改進景德鎮陶瓷」。同年傅抱石提出〈日本工藝美術之幾點報告〉，透過研究歷史、近現代設備與日歐交流，考察日本工藝美術。對於初次留學的機緣在去世前三年的一九六二年四月十日，傅抱石如此回憶：「一九三二至一九三五年去日本學習圖案，是為了江西瓷業需要，實際上我不喜歡圖案，學了半年雕塑，後改學美術史。」一九三四年傅抱石進入位於東京的帝國美術學院就讀，指導教授是金原省吾（Kinpara Seigo, 1888-1958），油畫老師是中川紀元（Nakagawa kigen, 1892-1972）。中川紀元師事藤島武二、石井柏亭，一九二一年前往法國留學，成為馬諦斯弟子。傅抱石進入帝國美術學校正是為了金原省吾。傅抱石是金原省吾第一位中國學生，人品、才學以及學習精神獲得金原的稱許。一九三四年五月十日，傅抱石在金原省吾協助下在東京銀座松阪屋舉行「傅抱石中國畫展覽」，東京名流官宦如過江之鯽而來，畫家橫山大觀、篆刻家河井仙郎、書家中村不折、文部大臣正木直彥都蒞臨會場觀賞，相當成功。可惜，一九三六年六月廿四日傅抱石因為母親生病，不得不中斷學業返國。

傅抱石出國前透過石濤研究，對於創新已經有一番建地，終其一生以石濤為私淑老師，古人有所謂尚友古人正是如此。他前往日本留學的目的，除了在於繪畫創作的考察之外，最重要的是建立自己對於中國繪畫的系統脈絡的研究。因為日本早在十九世紀後期，引進西方藝術的理論與創

作，藝風鼎盛，岡倉天心為日本藝術發展擘劃出遠大願景。二十世紀後，東京美術學校教授大村西崖（1868-1927）從一九〇八至一九一八年編撰十五卷《東洋美術大觀》圖錄，成為近代最早系統圖錄，在此基礎上他在一九一〇出版《支那繪畫小史》，揭開中國繪畫史的開端。一九〇九年京都大學美術史講座開啟，內藤湖南（1866-1934）初次系統性講授中國繪畫史，一九三八年出版《支那繪畫史》；一九一三年小鹿青雲引用中村不折理論，兩人合著《支那繪畫史》，一九一四年東京大學美術史講座由瀧精一（1873-1945）主持。瀧繼岡倉天心之後主編《國華》雜誌，在藝術界具有崇高聲望，一九二三出版《文人畫概論》，一九二五年大村西崖在美國東方美術史學家費諾羅莎（Ernest Francisco Fenollosa,1853-1908）《東亞美術史綱》基礎上，完成《東洋美術史》。值得注意的是，一九一〇至一九二〇年代之間，正是中國繪畫史在日本研究成果粗具的時代。

一九二四年金原省吾由岩波書店出版《上代支那繪論研究》開始斷代畫論專題研究先河。金原省吾是中國美術研究，得以開花結果的人物之一。一九二五年傅抱石年僅廿二歲，完成第一部著作《國畫源流述概》。傅抱石本來在篆刻、繪畫已經小有成就，為了中國繪畫創作與研究的未來，才前往日本留學。

金原省吾成為傅抱石學問上的導師，在人際關係與經濟生活上，也給予不少協助，可說是惺惺相惜的異國知音。傅抱石女兒傅益瑤對於他父親與金原省吾的關係，做了十分明確描述：「是父親的進取而積極的堅強性格吸引了老師，而學生也敬慕先生的人格品德。」正因為這種異國師生情誼，傅抱石返國之後的努力，成為金原思想在中國的擺渡者。傅抱石回國後，在美術教育方面翻譯與寫作上著作良多，就翻譯而言，分別有金原省吾著、傅抱石譯《唐宋之繪畫》（上海・商務印書館・1935.2）、梅澤和軒著、傅抱石譯《王摩詰》（上海・商務印書館・1935.5）、金子清次著、傅抱石編譯《基本圖案學》（上海・商務印書館・1936.2）、傅抱石又翻譯了瀧精一《文人畫概論》，一九三七年六月發表於《文化建設》第三卷第九期，山形寬著、傅抱石編譯《基本工藝圖案法》（長沙・商務印書館・1939.3）傅抱石編著《木刻的技法》（長沙・商務印書館・1940.9），成為譯介日本文人畫研究成果的延伸。

他曾經在給金原省吾信函中，清楚描述兩人間的師徒情誼，「晚在南昌，曾晤各方面之名流、學者，無不以先生之偉大之學問、親愛之精神，努力宣傳。晚數年前，即仰聞先生大名，自承先生訓教，實認為此生最大之幸福。此點，凡晚之親屬，及一切之師友，亦莫不有如此之感。」

一九三六年夏天起，傅抱石受徐悲鴻聘任為南京中央大學美術系教師，抗戰軍興，國府將經濟、政治、教育資源遷往四川，傅抱石舉家遷徙內地重慶，落腳於沙坪壩金剛坡的岑家大院，院前巒峰疊嶂，雲霧縹緲，物資固然貧乏，大自然的豐富滋養卻給他往後描繪自然山川的磅礴氣勢。他在這裡居住到一九四六年十月遷回南京，長達七年六個月的山川飽沃，為戰後的山水畫開啟無窮的生命力。這段期間，傅抱石一方面創作，一方面研究，編撰《石濤上人年譜》，成為第一本石濤年譜，作品方面更是十分大量，〈東坡赤壁〉、〈江上漁隱〉、〈策杖行吟〉、〈晉賢圖〉、〈虎溪三笑〉、〈擘阮圖〉、〈日日憑欄洗耳聽〉、〈畫雲臺山圖卷〉、〈石濤上人像〉、〈大滌草堂圖〉，戰爭後期更創作杜甫詩歌〈麗人行〉

（1944）：尤其是〈麗人行〉場面宏大、人物眾多，一批皇族貴冑、儀仗鸞隊穿梭於林間，徐悲鴻看了讚嘆說：「抱石先生近作愈恣肆奔放，渾茫浩瀚，造景益變化無極。人物尤文理密察，所謂爐火純青者非耶？」

傅抱石在抗戰期間創作的這些古代中國歷史、神話以及傳說故事，開創人物畫的嶄新面目。人物線條足以上窺魏晉衣紋，線條如春蠶吐絲，絲縷不斷，綿延不絕。人物神情深染魏晉玄學風標，楚辭神話則雲煙漫漫，江畔行吟則神思枯槁，〈麗人行〉描繪著盛唐詩人杜甫描述的楊貴妃出遊的詩歌，內侍擁簇、衣著華麗、人物雜沓不絕於途，踏青之間流露出難以揮散的時代憂愁，畫到白居易〈琵琶行〉故事，河邊波光瑟瑟、寒氣逼人，昔日教坊首席樂師已然嫁作商人婦，她的樂聲彷彿怨女低吟，恰好勾起白居易遠謫官宦的無限哀愁，同為天涯淪落人，偶然相逢卻聽得遭遇，不勝唏噓。傅抱石的人物總給人餘韻繞樑的感受。

傅抱石前往內地重慶之前，定居於南京，抗戰勝利再次遷回南京。這座石頭城在戰前最宏偉的建築莫過於民國肇建者孫中山先生的陵寢。南京中山陵建造於一九二六年，北伐勝利後，一九二九年五月十二日舉行中國國民黨奉安大典，備極哀榮。傅

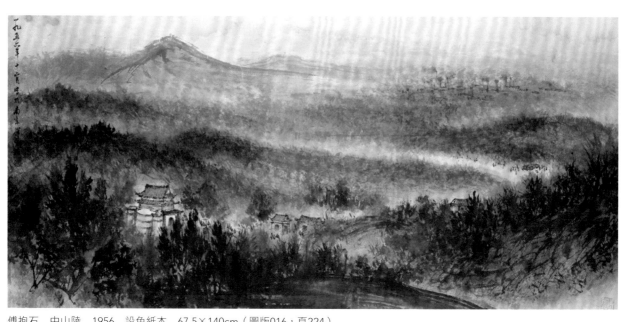

傅抱石　中山陵　1956　設色紙本　67.5×140cm（圖版016，頁224）

抱石不只一次創作中山陵，兩幅〈中山陵〉構圖相近。除此之外他也留下另一幅〈中山陵〉，採取仰式法，陵寢在最遠端。其中一幅〈中山陵〉標示年代一九五二年，這幅作品可看到左下方的墓室，接著看到墓道中央有碑亭、陵門，右邊墓道前方是牌坊。傅抱石採取平遠法，清楚地呈現中山陵的雄偉景象。中山陵背依紫金山，紫金山則綿延開展，透迤數十里。近景的樹木筆觸虯健，山脈肌理則以「抱石皴」快速勾勒，顯示出傅抱石對於石濤捲雲皴的繼承與創新。因為渲染顯得比石濤的雲霧感更為堅實，或許這也是他從中川紀元的油畫所體驗到的厚重層次。南京博物院目前也收藏小幅同名作品〈中山陵〉，山脈以渲染為主，遠處表現工廠煙囪，並未有年代落款，因此被判定為一九五〇年代。古今中外的畫家有時相近主題、相近構圖的作品，內容多少部分雷同。長流本〈中山陵〉尺幅更大，構圖宏大，運筆更加嚴謹。

南京中山陵為清朝被推翻之後，首次建造的開放性陵寢，參酌中西方陵寢的形制，折衷東西。中山陵依著山麓建造，分為牌坊、參道，進入陵門、碑亭，接著則是石階，拾級而

傅抱石　現代傅抱石中山陵　設色紙本　53.1×68.6cm　南京博物院藏

上，抵達墓室。傅抱石從近景山脈高處眺望，觀賞者所在的位置近於明孝陵，遠處的山脈處為靈谷寺所依傍的山麓。相較於南博版〈中山陵〉畫面上的工業建設的煙囪，明顯表示中國解放之後的工業發展一片大好，長流本〈中山陵〉顯示出更多畫家本人的心目中的理想山水與現實風景的巧妙結合。

一九五〇至一九六〇年代傅抱石遊歷各地山川，創作不少山水畫，實踐石濤所言「搜盡奇峰打草稿」的創作理念。向來文人畫側重筆墨，忽視大自然的親身感受。明代文人畫推波助瀾的文人董其昌指出「行萬里路」、「讀萬卷書」方能做一代「畫祖」，奠定繪畫嶄新里程碑。但是文人畫末流只剩臨摹古人作品，生機乏然。傅抱石繪畫成就在於不昧古人，以高度熱忱研究歷代繪畫史，終能出入古今，開創出自己的面目。他的作品氣勢磅礴、筆墨淋漓，總給人餘韻迴盪的無盡魅力。嶄新的面貌、濃厚的文化底蘊成為傅抱石藝術精神的獨特性，他將傳統水墨賦予新的形式與內容，帶向新穎的世界。

傅抱石〈杼機仕女〉

國立成功大學歷史系名譽教授‧美術史家

蕭瓊瑞

傅抱石是中國近代畫史上一位充滿理性與浪漫雙重性格的傳奇人物；他的理性，表現在他豐富早熟的大量美術著述，包括為中國書寫的第一本美術史：《中國繪畫變遷史綱》，及《中國美術年表》；至於他的浪漫則特別展現在他一系列以傳統美人為題材的創作上，一九四五年間完成的《九張機圖冊》，正是典型代表，〈杼機仕女〉即為此系列的畫作之一。

在近代中國繪畫改革的路徑上，明顯展露兩個主要的路向：一是藉由海外留學、學習新法的「以西潤中」，一是通過向傳統深研、再出發的「汲古潤今」；而傅抱石卻是兼俱兩大路向的少數一位。

傅抱石本名瑞麟，原籍江西新喻，家境清寒，父親早歲遷居省城南昌，以修補雨傘餬口。抱石出生於南昌，幼即敏慧，做過瓷器店夥計，好學上進；初識篆刻繪畫，前人作品一經過目，即能摹寫、複刻，且精湛酷肖，為人稱道。後入省立南昌第一師範，就讀期間，即立志於畫學研究，畢業前即完成十萬餘字的《國畫源流概述》初稿，後以《中國繪畫變遷史綱》為名於一九三一年出版，時年廿七歲。

兩年後（1933），傅抱石獲得江西省政府公費，以保送生資格前往日本留學，入東京帝國美術學校（今武藏野大學）研究部，攻讀東方美術史，獲金原省吾指導。金原教授是東京帝國美術學校創辦人之一，兼任當時的教務長，也是知名的東方美術史學者，傅抱石深獲教益，並與他結下情逾父子的情緣。

當年許多留學海外學習美術的中國青年，都以西方美術為最高價值，即使不推翻東方傳統藝術的價值，至少也對東方傳統藝術缺乏真正的理解，乃至提出「要以寫實『改良』傳統繪畫寫意的不足」之主張。相對而言，留學日本的傅抱石，既學到了西方學術研究的方法，也加深了對東方傳統藝術認識的深度。

留日期間，另一重要收穫，是和郭沫若的結識，二人惺惺相惜。

一九三五年傅抱石返國後，先是任教南京的中央大學；中日戰爭爆發後，學校內遷，兩人又在四川重慶重逢，甚至同住於重慶歌樂山的金剛坡。此時的郭沫若正在創作歷史劇《屈原》，頗有借古諷今的意味；傅抱石經常和他一起研究史料，分析〈離騷〉、〈九歌〉等名篇，也因此開啟了此後創作一系列歷史人物畫的機緣，先後有一九四四年的〈麗人行〉，以及一九四五年的〈琵琶行〉、〈擘阮圖〉、《九張機圖冊》等。

今藏台北長流美術館的〈杼機仕女〉，即是《九張機圖冊》系列中的乙幅。

《九張機》原是中國宋代

〈八張機〉 1945 26.5×32cm
圖版取自傅抱石《九張機圖冊》

詞牌的名稱，主要是描述女性閨中幽怨的思維，絲絲縷情、縷縷凝怨，膾炙人口；傅抱石的《九張機圖冊》，以此為題材，計有十一開冊。

「張機」二字，「張」為動詞，「機」乃織布機。這是文人模仿民間歌謠所作的詞牌，版本甚多，近人甚至譜寫成流行歌曲。

台北長流美術館藏〈杼機仕女〉，題跋作：「九張機，織成豐豔牡丹枝，阿儂卻比黃華瘦；郎如不信，歸來認取，無復似前時。」落款：「乙酉莫秋初二日重慶寫，抱石記。」鈐印二枚：名章白文方印

「傅抱石」、朱文方印「裹石」。畫中紅衣白裙女子面向織機，手按其上，頭稍回望，露出哀怨眼神；後有竹編衣籃放於地面……，織機以濃淡墨筆交錯畫成，避去了工筆機具的呆板匠氣。

不過此幅的排序、題跋、尺寸，均不同於作者《九張機圖冊》中的同式圖作。

《九張機圖冊》中的同一構圖之作，係為「八張機」，題詞則作：「懶張機杼憶兒時，……」云云，且畫面尺寸26.5×32公分，也不同於長流此作的47×54公分；但這樣的現象，並不代表長流此作就非傅氏真跡。

原因即在：依傅抱石創作習慣，往往會將同一題材反覆繪作多幅，不滿意者即隨手毀去，留下類同構圖的多幅；今藏長流

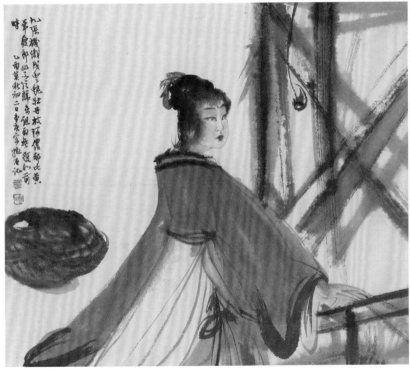

杼機仕女　1945　設色紙本　47×54cm（圖版008，頁212）

美術館乙幅，很可能就是同題材繪作留下的作品，單幅流傳。

傅抱石一生山水繪畫亦多，且具特色，但這些以傳統人物為題材的作品，似乎更受喜愛；特別是表現悲秋懷人的少婦形象，眉目間流露出的淒惋哀怨、纏綿悱惻之情，尤其令人動容。

從〈杼機仕女〉畫面觀察，除女子紅色上衣外，全幅以墨線構成，眉目間的筆法，而是先以淡墨乾筆擦、點，造成邊際模糊的效果，再以濃墨散鋒點出瞳孔及細絲睫毛，最後重加眼瞼而成；由於眼珠輪廓的模糊，加上眼珠黑白的非鮮明對比，搭配眉間與嘴唇的特有桃紅，便形成一種明麗鮮艷卻含蓄深邃的殊異美感，傳達出仕女內心悽情難訴的幽惋情緒。

粗線畫器物，細線畫人物。其中女子的眼神，不採傳統勾、染眼睛的筆

在近代中國美術史上，傅抱石確是一位集理性與浪漫於一身的傳奇巨匠；五十年代之後，又有《九歌圖冊》（1954）、〈國殤〉（1954）、〈蘭亭圖〉（1956）等以男性歷史人物為題材的創作。

作品說明

001 歲朝清供

款識

自題。歲朝清供。擬張十三峯，尚有古意。藹亭老兄以為然不？癸丑嘉平，吳昌碩。鈐印二，俊卿之印、倉碩。

002 碩果獻瑞

款識

自題。朱明司令薰風吹，火齊光耀珊瑚枝。天留碩果地獻瑞，籌添鶴算歌螽斯。原物數典自炎漢，山齋清供神仙姿。張騫得種安石國，四皓同采商山陲。如船大藕如瓜棗，較此荒誕良可嗤。乾坤靈氣鍾草木，雨露長養天無私。三多華祝九如頌，託物比興無聲詩。劚來不異松下菌，大嚼卻勝張公梨。縣縣瓜瓞可媲美，滄霞壽與南山，桃儻許摘，扶藜更躡青雲梯。甲寅孟春之月，試赤烏塼研，安吉吳昌碩。鈐印三，俊卿之印、老蒼、湖州安吉縣。

003 幽香圖

款識

自題。群陰剝盡一陽逢，消此機關每在冬。獨有幽姿含笑意，黃昏月上正香濃。甲寅秋，吳昌碩。鈐印三，俊卿之印、倉碩、歸仁里民。

004 福祿多壽

款識

自題。實垂垂，縣清秋。千金值，在中流。甲寅六月，吳昌碩客扈上。鈐印二，俊卿之印、倉碩。

005 與松對酒

款識

自題。酒盃在手百千日，茅屋打頭三兩間。一種苦懷誰領略，補天無術只看山。小林先生屬畫，甲寅冬，吳昌碩。鈐印三，吳俊之印、吳昌石、缶翁。

006 山茶白石圖

款識

自題。秦王廟後茶花，兩崦高低綻雪。而今畫此嫣紅，要與山靈爭絕。楓盦先生正腕，乙卯夏仲成此，略似十三峯草堂筆意，吳昌碩。鈐印二，昌碩、雄甲辰。

007 鄱湖音景

款識

自題。鄱湖舟中見此奇景，約略寫之。乙卯孟冬，吳昌碩，年七十有二。鈐印一，吳石。

008 結實之桃

款識

自題。三千年結實之桃。乙卯九月，安吉吳昌碩，七十有二。鈐印二，吳俊之印、吳石。

009 福祿雙齊

自題。依樣。乙卯七月，老缶。鈐印一，昌碩。

010 清供圖

款識

自題。信筆綴成，酷似孟皋設色。七十二聾叟吳昌碩。鈐印三，昌碩、缶翁、雄甲辰。

011 古樹蒼寒

款識

自題。古樹蒼寒莽夕暉，美人螺髻壓雙眉。坐看雲起人難畫，除却王維更有誰。丙辰五月，安吉吳昌碩。鈐印三。吳昌石、吳俊之印、半日邨。

珠光

款識

自題。珠光。丙辰莫春，老缶吳昌碩。鈐印三，吳俊之印、吳昌石、一狐之白。

013

菊石清艷圖

款識

自題。十畝東籬鞠，生涯重醉翁。鑱扶同谷意，甕抱漢陰風。作枕仙應借，餐英道未窮。重陽來就汝，寒色洗雙瞳。丙辰歲四月維夏，客海上去駐隨緣室，安吉吳昌碩，老缶。鈐印三，俊卿之印、倉碩、雄甲辰。

014

花果六聯屏風

款識

自題（一）。漢明帝時恆山獻巨桃核，父老謂巨桃霜下結花，隆暑方熟。畫中之桃亦如之。予嘗有絕句云：恆山偓種寫來看，桃實纍纍大若盤。曼倩垂涎偷不得，上天容易下凡難。千年桃實大於斗，偓人摘之以釀酒。一食可得千萬壽，朱顏長如十八九。七十三叟吳昌碩。

自題。梅花鐵骨紅，舊時種此樹。豔擊珊瑚碎，高倚夕陽處。百匝繞不厭，園涉頗成趣。太息饑驅人，揖爾出門去。丙辰歲十有二月奇寒，苦鐵自題。以作篆之法作畫別有風趣，在今人亦不知誰非，識者已領，吾無多言。老缶又書。鈐印六，俊卿之印（2鈐）、倉碩（3鈐）、石人子室。

自題（三）。仙人醉剝青紫皮，東老壁上曾題詩。纍纍子

自題。（二）劈紅瑪瑙，不須更向鮮荔支。菜根長藪堅齒牙，脫粟飯勝仙胡麻。開庭養得秋樹綠，坐擁卷軸根橫斜。讀書讀仰林屋，面無菜色願亦足。眼前不數愷與崇，盃鑄黃金糜煮肉。安吉吳昌碩。

自題。花垂明珠滴香露，葉張翠蓋團春風。虞山鄒巷有古藤，花時香聞數里，曾與友人鬨飲其下，茲涂大意。老缶又題。

鈐印四，俊卿之印（2鈐）、倉碩、石人子室。

自題。（三）爛斑秋色雁初飛，淺碧深紅映落暉。絕似香山老居士，小蠻扶醉著青衣。傲霜風格彊其骨，投老婆娑贅比疣。古櫝問誰通假借，石巖巖下看蝸牛。擬北平張十三峯筆意，丙辰冬月，安吉吳昌碩，年七十三。

自題。荒崖寂莫無俗情，老菊猶得秋之清。登高一笑作堂九，把赤城霞。落英。時客海上，大聾。

鈐印五，俊卿之印（2鈐）、倉碩（2鈐）、石人子室。

自題。（四）霜天翠褜不須扶，朱實離離百琲珠。芝蘿浣女歸去晚，笑插一枝雲鬢斜。丙辰歲寒，安吉吳昌碩、缶。

自題。谿流濺濺石岹岈，相思紅豆把來無。時客滬上，大聾。

鈐印五，俊卿之印（2鈐）、倉碩（2鈐）、石人子室。

自題。（五）葡萄釀酒碧於煙，味苦如今不值錢。悟出草書藤一束，人間何處問張顛。筆底明珠無賣處，閒拋閒擲野藤中。老缶。

自題。五月天熱換葛衣，家家盧橘黃且肥。鳥疑金彈不敢啄，忍饑空向林間飛。端陽嘉果熟薰風，色似黃金不救窮。曾伴榴花作清供，饞涎三尺掛兒童。高枝實纍纍，山雨打欲墮。何時白玉堂，翠槃薦金果。偶然以吾家讓翁綴色法成之，時客海上去駐隨緣室，安吉吳昌碩，年七十又三。鈐印四，俊卿之印（2鈐）、倉碩、石人子室。

自題。（六）美意延年。老缶。

自題。國色天香絕世姿，開當穀雨得春遲。可憐富貴人爭羨，未見名華結果時。嫣紅姹紫供臨池，慚媿人稱老畫師。富貴原從涂抹出，旁觀莫笑費燕支。丙辰冬，安吉吳昌碩，時年七十又三。

自題。臨撫石鼓琅玡筆，更為幽蘭一寫真。中有不老神仙花，不須攜去賽錢神。東涂西抹鬢成絲，深堂挑燈讀楚辭。風葉雨花隨意寫，申江潮海月明時。缶道人。

鈐印五，倉碩（2鈐）、俊卿之印、石人子室、吳俊之印。

015

秋興圖

款識

自題。擬李復堂筆意。丁巳歲寒，安吉吳昌碩，年七十四。鈐印三，吳俊之印、吳昌石、寥天一。

016

歲寒三友

款識

自題。歷劫不磨梅竹松，歲寒氣味君子風。補天誰有好手段，頑石跳出媧鑪中。丁巳春杪，安吉吳昌碩，年七十四。鈐印三，倉碩、俊卿之印、美意延年。

017

天竺圖

款識

自題。火珠紅綴綠葳蕤。丁巳夏，吳昌碩。鈐印三，

吳俊卿、苦鐵、湖州安吉縣門與百石齊。

018 福祿獻壽

款識

自題。依樣。丁巳六月，安吉吳昌碩，年七十四。鈐印三，吳俊之印、吳昌石、廖天一。

019 紅梅

款識

自題。梅花鐵骨紅，舊時種此樹。豔擊珊瑚碎，高倚夕陽處。百匝繞不厭，園涉頗成趣。太息饑驅人，揖爾出門去。戊午四月維夏，客海上去駐隨緣室，安吉吳昌碩，時年七十五。鈐印三，吳俊之印、吳昌石、人書俱老。

020 神仙富貴圖

款識

自題。石不能言，花還解笑，春風滿庭，發我長歎。戊午初春之月，安吉吳昌碩，年七十五。鈐印四，倉碩、俊卿之印、苦鐵歡喜、美意延年。

余晉龢題（題簽）。清吳昌碩神仙富貴圖。碩名俊卿，號缶盧，又號苦鐵，安吉諸生，官安東縣。工詩善畫，凡花卉、竹石、山水、佛象，無一不能，皆以蒼勁簡老之筆出之。行草尤沉著，得王鐸遺意，篆籀脫胎，石鼓文治印，白文宗古匋，朱文繼古鈢，光宣

（下接左欄 021）

021 壽桃

款識

自題。畫桃如畫安期棗，仙食一枚長不老，無怪東方曼倩顏色今猶好。田中先生大雅屬畫，為擬趙無悶之大桃，神似矣。戊午春杪，七十五叟吳昌碩。鈐印四，倉碩、俊卿之印、苦鐵歡喜、鶴壽。

022 天香國色

款識

自題。昨夜醉夢遊赤城，仙人壽我流霞，醒來吐向雪色紙，奇葩萬朵堆紅英，人言此花號富貴，百卉低首誰爭榮，歐公為作洛陽記，貴妃曾倚沈香亭，合移金屋圍繡幬，珠翠照耀輝長檠。大聾先生窮書生，名華欲買力不勝，天香國色畫中見，荒園只喜寒無青，換筆更寫老梅樹，空山月落蛱蝶橫。擬李復堂筆意。戊午春杪之月，時客海上禪壁軒，七十五叟吳昌碩。鈐印三，吳俊之印、俊卿之印、美意延年。

023 早春圖

款識

自題。花垂明珠滴香露，葉張翠蓋團春風。橫田先

間馳聲海上，晉龢題記。鈐印一，良佐。

余晉龢題（題簽）。小泉先生雅賞，慶祝御歲暮，余晉龢敬贈。鈐印一，戊申年生。

生雅屬，戊午冬，吳昌碩。鈐印二，俊卿之印、昌碩。

024 松石圖

款識

自題。石奇靈氣鍾山嶽，樹老荒寒避斧斤。一自媧皇精衛去，補天填海已無人。戊午春，吳昌碩。鈐印三，吳俊之印、吳昌石、歸仁里民。

025 無量壽佛百祿圖二屏

款識

自題（一）。百祿圖。橫田先生上雅屬，戊午春月，安吉吳昌碩，時年七十有五。鈐印二，俊卿之印、倉碩。

自題（二）。無量壽佛。南海先生繪，安吉吳昌碩題。鈐印二，倉碩、康有為印。

026 野藤

款識

自題。枝爛熳，藤勿斬。戊午七月，吳昌碩。鈐印一，昌碩。

027 香荔圖

款識

自題。妾生原在閩粵間，六月南州始薦盤。肉嫩色嬌

丹鳳髓，皮枯稜澀紫雞冠。咽殘風味清心渴，嚼破天漿沁齒寒。卻憶當年妃子笑，紅塵一騎過長安。鈐印二，吳俊之印、吳昌石。

028 野菜圖

款識

自題。花豬肉瘦每登盤，自笑酸寒不耐餐。可惜蕪園殘雪裏，一畦肥菜野風乾。鈐印二，倉碩、俊卿之印。

029 珠光滿園

款識

自題。珠光。鈐印一，俊卿之印。

030 仙花玉露

款識

自題。谿流濺濺石岭岈，昌蒲葉枯蘭未芽。中有不老神仙花，花開亦出玉無瑕，孤芳不入王侯家。荸薺浣女歸去晚，笑插一枝雲鬢斜。鈐印二，吳俊之印、吳昌石。

自題。葡萄釀酒碧於煙，味苦如今不值錢。悟出草書藤一束，人間何處問張顛？鈐印一，倉碩。

題。蘆蓼作秋意，汀洲生晚涼。錄舊句以補空。鈐印一，吳昌石。

自題。荷花荷葉墨汁涂，雨大不知香有無。頻年弄筆作狡獪，買櫂日日眠菰蘆。天地雪個呼不起，誰真好手誰野狐。畫成且自挂粉壁，谿堂晚色同模糊。鈐印三，吳昌石、俊卿之印、倉碩。

031 白梅

款識

自題。危亭勢揖人，頑石默不語。風吹梅樹花，著衣幻作雨。池上鶴梳翎，寒煙白縷縷。月笙仁兄雅屬，戊午四月維夏，客海上禪甓軒，吳昌碩，年七十五。鈐印一，吳俊之印。

032 幽香庭

款識

自題。風過影玲瓏，簾開雪未融。色疑來蜀后，光欲奪蟾宮。不夜雲歸晚，無遲玉鑄工。青蓮真失計，貪賦鼠姑紅。色如美玉手神，香與幽蘭氣味同。庭院笙歌初散後，亭亭一樹月明中。鈐印二，吳俊之印、吳昌石。

033 籬畔寒香

款識

自題。紫桑有佳種，移植秋濱潤。花開黃金色，莫謂山家貧，今非義熙時，誰帶漉酒巾。寒香采盈把，欲贈無幽人。籬畔黃華摘未稀，一筐盛露勝瓊琚。何時煮得霜螯熟，對酒無煩讀漢書。鈐印二，吳俊之印、吳昌石。

034 花卉

款識

自題。蘆蓼作秋意，汀洲生晚涼。錄舊句以補空。自

035 蕪園爭豔

款識

自題。仙人醉剝青紫皮，老壁上曾題詩。纍纍子劈紅瑪瑙，不須更問鮮荔支。鈐印二，俊卿之印、倉碩。

自題。歲皇宅後茶花，兩崦高低綻雪。而今畫此嫣紅，要與山靈爭絕。予家蕪園有古茶花，明時物也，橫檻一枝，約略貌之。鈐印一，倉碩。

036 依樣

款識

自題。依樣。乙卯孟冬 安吉吳昌碩。鈐印三。吳俊之印、吳昌石、重游泮水。

037 白梅

款識

自題。菜根咬不得，枯腸生杈枒。吐向剡谿藤，即作羅浮花。羅浮山隔數千里，頃刻飛來雪色紙。鐵虬屈曲蟠墨池，縞衣蹁躚舞仙子。老夫畫梅三十年，天機

自得非師傳。羊豪禿如堊牆帚，圈花顆顆明珠員。寫成換得玉壺酒，醉看浮雲變蒼狗。明朝更寫百尺松，海上風來怒為吼。己未夏杪，吳昌碩。鈐印三，俊卿之印、倉石、缶翁。

038 重陽憶舊居

款識

自題。每到重陽憶我家，便拈禿管寫黃華。蕪園風雨應如舊，老鞠疏籬淺水涯。無地栽花白荷鉏，瞻瓶供養伴幽居。寒鐙掛壁描秋影，獨和陶詩寫草書。己未季秋之月，吳昌碩。鈐印三，俊卿之印、倉碩、湖州安吉縣。

039 歲寒圖

款識

自題。花明晚霞烘，幹老生鐵鑄。歲寒有同心，空山赤松樹。己未四月幾望，安吉吳昌碩。鈐印三，倉碩、俊卿之印、美意延年。

040 秋山向晚

款識

自題。坐秋樹根宜讀書，水聲雲氣兩縈紆。萬金何日鄰堪買，彝鼎觚盤爵敦盂。中郵先生正畫，己未秋，吳昌碩。鈐印三，吳昌石、吳俊之印、雄甲辰。

041 清秋圖

款識

自題。荒崖寂寞無俗情，老鞠獨得秋之清，登高一笑作重九，挹赤城霞餐落英。己未立冬日，安吉吳昌碩，年七十六。鈐印二，俊卿之印、倉碩。

042 幽蘭

款識

自題。色如美玉丰神好，香與幽蘭氣味同。庭院笙歌初散後，亭亭一樹月明中。己未四月，老缶。鈐印三，吳俊卿印、缶、苦鐵歡喜。

043 梅花

款識

自題。梅谿水平橋，烏山睡初醒。月明亂峰西，有客泛孤艇。除却數卷書，盡載梅花影。庚申先花朝一日，吳昌碩，年七十又七。鈐印三，吳俊之印、吳昌石、安吉。

044 紅荔圖

款識

自題。却憶當年妃子笑，紅塵一騎過長安。霞峯先生正腕，庚申十月，吳昌碩，客海上去駐隨緣室。鈐印三，俊卿大利、昌碩、古鄣。

045 古樹參雲

款識

自題。同雲古樹但號空，游到無人鳥亦窮。羨煞圍鑪煨芋火，熖騰騰地坐春風。庚申二月，吳昌碩，年七十七。鈐印三，吳俊之印、倉碩、鶴壽。

046 花開富貴

款識

自題。雲想衣裳花想容。庚申七月，安吉吳昌碩。鈐印一，昌碩。

鈐印

村上三島珍藏書畫印

047 三壽圖

款識

自題。三壽。庚申六月，安吉吳昌碩，年七十七。鈐印二，吳俊之印、吳昌石。

048 真龍

款識

自題。真龍。寒雲先生雅屬，庚申歲十一月杪，安吉吳昌碩，年七十又七。鈐印三，倉碩、俊卿之印、寥天一。

049 千年桃實

款識

自題。三千年結實之桃。庚申三月，安吉吳昌碩，年七十七。鈐印三，昌碩、俊卿大利、寥天一。

050 花卉四屏

款識

自題（一）。秋興。昌碩畫時庚申。鈐印三，吳昌石、苦鐵、湖州安吉縣門與百石齋。

自題（二）。端居香國號花王，綠葉扶持壓眾芳。總得嘉名難副實，不如鞠有御袍黃。庚申四月維夏雨窗，安吉吳昌碩，缶。鈐印二，倉碩、湖州安吉縣門與百石齋。

自題（三）。珠光。庚申三月，吳昌碩，年七十七。鈐印二，昌碩、湖州安吉縣門與百石齋。

自題（四）。灼灼桃之華，頰顏如中酒。一開三千年，結實大於斗。昌碩。鈐印三，吳俊之印、苦鐵、湖州安吉縣門與百石齋。

051 花卉十屏

款識

自題（一）。花垂明珠滴香露，葉張翠蓋團春風。庚申冬月，安吉吳昌碩。鈐印二，倉碩、俊卿之印。

自題（二）。耳聾足躄好生涯，老眼還看富貴華。莫笑燕支山奪去，墨痕飛似赤城霞。擬青藤墨牡丹。七十七叟吳昌碩。鈐印二，吳俊之印、吳昌石。

自題（三）。壽者相。庚申冬月，安吉吳昌碩。鈐印

二，倉碩、俊卿之印。

自題（四）。畫之所貴貴存我，水痕墨氣皆雲煙。內藤虎南先生雅屬，庚申歲寒，吳昌碩，年七十又七。鈐印一，倉碩。

自題（五）。鐵如意擊珊瑚毀，東風吹作梅華蕊。豔福茅檐共誰享，匹以盤敦尊罍篚，苦鐵吹道人梅知己，對花寫照是長技。霞高勢逐蛟龍舞，本大力驅山石徙。昨踏青樓飲眇倡，竊得燕支盡調水。燕支水釀江南春，那容堂上楓生紫。鈐印一，倉碩。

自題（六）。秋鞠燦然白，入門無點塵。蒼黃不能染，骨相本來真。近海生明月，清談接晉人。漫持酤酒去，看到歲朝春。雨後東籬野色寒，騷人常把落英餐。朱門酒肉熏天臭，蘸賞黃華當牡丹。荒厓寂莫無俗情，老鞠獨得秋之清。登高一笑作重九，抱赤城霞滄落英。庚申冬，吳昌碩，缶。鈐印二，吳昌石、吳俊之印。

自題（七）。端陽嘉果熟薰風，色似黃金不救窮。曾伴榴花作清供，饞涎三尺掛兒童。偶擬李復堂筆意，安吉吳昌碩，年七十七。鈐印二，吳昌石、吳俊之印。

自題（八）。臨撫石鼓琅玡筆，戲為幽蘭一寫真。中有離騷千古意，不須攜去賽錢神。以清湘老人筆意寫之。吳昌碩，年七十七。鈐印一，吳昌石。

自題（九）。山頭雪霽雲巑岏，劍門插天斜陽殘。碧煙隨風吹欲墮，却是抱巖寂秋竹竿。荒崖寂寞行徑深，竹氣一碧纏衣襟。吟聲斷續歡聲作，引得天風來和琴。安吉吳昌碩，缶。鈐印一，吳昌石。

自題（十）。晨鐘未報樓閣曙，牆頭扶出玉蘭樹。南鄰老翁侵曉，對花賦詩鬥脫去。一枝持贈索短句，江梅落盡春月。復訝玉人雕琢成，妻孥傳觀笑拍手。今日堂前光土缶，色如美玉丰神好，香與幽蘭氣味同。

052 歲寒鶴壽 屏風

庭院笙歌初散後，亭亭一樹月明中。苦鐵。鈐印二、吳俊之印、吳昌石。

款識

自題（一）。鶴壽圖。是空先生雅鑒，庚申秋月於六三園，安吉吳昌碩，年七十七。鈐印二，俊卿之印、倉碩。

自題（二）。華明晚霞烘，幹老生鐵鑄。歲寒有同心，空山赤松樹。是空先生雅屬，庚申良月，安吉吳昌碩，時年七十又七。鈐印二，俊卿之印、倉碩。

053 花卉十二屏

款識

自題（一）。秋鞠燦然白，入門無點塵，蒼黃能不染，骨相本來真。近海生明月，清談接晉人，漫持酤酒去，看到歲朝春。庚申孟秋，客海上禪壁軒，吳昌碩，年七十七。鈐印二，吳俊之印、吳昌石。

自題（二）。祝三多。鈐印二，吳俊之印、吳昌石。

自題（三）。風味誰如十八娘，炎州六月滿林香。江南江北無人識，寫出盈枝與客嘗。庚申秋，吳昌碩。鈐印二，吳俊之印、吳昌石。

自題（四）。沈香亭北謫仙詞，庚申九月十日，吳昌碩，年七十七。鈐印二，吳昌石、吳俊之印。

自題（五）。擬青藤破袈裟法，庚申秋杪，吳昌碩。鈐印一，倉碩。

自題（六）。花明晚霞烘。庚申秋，缶。鈐印二，倉碩、俊卿之印。

自題（七）。秦王廟後茶花，兩崦高低綻雪。而今畫此嫣紅，要與山靈爭絕。庚申八月，吳昌碩。鈐印二，吳昌石、吳俊之印。

自題（八）。梅谿山中有紅玉，蘭紫梅花宋時極盛。庚申秋杪，老缶。鈐印二，俊卿之印、倉碩。

自題（九）。口迸明珠打雀兒。橋本先生雅正，庚申秋仲，安吉吳昌碩，缶。鈐印二，俊卿之印、倉碩。

自題（十）。濃豔灼灼雲錦鮮，紅霞裏住頗黎天。庚申，七十七叟老缶。鈐印二，俊卿之印、倉碩。

自題（十一）。三千年結實之桃。庚申秋，吳昌碩老缶。鈐印二，吳俊之印、吳昌石。

自題（十二）。珊瑚枝。庚申秋，偶擬蒙泉外史筆意，老缶，時年七十七。鈐印二，吳昌石、吳俊之印。

054 秋山靜讀

款識

自題。坐秋樹根宜讀書，水聲雲氣兩縈紆。萬金何日鄰堪買，彝鼎觚盤爵敦盂。庚申先花朝三日，七十七叟吳昌碩。鈐印三，蒼石、吳俊卿、小名鄉阿姐。

055 金帶扶搖

款識

自題。昨夜東風巧，吹開金帶圍。庚申夏，吳昌碩，年七十七。鈐印一，吳俊卿。

056 布袋和尚圖

款識

自題。頭光足赤顏色酡，其目不暉其腹皤。對人笑口常呵呵，偏袒行行同釋迦。手攜布袋貯何物，安得韜甲收兵戈。風雲不起海不波，暉增佛日光山河。慈悲苦惱又懽喜，競爭一變真共和。六賊亦化善男女，合掌皆誦阿彌陀。吾嘗見蘭若汝輩立葦馱，盡使降魔杵，搗破銷金鍋，節儉安樂罪不科。或云袋中所藏盡五穀，徧灑大地豐年多。吳昌碩，時年七十七。鈐印四，吳氏、昌碩、歸仁里民、老夫無味已多時。

057 香山秋色

款識

自題。斕斑秋色雁初飛，淺碧深紅映落暉。絕似香山老居士，小蠻扶醉著青衣。辛酉十二月，吳昌碩，年七十又八。鈐印二，昌碩、一月安東令。

058 花鳥六曲一雙屏風

款識

自題（一）。國色天香絕世姿，開當穀雨得春遲。可憐富貴人爭羨，未見名花結果時。嫣紅姹紫佐臨池，慚愧人稱老畫師。富貴原從塗抹出，旁觀莫嘆費燕支。安吉吳昌碩。鈐印三，石人子室、俊卿之印、倉碩。

自題（二）。秋果黃且紅，如錦張碧空。安得製成衣，放之七十翁。庚申秋，苦鐵。鈐印三，石人子室、俊卿之印、倉碩。

自題（三）。紫桑有佳種，移植秋澗濱。花開黃金色，莫謂山家貧。今非義熙時，誰帶漉酒巾。寒香采盈把，欲贈無幽人。秋容不一，其英可餐。我方對酒，霜螯堆盤。安吉吳昌碩。鈐印三，石人子室、俊卿之印，倉碩。

自題（四）。漢明帝時恆山獻巨桃，父老謂巨桃霜下結花，隆暑方熟，畫中之桃亦如之，予嘗有絕句云：恆山僵種寫來看，桃實纍纍大若盤。曼倩垂涎偷不得，上天容易下凡難。庚申秋月，七十七叟，吳昌碩。千年桃實大於斗，仙人摘之以釀酒。一食可得千萬壽，朱顏長如十八九。老缶又題。鈐印五，俊卿之印（2鈐）、倉碩（2鈐）、石人子室。

自題（五）。妾生原在閩粵間，六月南州始薦盤。肉嫩色嬌丹鳳髓，皮枯稜澀紫雞冠。咽殘風味清心渴，嚼破天漿沁齒寒。卻憶當年妃子咲，紅塵一騎過長安。庚申秋，安吉吳昌碩，缶。鈐印三，俊卿之印、倉碩、石人子室。

自題（六）。朱霞相映好，老來顏色似花紅。偶然以吾家讓翁綴色法成之，時客海上。安吉吳昌碩，缶。鈐印三，俊卿之印、倉碩、石人子室。

自題（七）。畫豪蒼寒潑麝煤，正逢海上月初胎。木樨香否今休問，上乘禪真在酒盃。庚申秋，安吉吳昌碩，石人子室。月中老桂枝輪囷。老缶又題，時客滬上。

自題（八）。荷花荷葉墨汁涂，雨大不知香有無。頻年弄筆作狡獪，買櫂日日眠菰蘆。天池雪个呼不起，誰真好手誰野狐。畫成且自挂粉壁，谿堂晚色同模糊。吳昌碩。鈐印三，俊卿之印、倉碩、石人子室。

自題（九）。野薔薇映綠芭蕉。以作篆之法作畫，別有風趣，在古人不知誰是，在今人亦不知誰非，識者已領吾意，吾無多言。安吉吳昌碩。鈐印三，俊卿之印、倉碩、石人子室。

自題（十）。虞山鄒巷有古藤花，時香聞數里，曾與友人鬮飲其下，茲涂大意。庚申秋，吳昌碩。鈐印三，俊卿之印、倉碩、石人子室。

自題（十一）。松如游龍石為壽者相，君子居之受福無量。庚申秋月，安吉吳昌碩，年七十七。鈐印三，俊卿之印、倉碩、石人子室。

自題（十二）。橋本先生雅屬，大聲。

自題。鐵如意擊珊瑚毀，東風吹作梅花蕊。豔福茅檐共誰享，匹以盤敦尊罍簋。苦鐵道人梅知己，對花寫照是長技。霞高勢逐蛟龍舞，本大力驅山石徙。昨踏青樓飲眇倡，竊得燕支盡調水。燕支水釀江南春，那容堂上楓生根。庚申秋月，安吉吳昌碩，老缶。鈐印四，俊卿之印、倉碩（2鈐）、石人子室。

鈐印
須磨昇龍山人入藏

059 ｜壽者相｜
款識
自題。壽者相。擬復堂筆意，辛酉初春，七十八叟吳昌碩。鈐印二，倉碩、雄甲辰。

060 ｜碩桃圖｜
款識
自題。三千年結實之桃。辛酉秋杪，吳昌碩老缶。鈐印三，倉碩、俊卿之印、缶翁。

061 ｜玉堂富貴｜
款識

自題。玉堂富貴宜多壽。白木先生清正，辛酉孟春，安吉吳昌碩，年七十八。鈐印三，吳俊之印、吳昌石、寥天一。

自題。鼎傳寶用燦雲霞，玉蘭華宜富貴家。缶又題。鈐印二，俊卿大利、昌碩。

062 ｜古藤珠光｜
款識
自題。珠光。辛酉六月，安吉吳昌碩，年七十八。鈐印一，吳昌石。

063 ｜貴壽無極｜
款識
自題。貴壽無極。辛酉六月杪，吳昌碩，年七十八鈐印二，昌碩、俊卿大利。

064 ｜壽者相｜
款識
自題。壽者相。小坂先生雅屬，辛酉立秋前一日，安吉吳昌碩，時年七十八，試其購得新硃砂，成於海上六三園。鈐印二，俊卿之印、昌碩。

065 ｜梅柳扁舟｜
款識

自題。梅柳兀相向，雲白青天釀。詩興來何時，扁舟坐天上。辛酉二月七十八叟，吳昌碩。鈐印三、半日村、倉翁、伯樂俊學者餘事。

066 ｜多子圖｜
款識
自題。口迸明珠打雀兒，偶擬李　江筆意於禪龕軒。吳昌碩，年七十八。鈐印一、俊卿大利。
王震題。角田先生屬，辛酉夏仲，白龍山人王震題。鈐印二，王震、一亭父。

067 ｜月上梅梢｜
款識
自題。梅谿水平橋，烏山睡初醒。月明亂峯西，有客泛孤艇。除卻數卷書，盡載梅花影。辛酉深秋寫於海上，安吉吳昌碩，年七十八。鈐印三，吳俊之印、吳昌石、古鄯。

068 ｜枇杷｜
款識
自題。高枝實累累，山雨打欲隊。何時白玉堂，翠盤薦金果。甲子三月杪，安吉吳昌碩，年八十一。鈐印二，吳昌石、安吉。

山谿雲雨

款識

自題。山谿易雲雨兩相對，輒朝昏亂石迎風色，秋湘抵樹根蓬鬆，新潤竹燕沒舊烟，那去住渾無定山厓認水痕。丁卯八月，吳昌碩，年八十四。鈐印二，寥天一、吳昌石。

070

依樣

款識

自題。依樣。缶。鈐印二，昌碩、一狐之白。

071

鼎盛圖

款識

自題。鼎傳寶用燦雲霞，富貴華宜富貴家。敘父仁兄得毛公鼎拓片，囑補華枝，老缶。鈐印三，吳俊之印、吳昌石、寥天一。

自題。酈惠無直辨莫論，毛氏兀立鼎常存。根能結，富貴榮華到子孫。安吉吳昌碩又題記。鈐印二，昌碩、俊卿大利。

072

紅荔圖

款識

自題。侍郎賦詠窮三峽，妃子煙塵動四溟。老缶。鈐印二，昌碩、虞中皇。

鈐印

邨上三島珍藏書畫印

073

福祿俱到

款識

自題。友泉先生清正，久與凡卉伍，光華亦灼灼。鞠花能傲霜，胡盧賣何藥。老缶。鈐印三，俊卿大利、昌碩、寥天一。

074

延年

款識

自題。此是延年一種花。吳昌碩。鈐印三，吳俊之印、吳昌石、歸仁里民。

075

石鼓文七言聯

釋文

高人古裡唯樹栗，漁子歸舟多執花。

款識

自題。季生仁大兄屬，集阮刻宋拓石鼓字，時壬子歲杪，吳昌碩。鈐印二，俊卿之印、倉碩。

076

篆文六聯屏

款識

自題（一）。節錄汧鼓字。戊午二月，吳昌碩，老缶。鈐印三，倉碩、俊卿之印、虛素。

自題（二）。節錄汧鼓字。戊午二月，吳昌碩，老缶。鈐印三，倉碩、俊卿之印、虛素。

自題（三）。節臨鸞車。戊午春，吳昌碩。鈐印二，俊卿之印、虛素。

自題（四）。撫錢拓石鼓字。戊午春仲，吳昌碩，年七十又五。鈐印三，倉碩、俊卿之印、虛素。

自題（五）。戊午春仲，吳昌碩，年七十五。鈐印三，倉碩、俊卿之印、虛素。

自題（六）。節臨獵碣。戊午春仲，吳昌碩。鈐印二，俊卿之印、虛素。

077

行書中堂

釋文

移鐙春聽雨，題句夏談冰。佛喜空中立，山愁闕處崩。愛人兼闘墨，聞道唯希曾。儻我天能蹋，抽刀斷葛藤。徐幼文畫梵事。

款識

自題。溫公夢裏話前因，黨舊由來不黨新。治石豈能人盡揮，藏鋒我亦媿安民。已未夏，吳昌碩。鈐印三，俊卿之印、倉碩、重游泮水。

078

避世治聾 篆書七言聯

釋文

避世不愁千佛笑，治聾患聞十年心。

款識

自題。癸亥大暑後三日，過諷經鳳林寺，書此補壁，

長卷，世所罕見真蹟，洵可寶也。八十一叟門人，許麟廬敬題。鈐印二，麟廬、麟廬。

胡絜青題。此係齊白石恩師早年所繪菩提葉配多種草蟲長卷，矩今已半世紀有余矣，實為珍品。后學胡絜青題。鈐印一，胡絜青。

歐豪年題。齊翁白石京華客，人頌寄萍堂方家，手卷兼資工意法，清霜白露賦蒹葭，醉葉當風知歲晚，蜻蜓點水上枝斜，偶聽蟬聲自潔操，低吟絡緯感歲華。白石老人此卷工意筆兼善，逸趣橫陳，時人不可望其背項矣。庚子立冬，天遊艸堂賞卷欣識眼福，遂成吟作。八十六歲歐豪年，天遊艸堂乃余得八十歲時白石老人章，故亦署天遊草民也。鈐印三，歐豪年、天遊艸民、天游艸堂。

005 旭日東昇

款識

自題。七十五翁齊璜畫于舊京。鈐印一，齊大。

汪兆銘題。中村公使閣下雅存，中華民國三十二年一月，汪兆銘。鈐印一，汪兆銘印。

006 桃源意境

款識

自題。平生未到桃源地，意想清溪流水長。竊恐居人破心膽，揮毫不畫打魚郎。戊寅，時居燕京城西，白石。鈐印三，齊大、借山翁、老年肯如人意。

007 閑情／墨竹 成扇

款識

齊白石題。瀕生。鈐印一，齊大。

溥松窗題。鈐印二，溥佺長壽、松図。

008 壽菊圖

款識

自題。雁爾先生今年八十，借山老人作此拜壽。鈐印一，借山翁。

009 秋鳴

款識

自題。齊大老眼。鈐印二，白石翁、白石叟看。

010 菩提草蟲

款識

自題。三白石印富翁，齊璜尚客京華。鈐印一，木人。

011 蜻點菩提

款識

自題。三百石印富翁齊璜製于京華。鈐印一，齊大。

012 見葉知秋

款識

自題。齊璜。鈐印二，齊大、大匠之門。

013 蟲草冊頁

款識

自題。伊藤仁弟正，白石山翁。鈐印十，木人（3鈐）、阿芝（3鈐）、白石翁（2鈐）、苹翁、木居士。

于非闇題。可惜無聲。非闇于照。鈐印一，非闇。

溥儒題。翻飛鳴躍之相。溥儒題。鈐印一，舊王孫。

傅增湘題。獨具一格。傅增湘。鈐印一，傅增湘印。

題簽

溥儒題。白石老人蟲冊。溥儒。鈐印一，省盦。

014 天籟之聲九開冊頁

款識

自題。紗如女弟求畫工蟲冊，白石。鈐印九，齊大、木居士、阿芝（4鈐）、木人（3鈐）。

李苦禪題。今見風和晴朗，亦感風物自然，畫思頓來，遇日本友人西園先生持小冊，白石翁四十年代所作之一小蟲，感師恩難忘，意近乎天籟，特補成，不計工拙耳。禪并題。鈐印一，李。

015 花鳥八開書屏

款識

溥儒題。華亭先生教，溥儒。鈐印八、心畬、月明滿地相思、拂石臥秋霜、未央長生（2鈐）、吟詩秋葉黃、寒玉堂、翠錦園、荒寒。

齊白石題。白石補蟲。鈐印八，阿芝（4鈐）、木人（4鈐）。

016 菩提葉畫坐禪

款識

自題。璜。鈐印一，老白。

墨君居士題。無量壽佛，墨君居士。鈐印一，墨君。

傅增湘題。昨日北臺飛縞鶴，今朝東嶺蹋蒼龍。華嚴湧現三千界，繡谷芳菲百萬叢。蘭芳囑題，傅增湘鈐印一，藏園

梅蘭芳題。梅蘭芳和南珍藏。鈐印一，梅蘭芳。

釋明哲題。坐禪欲定聽松響。釋明哲敬書。鈐印一，余。

劉春霖題。壽德無量，劉春霖題。鈐印一，劉春霖字潤琴。

鈐印

須磨升龍山人入藏

017 鼠上燈台

款識

自題。星塘老屋後人，齊白石製于舊京華。鈐印一，白石翁。

鈐印

邮上三島珍藏書畫印。

018 松壽

款識

自題。松壽。白石老人畫并篆。鈐印一，行年八十三矣。

019 壽桃

款識

自題。八十四歲白石老人，畫時昏目。鈐印一，木人。

020 花下鳴曲

款識

自題。杏子隖老民齊白石客京華，第廿十又八年矣。鈐印一，木人

021 富貴到白頭

款識

自題。大富貴到白頭。八十四歲白石老人。鈐印一，齊白石。

022 工蟲雁來紅

款識

自題。秋聲。寄萍堂主白石老人，時客京華第廿八年。鈐印三，白石翁、白石、甑屋。

齊良遲題。壬申冬，偶見此先君子白石老人真寶，歎為觀止，恭讀再三，真個痛快。寄萍堂後人齊良遲題。鈐印一，齊良遲。

許麟廬題。此乃先師白石老人所畫工蟲雁來紅真蹟，洵可寶也。壬申之秋，七十七叟門人許麟廬敬題。鈐印二，麟廬、麟廬。

023 樂游圖

款識

自題。白石老人八十五歲，作于京華。鈐印一，老白。

024 花色水國秋

款識

自題。花色水國秋。白石畫此八十又五歲矣。鈐印一，木人。

鈐印

逸齋秘笈

025 老少年圖

款識

自題。借山老人齊白石，八十七歲製。鈐印一，借山翁。

026 牡丹舞蜓

款識

自題。八十七歲齊白石。鈐印一，借山翁。

027 多壽

款識

自題。多壽。丁亥，八十七歲白石。鈐印一，齊白石。

028 蜻蜓點水

款識

自題。八十七歲白石老人。鈐印二，借山翁、一切畫會無能加入。

029 紅葉啼雀

款識

自題。年衡先生清屬，丁亥秋，白石畫。鈐印一，齊白石。

030 迎香圖

款識

自題。米景揚題。上世紀之一九四七年，白石翁作雁來紅鴝鵒之圖精品。辛卯中秋識於京，米景揚。鈐印二，米景揚、辛卯。

自題。丁亥，八十七歲白石。鈐印一，白石。

031 君高遷

款識

自題。君高遷。丁亥八月白下歸來寫此，弟二幅也，璜。鈐印三，悔烏堂、木人、白石翁。

032 碩桃獻壽

款識

自題。三百石印富翁，白石時八十四歲，昏目彊製。鈐印一，齊大。

033 覓食圖

款識

自題。戊子，借山老人八十八歲白石。鈐印二，白石、容顏減盡但餘愁。

034 朝顏

款識

自題。戊子春，八十八歲白石。鈐印一，白石。

035 魚蟹清趣

款識

自題。齊白石八十八歲畫。鈐印一，老白。

036 仲荷綻放

款識

自題。春來草木香。白石添五字。子寬先生屬，星塘老屋後人，八十五歲白石。鈐印二，木人、齊大。

037 水國秋花

款識

自題。水國秋花正開。齊白石作，秋風應識我也。鈐印一，齊大。

038 雁來紅

款識

自題。寄萍堂上老人白石畫于借山館。鈐印一。木人。

039 福并歲朝來

款識

自題。福并歲朝來。白石老人作于京華。鈐印二，木人、老為兒曹作馬牛。

自題。寄萍老人白石。鈐印一，白石翁。

鈐印

須磨昇龍山人入藏

056 清白傳家圖

款識
自題。清白傳家圖。余少時衡山陳世珠畫菜小冊祕藏之，此時不知歸誰耳。白石。鈐印一，齊大。

鈐印
須磨昇龍山人入藏

055 漫上垂藤

款識
自題。客曰：君所畫皆垂藤，未免雷同。余曰：藤不垂，絕無姿態。白石山翁并記。鈐印一，白石翁。

054 醉翁

款識
自題。借山吟館主者製。鈐印二，白石、魯班門下。

053 芙蓉映水

款識
自題。白石山翁。鈐印一，齊大。

061 秋菊圖

款識
自題。秋菊。白石山翁齊璜。鈐印三，借山吟館主者、大匠之門、白石。

060 知秋圖

款識
自題。借山吟館主者白石。鈐印二，齊大、寄萍堂。

059 獨酌

款識
自題。獨酌。白石山翁。鈐印一，木人。

058 加官圖

款識
自題。加官。借山老人齊白石畫並篆二字。鈐印二，白石、湘潭人也。

057 魚樂圖

款識
自題。白石老人。鈐印一，齊大。

065 草蟲冊

款識
自題（一）。白石。鈐印一，齊大。
自題（二）。寄萍老人。鈐印一，齊大。
自題（三）。璜。鈐印一，木人。
自題（四）。白石。鈐印一，木人。
自題（五）。齊璜。鈐印一，齊大。
自題（六）。白石。鈐印一，木人。

064 松鷹圖

款識
（包首）齊白石松鷹圖。
自題。白石。鈐印二，齊大、大匠之門。

鈐印
西園寺公一珍藏

063 品茶圖

款識
自題。品茶有泉居為像，白石應借山館後井水味。鈐印一，木人。

062 清蟹迎霜

款識
自題。借山老人齊白石。鈐印二，白石翁、杏子塢老民。

自題（七）。璜。鈐印一，齊白石。
自題（八）。白石山翁。鈐印一。木人。
自題（九）。瀕生。鈐印一。木人。
自題（十）。阿芝。鈐印一。齊大。
于非闇題。可惜無聲。非闇于照題。鈐印一。于照。
周叔弢題（題箋）。齊白石先生草蟲冊。鈐印一。弢翁珍藏。

066 丹頂虯松

款識

自題。借山吟館主者齊白石製于舊京。鈐印一，齊大。

067 荷下清趣

款識

自題。一如先生清正，三百石印富翁，齊璜。鈐印二，齊大、三百石印富翁。

鈐印

須磨昇龍山人入藏

068 花卉四屏

款識

自題（一）。星塘老屋後人白石。鈐印三，木人、白石翁、大匠之門。

自題（二）。杏子塢老民。鈐印三，齊大、老木、大匠之門。

自題（三）。齊璜。鈐印二，齊大、寄萍堂。

自題（四）。寄萍老人。鈐印二，木人、寄萍堂。

069 蜘足小品／草書信札

釋文

少懷弟，今日買得絲瓜二三條，嫌其太少，尊處之藤上能有二三條否？如有請贈我。良巳多事，可令其勿動。自題。白石。鈐印一，瀕生。

070 玉樹庭花

款識

自題。白石。鈐印一，借山老人。

自題。庚寅秋，齊白石九十歲。鈐印二，白石、借山翁。

071 富足昌盛

款識

自題。處明弟正，九十三歲白石，北京畫屋。鈐印一，木人。

072 紅花映竹

款識

自題。齊白石題。思蔚清玩，九十三白石補花并題。鈐印二，木人、借山老人。

徐悲鴻題。思蔚先生誨正，壬午怡夏，悲鴻。鈐印一，悲鴻。

073 豐收圖

款識

自題。九十四歲白石老人一揮。鈐印一，齊白石。

074 悠游

款識

自題。九十四歲白石。鈐印一，齊白石。

075 悠然菊間

款識

自題。齊白石九十時製。鈐印一，木人。

076 牡丹

款識

自題。九十六歲白石于北京畫。鈐印一，齊白石。

傅抱石

001 高仕山水
款識
自題。曉東先生雅屬，擬苦瓜畫法。新喻傅抱石於金陵講舍并記。鈐印二，傅抱石、抱石。

002 回眸百媚
款識
自題。癸未除夕前二日，重慶西郊金剛坡下新喻傅抱石。鈐印三，傅抱石、抱石、抱石齋。

003 仕女圖
題簽
傅抱石仕女圖真跡妙品。鈐印一，吳□畫店。
款識
自題。甲申二月，新喻傅抱石重慶西郊寫。鈐印三，抱石大利、抱石之印、抱石齋。

004 谿山遠遊
款識
自題。甲申端午延二日，于重慶西郊，新喻傅抱石。鈐印一，抱石大利。

005 峽谷輕舟
款識
自題。甲申八月杪 重慶西郊 傅抱石。鈐印二，傅、不及萬一。
鈐印
昇龍山人

006 仕女
款識
自題。甲申三伏中汗流不止，寫此一爽，新喻傅抱石，重慶西郊。鈐印三，傅、抱石私印、抱石山齋。

007 麗人圖
款識
自題。羅銘先生法賞即乞指正。乙酉冬，傅抱石，重慶西郊。鈐印二，傅抱石、抱石父。

008 杼機仕女
款識
自題。九張機，織成豐豔牡丹枝，阿儂卻比黃華瘦。郎如不信，歸來認取，無復似前時。乙酉莫秋初二日重慶寫，抱石記。鈐印二，傅抱石、抱石。

009 秋居迴望
款識
自題。乙酉五月，新喻傅抱石重慶西郊寫。鈐印二，傅、我用我法。

010 折梅思君
款識
自題。乙酉三月廿日，重慶西郊金剛坡下傅抱石寫。鈐印二，抱石大利、我用我法。

011 秋水臨宅
款識
自題。丙戌六月，傅抱石寫於成都。鈐印二，其命唯新、傅。

012 鳴琴松聽
款識
自題。乙酉五月，重慶西郊新喻傅抱石寫。鈐印一，抱石大利。

013 西雨即景
款識
自題。西風吹下紅雨來。抱石金陵漫寫。鈐印二，抱

石、抱石得心之作。

024 李白像

款識
自題。一九六三年八月，傅抱石寫於南京。鈐印二，抱石、不使人間造孽錢。

謝稚柳題。傅抱石畫李白像真跡。李紀老友珍藏，壯暮翁稚柳題。鈐印一，稚柳。

025 歸舟讀畫山水對屏

款識
自題（一）。風雨歸舟。一九六三年夏月，揮汗寫於南京，傅抱石并記。鈐印二，抱石大利、往往醉後。

啟功題。山色由人隨處有，水光藉紙本來無。筆端造化元如此，何必王維雪意圖。一九八九年夏，啟功。鈐印三，啟功題笺、啟功、元伯。

自題（二）。桐陰讀畫。癸卯夏月，寫于玄武湖畔，傅抱石于南京。鈐印二，抱石大利、印癡。

啟功題。青山隱隱水迢迢，秋盡江南草未凋。二十四橋明月夜，玉人何處教吹簫。一九八九年夏日，啟功。鈐印三，啟功題笺、啟功、元伯。

026 佳人圖

款識
自題。遲賓同志指教，一九六四年夏，傅抱石南京記。鈐印二，傅抱石、抱石。

027 行書「題《春山瑞靄圖》」

釋文
鶯啼山雨歇，前山綠正繁。人家在深樹，雞犬畫無鳴。淡淡流水意，依依田文言。漫鼓木蘭楫，往溯桃花源。

款識
自題。題春山瑞靄圖，丁亥二月，傅抱石。鈐印二，抱石畫記、新諭。

028 篆書「節錄藝概」

釋文
智者動，仁者靜；智者樂，仁者壽。

款識
自題。由大篆而小篆，由小篆而隸，皆是寢趨簡捷，獨隸之于八分不然。蕭子良謂王次仲飾隸為八分，小篆，秦篆也；八分，漢隸也。秦無小篆之名，漢無八分之名，名之者，皆後人也。後人以籀篆為大，故小秦篆，以正書為隸，故八分隸耳。書之有隸，生于篆，如音之有徵，生于宮。故篆取力弇氣長，隸取勢險節短，蓋運筆與奮筆之辨也。乙未仲冬，傅抱石并記。鈐印三，傅、抱石、新諭。

029 陶文印篆 篆書七言聯

款識
自題。陶文齊魯四千種，印篆周秦一萬方。紹虞同志指疵，一九六一年秋，傅抱石篆于滬上。鈐印二，不使人間造孽錢、抱石齋。

030 行書「節錄古詩二首」

釋文
濕雲浮空山欲動，亂壑浮峰互雲湧。當溪獨樹雨冥冥，青苔覆地春陰重。深山白石幽人居，鉤簾寂寂坐看書。竹橋入林野有簌，草閣傍水門無車。行人細路隔山腳，曳杖前登後還卻。浦口輕舟信往還，鐘聲遠寺空寥廓。此中可釣亦可耕，不然且濯滄浪纓。酒酣夢覺兩相失，溪聲潺湲雜林塈。君今愛惜須久傳，溪聲潺湲憐丹青。風流太守何侯筆，三十年來已蕭瑟。山勢蜿蜒去還卻，浮雲欲起未起時。半溪山頭與山腳，入空高鳥飛欲盡。背屋斜陽慘將落，更無剩地與閑人。

款識
自題。梅景書屋主人屬正，傅抱石。鈐印一，抱石之印。

年表

吳昌碩

- 1844 九月十二日（農八月初一），生於浙江省安吉縣鄣吳村。
- 1848 其父啟蒙識字。
- 1853 始往鄰村私塾就學。
- 1857 受父薰陶，始學摹刻，獲一石而屢加磨刻，勤勉不已。
 既讀經史，並及詩詞。
- 1860 春，太平軍攻浙，後清兵尾追。隨家人避亂，與父散，隻身逃亡。
 聘妻章氏，因離亂未婚而亡。
 隻身漂泊，以野果、樹皮充饑。打雜工於宋姓人家。
- 1861 流亡於皖、鄂間。
- 1863 中秋，會同父親回鄉。家人九口歿於亂。
- 1864 父子相依為命，隨父耕讀。
- 1865 受學官促赴試，中秀才。父娶繼室，家遷安吉城中。
 居樓題「篆雲樓」，書室曰「樸巢」，園曰「蕪園」教私塾，識詩畫友數人。
- 1866 從施旭臣習詩。兼習各家書法、篆刻。
- 1868 父逝。
- 1869 負笈杭州，從俞樾習文字、訓詁及辭章學。
 編成《樸巢印存》。
- 1870 冬，返里。就此留安吉苦讀習藝，驚文課鄰人子為生。
 更名薌圃，人稱「薌圃先生」。
- 1871 刻「蒼石父吳俊長壽」印，為今存最早印。
 與蒲華訂交。
- 1872 娶施氏為妻。婚後往遊杭、滬、吳，尋師訪友。
 在上海識高邕之。
 於潘祖蔭、吳雲等收藏家處見甚多歷代鼎彝與名人書畫。
- 1873 於安吉從潘芝畦學畫梅。又赴杭就學於俞樾，識吳伯滔。
 生長子育。

- 1874 為杜文瀾幕僚。
 識金鐵老於嘉興，同遊蘇州，為忘年交。金授吳識古器之法，由是愛缶，自署曰「缶」。
 集拓印成《蒼石齋篆印》。
- 1876 館湖州陸心源家。
 次子涵生。
- 1877 集拓印成《齊雲館印譜》。
 往來於湖州、菱湖。刻印自題「仿完白山人」。
 詩稿六十餘首成《紅木瓜館初草》。
- 1878 集印拓成《篆雲軒印存》，為俞樾贊。作〈刻印〉長詩。
- 1879 寓蘇州吳雲幕中。
- 1880 以《篆雲軒印存》求教於吳，吳稍刪，更名為《削觚廬印存》。
 曾赴丹陽、鎮江。欲師事楊峴，楊固辭。
- 1881 春，曾遊嘉興。集拓近作為《鐵函山館印存》。
- 1882 春，攜眷居蘇州。友薦作縣丞小吏。
 金杰贈大缶，以「缶廬」為別號。
 刻「染于倉」印、跋〈石鼓〉拓本。與虞山沈石友交。
- 1883 正月，赴津沽，候輪於滬識任伯年，一見如故。
 任為畫像，楊峴署〈燕青亭長像〉。三月返滬，與虛谷、任阜長交。
 始肯以畫示人。《削觚廬印存》版已裝成。
- 1884 在蘇州延王瑜為兩子課讀。遷居西疇巷。刻「吳俊長壽」印。
 刻「苦鐵」印，題：「苦鐵良鐵也。」周禮典絲則受功而藏之。鄭云：「良當作苦，則苦良矣。甲申春，昌碩記。」楊峴為《缶廬印存》題詩。
 刻「牆有耳」印等多件。購〈河平四年造署舍記〉刻石拓本及《孝禹碑》拓本。
 跋《董其昌雜臨各家書冊》得《元康三年磚》，因刻「禪壁軒」印。

- 1885　與林海如同館吳雲寓。於蘇州獲「大貴昌磚」。

　　作〈懷人詩〉十七首，念金鐵老、楊峴、楊香吟、施旭臣、陸廉夫等。

　　秋，赴嘉定，阻風，騎行十餘里宿寺中，詩紀之。

　　為〈公方碑〉題詩。

- 1886　三子邁生。

　　赴上海，任伯年為作〈饑看天圖〉，自題長句。為任刻「畫奴」印。

　　作《十二友詩》，記張子祥、胡公壽、吳瘦綠等。

　　為蒲華刻「蒲作英」印。伯雲以漢唐鏡拓本見贈，刻「慶雲私印」報之。

- 1887　冬，移居上海吳淞。為沈雲、吳秋農、馮文蔚刻「石門沈雲」等印。

　　跋庸公藏「乾」字不穿牛〈曹全碑〉。作〈吟詩圖〉題長跋並詩。

　　在滬作擬石濤筆法山水一幅，自題「狂奴手段」。為潘瘦羊、沈石友畫梅。

- 1888　春，為楊見山七十壽，作蟠桃大幛，題詩以祝。

　　任伯年為作〈酸寒尉像〉。從任學畫，誼在師友。

　　作巨幅〈紅梅〉。作〈小楷自書詩稿冊頁〉等。

　　長子育歿。女丹姮生。

- 1889　《缶廬印存》成集刊行，自為記。行散氏鬲拓臨「石鼓」四屏，書〈蝸盦奇〉額。王復生為作小像，自題詩二首。作〈贈子諤臨

- 1890　居滬。正月與友好集紀念倪瓚。應沈石友邀至虞山遊。

　　識吳大澂，遍覽所藏。效八大山人，自題古風一首。

- 1891　作〈歲朝圖〉、〈為臣書舊作四屏〉、〈贈槐廬篆書四屏〉等。

　　日本書家日下部鳴鶴來訪，極推重吳昌碩書法，譽為「草聖」。

　　春，曾作山水一幅，頗自得意，跋：「人謂缶道人畫筆動輒與石濤鏖戰，此幀其庶幾耶?」題徐渭〈春柳遊魚圖〉。

- 1892　居滬，隨筆摘記生平交遊傳略，約二十餘篇，定名《石交錄》，請楊幌斧正，譚復堂題序。

　　夏，集所藏磚硯十餘方，拓為四屏，寄贈施石墨。為任伯年藏〈寶鼎磚硯〉鏤刻銘言。冬，作〈漠漠帆來重〉、〈聽松〉等山水畫八幅。

- 1893　二月，在滬編所存詩為《缶廬別存》刊行。

　　北方水災，受命赴津沽發票輸錢。

　　與蒲華合作〈歲寒交〉圖。

- 1894　十月，中日戰事起，中丞吳大澂督師北上禦日，隨之北上參佐幕僚，北出山海關，作〈亂石松樹圖〉在榆關自刻「俊卿大利」印。

　　二月，在北京以詩及印譜贈翁同龢。

- 1895　二月，繼母楊氏病重函催返，奉母來滬頤養。

　　任伯年為作〈棕蔭憶舊圖〉、〈山海關從軍圖〉。

　　十一月，任病逝於滬，作詩哭之，並撰聯稱任「畫筆千秋名」，自傷「失知音」。

- 1896　秋，曾客蘇州。

- 1897　楊峴卒，為之修墓道。刻「泰山殘石樓」印贈高邕之。作〈巨石〉一幅於花朝日，作〈墨貓〉一幅懷任伯年。

　　曾去常熟、無錫、宜興遊歷訪友，有詩紀之。

　　日本國書法篆刻家河井仙郎受日下部鳴鶴影響，仰慕吳昌碩，寄作品求教。吳昌碩復長信為教。

- 1898　赴宜星訪〈禪國山碑〉，有詩。

- 1899　五月，在津識潘祥生。

　　七月，偕二子涵回故鄉鄣吳村。

　　重陽日，偕子涵、邁及友人汪鷺汀、蔣苫壺等登虎丘，有詩。

- 1900　日本河井仙郎赴上海，入吳門習印。

　　十一月，得同里丁葆元舉，任江蘇安東（今漣水）縣令。因不喜逢，一月即辭去。有「一月安東令」印。

　　二月，至上海，患重聽。

　　五月，如皋冒辟疆、裔鶴亭遊吳下，過訪。

- 1901　曾遊南京，有詩紀之。

　　河井仙郎經羅振玉、汪康年介紹以師事吳昌碩習印。

　　《缶廬印存》編成。

- 1902　曾赴析津（大興）陳師隨先生學畫，頗加賞識。

　　本年病臂加劇，極少治印。

・1903
日本人長尾甲來訪，結誼師友。
自訂潤格鬻畫。

・1904
繼母楊氏卒於蘇州，年七十七歲。
編壬寅前詩為《缶廬詩》卷四、《別存》一卷，合冊刊行。
夏，吳隱、丁仁、葉品三、王福庵等聚於西湖，發起創立西冷印社。吳昌碩適杭，極贊同，公推為社長。
秋，病暴瀉，旋愈。
十二月，移居蘇州桂和坊19號，額其齋為「癖斯堂」。

・1905
二月，西冷印社建仰賢亭，吳隱摹刻浙派創始人丁敬身像嵌於壁間。有詩紀之。
曾赴滬，詩贈張鳴珂、趙石農。
夏，收趙子雲為弟子。

・1907
二月，沈石友為撰《倉公事略》。
夏，友鄭文焯在滬獲吳昌碩失竊之《蕉蔭納涼圖》來贈，大悅。
跋《仇十洲畫山水》、《趙伯驌畫『夏夷圖』》、《周文矩畫『伯牙橫琴』》等。
趙石農拜先生。

・1908
春，至蘇州，刻「借篛外史」印。
為丁輔之作詩題《西冷印社圖》。

・1909
與諸貞壯識，以詩契，為知音，過往甚密。諸為作《缶廬先生小傳》。
滬上高邕之、楊東山、黃俊等創立上海豫園書畫善會，吳昌碩受邀參與，公推高為會長。

・1910
春，杭州戴壺翁發起壺園修禊，未及與，僅列名。
夏，至北京，下榻友人張查客家，遍遊名勝。
是年病足。
經王震介紹日人水野疏梅來從習畫。

・1911
正月初二遊植園，有詩。
六月，諸貞壯訪，於癖斯堂盡讀先生詩，圈點、題句。
夏，移家上海吳淞，賃屋小住。
蒲華卒，大慟，為之料理後事。

・1912
春，遊徐氏園，有詩。
十月，遊杭州西湖，宴集西冷諸友。
識日本長尾甲，為題〈長生未央磚〉。
是年，自刻「吳昌碩壬子歲以字行」印。

・1913
日人田中慶太郎編《昌碩畫存》刊行，為日本最早的吳昌碩畫集。
春，遷居山西北路吉慶裏九二三號，三上三下房，較寬敞。
耳聾。
秋，梅蘭芳初赴滬獻藝，先生往觀。
重九，日人白石鹿叟發起，在六三花園剪松樓為吳昌碩舉辦個人書畫展。
是月，西冷印社正式成立，公推先生為社長。此後春秋佳日社聚，先生必往。

・1914
九月，參與九老會，攝影留念：為王一亭治「能事不受促迫」印。

・1915
冬，上海商務印書館輯先生花卉二十幅，印成《吳昌碩先生花卉畫冊》行世。上海書畫協會成立，被推為社長。
《缶廬印存》三集由上海西冷印社刊行。自作詩題七十一歲小影。
春日，與諸宗元、王一亭遊六三花園、遊杭州西湖。為杭州西冷社作〈隱閑樓記〉。

・1916
是年，汪洵卒，繼之任海上題襟館書畫會會長。
作《西冷印社圖》並題詩。訪得十一世從祖《玄蓋副草》。

・1917
五月，施夫人病歿於滬。大病。冬，直隸、奉天水災，饑民數百萬，繪〈流民圖〉，義賣書畫。李苦李來師。春，為西冷印社撰聯。刻「西冷印社中人」、「吳昌碩大聾」、「缶翁」印。
十一月，《苦鐵碎金》四冊印行，《缶廬印存》四集亦印行。
訪得十二世從祖著《天月山齋歲編》詩集孤本。
苦臂病。

・1918
三月，遊徐園。
春，命二子葬夫人於故鄉。
曾遊虞山，見奚鐵生畫杏花，借歸擬其意畫。
應商務印書館請作花卉十二幀，供《小說月報》封面用。

- 1919

正月，重訂潤格。

諸聞韻、諸樂三兄弟來拜訪。

為商務印書館作十二幀花卉冊作單行本出版。

十二月，張弁群集拓先生刻印百餘枚，編成《缶廬印存》八卷，褚德彝彝作序。

- 1920

八月，梅蘭芳來滬獻藝，袁寒雲陪來謁，請益，贈畫梅。

九月，孫雪泥集先生與趙子雲近作書畫數十幅，編《吳昌碩、趙子雲合集》。

日本長崎首次展出先生書畫。

東京文求堂繼刊《吳昌碩畫譜》、長崎雙樹園刊行《吳昌碩畫帖》。

孫長鄰生。

- 1921

二月，率子孫赴杭州參加西泠印社雅集，後作一圖紀遊。

秋，荀慧生來滬執弟子禮。

十二月，病頭瘋。

是年，與西泠印社同仁不辭辛勞，募得八千元鉅款從日商手中搶救回《漢三老碑》。

日本著名雕塑家朝倉文夫為吳昌碩塑半身銅像，轉贈印社置「缶龕」中。

日本大阪首次展出吳昌碩書畫，轟動藝壇，高島屋據此刊行《缶翁墨戲》，東京至敬堂出版《吳昌碩畫譜》。

- 1922

三月，赴杭州，西泠諸友五十餘人置酒為賀壽。

夏，丁輔之輯先生近作編成《缶廬近墨》由上海西泠印社珂羅版刊行，由沈曾植題耑。

《吳昌碩〈石鼓文〉》印行。

- 1923

五月，丁輔之續輯《缶廬近墨》第二集由上海西泠印社刊行。

春，遊餘杭縣超山，為報慈寺前宋梅寫照，題長款，並撰聯。

八月初一八十壽誕，賦詩自壽，撰聯曰：「壽屆杖朝，銘並周書期不朽；歌慚奉爵，騷聞屈子獨能醒」，大書篆字「壽」計八十幅

分贈親友，中有一幅由王一亭補鶴於下。

冬，畫梅贈梅蘭芳。

是年，經諸聞韻推介，潘天壽得以求教，頗受器重，為贈，並書贈聯語：「天驚地怪見落筆，巷語街談總入詩。」

- 1924

春，遊六三園看櫻花。

王個簃來滬，入門下。

劉海粟持畫〈言子墓〉討教。

上海書畫社刊行《吳昌碩畫寶》。

元旦，延王個簃課孫長鄰。同時王又執弟子禮於先生。

是年對外號稱「封筆」，然有興時仍作書畫。

商務印書館輯先生七十歲以後畫十六幀，珂羅版精印《吳缶廬畫冊》出版，黃葆戉署。

- 1925

春，至東園看櫻花，有詩。

八月，以在西泠印社銅像旁所攝照片贈王個簃。王居先生家代為接客，以詩唱和，曾替先生代筆作詩，偶亦代筆作畫。

日本大阪高島屋第二次舉辦「吳昌碩畫展」。

日人堀喜二編《缶翁近墨》第二集刊行。

日人友永霞峰常來謁，吳昌碩以所贈綾紙畫大桃為贈。

- 1926

上海西泠印社輯花果冊十二幀編成《吳昌碩花果冊》影印問世。

春，去歲移植六三園中老梅繁花盛開，鹿叟招飲，有詩。

三月，葡慧生在一品香補行拜師禮。

本月，閩北兵亂，避居西摩路李全伯勤家，又至餘杭縣塘棲鎮小住，同遊超山，飲宋梅下，有詩。

十一月，由杭回滬十一月二日，為孫女棣英將於十五日出閣過分興奮致病。

十一月三日，作〈蘭花〉一幅並題詩，翌日即中風不起，此畫遂成絕筆。

- 1927

十一月初六日（11月29日）逝於滬寓。

卒後，門弟子私謚為「貞逸先生」。一九三三年葬於超山

- 1864　一月一日齊白石生於湖南省湘潭縣白石鋪杏子塢星斗塘的一個農民家庭。白石為長子，原名齊純芝。

- 1865　多病。母親和祖母為此燒香求神。

- 1866　病愈，祖父始教識字。

- 1870　始從外祖父周雨若所開設之蒙館學習，半年後輟學，協助家中務農。
 熟讀《四言雜字》、《三字經》、《百家姓》、《千家詩》等，白石天資聰穎，一讀便熟。

- 1872　在家做雜活，並開始上山砍柴。

- 1873　是年齊家租種十幾畝田，與人合養了一頭牛。齊白石常一邊牧牛，一邊砍柴、拾糞，還一邊溫習舊讀的功課。

- 1874　農一月二十一，由父母做主娶童養媳陳氏春君。

- 1877　農曆五月五日，祖父齊萬秉病歿。
 父親見白石體弱力小，難學田裡農活，決定讓他學一門手藝。正月拜粗木作齊仙佑為師。因齊白石力氣小扛不動大檁條，三個月後便送其還家，不再納。

- 1878　農曆五月，再拜齊長齡為師。齊長齡亦為粗木作。

- 1881　轉拜雕花木匠周之美為師，學小器作。

- 1887　下半年出師。出師後仍跟師傅一起走鄉串戶做雕花木器。

- 1888　仍在鄉間做雕花木匠，兼習畫。

- 1889　拜紙扎匠出身的地方畫家蕭傳鑫（號薌陔）為師，學畫肖像。後又經文少可指點，對肖像畫始得門徑。
 拜胡沁園、陳少蕃為師學詩畫。胡沁園教齊白石工筆花鳥草蟲，把珍藏的古今名人字畫拿出讓其觀摹。又介紹齊白石向譚溥（號荔生）學習山水，並鼓勵他學寫詩、賣畫養家。
 是年，始學何紹基書法。
 農曆七月十一長子良元（字伯邦，號子貞）生。
 自是年起，齊白石逐漸扔掉斧鋸，改行畫肖像，專做畫匠。

- 1890　在家鄉杏子塢、韶塘一帶畫像謀生。繼續讀書、習畫。
 約此年左右，齊白石跟蕭薌陔學會裱畫。
 逐漸在方圓百里有了畫名。畫像之外，亦畫山水、人物、花鳥草蟲、仕女等。

- 1892　靠賣畫，家中光景有了轉機，自畫「甑屋」兩個大字懸於室。
 農曆二月二十一，次子良芾生。

- 1894　夏，借五龍山大傑寺為址，正式成立「龍山詩社」。齊白石最年長，推為社長。成員有：王訓、羅真吾、羅醒吾、陳伏根、譚子荃、胡立三，人稱「龍山七子」。

- 1895　是年在長塘黎松安家成立「羅山詩社」。「龍山」社友也加入，時常去作詩應課。齊白石造山水花鳥箋分送詩友。

- 1896　是年始鑽研篆刻。

- 1897　是年由朋友介紹，始進湘潭縣為人畫像，幾經往返，漸有名氣。
 約此年，由嚴鶴雲介紹，識郭葆生（字人漳，號憨庵）。又識桂陽名士夏壽田（號午詒）。

- 1898　是年齊白石得黎薇蓀寄自四川的丁龍泓、黃小松兩家印譜，刻意研摹。

- 1899　十月，正式拜王湘綺為師。
 是年白石首次自拓《寄園印存》四本。

- 1900　春二月攜夫人春君及二子二女遷居梅公祠。
 在祠堂內造一書房，曰「借山吟館」。

- 1902　始遠遊。四月初四，三子良琨（字大可，號子如）生。
 農曆十月初，應夏午詒、郭葆生之邀赴西安，教夏午詒之如夫人姚無雙學畫。

- 1903　是年初春，夏午詒進京，邀齊白石同行。抵京後，住宣武門外夏午詒家，繼續教姚無雙畫。期間識張翊六、曾熙、李瑞荃。參加由夏午詒發起的陶然亭餞春，同行者有楊度、陳兆圭等。齊白石畫〈陶然

餞春圖〉以紀其事。

· 1904

夏六月間離京，經天津乘海輪，繞道上海，再坐江輪轉漢口，返湘潭。此乃齊白石「五出五歸」中的第一次遠遊。

是年春齊白石同張仲颺應王湘綺之邀，同遊江西南昌。期間王湘綺為〈借山圖卷〉題詞。

齊白石印草撰寫序文（後刊於《白石草衣金石刻畫》卷首），還為其

秋日返家，此齊白石二出二歸。

· 1905

是年始摹趙之謙篆刻。

農曆七月中旬，應廣西提學使汪頌年邀，遊桂林、陽朔。

· 1906

齊白石遊桂林、廣州、欽州。在欽州，郭葆生留齊白石教其如夫人學畫，並為其捉刀作應酬畫。郭喜好收藏，齊白石得以臨摹八大山人、金冬心、徐青藤等人畫跡。

秋八月，還家。是為齊白石的三出三歸。歸家後，買一所房屋和二十畝水田。親自將房屋翻蓋一新，取名「寄萍堂」，又在堂內造一書室，將遠遊所得八硯石置於堂內，因名「八硯樓」。

· 1907

春，應郭葆生上年之邀，再至廣西梧州。隨郭到肇慶，遊鼎湖山，觀飛泉潭。又往高要縣遊端溪、謁包公祠，並隨軍到東興。過北侖河鐵橋，領略越南芒街風光。見野蕉百株，滿天皆成碧色，遂畫〈綠天過客圖〉。

是年冬返湘，是為四出四歸。

· 1908

春，應羅醒吾之邀赴廣州。

秋間曾返故里，父親令其至欽州接四弟、長子回家，又到廣州。

· 1909

在廣州過春節後，應郭葆生之邀再赴欽州。

農曆三月初三日起程，水路經上海之香港、北海到欽州。

四月至七月，隨郭葆生客東興。

七月，攜良元從欽州起程返湘。途經上海，遊蘇州虎丘。逗留月餘後返歸故里，是為齊白石第五次出歸。

· 1910

將遠遊畫稿重畫一遍，編成〈借山圖卷〉。又為胡廉石畫〈石門廿四景圖〉。

· 1911

居家讀書、作畫。

· 1913

秋九月，與三個兒子分家，令其獨立門戶。

十月初八，次子良芾病歿，時年二十歲。齊白石撰〈祭次男子仁文〉。

· 1914

居家作畫。農曆四月二十八日，胡沁園去世。

· 1917

農曆六月，為避家鄉兵匪之亂，隻身赴京。又因張勳復辟之亂，隨郭避居天津租界數日。回京後移楊法源寺。賣畫、刻印為活。在京期間，與畫家陳師曾相識，二人意氣見識相投，遂成莫逆。又結識凌植支、汪藹士、王夢白、陳半丁、姚華、蕭龍友等在京文化名人及畫家。農曆十月十五離京返湘潭，家中之物已被洗劫一空。

· 1918

家鄉兵亂愈熾，農曆二月十五日離家避居紫荊山下，七月二十四始歸。

· 1919

春，赴北京，住法源寺，賣治印為活。是時齊白石在京無名氣，求畫者不多，自慨之餘，決心變法。

夏，聘四川籍胡寶珠為側室。

· 1920

農曆二月，齊白石攜三子良琨、長孫秉靈來京就學。

由龍泉寺搬至石燈庵。

是年識梅蘭芳、林琴南、陳散原、朱悟園、賀履之及十二歲的張次溪。

· 1921

農曆正月北上進京。

五月應夏午詒之邀赴保定，過端午節，遊清末蓮池書院舊址蓮花池。

八月從保定返湘潭。九月回京。十一月又南返。

· 1922

為曹錕畫工筆草蟲冊〈廣豳風圖〉。

是年冬胡寶珠生第四子良遲（字翁子、子長）。

農曆三月，北上，至長沙。因戰事，京漢路不通車，滯留長沙數十日。五月，抵北京。六月，移居西四三道柵欄6號。即返湘接家人同到北京。

是年春，陳師曾攜中國畫家作品東渡日本參加「中日聯合繪畫展」，齊白石的畫引起畫界轟動，並有作品選入巴黎藝術展覽會。

· 1923

是年始作《三百石印齋紀事》。

秋冬之間由三道柵欄搬至太平橋高岔拉1號。

十一月十一日五子良已（號子瀧、小名遲遲）生。

- 1924　農曆八月，三子良琨自立，已能賣畫謀生；其妻張紫環（張仲颺之女）亦能畫梅花。

- 1925　農曆二月底，齊白石大病一場。
　　四月，南下返湘潭，因鄉亂未止，居留湘潭城數月。
　　是年識王森然。

- 1926　初春，南回探親。梅蘭芳拜為弟子，學畫草蟲。
　　五月下旬，行至長沙，因有戰事只好轉漢口，水路至南京，再乘火車返京。
　　農曆三月，母周氏病逝家鄉。
　　七月，父齊貰政亦病逝家鄉。
　　是年冬，買跨車胡同15號住宅，年底入住。

- 1927　春，應國立北京藝術專科學校校長林風眠之聘，在該校教授中國畫。
　　是年，胡寶珠生女，名良憐。

- 1928　北京更名北平。
　　北京藝專改為北平大學藝術學院，齊白石被聘為教授。
　　冬，徐悲鴻任北平大學藝術學院院長，繼續聘任齊白石為該院教授。
　　是年，胡佩衡編《齊白石畫冊初集》出版。

- 1929　年初，徐悲鴻辭職南返。後不斷與齊白石有詩畫書信往來。
　　四月，齊白石有作品〈山水〉參加南京政府在上海舉辦的第一屆全國美術作品展。

- 1931　三月，胡寶珠生第三女良止。
　　夏，應私立京華美專校長邱石冥之聘，到該校任教。
　　九月，日軍侵佔瀋陽。重陽節齊白石與老友黎松安登宣武門，發憂國之感慨。
　　十月，參加胡佩衡、金潛庵等起組織的「古今書畫賑災展覽會」。

- 1932　是年起，與張次溪著手《白石詩草》八卷的編印工作。齊白石自設計版式、封面，親選紙張、裝訂線等，請楊雲史等文化名人題詞。齊白石作圖分別予以答謝。
　　七月，徐悲鴻編選作序的《齊白石畫冊》由上海中華書局印行。

- 1933　是年元宵節，《白石詩草》八卷印行。

- 1934　七月，胡氏生第三子，名良年。

- 1935　農正月，白石扶病到藝文中學觀徐悲鴻畫展，並親去看望徐悲鴻。後徐氏回訪。
　　四月，攜寶珠還鄉，與王仲言親友重聚，散財鄉里，以濟荒年。
　　回京後，自刻「悔烏堂」印。

- 1936　三月初，應四川王纘緒之邀，攜寶珠及良止、良年入蜀。抵成都後住南門文廟後街。遊青城、峨嵋、晤金松岑、陳石遺等。
　　九月五日回到北平。

- 1937　是年起齊白石自稱七十七歲。
　　七月七日，盧溝橋事變，日軍大舉侵華、北、天津相繼淪陷。齊白石辭去藝術學院和京華藝專教職，閉門家居。

- 1938　二月，為周鐵衡《半聾樓印草》作序。
　　五月，齊白石第七子齊良末生。
　　九月，徐悲鴻寄〈千里駒圖〉為賀。齊白石遂回贈〈花卉草蟲冊〉。

- 1939　是年，南京、湖南相繼失陷，白石心緒不寧，《三百石印齋紀事》就此停筆。
　　為避免日偽為人員的糾纏，白石在大門上貼出「白石老人心病復作，停止見客」的告白。

- 1940　正月十四日，髮妻陳春君在湘潭老家去世，齊白石撰〈祭陳夫人文〉，述其勤儉賢德的一生。

- 1941　五月四日，齊白石假慶林春莊設宴，邀胡佩衡、陳半丁、王雪濤等戚友為證，舉行胡寶珠繼扶正儀式。

- 1942　是年，徐悲鴻從桂林寫信，求齊白石之精品，齊白石即選舊作〈耄耋圖〉相贈。
　　白石請張次溪在陶然亭畔覓得墓地一塊，農曆正月十三，攜寶珠、良已親往陶然亭與主持僧慈安相晤，觀看墓地，遊陶然亭。

- 1943　是年白石又在門首貼出「停止賣畫」四大字。
　　農曆十二月十二繼室胡寶珠病歿，終年四十二歲。

· 1944
是年秋，為朱屺瞻〈六十白石印軒圖卷〉作跋。

· 1945
八月五日，日軍無條件投降。
十月，恢復賣畫刻印，琉璃廠一帶畫店又掛出了齊白石的潤格。

· 1946
八月，徐悲鴻任北平藝術專科學校校長，聘齊白石為該校名譽教授。印行《花果冊》。
秋，請胡適寫傳記。為朱屺瞻《梅花草堂白石印存》寫序。
十月，北平美術家協會成立，徐悲鴻任會長，齊白石任名譽會長。
十月，中華全國美術會在南京舉辦齊白石作品展。齊白石乘飛機抵南京，下榻石鼓路12號。在南京期間，遊玄武湖、雞鳴寺、中山陵、明孝陵以及靈谷寺、燕子磯、北極閣等名勝；蔣介石接見齊白石；于右任設宴招待齊白石；張道藩拜齊白石為師。
十一月初，移展上海。在滬期間，會晤梅蘭芳、符鐵年、朱屺瞻。

· 1947
五月，重定潤格。

· 1948
是年，四十歲的李可染拜齊白石為師。
十二月，平津戰役開始，友人勸其南遷，齊白石考慮再三，決定居留北平。

· 1949
因轉寄湖南周先生給毛澤東的一封信，毛澤東寫信向齊白石致意。
三月，胡適等編的《齊白石年譜》由商務印書館出版發行。
七月，出席中華全國文學藝術工作者代表大會，當選為文聯全國委員會委員。七月二十一日，中華全國美術工作者協會在中山公園成立，齊白石為美協全國委員會委員。
九月，為毛澤東刻朱、白兩方名印，請艾青轉交。

· 1950
四月，中央美術學院成立，徐悲鴻任院長，聘齊白石為名譽教授。同月，毛澤東請齊白石到中南海做客，賞花並共進晚餐。
十月，齊白石將畫作〈鷹〉和篆書聯「海為龍世界，雲是鶴家鄉」贈送毛澤東。是年，被聘為中共中央文史館館員。是年，齊白石有作品參加北京市「抗美援朝書畫義賣展覽會」。

· 1951
二月，齊白石有十餘幅作品參加瀋陽市「抗美援朝書畫義賣展覽會」。

· 1952
胡絜青拜齊白石為師。
為東北博物館畫〈和平鴿〉，並題「願世人都如此鳥」。
是年，齊白石親自養鴿，觀察其動態。
十月，「亞洲及太平洋地區和平大會」在北京召開，齊白石畫〈百花與和平鴿〉向大會獻禮。

· 1953
一月，北京文化藝術界著名人士二百餘人在文化俱樂部聚會，為齊白石祝壽。文化部授予齊白石「人民藝術家」榮譽獎狀。晚上，全國美協在中央美院舉行宴會，中共國務院總理周恩來出席。
九月，齊白石有作品參加「第一屆全國書畫展」。
十月，當選為中共全國美協理事會第一任主席。
是年，齊白石被選為中共文聯主席團委員。
北京榮寶齋用木板水印法複印出版《齊白石畫集》。

· 1954
三月，東北博物館在瀋陽舉辦「齊白石畫展」。
四月，中國美術家協會在北京故宮承乾宮舉辦「齊白石繪畫展覽會」，展出作品一百二十一件。
八月，湖南選舉齊白石為全國人民代表大會代表。
九月，出席首屆人民代表大會。

· 1955
六月，與陳半丁、何香凝等畫家合作巨幅〈和平頌〉，獻給在芬蘭赫爾辛基召開的世界和平大會。
是年秋，文化部撥款為齊白石購買地安門外雨兒胡同甲5號住宅，並修葺一新。

· 1956
三月，齊白石還居跨車胡同。
四月，世界和平理事會宣布將一九五五年度國際和平獎金授予齊白石。
九月，在台基廠9號中樓舉行隆重授獎儀式，會後，放映彩色紀錄片〈畫家齊白石〉。

· 1957
五月，北京中國畫院成立，齊白石任榮譽院長。
九月十五日臥病；十六日病情加劇後與世長辭。
安葬在繼室夫人胡寶珠墓左側，墓前石碑上刻著齊白石生前所篆「湘潭齊白石墓」。

傅抱石

- 1904 10月5日生於江西南昌，祖籍江西新喻。父母皆十分貧窮，流落街頭，補傘為生。取名長生。

- 1908 相士見其腿上有朱砂痣，告其父：「此子將來必大富貴。」父母決心盡力栽培。

- 1910 街道警察教其識字。

- 1911 經介紹，入私塾旁聽。讀《四書》、《五經》。

- 1915 入景德鎮瓷器店做學徒，一年後患肺疾被辭退。

- 1917 入江西第一師範附屬小學四年級就讀，學名傅瑞麟。

- 1918 考入高小。

- 1921 入江西省第一師範讀書。

- 1922 為籌錢養家口，偽造趙之謙印，首度回新喻祖籍。迫於生計，偽造趙之謙印。後公開收件，改名抱石。

- 1925 撰《國畫源流述概》。

- 1926 從江西省第一師範藝術科畢業，留任該校附屬小學教員。著《摹印學》。作〈策杖攜琴〉、〈竹下騎驢〉、〈秋林水閣〉以及〈松崖對飲〉等圖，開始以抱石署名。

- 1927 春節，被小學辭退。但又為第一中學（原第一師範）聘為初中部藝術科教員。

- 1929 聘為高中部藝術科教員。著授課講義《中國繪畫變遷史綱》。

- 1930 初春，與高中藝術科學生羅時慧結婚。

- 1931 《中國繪畫變遷史綱》出版。

- 1932 初夏，與徐悲鴻相會於南昌江西裕民銀行大旅社。徐悲鴻大力奔走，省主席熊式輝答應送傅抱石赴日留學。回新瑜老家，並準備赴日留學。長子小石生。

- 1933 秋，乘船至日本，入東京日本帝國美術學校研究部，師事著名學者金原省吾，主修東方美術史，兼學雕塑，並繼續研習繪畫、篆刻。在東京舉辦書畫篆刻展覽，作品一百七十餘件。譯金原省吾著作《唐宋之繪畫》，由商務印書館出版。

- 1934 後回日省完成學業。與郭沫若訂交。

- 1935 三月，編著《苦瓜和尚年表》在日本發表。七月，母病危，中斷學業趕回南昌，因時局變化，未能於安葬亡母後回日本完成學業。八月，著作《中國繪畫理論》出版。九月，任中央大學藝術教育科美術史講師。十月，發表《論顧愷之至荊浩之山水畫史問題》。次子二石生。

- 1936 編、譯著有：《基本圖案學》、《基本圖案工藝法》，以及《日本法隆寺》、《郎世寧傳略》、《印章源流》等文，相繼發表出版。

- 1937 獨遊安徽宣城，遍訪李白、梅清、石濤舊蹤。發表《石濤叢考》、《中國美術年表》、《大滌子題畫詩跋校補》、《石濤生卒考》及《六朝時代之繪畫》等。在南昌舉辦個人書畫展，展出作品百餘件。

- 1938 正月下旬，攜全家回新瑜章塘。輾轉前往重慶，任政治部三廳秘書，寄居西郊金剛坡下。

- 1939 完成《中國美術史—古代篇》。編著《中國明末民族藝人傳》出版。

- 1940 四月，發表《晉顧愷之畫雲台山記之研究》。八月，回中央大學任教。長女益珊生。

- 1941 九月，著《中國篆刻史略》、《木刻的技法》一書出版。發表《讀周櫟園〈印人傳〉》、《關於印人黃牧父》。

完成《石濤上人年譜》。

・1942 九月，在重慶舉辦「壬午畫展」，展出作品百餘件。

・1943 獲國立藝專校長陳之佛聘為藝專教授兼校長秘書。

・1944 分別在重慶和成都舉辦畫展。
次女益璇生。

・1945 在重慶舉辦「傅抱石畫展」。
在昆明舉辦「傅抱石國畫聯展」。
參加民主運動，在中國文學藝術界對時局宣言上簽名。作〈大滌草堂圖〉、〈瀟瀟暮雨〉、〈金剛坡麓〉、〈虎溪三笑〉等。

・1946 十月，隨中央大學由重慶遷回南京。
十二月，在南京香鋪營文化會堂舉辦「徐悲鴻、陳之佛、呂斯百、傅抱石、秦宣夫聯合畫展」。

・1947 三女益瑤生。
發表《明清之際的中國畫》、《中國繪畫之精神》。
十月，在上海中國畫苑舉辦「傅抱石畫展」，展出作品一百八十餘幅。

・1948 出版《石濤上人年譜》。
冬，在南昌舉辦畫展。

・1949 么女益玉生。

・1950 作品參加南京市第一屆美展。
到南京大學任教。
開始以毛澤東詩詞為題創作繪畫。

・1951 當選為南京市文聯常委。
著《初論中國繪畫問題》。

・1952 南京師範學院從南京大學獨立出來，在師院美術系任教授。

・1953 發表《南京堂子街太平天國壁畫的藝術成就及其在中國近代繪畫史上的重要性》。
作品〈搶渡大渡河〉、〈更喜岷山千里雪〉參加全國第一屆國畫展。

・1954 出版《中國的人物畫和山水畫》。

・1955 在全國第二屆全國美展中展出〈湘君〉、〈山鬼〉。

・1956 增補為全國第二屆政協委員。
被推選為中國美術家協會南京分會籌委會主任委員。

・1957 被提名為南京國畫院籌委會主要負責人。
五月，率中國美術家代表團訪問羅馬尼亞、捷克，作畫五十幅，後出版為兩本畫集。
編譯《寫山要法》，著作《山水人物技法》出版。

・1958 在北京舉辦「江蘇省國畫展」，展出新作〈蝶戀花〉、〈雨花台頌〉。
出版《中國的繪畫》、《傅抱石畫集》。
發表《白石老人的藝術淵源》。

・1959 「中國畫展」在巴基斯坦卡拉奇開幕，以〈四季山水〉及〈羅馬尼亞—車站〉參展。
到長沙、韶山寫生，出版畫集《韶山》。
在北京人民大會堂作巨幅山水〈江山如此多嬌〉（與關山月合作），毛澤東親題畫名。

・1960 出席全國先進工作者群英大會。
三月，江蘇省國畫院正式成立，任院長。但仍兼任南京師院教授。
出版《中國古代山水畫史的研究》。
四月，中國美術家協會江蘇分會成立，當選為主席。
八月，當選中國美術家協會副主席，全國文聯委員。
九月，率江蘇省國畫院畫家旅行寫生。
出版《山河新貌》畫集。

・1961 發表〈思想變了，筆墨不能不變〉。
五月，「山河新貌」畫展在北京舉行，〈待細把江山圖畫〉、〈棗園春色〉參展。
六月至九月，到東北寫生。
十一月，「傅抱石東北寫生畫展」在南京展出。

・1962 二月，發表《鄭板橋試論》、《鄭板橋・前言》。

十月，赴浙江風景區度假、寫生。

· 1963

原居住傳厚崗 6 號，搬遷到漢口路一高級別墅中，即今「傅抱石紀念館」，十分寬裕。

一月，在杭州與何香凝、潘天壽合作繪畫。

三月，為中國駐緬甸大使館作〈華山圖〉。

十一月，赴井岡山、瑞金寫生、創作。

· 1964

九月，當選第三屆中共全國人民代表大會代表。赴京開會。

· 1965

一月，作品〈龍蟠虎踞今勝昔〉參加全國美展。

九月，上海虹橋國際飛機場建成，上海市委特邀傅抱石為飛機場作畫。至上海。

九月，華東局負責人魏文伯設宴招待傅抱石，又會見上海文藝界朋友，並作畫。因要過節，機場特用飛機送傅抱石回南京休息。

九月二十九日，因腦溢血，病逝於南京漢口路家中，安葬南京雨花台公墓。

國家圖書館出版品預行編目資料

吳昌碩｜齊白石｜傅抱石：長流美術館50週年紀念選／
邱冠慈，許良州，黃彥霖，楊智萍，楊智舟，蔣孟如執
行編輯. -- 初版. -- 臺北市：藝術家出版社出版：藝術家
出版社，長流美術館發行，2024.01
320面；21×29.7公分
ISBN 978-986-282-332-3（軟精裝）
1.CST: 美術 2.CST: 作品集

902.2 112021998

長流美術館50週年紀念選

吳昌碩—齊白石—傅抱石

總 策 畫：何政廣、黃承志

發　　行：藝術家出版社、長流美術館

執　　行：財團法人長流大中華文教藝術基金會

編輯顧問：王耀庭、王舒津、白宗仁、白適銘、何懷碩、林柏亭、
　　　　　張炳煌、黃光男、黃冬富、馮幼衡、曾長生、劉芳如、
　　　　　劉　墉、潘　襎、蔡介騰、蔡耀慶、薛平南、魏可欣、
　　　　　羅振賢、蕭瓊瑞（按筆劃順序）

執行編輯：邱冠慈、許良州、黃彥霖、楊智萍、楊智舟、蔣孟如
　　　　　（按筆劃順序）

美術編輯：柯美麗

出 版 者：藝術家出版社
　　　　　台北市金山南路（藝術家路）二段165號6樓
　　　　　電話：（02）2388-6715～6　傳真：（02）2396-5707
　　　　　郵政劃撥：50035145 藝術家出版社帳戶

總 經 銷：時報文化出版企業股份有限公司
　　　　　倉庫：桃園市龜山區萬壽路二段351號
　　　　　電話：（02）2306-6842

製版印刷：鴻展彩色製版印刷有限公司

初　　版：2024年1月
定　　價：新台幣1,200元
ISBN　978-986-282-332-3（軟精裝）
法律顧問：蕭雄淋
登記證：行政院新聞局台業第1749號